일하는 사람의 생각

일러두기

- 이 책은 2019년 5월부터 10여 차례에 걸쳐 진행한 대담을 바탕으로, 주제에 맞게 내용을 재구성하여 만들었습니다.
- 인명과 지명 등의 외래어 표기는 국립국어원의 규정을 따르되, 일부는 관용적 표기를 따랐습니다.
- 단행본·잡지·신문 제목은 『 』, 미술작품·영화 제목은 「 」, TV프로그램·전시회 제목은 〈 〉로 묶어 표기했습니다.

일하는 사람의 생각

박웅현 X 오영식

김신 정리

고백

박웅현

망설임이 없지 않았다.

넘치고 남는 실패작과 한 움큼의 성공작을 만들었다.

내 머리에서 나오는 생각들은 늘 평범했고

원칙을 지키고 있는 건지 고집을 세우고 있는 건지 늘 모호했다.

하루에 두세 번 나 자신을 비웃을 수밖에 없었고

일주일에 서너 번 잠자리 이불 킥을 할 수밖에 없었고

한 달에 대여섯 번 머리를 쥐어뜯을 수밖에 없었다.

30년 넘게 그런 생활의 연속이었다.

나이가 들고 직급이 올라간다고 나아지지 않았다.

그러면서 후배들에게 무슨 말을 해줄 수 있을까?

업계 선배로서 두 사람의 대담집을 만들자는 제안에

나는 망설이지 않을 수 없었다.

배움이 없지 않았다.

이겼을 때 오만하지 말고 졌을 때 기죽지 말아야 함을 배웠다.

강한 사람에게 강하고 약한 사람에게 약해야 함을 배웠다.

내 머리에 의지하지 말고 동료나 후배들의 머리에 의지해야만

생업을 이어갈 수 있음을 배웠다.

옳은 답을 찾으려 하지 말고, 무언가를 선택한 후

옳게 만드는 데 집중하는 것이 인생임을 배웠다.

나를 포함한 모든 인간은 완벽하게 불완전함을 배웠다.

충실한 하루하루만큼 단단한 미래 준비는 없음을 배웠다.
그 많은 실패에도 불구하고 오랜 시간 일을 할 수 있게 해준
그 많은 분들에 대한 고마움을 잊지 말아야 함을 배웠다.
배움을 나누고 싶은 마음이 나를 이 책으로 이끌었다.

이 세상 모든 일하는 사람들은 바쁘다.
떨리는 마음으로 그들에게 말을 걸어본다.
이 책은 시간 낭비일까? 혹은 배움일까?

들어가며　　　　오영식

디자인을 직업으로 하다 보니 주변 사람들로부터
"예술 하는 사람이라 다르다."는 말을 꽤 자주 듣습니다.
동시에 디자이너라면 으레 일반인과는 다른 독특한 삶을 살 거라고
생각하는 사람들의 시선도 느낍니다.

디자이너와 예술가는 창작을 하는 업을 가진 사람이라는 점에서
유사하지만, 다른 점이 많습니다. 저는 미술을 전공하고 디자이너라는
직업을 가지고서 지금까지 30여 년의 시간을 보내왔습니다. 그동안
작업해온 시간을 돌이켜보며 보통 사람들이 궁금해하는 디자이너의
창작 과정, 그리고 직업인으로서 창작에 임하는 자세에 대해
이야기해보면 어떨까 하는 생각을 갖게 되었습니다.

디자이너에게 창작은 시각적인 것을 만드는 일입니다.
눈에 보이는 것에 초점을 맞추지만, 그것이 전부여서는 안 됩니다.
보기 좋고 수려한 것을 만들지만, 의미를 담아야 하고 맥락이 풍부해야
합니다. 디자이너가 시각적인 것을 만든다고 할 때,
광고는 내용과 의미를 만듭니다. 서로의 분야와 영역은 다르지만,
광고의 창작과 디자인의 창작은 사람들을 설득하고 좋아 보이게
만드는 일이라는 점에서 닮았습니다. 여기에 시대정신을 담아야 한다는
점도 공통적으로 추구하는 바일 것입니다.

이런 생각을 정리해보고 싶은 마음은 간절했지만
스스로 지식과 표현의 한계를 느꼈습니다. 고민하던 차에
박웅현 선배님과 의견을 나눌 수 있었고, 흔쾌히 허락해주시고
뜻을 함께해주셔서 이 책이 세상에 나왔습니다.

마주 앉아 서로 이야기를 나누고 경험을 공유한 것만으로도
저에게는 큰 배움이자 뜻깊은 일이었습니다. 크리에이티브 영역에서
활동하는 선배 창작자로서 저희가 나눈 이야기들이 창작이라는 일을
하는 사람들에게 조금이나마 도움이 되면 좋겠습니다.

차례

창작자가
되기까지

건축가 프랭크 로이드 라이트Frank Lloyd Wright는 가난한 집안에서 태어나 어린 시절을 궁핍하게 보냈다. 그의 어머니는 아들이 건축가로 성장하길 바라는 마음에 어느 성당을 그린 판화를 액자에 넣어 벽에 걸어놓고 태교를 했다고 한다. 라이트는 어린 시절에 그 그림을 본 적이 있다고 기억한다. 어머니는 아들이 자라면서 그림 그리기와 음악 듣기, 만들기를 좋아하는 성향을 알아보고, 아들의 미적 재능을 끌어올리기 위해 노력했다. 미적인 재능은 좋은 반면 아들의 체구가 왜소하고 몸이 약해 보이는 것에 대해서는 걱정이 많아서, 해마다 여름이면 외삼촌의 농장에 보내 체력을 기르도록 했다. 결국 어머니의 바람대로 그는 건축가가 되었고, 여든이 넘어서까지 왕성하게 활동하며 건축사무소 젊은 직원들의 체력을 압도했다.

영화감독 알프레드 히치콕Alfred Hitchcock은 예수회 신부들이 설립한 중학교를 다녔다. 그 학교는 학생이 잘못을 하면 심한 매질을 하는 엄격한 체벌 교육이 있었다. 히치콕은 딱 한 번 이 체벌을 받았는데, 체벌실에서 나오는 순간 자기 순서를 기다리는 다른 학생들이 방금 매를 맞고 나온 자신의 얼굴을 쳐다보는 모습을 보았다. 후에 히치콕은 그 아이들에 대해 이렇게 말했다. "그 친구들의 심리가 일종의 관음증이죠." 히치콕은 영화가 관음증적 욕구를 해소시켜주는 미디어라는 것을 일찍이 알았다. 같은 사건에 대해 또 이렇게 회고했다. "체벌을 가급적 뒤로 미루는 것, 즉 처형을 당하러 가는 것을 축소한 듯한 이 행위를 통해 서스펜스의 위력을 일찌감치 배웠다."

어떤 분야에서 큰 성취를 이룬 사람들의 증언을 들어보면 유년 시절의 경험과 당시에 보고 들은 것들이 성인이 되어서 강력한 영향을 미치는 것을 확인할 수 있다. 단지 공부를 잘했다, 못했다는 그의 인생에서 정말 중요한 것이 아니다. 그보다는 어떤 것에 흥미를 느꼈는지가 더 큰 영향을 준다. 비슷한 환경에서 같은 사건을 두고도 사람들은 전혀 다른 경험을 하고, 다르게 기억하며, 다른 의미를 부여한다. 그것은 타고난 재능과 흥미가 다르기 때문이다. 또한 자신이 처한 유년 시절의 환경, 자식을 대하는 부모의 태도, 성장하면서 만나는 여러 사람들은 그의 미래 삶에 막강한 영향을 미친다. 그렇다면 궁금하지 않을 수 없다. 특정 분야에서 성취를 이룬 사람들은 어떻게 해서 그 분야에 뛰어들게 되었을까? 그런 이들은 어떤 유년 시절을 보냈을까? 그 직업을 갖게 되기까지 어떤 흥미와 재능을 보였을까?

1 노란색 바지를 입던 중학생

오영식의 유년 시절

김신 두 분은 모두 이른바 '창의적인 산업'에 종사하고 계십니다. 이런 일을
 하시는 분은 유년 시절도 좀 남달랐을 것 같기도 합니다. 두 분께서
 자라온 환경에 대해 이야기를 들어보고 싶습니다. 먼저 오영식 대표님의
 유년 시절은 어땠나요? 지금의 일과 관련해서 어떤 특별한 경험이나
 기억이 있다면 말씀해주십시오.

오영식 저는 어떻게 보면 굉장히 평범했던 것 같아요. 저희 때는 공부를
 잘해야 돋보였는데, 저는 공부를 잘하는 학생은 아니었거든요.
 친구들이 저를 기억하기로는 물끄러미 생각에 잠겨 있는 모습이
 많았다고 해요. 물론 지금도 말하는 것보다는 듣는 것에 더 집중하는
 것 같습니다. 조금 남다른 경험이 있다면, 어머니가 색깔이 예쁘고
 다양한 옷을 많이 사주셨어요. 어렸을 때 사진을 보면 오렌지색 바지,
 노란색 바지를 입고 있어요. 옛날에는 이런 취향이 드물어서 더 눈에
 띄었던 것 같아요. 어린 시절의 이런 경험이 지금도 다양한 색상의
 옷을 즐겨 입고 패션에 관심을 갖게 된 계기가 되었다고 생각합니다.

김신 옷차림만은 평범하지 않으셨네요. 그때가 언제쯤이었나요?

오영식 초등학교 때는 기억이 잘 안 나고, 아마도 중고생 시절이었을 거예요.
 그때는 제가 어려서 특별한 취향이 없었고 어머니가 사다주시는

옷을 입다 보니 자연스럽게 어머니 영향을 많이 받은 것 같아요.
지금도 기억하는 건 '레몬옐로'라고 완전 노란색인 바지를 입었어요.
'톰보이'라는 브랜드였는데, 사실 여성복 브랜드거든요.

김신 중고생 시절이라면 1980년대였을 텐데, 그 시절에는 노란색 바지를
입는다는 게 쉽지 않았을 것 같습니다.

오영식 옷을 남다르게 입어서 친구들이 저를 부유한 집 아들이라 생각했던 것
같아요. 아버지는 트럭 몇 대로 운송업을 하셨는데 직접 운전도
하셔야 하는 스몰 비즈니스였어요. 블루칼라 집안인 셈이죠. 어머니는
요리나 집안일을 잘하시는 분은 아니었지만 눈썰미가 있으셨어요.
겉으로 보이는 것들에 관심이 많으셔서, 자식들에게 옷과 가방 등
남들 눈에 보이는 것들은 말하지 않아도 예쁘고 좋은 것들로 사주시고
아낌없이 투자하셨죠.

김신 어머니께서 감각이 있으셨군요.

오영식 네. 지금도 기억나요. 길거리에서 지나가는 사람들을 보고 혼잣말로
"저 사람은 벨트가 왜 저렇게 촌스럽지?" "왜 저런 가방을 들었을까?"
라는 말씀을 종종 하셨어요. 한눈에 사람들의 차림새가 파악되셨나
봐요. 심지어 제가 미대를 다닐 때에도 저보다 눈에 보이는 것에 더
예민하게 반응을 하셨어요. 아마 이런 어머니의 영향으로 어릴 때부터
아름다운 것, 시각적인 것에 관심을 가지게 될 수밖에 없었던 것
같아요. 어머니 말씀으로는 제가 어릴 적에 어머니와 쇼핑을 갈 때 입고
계신 옷이 마음에 들지 않으면 바꿔 입고 가자고 했을 정도로 저도
예쁜 것에 고집이 있었다고 하시더군요.

김신 어린 시절에는 부모님의 영향이 절대적인데, 그런 경험들이 성장하는
데 영향을 주는 것 같습니다. 공부를 잘하기를 바라는 것보다 재능을

발현시켜주는 것이 더 중요하지 않을까 싶어요. 아버지로부터는
어떤 영향을 받으셨나요?

오영식 아버지는 트럭 운송업을 하셨지만 자연을 좋아하고 분재를 가꾸는
취미를 가지고 계셨어요. 지금 생각해보면 조형 감각과 공간감이
있으셨던 것 같아요.

김신 분재를 좋아하셨다면 디자인 감각이 분명히 있으셨겠네요.

오영식 네. 쉬는 날에는 산에 가서 고목을 발췌하고 나무, 돌, 이끼 등을 가지고
직접 디자인하면서 가꾸셨죠. 그런 작업을 하시면서 묵묵히 몰두하고
계신 아버지의 모습을 종종 봤습니다. 제가 말없이 무언가에 집중하는
모습은 아마도 아버지를 닮은 것 같아요. 그리고 아버지는 완벽한 것을
좋아하시고 우직하게 가정만을 위해 헌신하신, 책임감이 아주 강하신
분이셨어요. 제가 존경이라는 단어를 잘 안 쓰는데, 시간이 지나고 보니
정말 존경스러운 부분이에요.

김신 청소년 시절의 그런 경험이 디자인을 하는 데도 영향을 주었겠네요.

오영식 저희 입시 때는 '구성시험'이라는 것이 있었어요. 면을 여러 단계로
나눠서 그 안에 색을 조화롭게 칠하는 거죠. 그때 포스터컬러라는
물감을 썼는데 색의 종류가 60가지 정도 되고, 그 60가지 색마다
고유한 이름이 있습니다. 그런데 저는 굳이 애를 쓰지 않았는데도
그 색의 이름이 자연스럽게 다 외워지는 거예요. 다른 친구들도
그런 줄 알았는데, 다 그런 건 아니더라고요. 색 이름을 기억하지
못하는 친구들이 태반이었어요. 대학에 가서 아르바이트로 학생들을
가르쳐보니 색에 대한 감각은 한번 결정되면 잘 바뀌지 않는다는
것을 알게 됐습니다. 칙칙한 색만 고집하는 학생은 아무리 설명하고
가르쳐도 잘 고쳐지지 않았죠. 어린 시절 어떤 색상의 환경에서

성장했느냐에 따라 색 감각에 영향을 주는 것 같아요. 성황당 깃발 같이 원색적인 것을 많이 보고 자란 학생은 채도가 낮은 색의 조합을 잘 이해하지 못했어요. 그때는 소묘시험과 구성시험을 함께 봤는데, 아무리 소묘를 잘해도 컬러가 극복이 안 되는 경우를 많이 봤습니다.

김신 60가지나 되는 색상의 이름을 어떻게 외울 수 있었나요?

오영식 색 이름에 매력을 느꼈던 것 같아요. 빨간색의 경우 크림슨 레이크가 있고, 버밀리온, 코랄 레드, 카마인이 있습니다. 이름이 멋있잖아요. 크림슨 레이크는 짙은 빨간색이고, 버밀리온은 빨간약 같은, 형광처럼 튀는 빨간색이에요.

김신 저도 코발트블루 하면 아주 시퍼런 색이 떠오르는데, 그런 식으로 이름의 느낌으로부터 색을 연상하시는군요.

오영식 네. 서체도 마찬가지입니다. 강의를 나가서 학생들을 가르칠 때도 서체 이름을 못 외우는 친구들이 태반이었어요. 직장 동료들도 비슷했고요. 저희 직원들도 처음에는 열 개에서 스무 개 정도 알고 있었지만 4~5년이 지나면 기본적으로 100개 이상은 기억하더군요. 사소하지만 이런 태도도 저는 중요하다고 생각합니다. 몸에 스며들어야 한다고 할까요.

김신 서체 중에서는 차이가 아주 미미한 것도 있습니다. 영문 서체 가운데 많이 사용하는 '가라몬드Garamond'나 '벰보Bembo'처럼 같은 계열의 서체는 구별하기가 쉽지 않은데, 그런 차이를 어떻게 식별하시나요?

오영식 많이 그려보면 알게 됩니다. 저도 처음에는 서체에 대한 지식이 없었어요. 어떤 서체가 마음에 들어서 작업을 하는데, 그 서체 이름은 몰랐던 거예요. 형태만 본 거죠. 그리고 당시에는 프로그램에서

자동으로 패스를 따는 기능이 없어서 인쇄된 서체의 외곽선을
자동으로 따내지 못했어요. 그래서 특정 서체를 가지고 어떤 작업을
하려면 인쇄된 그 서체 위에 트레이싱 용지를 놓고 일단 외곽선을 따라
그림을 그린 뒤, 그 그림을 다시 스캔 받아서 스캔 받은 글자 데이터의
외곽선을 다시 패스로 일일이 따야 했지요.

김신 그러면 완전 수작업으로 두 번 일을 하는 거네요.

오영식 네. 그렇게 수작업으로 그림을 그리듯이 서체를 만드니까 각 서체의
형태를 머릿속에 각인시킬 수 있었습니다. 무엇보다 서체를 좋아하지
않으면 그런 수작업을 재미있게 할 수 없을 거예요.

김신 오 대표님 이야기를 들어보니, 데이비드 호크니David Hockney가 자연을
직접 보고 그림을 그리는 것이 왜 중요한지를 언급했던 게 생각납니다.
눈으로 보는 것만으로는 알 수 없고 그림을 그릴 때 비로소 자연이
어떻게 변화하는지 구체적으로 알 수 있다고 했거든요.

오영식 저도 처음에는 서체의 느낌만 봤지요. 그런데 유학을 다녀온 회사
동료들은 나름 서체에 대한 지식과 체계가 잡혀 있더군요. 그때부터
헬베티카Helvetica, 푸르티거Frutiger, 길 산스Gill Sans, 푸투라Futura 등
서체의 이름과 형태뿐만 아니라 서체가 만들어진 배경과 역사,
디자이너 등을 공부하기 시작했습니다. 그렇게 다양한 정보를
연결하면서 서체를 더 자세히 보게 되었고 각각의 느낌과 그 차이를
알게 되었죠.

2 책과 영화, 음악을 자양분 삼아

박웅현의 유년 시절

김신 박웅현 대표님의 유년 시절은 어떠셨나요?

박웅현 유년 시절 하면 수줍음이 많았다는 기억밖에 없어요. 아마도 30대 중반까지 그랬던 것 같아요. 남들 앞에 못 서고 툭하면 얼굴이 빨개지고⋯. 지금도 좀 그렇긴 한데 그러다 보니 늘 구석에 있는 사람이었어요.

김신 방송에 나오셔서 여러 사람들 앞에서 강의하시는 모습도 종종 보았는데, 지금의 박웅현 대표님과는 전혀 다른 모습이었네요.

박웅현 네. 친구들과 어울리는 걸 잘 못하고, 노는 것도 잘 못하고, 잘못하면 따돌림을 당할 수도 있는 그런 성향이었습니다. 그래서 그때 어머니가 제 성향을 좀 고쳐보겠다고 태권도 학원도 보냈는데 별 효과는 없었어요. 앉아서 공부하는 건 조금 잘해서 성적이 나쁘지는 않았던 것 같아요. 선생님들이 좋아하는 편이었죠. 오 대표님이 어머니 말씀을 하셨는데, 저도 어머니의 영향이 컸습니다. 돌아보니 저희 어머니는 패션 쪽은 아니지만 문화에 대한 갈증이 매우 크신 분이었어요. 당시 대한민국에서 문화를 향유한다는 건 사치였거든요. 향유할 방법도 딱히 없었고⋯. 그런 답답함 때문이었는지 어머니는 TV에서 하는 영화를 꼭 챙겨 보셨습니다. 토요일, 일요일에 하는 〈주말의 명화〉,

〈명화극장〉을 거의 매주 보셨던 거지요. 자연스럽게 저는 초등학교 때부터 그걸 따라서 본 거예요. 그래서 저는 할리우드 배우들의 이름을 40년대, 50년대, 60년대, 70년대별로 많이 알고 있었습니다. 수잔 헤이워드, 리처드 위드마크, 그레고리 펙, 앨런 래드, 엘리자베스 테일러, 데보라 커… 지금은 다 기억나지 않지만요. 저는 요즘 젊은 친구들이 「라라랜드」에 열광하는 걸 보면서 으쓱한 마음이 들었어요. 저에게는 그것보다 훨씬 좋은 영화들이 진짜 많았거든요. 「싱잉 인 더 레인」도 좋았고, 「오클라호마」라는 영화도 좋았고, 「웨스트사이드 스토리」라고 「로미오와 줄리엣」을 뉴욕 버전으로 만든 것도 좋았고. 나탈리 우드라는 배우가 나오는 영화였지요. 오손 웰스가 등장하는 「제3의 사나이」나 프랑스 영화 「태양은 가득히」 등등… 하여튼 보면서 막 짜릿짜릿하고 좋았던 것들이 많았는데, 그게 지금까지 저에게 자양분이 되었던 것 같습니다.

　　　저는 재능은 타고난다고 생각하지 않아요. 같은 아이라도 태어나자마자 음악가 집안에서 자란다면, 법률가 집안에서 자라게 된 아이와는 완전히 다른 사람이 될 거라고 생각해요. 타고나는 능력보다는 환경의 영향으로 키워진 능력이 더 크게 작용한다고 봅니다. 어떤 환경에 그 사람을 노출시켰느냐의 합이 그 사람이 된다고 믿어요. 그렇게 본다면 오 대표님의 경우, 어머니의 그런 감각 같은 것들, 그리고 어릴 때 노란 바지를 입을 수 있었던 환경, 그런 것들이 오늘날의 오 대표님으로 성장시키는 데 자극이 되었겠지요. 저는 책을 많이 읽었던 경험, 그리고 광고업계에 처음 들어갔을 때는 몰랐지만, 생각해보면 어린 시절에 봤던 영화, 클래식을 좋아하셨던 어머니가 들었던 음악, 그런 영향이 컸던 것 같습니다.

김신　영화가 편집과 음악을 통해서 사람들의 감정을 자극하고 설득하기도 하는데요. 광고에도 필요한 그런 능력을 은연중에 배우게 되셨나 봅니다.

박웅현　그런 것 같아요. 그러니까 음악을 어떻게 쓰는지, 편집은 어떻게 해야 할지, 어릴 때 봤던 영화의 영향을 받을 수밖에 없지요. 저는 히치콕 감독의 「사이코」 같은 영화를 무척 무섭게 봤거든요. 「새」와 「현기증」 등 히치콕의 영화는 거의 다 봤어요. 그 영화들을 보면 공포스러운 순간들이 있는데, 어떤 작업을 하다 보면 그게 다 배울 만한 기법이었던 거예요. 그래서 제가 후배들에게 그런 얘기를 많이 합니다. 히치콕이 왜 공포영화의 모태가 되었냐 하면 사람들의 심리를 따라가지 않기 때문이라는 거죠. 사람들이 놀랄 준비가 되어 있을 때 놀라게 하지 않아요. 문이 열리면서 사람들이 놀랄 만한 장면이 나올 것 같다는 기대를 하고 있는데, 막상 문이 열렸을 때 아무것도 안 나와요. 그리고 안심하는 바로 그 순간에 놀라게 만드는 거지요.

　　　　SK텔레콤의 '사람을 향합니다'라는 광고 캠페인이 있습니다. 후배들이 다 찍어서 편집까지 해서 가지고 왔어요. 다 좋았고요. 저는 한 가지만 바꾸자고 얘기했어요. 자막을 앞으로 빼자고. 원래는 넘어진 아이가 나오는 장면에 "왜 넘어진 아이는 일으켜 세우십니까?"라는 자막이 나오고, 하늘로 풍선이 날아가는 장면에 "왜 날아가는 풍선은 잡아주십니까?"라는 자막이 나왔어요. 그런데 이게 조금 재미가 없는 거예요. 그래서 시커먼 화면에 "왜 넘어진 아이는 일으켜 세우십니까?"가 먼저 나오고, 그다음에 아이를 일으켜 세우는 장면이 나와요. 일으켜 세우는 그 장면 위로 다시 "왜 날아가는 풍선은 잡아주십니까?"라는 자막이 나오고 그다음 장면에 날아가는 풍선을 잡아주는 청년이 나오는 식이지요. 이렇게 하면 사람들은 앞 장면을 보면서 다음 장면의 복선을 보게 되는 거지요.

김신　순서가 중요한 거네요. 궁금하게 만드는?

박웅현　딱 순서라고 얘기하기는 그렇고… 하여튼 그거 하나 수정했거든요. 그런데 지금 생각해보면 그런 것들이 어릴 때 할리우드 영화를 보면서 배웠던 기법이 아닌가 하는 거지요.

　　　　　　　　　　　　　　　　　　　　　창작자가 되기까지

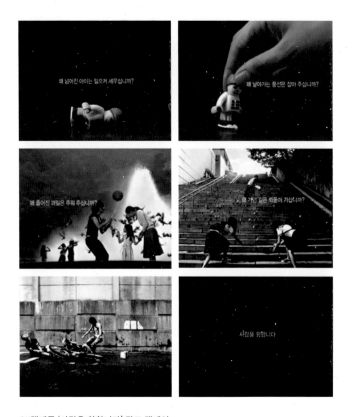

SK텔레콤 '사람을 향합니다' 광고 캠페인

김신 신기한 건, 가르쳐주지 않아도 보는 것만으로 아는 사람이 있고,
 학교나 학원에서 이런 기법이 있다, 이렇게 해야 한다 하면서 가르쳐도
 잘 이해하지 못하는 사람이 있다는 건데요.

박웅현 그래서 보여주는 것만 한 교육이 없다는 말이 있습니다. 만약에 보지
 않았다면 가르쳐줘도 제대로 안 들어왔을 거예요. 오 대표님의 경우
 여러 색상을 이미 오랫동안 봐왔기 때문에 나중에 그 이름을 더 쉽게

외울 수 있지 않았을까요? 가정교육에서 제일 중요한 것은, 무조건 가르치는 게 아니라 부모가 자식에게 보여주는 모습인 것 같습니다. 부모가 어떻게 사는지가 그 어떤 교육보다도 중요하다는 생각이 들어요.

김신 책은 어떤 종류를 좋아하셨나요?

박웅현 중학교 때 어떤 국어 선생님이 계셨는데 책을 읽고 독후감 쓰는 숙제를 내주셨어요. 원고지 다섯 매 분량으로 독후감을 쓰는 숙제였습니다. 그때 한 반의 학생 수가 70명 정도였어요. 학생 수가 많으니까 책을 모두 읽게 하기는 힘들잖아요. 그래서 그 선생님이 거의 고정적으로 네 명에게만 발표를 시켰습니다. 거기에 제가 들어간 거예요. 그러다 보니 그 네 친구들끼리 친해진 거지요. 그러면서 경쟁이 붙었어요. 나는 『좁은 문』 읽었고, 『데미안』도 읽었다, 『수레바퀴 아래서』라는 책도 있다, 이러면서 경쟁이 붙은 거예요. 지금 돌아보면 텍스트를 눈으로 한번 쫙 훑었다는 것뿐이지 다 이해한 건 아니었습니다. 어쨌듯 경쟁심 때문에 고전을 읽기 시작한 거예요. 그 경쟁이 고등학교까지 이어졌고요.

지금도 기억나는데, 고등학교 겨울방학 때 온돌방에서 이불 덮고 『카라마조프 가의 형제들』을 읽었습니다. 꽤 두꺼운 책인데 겨울 방학 기간 중 20일 정도 들여서 무슨 말인지도 모르면서 막 읽었어요. 그래야 방학 끝나고 학교에 가면, '카라마조프' 읽었다고 얘기를 할 수 있으니까요. 그런 성향으로 대학에 가서는 이론 서적, 사회과학 서적을 읽었고, 그런 다음에 한국문학을 읽기 시작한 거예요. '거의 다'라는 말은 위험하지만 아무튼 많이 읽었던 것 같습니다. 황석영, 오정희, 이청준, 최인훈, 이문열, 이외수, 한승원, 김원일, 조세희 등등 이런 소설가들의 책을 대학교 때 쭉 읽었어요. 그게 전부 지금 저의 자산이지요. 이문열 작가의 『사람의 아들』을 읽었을 때 그 충격 같은 것들, 그렇게 얻은 간접 경험이 사회에 나와서 광고를 만드는 데 도움이 되었던 거지요. 무엇보다, 일단 책이 재미있었어요.

3 언론고시에 떨어지고, 광고인이 되기까지

김신 박웅현 대표님은 책도 여러 권을 쓰셨고, 어린 시절부터 책을 많이 읽으신 걸로 압니다. 독서에 빠지게 된 계기가 있었나요?

박웅현 책읽기를 좋아하게 된 건, 말씀드렸다시피 중학교 때부터였습니다. 그때부터 뭔가 쓰는 직업을 갖고 싶다는 생각을 한 것 같고요. 그 생각 때문에 고등학교에 진학해서 관련 동아리 활동을 하려고 했어요. 당시 배재고등학교에 동아리가 마흔 개가 넘었습니다. 대부분의 학교가 입시 때문에 동아리 활동을 못하게 하던 시절인데 그 학교는 권장을 했어요. 그게 운이었던 것 같고요. 하고 싶었던 동아리가 문예반과 신문반이었습니다. 신문반은 한 달에 한 번씩 진짜 학교 신문을 만들었거든요. 그래서 신문반에 들어가서 신문을 만들었는데 그게 정말 재미있었어요. 그러면서 길이 이쪽으로 확 잡혀버렸지요.

 고등학교 때 장래 희망에 대한 질문에 뜻도 모르면서 기자, 칼럼니스트 같은 걸 썼던 기억이 납니다. 그래서 신문방송학과를 간 거죠. 고등학교 3년 동안 신문 생각을 했고, 대학교도 신문방송학과를 갔거든요. 그리고 대학교 신문사에서 편집장을 지내면서 신문을 만들었어요. 그게 재미있었고요. 학과 생활은 거의 없었죠. 그래서 제 첫 번째 꿈은 신문기자였어요. 신문기자가 되어서 어떤 일을 하고 싶다는 구체적인 생각은 없었지만 신문기자의 역할을 하고 싶었습니다.

또 방송국 PD도 재미있겠더라고요. 다큐멘터리를 만들고 싶었어요. 당시 NHK에서 만든 〈실크로드〉라는 다큐가 있었는데 그게 진짜 좋았거든요. 그런 프로그램을 만들 수 있다면 좋겠다고 생각했지요. 그리고 대학교 때 클래식 음악을 좋아했는데, 당시 〈명곡의 고향〉이라는 KBS 다큐가 있었어요. 슈베르트가 살던 곳에 가서 슈베르트의 흔적을 찾으면서 슈베르트 음악을 들려주는, 밤 11시에 하는 프로그램이었는데 제가 그걸 좋아했거든요. 그런 다큐를 만들면 좋겠다는 생각을 해서 '나는 신문기자 아니면 방송국 PD다.'라고 생각을 했었지요. 광고 생각은 거의 없었어요.

그러다가 군대 갔다 와서 세 학기가 남은 3학년 가을 학기에 한 친구가, 광고 공모전이라는 게 있는데 그걸 해보자, 술값 벌 수 있다, 이런 얘기를 한 거예요. 그래서 그때 처음으로 광고라는 걸 접하게 됐습니다. 신방과는 광고와 거리가 멀지 않았고, 광고학개론이라는 수업도 있었어요. 그 당시에 국민대 윤호섭 교수님이 저희 학교에 출강을 하셨어요. 광고제작론이라는 강의를 하셨거든요. 그걸 들으면서 재미있겠다 싶어서 친구와 같이 조선일보 광고대상에 응모했지요. 그게 우수상을 받은 거예요. 그때 "음악은 세 번 태어납니다."라는 인켈 오디오 광고의 카피를 썼습니다.

김신 "음악은 세 번 태어납니다." 흥미로운 카피네요. 어떤 의미인가요?

박웅현 음악은 베토벤이 작곡할 때 태어났지만 번스타인이 지휘하지 않으면 음악의 소리는 없는 것이고, 그 소리를 듣는 내가 없으면 없는 거다, 음악이 세 번째 탄생하는 순간에 인켈이 같이한다, 그런 의미였죠. 카피의 헤드라인은 "음악은 세 번 태어납니다."이고, 그 아래에 "베토벤이 작곡했을 때 태어나고, 번스타인이 지휘할 때 태어나고, 당신이 들을 때 태어납니다. 음악이 세 번째 태어나는 그 순간, 인켈이 함께합니다."라고 썼습니다. 그게 상을 받은 거예요. 신문은 10년 넘게 생각한 거고, 광고는 잠깐 생각한 건데, 상을 받고 보니 '내가 잘하나?'

이런 생각이 든 거지요.

상을 받은 다음에 당시 우리 과의 오택섭 교수님께 가서 자랑을 했어요. "잘했네."라고 하시더니 "그래도 당신들은 사회과학도인데 제작하는 것도 좋지만 논문을 써보는 건 어떻겠나?" 이렇게 말씀을 하신 거예요. 이듬해 2월에 제일기획이 개최하는, 대학생을 대상으로 하는 광고논문대상이 있었습니다. 거기에 응모를 했지요. 대학원생 친구 한 명의 도움을 받아 둘이서 썼는데 그게 대상을 받은 거예요. 그러다가 또 진로에서 광고 공모전이 있다고 하기에, 우리 또 내보자 했습니다. 당시 아버지가 당뇨가 있으셔서 술은 소주만 드셨거든요. 맥주는 드시면 안 된다고 해서요. 술을 너무 좋아하셔서 경양식집 같은 데 가면 소주를 가지고 가셨어요. 거기서 착안해 "아버지의 고집"이라는 헤드라인을 썼어요. 아버지는 소주만 고집하신다, 이게 대상을 받은 거지요. 그렇게 세 번 연속 광고 관련 상을 받으면서 관심이 확 올라온 거예요.

취업을 할 때는 신문사, 방송국, 광고 회사, 세 개 다 괜찮겠다 싶어서 시험을 세 군데 모두 봤습니다. 대기업은 한 군데도 원서를 쓰지 않았죠. 당시 삼성전자, 대우, 삼성물산, 이런 기업에 들어가는 게 붐이었거든요. 그런데 아무리 생각해도 내가 그런 곳에 가서 행복할 것 같지 않은 거예요. 그래서 세 직종에만 원서를 썼는데, 신문사 떨어졌고, 방송국 떨어졌고, 광고 회사만 붙었습니다.

김신　신문사에는 붙으셨을 것 같은데 떨어지셨군요. 신문사 시험은 어땠나요?

박웅현　필기시험을 봤어요. 예를 들어 상식 관련 문제를 푸는 거죠. 『동아상식백과』라고 한 300쪽 분량의 책이 있습니다. 거기에 피터팬 신드롬, 레임덕 현상 등 이렇게 단어들이 쭉 나오고 이걸 외우는 게 기본이었죠.

김신　고시 같은 거군요.

박웅현 네. 저는 그게 너무 싫은 거예요. 스물일곱 살 대학교 4학년 학생이,
곧 사회에 나갈 사람이 그걸 외우며 시험 공부를 해야 한다는 현실에
동의가 안 되었던 거지요. 그래서 그걸 외우지 않았어요. 신문사
시험을 '언론고시'라고 했거든요. 그때 워낙 언론이 인기가 좋았어요.
우리 학교 대학 도서관은 4000명 정도 들어가는데 친구들끼리 그런
얘기를 했어요. 4000명 중 2000명이 언론고시를 준비하고 있다고.
정확히 세어보지는 않았지만 도서관을 다니다 보면 많은 사람들이
『동아상식백과』 같은 책을 보고 있었습니다. 저는 그게 싫었던 거죠.
남들이 그렇게 하는 걸 따라가는 것도 싫고, 그리고 무슨 객기인지
'그게 상식이냐?' 하는 생각이 든 거예요. 그래도 불안하니까 새벽에
도서관에 가서 자리는 잡아요. 아침에 일찍 가서 도서관 자리를 잡고
『동아상식백과』를 외우기가 싫어서 『안나 카레니나』를 펼쳐든 거죠.
소설을 읽은 거예요. 그러니 친구들이 와서 걱정을 하더라고요.
한 친구가 "너 시험이 한 달 남았는데 이런 걸 읽고 있어?"라고
하기에, 저의 못된 성격에 "저게 상식이냐? 이게 상식이지."라며
『안나 카레니나』를 보여줬습니다. 그리고 떨어졌지요.

김신 진짜 상식을 익히다가 떨어진 셈이네요.

박웅현 떨어지고 나서 좌절이 컸습니다. 1차에서 다 떨어졌으니까요.
그리고 광고 회사에 합격했을 때 흔쾌히 '나의 길은 광고다.'라고
생각하지 않았어요. 차차선을 선택한 것이기 때문에 그 최선과 차선에
대한 그리움을 가지고 있었죠. 그래도 먹고 살아야 하니까, 독립은
해야 하니까, 취업을 하고 사회생활을 시작한 거예요. 그렇게 광고
카피라이터가 됐습니다.

4 금속공예를 포기하고,
 그래픽 디자이너가 되기까지

김신 오 대표님은 그래픽 디자이너로 활동하고 계시지요. 원래 대학에서는
금속공예를 전공하셨지요. 어떻게 금속공예를 선택하셨나요? 원래
미술대학에 진학할 계획이셨나요?

오영식 특이하게도 제가 미대를 가게 된 건 친구들의 영향이 컸습니다. 저는
공부를 잘하는 학생은 아니었는데 주변 친구들은 다 공부를 잘했어요.
그러다 보니까 어린 마음에 노는 물이 비슷해야 계속 어울릴 수
있겠다는 생각이 들더라고요. 이 친구들은 다 서울대, 연·고대를 갈 것
같단 말이죠. 반면에 저는 그런 대학을 갈 수 있는 성적이 아니었어요.
이 친구들하고 같이 어울리고 싶은데, 내가 맞춰서 갈 수 있는 곳
중에서 제일 잘하는 게 뭔가를 생각해보니 미술이더라고요. 그래서
고등학교 2학년 때 미술을 시작했지요.

김신 고등학교 2학년 때부터 미술을 하셨으면 늦게 시작한 편이네요.

오영식 네. 남들보다 늦게 시작했지만 미술이 제 적성에 잘 맞았어요. 지금
생각해보면 아주 잘하는 학생은 아니었지만 그렇게 재능이 없는
편도 아니어서 서울대 공예과에 입학할 수 있었습니다. 당시에는
서울대에서 미술을 전공하면 교수가 되는 게 가장 좋다는 인식이
있었고, 특히 공예과에 가면 교수로 지원할 수 있는 가능성이 높았어요.

저희 때만 해도 학생 수가 몇 안 되었고, 학위를 따면 거의 웬만한 대학교 교수는 됐지요. 그런데 막상 입학해서 수업을 경험해보니 잘 안 맞더라고요. 입학하기 전에는 작품만 보고 창작 과정도 멋있는 줄 알았는데, 직접 작품을 만들기 위해서는 청계천에 가서 동판, 동파이프 등을 사다가 두드리고 녹이고 용접해야 하는 그런 과정을 거쳐야 합니다. 나중에 이 전공을 그만두어야겠다는 생각이 들 무렵, 이런 의문이 생기더군요. 내가 이 공사판 재료를 갖고 왜 예술품을 만든다고 이런 지난한 과정을 반복하고 있나….

김신 기본적으로 손으로 직접 두들기고 만드는 공예가 안 맞았던 거군요?

오영식 네. 특히 유럽의 금속공예는 생활과 함께 존재하는데 한국의 금속공예는 현실과의 괴리가 너무나도 크지요. 예를 들어 유럽에서 촛대를 만들면 작품으로 인식할 뿐 아니라 실생활에서도 사용됩니다. 하지만 한국에서는 그저 장식품에 불과해요. 유럽에서는 지금도 저녁을 먹을 때 촛대를 사용하는 그들만의 문화가 있으니 괴리가 없는 거죠. 그때 깨우친 것 중 하나는, 공예가 생활 속에 있어야 하는 건데 우리에게는 그렇지 않은 경우가 많다는 점이었어요. 또 금속공예를 하다 보면 만드는 과정에서 오염물질이 나오는데, 그걸 중화시키지 않고 그냥 버리기도 합니다. 그런 게 너무 싫었어요. 나중에는 내가 왜 쓰지도 못하는 걸 만들어야 되나 하는 회의가 많이 들었죠.

김신 저도 공예 전문지 기자로 직장생활을 시작했는데, 그 당시에도 작품으로서의 미술공예가 아니라 쓰임이 있는 생활공예를 하자는 이야기가 나왔습니다. 그로부터 30년 가까운 세월이 흐르는 동안 그다지 변화가 없는 것 같아요.

오영식 김신 선생님이 말씀하신 생활공예라는 것이 저에게는 아직도 아이러니한 부분입니다. 생활공예는 쓰임새가 있고 시장이 있어야

해요. 그것을 이해하려면 판매할 시장이 얼마나 있는지, 우리 환경에서 상업적으로 발전시킬 아이템이 무엇이 있는지를 전략적으로 판단할 수 있도록 학생 때부터 배워야 합니다. 하지만 당시에는 미술대학에 그런 것들을 가르치는 교과 과정이 없었거든요. 지금은 생겼는지 모르겠습니다만, 전공 과정에 그런 수업이 없다면 경영학이나 마케팅 수업 등을 추천해줄 만한데 말이죠. 그래야 시장에 대한 개념이 생기고 뭘 만들지 판단할 수 있어요. 지금도 공예과는 판매에 대한 고려나 고민을 소홀히 하고 작품에만 집중하는 것 같습니다. 학생들에게 전공과목 외에도 다양한 간접 경험을 시켜주고 예술이 현대사회의 시장과 어떤 관계를 형성하고 있는지, 또 미술과 연관이 없더라도 미래의 트렌드 예측에 대해 고민할 수 있는 그런 수업이 있어야 된다고 생각합니다. 이제는 시대적으로 학교 교육이라는 것도 많이 약화되고 있어서 이런 생각이 의미가 있을지는 잘 모르겠어요. 실제로 많은 지식을 유튜브 같은 온라인 플랫폼을 통해 얻고 있으니까요. 또한 저 같은 사람들의 경험을 공유하는 것도 좋은 방법이라고 생각해요. 저처럼 공예를 전공한 뒤 상업 디자인 분야에서 활동하는 사람은 조금 특이한 케이스이고, 이런 과정에서 제가 배운 것들도 충분히 교육적 가치가 있을 거라고 보거든요.

김신 대학 시절에는 어떤 것에 관심이 있으셨나요?

오영식 아무튼 금속공예를 전공한 것에 회의가 많았어요. 3학년 때쯤 군 입대 고민을 하다가 정훈병을 지원해서 갔습니다. 그때 저도 영화에 관심이 많았거든요. 박웅현 선배님처럼 〈주말의 명화〉, 〈명화극장〉을 즐겨 봤어요. 정훈병이니까 여러 미디어를 마음껏 접할 수 있어서 영화 스크랩을 엄청 많이 했어요. 그 시절에 영화감독을 해볼까 하는 생각을 했었죠. 제대한 뒤 방학 때 뉴욕대에서 영화를 전공하고 있는 어떤 선배의 졸업 작품을 도와주는 일을 잠시 하게 됐습니다. 일주일 동안 따라다녔는데 '아, 이건 내가 갈 길이 아니다.' 이렇게 결론을

내렸죠. 체력적으로 굉장히 무리가 있었어요. 이건 정말 특공대를 갈 정도의 체력이 되는 사람이 해야지, 저처럼 감각만 있다고 될 일이 아니라는 걸 깨달았습니다. 그래서 약간 방향을 틀어 '그럼 CF감독을 할까, 인테리어를 할까?' 이러던 차에 우연히 그래픽 디자인 일을 하게 됐는데, 이게 좀 잘 맞았던 거예요.

김신　　우연히 자기 직업을 찾게 되는 경우도 많은 것 같습니다. 그렇다면 구체적으로 어떻게 그래픽 디자인 일을 하게 되셨나요?

오영식　　1993년 삼성문화재단 공채에 지원했어요. 전시 디자인과 상품 개발 부서가 있었는데, 원래 제 전공을 살리자면 상품 개발이 맞았지만 그건 하기 싫어서 전시 디자인에 지원했죠. 그런데 포트폴리오는 대학 때 만들었던 금속공예 작품으로 구성했어요. 재단에서 전시 디자인에 지원한 사람이 상품 개발에 적합한 포트폴리오를 제출하니까 "애는 뭐야?" 하면서 떨어뜨린 거예요. 그런데 심사위원 중 한 분이 포트폴리오를 보다가 "애는 뭘 시켜도 잘할 애니까 꼭 데려와라." 해서 합격을 했다고 나중에 얘기를 들었어요. 그러니까 그분이 은인이시지요. 그때 포트폴리오는 아직도 갖고 있는데, 지금 봐도 못하지는 않았던 것 같아요.

공예를 전공하던 시절에 만든 포트폴리오

김신 삼성문화재단에서의 직장생활은 어땠나요?

오영식 호암미술관의 전시 디자인을 했는데, 심적으로 많이 힘들었습니다.
미쳐버릴 것 같더라고요. 입사할 때는 홍라희 관장님 면접까지 봐서
삼성문화재단에서 대단한 일을 하게 되는 줄 알고 기뻐했는데, 처음
기대와 달리 대기업 문화가 저와는 맞지 않았죠. 그래서 고민하다가
예전에 잠시 방문했던 디자인 스튜디오가 생각났어요. 졸업 후
금속공예 스튜디오에서 잠깐 일을 했는데 그때 명함을 만들기 위해
그래픽 디자인을 전공한 81학번 선배 사무실에 갔었지요.
그 선배가 지금 제가 하고 있는 일을 하고 있었는데, 스튜디오에
가보니 그 당시 보기 드문 애플 매킨토시 컴퓨터가 있고 멋있어
보이더라고요. 그래서 그 선배를 찾아가 고민을 털어놓았고, 그럼 같이
일을 해보자는 선배의 제안에 그래픽 디자인에 입문하게 되었습니다.
그렇게 그래픽 디자인 일을 하면서 '아, 이게 나랑 잘 맞는구나.'라는
생각이 들었어요. 뭘 해도 금속공예 작품을 만드는 것보다 어렵지는
않았거든요. 밖에서 철판 두드리고, 용접하고, 주물을 뜨고 하는
금속공예와 다르게 이건 늘 책상에 앉아서 하면 되니까 열 시간도 앉아
있을 수 있겠더라고요. 그렇게 그래픽 디자이너가 되었습니다.

김신 몸 쓰는 걸 별로 안 좋아하시는군요.

오영식 저는 체력을 많이 소모하는 일에는 남들보다 더 빨리 지치고 버거워하는
편이에요. 그리고 뭔가 복잡한 걸 개념화하고 단순화하는 일이 재미가
있고, 그게 저랑 잘 맞는 것 같아요.

5 반면교사와 스승

김신 오 대표님은 그 선배와 함께 스튜디오에서 일을 하시다가 그 뒤에
　　　독립을 하신 건가요?

오영식 당시에는 독립해야겠다는 생각보다는 좋은 참모로 일하고 싶다는
　　　생각을 했어요. 그런데 다양한 곳에서 일을 하다 보니 어느 시점부터
　　　이런 생각이 드는 거예요. 이렇게 말하면 좀 건방진 얘기로 들리겠지만,
　　　'저 사람이 사장을 하면 나도 할 수 있겠다.'는 생각이었어요.
　　　같이 일했던 상사들 중 일부는 논리도 부족하고 독선적인 데다
　　　합리적이지도 않았습니다. 사무실에도 잘 없는 사장들이 많았고요.
　　　특정 회사를 언급할 수는 없지만 선배 회사 이후에 들어갔던
　　　디자인 회사들 중에 몇몇 곳이 그랬죠. 제가 현대카드에 입사하기
　　　전에 9년 동안 디자인 일을 했는데, 1년에 한 번씩 이직을 했어요.
　　　선배 회사에서 1년 일하고, 그다음에 에델만이라는 PR회사에
　　　들어가서 1년 하고, 그다음에 인터브랜드도 다니고…. 웬만한 디자인
　　　회사는 거의 다녀봤지요. 그렇게 여러 회사를 다니면서 제 나름대로
　　　원칙을 만들었습니다. 그 회사에서 싫었던 것 하나씩만 하지 말자는
　　　원칙이었죠. 예를 들면 무능한 상사는 되지 말자, 독선적으로 결정하지
　　　말자, 안하무인으로 사람을 대하지 말자, 밤을 새우지 말자, 이런 식으로
　　　여러 회사의 상사들을 경험하면서 반면교사로 삼은 거지요.

김신 아홉 군데 회사를 다니면서 아홉 가지 방법을 터득한 거네요.

오영식 또 하나 예를 들자면, 어떤 회사에서는 사장실만 수입 가구로 채우고
 직원들에게는 싸구려 책상과 의자를 주는 거예요. 그걸 반면교사로
 삼아 저는 직원들과 똑같은 가구를 쓰게 된 거죠. 어차피 책상 앞에
 앉아 있는 시간은 직원들이 더 많으니까요. 그리고 사무실 컴퓨터는
 2년마다 절반씩 교체합니다. 중고 가격이 떨어지기 전에 2년 주기로
 새 모델로 교체하는데, 일단 장비부터 빠르고 성능 좋은 걸로 갖춘 뒤,
 비용이 남으면 그때 내 차를 산다는 원칙을 세웠어요. 왜냐하면
 돈 벌어서 자기 차부터 바꾸는 모습이 좋아 보이지 않았거든요. 그래도
 회사를 운영을 하다 보면 초심을 잃을 때가 있는데 항상 기억하고
 깨어 있으려고 노력합니다.

김신 좋은 태도를 배웠던 곳도 있을 것 같아요.

오영식 에델만에서 일할 당시 이태하 사장님이라고, 대홍기획 카피라이터
 출신이신데, 그분에게 배운 게 굉장히 많습니다. 그중 하나가
 회의를 15분 이상 하지 않는다는 점이에요. 딱 할 말만 하고 끝내는
 거죠. 클라이언트와 미팅할 때는 미리 모든 사항을 체크해서
 대응을 잘하셨어요. 사전에 내용을 충분히 숙지하고 데이터를 갖고
 있기 때문에 본인이 확신하는 것에 대한 의견을 강하게 표현하고
 관철시키셨죠. 양보를 해야 되는 안건은 불만이 나오기도 전에
 우리의 실수이니 바로 수정하겠다며 수습을 하지만, 에델만이 우위를
 가진 안건이 있다면 그것은 우리가 양보하기 어렵다는 식으로
 대응하셨어요. 굉장히 인상적이었죠. 그분에게서 전략적인 걸
 많이 배웠습니다. 그 회사가 유일하게 반면교사가 없었던 회사이기도
 하고요. 퇴사한 후에도 스승의 날 때 한두 번 찾아뵙기도 했어요.

김신	그렇게 '저니맨'처럼 1년에 한 번씩 회사를 옮기다가 현대카드에 들어가신 거군요.

오영식	현대카드도 사실은 1년 동안 근무했습니다. 직원으로 1년 있었고, 9년을 현대카드 사옥에 임대로 들어가 있었던 거예요. 정태영 부회장님이 저를 많이 인정해주셨고, 또 그때가 제가 제일 잘했던 시기였던 것 같아요. 그때 부회장님께 한 가지 일만 하면 저도 좀 녹슨다고 했더니, 그것도 맞는 생각이라고 하시면서, 독립하되 그 대신 같은 건물 안에서 일하고 현대카드 일을 최우선으로 하라고 하셨죠. 그래서 9년 동안 독립한 채로 현대카드 일을 하게 됐습니다.

김신	그때 '토탈임팩트'라는 이름의 디자인 회사를 만드신 건가요?

오영식	네. '토탈임팩트'는 광고 용어로 쓰이는 말이었어요. 회사 이름을 고민하던 당시 책을 보다가 알게 됐는데, 작은 팩트나 요소 하나가 광고 전체에 영향을 미칠 수 있다는 의미였어요. 그 뜻이 저희가 하는 일과 잘 맞는다고 생각해 회사 이름으로 정했습니다. 로고나 심벌 하나가 회사 전체 이미지에 영향을 미칠 수도 있기 때문이지요.

토탈임팩트 로고

Total Impact 2.0

6 광고인에게 배움을 주는 곳은
교실이 아니라 거리

김신 박웅현 대표님은 뉴욕대학교 대학원에서 텔레커뮤니케이션을
전공하셨는데요. 유학은 언제 다녀오신 건가요?

박웅현 1987년 12월에 제일기획에 입사했고, 그 회사 9년 차인 1996년에
유학을 갔습니다. 당시 삼성에서 만든 인재육성 프로그램으로 '소시오
MBA'와 '테크노 MBA'라는 게 있었어요. 삼성 직원 중에서 50명
정도를 뽑아서 2년 동안 학비와 생활비를 주면서 유학을 보내줬지요.
미국 상위 20위권 대학교의 입학 허가를 받고 학교에 들어가면 학비와
생활비를 지원해주는 프로그램이었습니다. 거기에 지원을 한 거예요.
입사 초반에는, 그러니까 3~4년 차까지는 회사생활이 정말 힘들었고,
그만둘까 하는 생각도 했어요. 4년 차, 5년 차부터 재미가 붙었지요.
'그녀의 자전거가 내 가슴속에 들어왔다'(제일모직 빈폴 광고), '2등은
아무도 기억하지 않는다'(삼성그룹 이미지 광고) 이런 카피를 만들면서
막 재미가 붙어서 일하고 있는데, 삼성에서 그런 걸 뽑는다고 하는
거예요. 뽑히기만 하면 유학을 갈 수 있는 기회였지요. 그래서 응모를
했고, 운 좋게 제가 선정된 거지요. 운이 좋았던 건 삼성에서 내놓은
기준들에 제가 거의 다 맞았던 거예요. 7년 차 이상이어야 한다,
근속 연수가 3년 이상이어야 한다, 또 최근 2년간 업무 고과에서
B+ 이상이어야 했고, 토익 2급 이상, 이런 조건에 다 맞았던 거죠.

김신 회사를 다니시면서 영어 공부도 하셨나 봅니다.

박웅현 특별히 시간을 내서 공부하지는 않았어요. 회사에서 응시료를
내주면서 일요일에 토익 시험을 볼 사람은 보라고 했거든요. 직원들은
대부분 안 가지요. 일요일에 쉬고 싶으니까. 왜 그랬는지 모르겠지만,
내 돈 내고 보는 것도 아닌데 봐두자 해서 시험을 봤어요. 점수를
따놓으면 좋겠지 해서요. 대학교 때 『타임』지 동아리를 1년 반 동안
했거든요. 그래서 『타임』지를 쭉 읽을 수 있는 정도의 실력이 됐었고,
카투사도 그때 시험을 봤는데 합격했지요. 카투사도 갔다 오고 해서
영어는 그렇게 불편하지는 않았어요. 그러니까 따로 공부는 안 했지만
여차여차 운이 좋아서 유학을 가게 된 거지요.

김신 뉴욕대학교를 선택하신 이유가 있으셨나요?

박웅현 저는 사실 뉴욕이라는 도시를 선택한 거예요. 노스웨스턴대학교도
합격했거든요. 당시 광고는 노스웨스턴대학교가 1위였어요. 회사
인사팀은 회사 돈으로 가는데 노스웨스턴을 나오면 그림이 좋으니까
거기를 가라고 권유했습니다. 저는 뉴욕을 가겠다고 회사를 설득한
거죠.
왜 그렇게 설득했냐 하면, 명백한 사실이 저는 학교를 마친 뒤
돌아와서 다시 광고를 만들어야 되는 사람이라는 점이었어요. 그러니
앞서가는 도시에서 시대를 보고 느끼고 해야 하는 거죠. 저에게 최악은
아마 텍사스오스틴대학 같은 학교였을 거예요. 사실 텍사스오스틴도
광고 과정이 좋기로 유명하거든요. 그런데 시골에 있어요. 시골에서
제가 2년을 있다 와서 다시 광고를 하려면 세상 돌아가는 흐름을 너무
모를 것 같은 거예요. 그래서 회사를 설득했습니다. 나는 돌아와서
다시 광고를 만들어야 될 사람이고, 가장 트렌드가 빠른 곳에
있어야 다시 적응하는 기간을 줄일 수 있다고요. 대학만 본다면 사실
노스웨스턴이 낫지요. 그러니까 저는 뉴욕대를 선택한 것이 아니라

뉴욕을 선택했고요. 그때 제가 삼성 비서실을 설득할 때 "사회생활 9년 차 정도의 나에겐 거리가 교실이다."라는 요지로 얘기했지요.

김신 사실 광고 실무 경력을 이미 많이 쌓으셨으니 그게 더 나은 선택이었겠네요.

박웅현 지금 돌아보면 진짜 그래요. 그때 뉴욕 거리에서 애플 광고를 처음 봤지요.

김신 그때가 몇 년도였나요?

박웅현 1996년부터 1998년까지였어요.

김신 스티브 잡스가 애플로 돌아왔을 바로 그 시기네요. 'Think Different' 광고 캠페인이 굉장했죠.

박웅현 'Think Different'를, 그때 버스 타고 학교 갈 때 처음 봤어요. 맨해튼 다운타운 쪽에 큰 벽면이 있는데, 어느 날 갑자기 벽보가 하나 붙어 있었습니다. 커다란 피카소의 얼굴이 있고, 애플 로고가 있고, 'Think Different' 한 줄만 있는데, 와… 그거 봤을 때 그 짜릿함이 지금도 아주 선명해요. 진짜 선수들인 거죠. 아까 제가 알프레드 히치콕과 편집 이야기를 했는데, 광고를 만들 때 중요한 건 다 설명해주는 게 아니라 보는 사람이 들어올 자리를 내주는 거예요. 그게 선수들의 세련된 기술이거든요. 피카소가 보이고 그다음에 로고가 보이니까, '어? 애플이네. 피카소랑 애플이랑 무슨 상관이야?' 하는 생각이 들겠죠. 그런 다음 'Think Different'가 나오니 '아, 피카소가 Think Different 했던 거고 애플이 그렇게 가겠다는 거구나.'라고 생각할 수 있지요. 이 복잡한 이야기를, 한 회사의 철학을 두 단어로 압축한 겁니다. 이런 충격을 뉴욕에서, 길거리에서 받은 거지요.

김신 저는 '필연'이라는 말보다 '우연'이라는 말을 더 좋아하는데요.
어떤 직업을 갖게 될 때 필연적이라기보다 우연적인 경우도 꽤 많을
것입니다. 하지만 나중에 그것을 필연이라고 해석하는 경우가 많지요.
지금의 내가 우연히 이루어진 것이라고 해석하는 건 나의 의지를 가볍게
보는 것이 아니라, 오히려 누구나 무한한 가능성을 지녔다고 보는
태도에 더 가깝지 않을까요. 내가 어떤 사람이 되려고 태어난 게 아니라
세상에 우연히 던져진 만큼, 나는 어떤 사람도 될 수 있다, 이런 태도를
갖고 의지를 발휘해 자신의 재능을 펼친다면 누구나 두 분처럼 각자의
분야에서 큰 성취를 이룰 수 있지 않을까 하는 생각을 해봅니다.
오늘 두 분의 유년 시절 이야기 잘 들었습니다. 다음 시간에는 두 분의
일에 관해 본격적으로 이야기를 나눠보겠습니다.

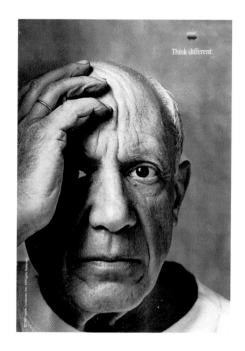

파블로 피카소를 모델로 한
애플의 'Think Different' 광고

브랜딩,
광고와
디자인의
접점

광고는 상품이 아니다. 기업과 브랜드 아이덴티티도 그 자체는 상품이 아니다. 하지만 광고 없이는 상품을 제대로 팔 수 없다. 팔더라도 가치를 인정받기 힘들다. 또한 아이덴티티 디자인이 없는 상품은 소비자에게 신뢰를 줄 수 없으므로 역시 상품을 파는 데 곤란을 겪는다.

광고와 디자인은 결국 브랜드 이미지를 만드는 일이다. 광고는 어떻게 브랜드의 가치를 만들어낼까? 우리 주변을 조금만 주의 깊게 살펴보면 세상은 온통 브랜드로 가득 차 있음을 알 수 있다. 작은 연필부터 거대한 아파트까지, 우리가 쓰는 거의 모든 일상 용품이 브랜드다. 그것들을 보면 아이덴티티 디자인이 새겨져 있다. 영세 자영업자가 운영하는 가게의 간판부터 거대한 규모의 글로벌 기업이 내세우는 복잡한 아이덴티티 시스템에 이르기까지, 그 모든 것이 일종의 브랜드다. 그것을 얼마나 세련되고 아름답게 디자인하는가, 얼마나 일관된 전략을 갖고 오랫동안 지속적으로 대중에게 노출하는가에 따라 브랜드의 가치는 차이가 난다.

브랜드 자산을 만드는 것은 어떤 일관된 이미지의 축적이다. 광고가 그런 역할을 맡는다. 광고는 자본주의 사회의 가장 두드러진 특징이다. 광고는 영화나 대중음악처럼 현대의 대중문화에 속하지만, 가장 노골적인 상업 행위라는 점 때문에 늘 곱지 않은 시선을 받는다. 이렇게 비판적인 소비자와 미디어의 감시 속에서 브랜드의 이미지를 높이는 일이란 쉽지 않다. 냉정한 비평가들, 안티 광고 운동가들의 말처럼 광고는 속임수일까? 브랜드의 가치를 높이는 데 아이덴티티 디자인이 하는 역할은 무엇일까? 브랜드에서 이름과 디자인의 관계는 어떻게 유지되는가? 한국에서 브랜드 개발은 어떻게 개선해야 할까?

1 광고의 진실성

광고에서 가장 강력한 요소는
진실이다.

윌리엄 번벅
William Bernbach

미국 광고인,
광고 회사 DDB의 설립자

김신 마티 뉴마이어Marty Neumeier라는 브랜드 전문가가 말하길 "브랜드는
당신이 말하는 그 무엇이 아니라 그들이 말하는 그 무엇"이라고
했습니다. 반면에 또 브랜드는 기업이 자의적으로 만들어낸 것이라는
생각이 많은 것 같아요. 기획된다는 것이죠. 그러다 보니 기업 또는
그 브랜드가 가진 진짜 성격이 자연스럽게 발현되기보다 그냥 멋있어
보이는 걸 주장하는 게 아닌가 하는 생각이 들기도 합니다. 두 분
다 브랜드 이미지를 만들고 강화하는 일을 하시는 입장에서 어떻게
생각하시나요?

박웅현 브랜딩이나 광고는 결국 'truth well told', 즉 '잘 말해진 진실'이
되어야 합니다. 많은 사람들이 광고를 '과장이다', '거짓이다'라고
하는데 어떤 기업도 과장을 하거나 거짓을 말하면 오래가지 못합니다.
그걸 모르는 기업이 없고요. 저 박웅현이라는 사람이 100퍼센트
훌륭하지 않거든요. 저에게도 모자란 면이 있어요. 그런데 제가 대중
앞에 설 때는 단점이 되는 이야기를 안 합니다. 책을 쓸 때도 저의 멋진
면을 쓰거든요. 그렇다고 그게 거짓은 아니지요. 사실의 한 부분이지요.
브랜드도 이것하고 비슷해요. 그래서 'truth well told'라는 건
그 기업이 단점을 갖고 있지만, 그것을 극복해 나가고 더 좋은 기업이
되기 위해 노력하겠다고 말하는 것입니다. '내가 어떻게 보이면
좋을까?'라는 것에 대한 고민이에요. 그래서 진정성이라는 게 기반,

기초가 되지요. 진정성이 없으면 저는 브랜딩을 모르는 사람이라고
생각해요.

김신 　　있는 걸 다 보여주는 건 아니지만 보여준 것이 가짜는 아니라는
　　　　말씀인가요?

박웅현 　　이건 '스포트라이트'의 문제입니다. 한 브랜드라는 총체에
　　　　스포트라이트를 어디에 줄 것이냐에 관한 거죠. 예를 들어 신문은 어떤
　　　　브랜드가 과거에 폐수를 방류한 사건을 조명할 수 있고요. 방송은
　　　　만두 속에 뭐가 들어갔는지 조명할 수 있습니다. 브랜딩이라는 것은
　　　　사람들이 스스로를 단장하는 것과 연애편지 쓸 때 아름다운 글을
　　　　쓰려고 하는 것과 똑같다고 보시면 될 것 같아요. 화장할 때 얼굴을
　　　　가렸으니까 거짓인가요? 거짓 아니잖아요. 연애편지 쓸 때 자기가
　　　　할 수 있는 가장 아름다운 글을 종이에다 써요. 평소에는 욕도 하지만
　　　　절대로 욕 같은 것은 쓰지 않죠. 그렇다면 그 연애편지는 거짓인가요?
　　　　그건 아니잖아요. 이게 브랜딩의 핵심이라고 보는 거지요.

오영식 　　비슷한 맥락으로 제가 자주 쓰는 말 중에서 "장점은 단점이고 단점은
　　　　장점이다."라는 표현이 있습니다. 장점과 단점은 같은 거라고
　　　　생각하거든요. 물질로 만들어진 모든 것에는 장점만 있다거나 단점만
　　　　있는 것은 없습니다. 즉 존재하는 모든 것에 이 둘이 공존하고, 상황과
　　　　상태에 따라 장점으로도, 단점으로도 표현 또는 표출되는 거죠. 제가
　　　　하는 일은 오늘날 시장에서 가장 잘 이해되고 읽힐 수 있는 장점을
　　　　극대화시키는 포인트를 창조해내는 거예요. 그런데 장점을 찾는 중에
　　　　단점이 장점으로 변환되는 경우도 많았어요.

박웅현 　　모든 브랜드는 수많은 단점이 있음에도 불구하고 존재 이유가 있는
　　　　거지요. '현대카드'라는 브랜드는 완벽하게 좋은 브랜드냐? 그렇지
　　　　않아요. 단점이 있어요. 삼성, 엘지, 현대자동차… 어떤 브랜드든

　　　　　　　　　　　　　　　　　　브랜딩, 광고와 디자인의 접점

단점이 있습니다. 그럼에도 불구하고 우리에게 의미를 가지면 되는 거지요.

오영식 방금 하신 말씀 중에서 궁금한 게 있는데, 화장을 하는 것은 자기를 신비화하는 걸까요? 아니면 그것도 진짜라고 봐야 할까요?

박웅현 진짜지요. 진실에는 여러 가지 측면이 있다고 봅니다. 그 측면 중에서 오 대표님이 하는 일은 브랜드에 옷을 입혀주고 화장을 해주는 것 같거든요. 그런데 보십시오. 예비군복을 입으면 자세가 흐트러지고요. 넥타이를 매면 각이 잡힙니다. 현대카드의 디자인이 딱 정리되는 순간 그것은 현대카드의 아이덴티티 기조이기도 하지만 현대카드가 어떤 태도를 갖겠다는 다짐이에요. 대림산업이 '진심이 짓는다'는 슬로건을 던지면서 그 기업은 진심을 중심으로 가겠다는 다짐을 한 거예요. 개개인의 브랜딩도 마찬가지인 것 같습니다. 내가 나를 무엇으로 개념 규정할 것이냐 하는 것은 나의 정체성을 발견하는 것이기도 하지만 이렇게 살겠다는 다짐이지요.

김신 그러면 '이렇게 살겠다'는 거지, '그렇게 살고 있다'는 건 아닐 수도 있잖아요.

박웅현 노력인 거지요. 그렇게 살려고 노력을 하고요. 그렇게 사는 모습이 열 번 중 다섯 번은 될 거예요. 세 번은 그렇지 못할 거고요. 두 번은 반대로 갈 거고. 이렇게 섞인 게 사람이고 이렇게 섞인 게 브랜드인 거지요.

김신 관심이 없다면 슬로건으로 표현하지도 않았겠군요.

오영식 뭔가 좀 해보고 싶다는 의지가 생기죠. 일종의 동기 부여라고 생각하시면 될 것 같습니다. 이렇게 살겠다는 동기 부여만으로도 50퍼센트는 달성이라는 말도 있지 않습니까? 시작이 반이라는 말처럼요.

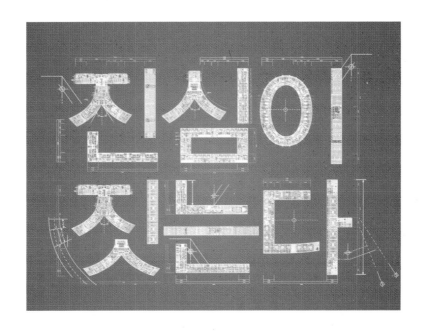

"대림산업이 '진심이 짓는다'는 슬로건을 던지면서
그 기업은 진심을 중심으로 가겠다는 다짐을
한 거예요. 개개인의 브랜딩도 마찬가지인 것
같습니다. 내가 나를 무엇으로 개념 규정할 것이냐
하는 것은 나의 정체성을 발견하는 것이기도
하지만 이렇게 살겠다는 다짐이지요."

박웅현	그 기업이 진심이라는 단어에 관심이 없었다면 그게 기업의 어젠다에
	올라오지 않았을 겁니다. 현대카드 디자인이 세련된 뉘앙스를
	풍기지 않았다면, 직원들도 디자인에 별 관심을 갖지 않았을 거고요.
	기업 분위기가 세련되고 단정한 곳은 직원들의 옷차림도 달라요.
	행커치프라도 하나 꽂혀 있고요. 짧은 바지에 세련된 신발을 신고 있는
	모습을 보면, 그 기업이 가지고 있는 어떤 정체성이 보입니다. 그런 게
	없는 곳들은 좋게 말하면 그냥 편안하게 입는 거지요. 기업이 표현하는
	세련된 디자인이 그런 것까지 잡아주는 거예요. 그러니까 오 대표님이
	하는 일은 전 국민에게 약속하는 것 같아요. "이 브랜드는 이런
	브랜드입니다."라고, 그 브랜드가 주는 이미지로 약속을 하는 거죠.

오영식	약속하는 걸 도와드리는 거지요. 제가 약속하는 건 아니고.

박웅현	오 대표님과 제가 하는 일의 공통점은 이분들이 어떤 약속을 해야
	할까를 찾아드리는 것이기도 합니다. 문제는 약속하고 싶은 게 너무
	많다는 거예요. 예를 들어 나는 좋은 엄마이기도 하고, 친구들고 잘
	지내기도 하고, 일도 잘하고, 센스도 있고, 경제력도 있고…. 그렇게
	고민을 쭉 하다가 그중에서 하나만 딱 잡아내는 거예요.

김신	그런데 그렇게 긍정적이고 좋은 말을 골라서 미디어를 통해 끊임없이
	반복하다가 어느 날 갑자기 그 기업에 대한 부정적인 기사가 나오면,
	사람들이 역시나 하면서 그 캐치프레이즈가 얼마나 기만적인가 하고
	비난하곤 합니다. 그런 건 어떻게 해석을 해야 할까요?

박웅현	말하자면, 늘 다른 사람한테 따뜻하게 대해야 해, 다른 사람한테
	편안한 표정을 보여줘야 해, 이렇게 맨날 다짐을 해요. 그러다가
	어느 날 그렇게 말한 사람이 인상을 찌푸렸어요. 이 장면을 본 거라고
	생각하면 됩니다. 실수는 있기 마련이고요. 그렇다면 고쳐야 합니다.
	광고는 약속을 해야 하고, 기업은 개선하려고 노력을 해야 돼요.

그런 사건 때문에 광고가 과장이라거나 거짓말만 한다고 이야기하는 것은 너무 좁게 보는 관점인 것 같아요. 말하자면 언론의 역할은 기업의 추한 부분, 문제되는 부분을 지적하는 것입니다. "당신 회사에 비리가 있어." 이걸 자꾸 잡아내는 게 언론의 역할이에요. "우리 회사에 비리가 있어요." 이런 게 광고는 아니지요. 광고의 역할은 "우리 회사 멋있지 않습니까? 이 기업의 제품 서비스를 보십시오. 평소에 노력을 많이 한 겁니다." 이렇게 말하는 게 광고의 역할이에요.

오영식　　저는 슬로건을 정말 신중하게 써야 된다고 생각하게 된 계기가 있습니다. 대학 시절에 어쩌다 친구 따라 아이들을 돌봐주는 봉사를 한 적이 있어요. 그때 그 동네 벽에 "예절 바른 우리 동네, 윗사람에게 공손한 우리 동네" 이런 말을 내걸었는데, '여기 아이들은 예절이 바르지 않은가 보다.'라는 생각이 들었어요. 예절이 바르면 다른 말을 썼을 테니까요. "건강을 키우는 우리 동네" 이런 식의 표현을 쓰지 않았을까 싶어요. 그러니까 슬로건은 단지 막연하게 좋은 말을 쓸 게 아니라 우리가 할 수 있는 것, 우리의 장점을 찾아서 써야 한다는 거죠. 토요타의 슬로건 'Today, Tomorrow, Toyota'를 보면서 이 기업은 미래지향적이라는 인상을 받았습니다. 반면에 메시지 없이 막연하게 좋은 말만 하는 슬로건은 상황에 따라 언제든지 공격받을 수 있는 것 같아요.

박웅현　　슬로건이라는 것은 파악되는 문맥에 따라서 완전히 달라질 수밖에 없어요. 텍스트 그 자체만 놓고 판단할 수는 없습니다. 그래서 그 당시 상황과 그 기업이 처하고 있는 도전, 그런 여러 가지 관점으로 텍스트를 봐야 하지요.

김신　　언어는 압축되어 쓰이기도 하는데요. 일종의 환원주의죠. 그래서 "영국은 신사의 나라다."라고 환원해버리면, 제국주의나 식민지배 착취의 역사를 떠올리면서 "신사의 나라는 무슨." 이런 반발심이

　　브랜딩, 광고와 디자인의 접점

생기기도 합니다. 특정 국가, 기업, 사람을 압축해서 정의한다는 게
그래서 어려운 것 같아요.

박웅현 "신사의 나라가 아닌데, 왜 거짓말을 하느냐?"라고 한다면 그것 역시
세상을 너무 단순하게 보는 것 같아요. 그렇게 단순하게 특정 국가나
기업을 비난할 수는 없지요. 어떤 대상을 정의하는 말이 있지만,
그 말이 그것의 전체를 확보하지는 않거든요. 한 나라가 있고,
그 나라라는 복잡한 유기체가 있고, 신사의 나라를 지향하고 있는데,
한쪽에서는 그런 신사답지 않은 일이 있었어요. 그래서 "이건
부딪치니까 전부 거짓말이야."라고 얘기하는 게 옳을까요?
예를 들어서 자동차 회사가 어떤 슬로건을 냈는데 엔진이 고장 났으니
"거짓이네."라고 하는 건 너무 단순하게 보는 거지요. 사람은 누구나
실수할 수 있는 것처럼 차가 고장 날 수 있는데, 고장 난 것을 보고
그들이 하는 이야기가 전부 거짓말이라고 말하는 건, 너무 유아적인
잣대가 아닌가 싶어요.

김신 사람도 사실 어느 한 가지로 정의내릴 수 없을 정도로 복잡한
존재입니다. 하물며 기업이나 국가처럼 엄청나게 복잡하고 거대한
조직을 하나의 사건만 보고 판단할 수는 없는 것 같습니다. 광고나
디자인은 가능한 한 긍정적인 모습으로 대중에게 다가가려는 약속인데,
그런 노력까지 폄하할 필요는 없다는 말씀이겠지요. 하지만 또 어떤
불미스러운 사건으로 인해 그런 비난을 받는 것 역시 사회적 책임이 높은
기업으로서 감내해야 하지 않을까 싶어요. 비난과 비판을 계기로 반드시
개선을 해야 하는 문제이니까요.

2 브랜드 디자인은 첫인상을 만들어주는 일

심미적인 것이 중요한 이유는,
아름다움이란 느낌의 언어이고
정보는 많고 시간은 없는 사회에서는
정보보다 느낌이 중요하게
인식되기 때문이다.

마티 뉴마이어
Marty Neumeier

미국 브랜드 전문가,
뉴트론 LLC의 CEO

김신 광고와 디자인이 브랜드의 이미지 구축을 위해 어떻게 기여하고 있는지 말씀해주시면 좋겠습니다.

오영식 기업이 소비자에게 전달하고자 하는 것은 추상적인데, 그것을 눈에 보이게 실체화하는 작업이 브랜드 아이덴티티 디자인이라고 생각합니다. 캐치프레이즈, 미션, 스테이트먼트, 서비스, 브랜드 에센스 같은 것들이 하나의 이미지로 압축되는 거죠. 결국 제가 하는 일은 첫인상을 만들어 기업이 전하고자 하는 메시지를 효과적으로 전달할 수 있도록 시각화하는 거예요. 사람들은 보통 디자인을 볼 때 '좋다', '나쁘다'보다는 '멋지다', '촌스럽다'처럼 시각적 인상에 대한 판단을 먼저 하는 것 같습니다. 예를 들어 어떤 회사가 로고를 바꾸었는데, 색상 조합이 조잡하고 세련미가 떨어지면 오히려 기업 이미지가 반감되기도 합니다. 반대로 좋은 예로는 애플 같은 경우죠. 애플 로고가 가진 조형미가 흠잡을 데가 없다는 점 때문에 애플이라는 기업에 대해 긍정적인 반응이 나오기도 하지요. 겉으로 봐서는 잘 알 수 없지만 그리드의 질서와 기하학적인 균형미가 로고를 단단히 잡아주고 있다고 할 수 있습니다. 그건 끊임없이 집념을 갖고 정제精製를 한 결과라고 생각합니다.

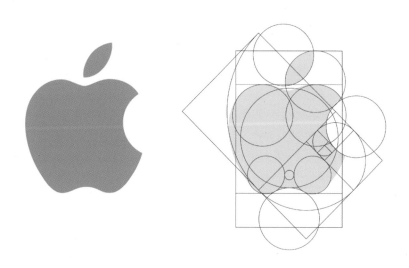

"애플 로고가 가진 조형미가 흠잡을 데가 없다는 점 때문에
애플이라는 기업에 대해 긍정적인 반응이 나오기도
하지요. 겉으로 봐서는 잘 알 수 없지만 그리드의 질서와
기하학적인 균형미가 로고를 단단히 잡아주고 있다고
할 수 있습니다."

김신 조형적으로 아름답고 조화롭게 그래픽화하는 것이 중요할 것 같고요.
 또 브랜드가 추구하는 어떤 관념이 있을 것입니다. 단지 긍정적이다,
 부정적이다, 멋있다, 촌스럽다와는 다른 측면, 브랜드 성격에 적절하게
 맞는 이미지는 어떻게 구현하시나요?

오영식 일을 하다 보면 대기업과도 일을 할 수 있고 지방 중소기업의 일도
 할 수 있습니다. 그중에서 예를 들어 금산의 인삼을 브랜드화한다면
 지방의 특성을 꼭 살려야 한다는 요구가 있을 수 있어요. 그런데 저는
 지방의 특성을 살리는 것보다는 세련되게 하는 게 더 중요하다고
 제안해요. 물론 브랜드가 가져야 하는 정체성을 제대로 표현하기 위한
 전략도 내포되어 있어야겠죠. 그런 걸 모두 포함한 하나의 포인트,
 즉 정제된 이미지를 만들어서 명품다운 세련됨을 강조하는 제안을
 합니다. 저에게 세련됨이란 '격格'이라고도 표현할 수 있어요. 브랜드
 디자인의 특성이 전략적인 시각화로 시장에서 믿음과 신뢰를 받을 수
 있는 상품이 되게끔 하는 것이지만, 이와 함께 제가 우선으로 생각하고
 고민하는 것이 바로 '격'을 표현하는 거예요.

김신 그렇다면 그런 '격'은 구체적으로 어떻게 구현할 수 있을까요?

오영식 최근에 진행한 작업 중에서 그 '격'을 표현하는 데 가장 주력한
 프로젝트가 롯데카드의 '로카LOCA'입니다. 로카의 디자인은 19세기
 말의 미술공예운동Arts & Crafts Movement과 아르누보Art Nouveau
 스타일을 콘셉트로 전통 수공예, 건축, 예술품 등에 담긴 디테일과
 장인정신을 표현하고 싶었어요. 메인 컬러는 블랙으로 지정했는데,
 블랙카드라고 하면 아멕스의 센츄리온 카드처럼 '슈퍼 리치'에
 해당하는 특정 계층에게만 제한적으로 쓰이는 걸로 알려져 있어요.
 하지만 로카는 더 많은 고객들이 블랙 컬러의 특별함을 공유하고
 로카에 담긴 가치와 품격을 느끼게 하고 싶었죠. 롯데카드의 조좌진
 대표께서도 이러한 디자인 전략에 적극 공감해주시고 다양한 의견을

"최근에 진행한 작업 중에서 그 '격'을 표현하는 데
가장 주력한 프로젝트가 롯데카드의 '로카'입니다.
로카의 디자인은 19세기 말의 미술공예운동과 아르누보
스타일을 콘셉트로 전통 수공예, 건축, 예술품 등에 담긴
디테일과 장인정신을 표현하고 싶었어요."

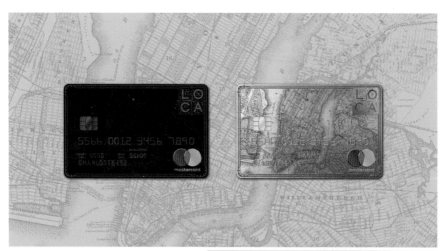

더해주셔서 차별화된 디자인을 만들어낼 수 있었습니다.

그리고 PLCC상업자 표시 신용카드 카드인 '롤라LOLA'에서는 오랫동안 많은 사람들에게 사랑을 받아온 '롯데 껌 3종(쥬시후레쉬, 스피아민트, 후레쉬민트)'을 디자인에 활용했어요. 껌 패키지라고 하면 자칫 저렴한 이미지로 비칠 수 있기 때문에 롯데만의 고유한 브랜드 정체성을 잃지 않으면서도 고급스러워 보여야 했지요. 오리지널 심벌을 활용한 품격 있는 엠블럼과 제품의 특성을 살린 패턴화 작업을 통해 고급스럽고 세련된 이미지를 만드는 데 주력한 프로젝트였어요.

김신 일단은 브랜드 디자인의 완성도를 높이는 게 중요하다는 말씀이시네요. 그런데 기업마다 새로운 로고를 발표하면, 예를 들어 IT 기업에서 새 로고를 만들었다면, IT적 성격을 구현한 것이라고 말하는데요. 그런 성격 부여는 어떻게 하시나요?

오영식 콘셉트를 표현하는 건데, 구체적인 형상이 아니라 형태만으로 콘셉트를 표현할 수 있다면 좋은 로고인 것 같아요. 예를 들어 페덱스FedEx의 로고를 보면 E와 x 사이에 화살표가 들어 있습니다. 그 화살표가 배송업과 속도감이라는 의미를 표현하는데, 그 형태는 글자 사이의 공간에서 우연히 자연스럽게 만들어진 거지요. 그렇게 구체적으로 어떤 형상이 아니라 형태가 자연스럽게 상징적 의미를 가질 수 있으면 좋다고 생각해요. 애플 로고도 한쪽을 베어 문 것처럼 표현되었죠. '선악과'가 연상되기도 하는데, 선악과는 영어로 'the fruit of the tree of knowledge'거든요. 그러면 뭔가 지식에 대한 연상 작용이 일어나지요. 아마존 로고는 'amazon'이라는 단어 밑에 화살표가 있습니다. 화살표가 a자에서 시작돼 z자로 향하는데, 그건 a부터 z까지 모든 것을 판매한다는 의미로 읽히고, 또 화살표가 휘어져서 스마일로도 읽힙니다. 그런 식으로 형태를 통해 의미를 연상할 수 있지요.

로고는 연상과 은유의 기능을 합니다. 사람들은 로고를 볼 때

콘셉트와 방향성이 완벽하게 결정된 상태에서 그런 형태가 나온다고 생각하기 쉽지만, 사실 꼭 그렇지는 않아요. 다소 복잡하게 섞여 있을 수 있습니다. 형태를 그리다가 로직이 생각날 수도 있고, 로직을 짠 뒤에 그런 형태를 만들기도 해요. 콘셉트 도출부터 형태를 만드는 단계에 이르기까지 순서대로, 차례대로 가기보다 여러 아이디어가 생성하고 소멸하면서 왔다 갔다 하는 무한반복의 과정을 거치는 거죠.

김신 그러니까 모든 로고가 확고한 개념을 만든 뒤 그것을 논리적으로, 이성적으로 풀어내는 것이 아니라는 말씀이시네요. 요즘 유행하는 애자일agile 개발 방식이 연상되기도 합니다. 완벽하고 정교한 계획 아래 한 치의 오차도 없는 치밀한 과정을 거치는 것이 아니라 그때그때의 요구에 임기응변으로 대응하고 개선하는 개발 방식이죠.

오영식 물론 체계적이고 전문적인 전략을 수립한 후 그 기반 위에 시각적인 브랜드 요소를 개발하게 되지만, 그런 프로세스가 고정된 어느 한 방향으로만 진행되는 게 아니라 유연하게 혼합되기도 하지요.

박웅현 지금 이야기하는 건 다 기업체에 해당하는데, 기업을 '법인'이라고도 합니다. '법 법法'자에 '사람 인人'자거든요. 그러니까 '법적인 사람'이에요. 때리면 아프고, 다리가 있지는 않지만 사람이에요. 사람과 똑같다고 보면 됩니다. 그래서 저는 광고를 '연애편지'라고 생각하거든요. 광고는 법적인 사람이 "나랑 연애하자."라고 이야기하는 거예요. 그리고 로고와 같은 기업 아이덴티티는 오 대표님 말씀처럼 첫인상 같아요. 처음 봤을 때 저 사람 참 세련됐다, 저 사람 참 멋있다, 이런 첫인상을 주는 것이고, 그다음에 그 사람과 대화를 나눠보면 사람이 참 괜찮네, 이런 생각들이 있을 거라는 말이죠. 기업은 고객과 친해지기 위해, 고객에게 다가가기 위해 연애편지를 띄우는 거예요.
　　　　연애편지를 받았어요. 연애편지를 받고서 로고를 봤습니다. 그런데 로고가 좀 세련된 것 같지가 않아요. 그러면 멈칫하게 되는

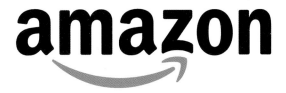

"페덱스의 로고를 보면 E와 x 사이에 화살표가 들어
있습니다. 그 화살표가 배송업과 속도감이라는 의미를
표현하는데, 그 형태는 글자 사이 공간에서 우연히
자연스럽게 만들어진 거지요."

amazon

"아마존 로고는 'amazon'이라는 단어 밑에 화살표가
있습니다. 화살표가 a자에서 시작돼 z자로 향하는데,
그건 a부터 z까지 모든 것을 판매한다는 의미로 읽히고,
또 화살표가 휘어져서 스마일로도 읽힙니다."

거지요. 반면에 연애편지는 그냥 그랬는데 로고가 멋있어요.
딱 봤는데 사람이 지성미가 넘쳐요. 그러면 편지를 다시 읽게 되잖아요.
제일 좋은 건 로고도 좋고, 지성미도 넘치고, 세련되고, 연애편지도
잘 쓰는 사람이겠지요.

　　　이건 기업에도 그대로 적용되는 것 같습니다. 연애가 시작되면
그다음에 제품을 써보거나 서비스를 받아보는 거지요. 연애를 하다
보면 기대했던 것만큼 좋을 때도 있고, 실망할 때도 있고, 그렇게 보면
될 것 같거든요. 그래서 광고는 연애편지고, 기업 아이덴티티CI나
브랜드 아이덴티티BI는 첫인상이라는 생각이 들어요. 아까 금산 인삼을
말씀하셨는데, 만약에 금산 인삼이 토탈임팩트를 만나면 로고가
확 바뀔 거라는 거지요. 그러면 이렇게 느낄 것 같아요. '우리 동네
저 총각은 수더분하고 사람은 좋지만 별로 눈에 띄지는 않았는데,
어느 날 전문가를 만나고 오더니 사람이 달라졌네.' 이게 토탈임팩트를
만났을 때 오는 효과일 거예요. 그러면 이제 관심이 생기기
시작하겠지요.

3 브랜드 네임, 사람들 머릿속에 각인된 이름

이름을 안다는 건
애정의 문제다.

김진해

국어학자

김신 기업 또는 브랜드 이미지에서 시각적 이미지보다는 이름이 좀 더
궁극적인 것 같습니다. 삼성의 로고는 몇 번씩 바뀌었지만, 삼성이라는
이름은 한 번도 바뀌지 않았듯이 말입니다. 기업과 브랜드에서 이름은
어떤 위상을 갖고 있을까요?

박웅현 어떤 이름은 매우 치밀한 고민 끝에 나온 게 있고, 어떤 이름은
그렇지 않은 것들이 있습니다. 예를 들어 '삼다수' 같은 경우는 고민이
있었겠지요. 제주도의 콘셉트를 가지고 가자, 제주도는 '삼다도'라
불린다, 이 이름을 가지고 가자, 그렇게 해서 '삼다수'라는 이름을
떠올렸을 겁니다. 경쟁 상품을 만들 때도 고민을 하겠지요. 제주도랑
싸우려면 뭐가 있을까? 백두산이 좋을 것 같다, 백두산을 연상시키면
좋겠다, 그러면 '백산수'라는 말을 쓰자, 이런 고민들을 하겠지요.
'다음'은 많은 사람들의 목소리를 낼 수 있으니까 '다음多音'이다,
'참이슬'은 진로가 '참 진眞'자에 '이슬 로露'자니까 한자의 뜻을
우리말로 풀어 '참이슬'이라고 하자, 이렇게 이유 있는 브랜드 이름으로
성공한 사례들이 있습니다.

 반면에 애플은 스티브 잡스가 차를 타고 가다가 '애플'이라는
단어가 그냥 툭 떠오른 경우거든요. 모든 이름이 그렇게 전략적이지는
않은 것 같고요. '삼성'도 마찬가지인 것 같아요. 아마도 이름을 지었던
분은 한자 세대일 것이고, 삼三자를 좋아하고, 별로이 되자 해서

'삼성三星'이라 지었지 않았나 생각이 돼요. 'LG'도 마찬가지예요. 한 회사는 '럭키Lucky'였어요. 럭키치약, 럭키화학, 이런 이름이었죠. 또 다른 회사로 '금성金星'이 있었는데, '골드스타Gold Star'로 바꾸면서 두 회사를 합치니까 럭키의 L과 골드스타의 G를 합쳐서 'LG'가 된 거예요.

고민 끝에 지어진 이름도 있고, 무심하게 지어진 이름도 있지만, 무의식이 무서운 거라서 저는 광고를 맡으면 그 회사의 이름이 어떻게 나왔는지를 꼭 물어봅니다. 그 이름을 만든 사람은 아무래도 가장 핵심적인 사람일 것이고, 그 사람의 의식과 무의식이 그대로 반영되어 있을 거예요. 그걸 잘 읽어야 합니다. 오 대표님이 브랜드 아이덴티티, 기업 아이덴티티는 기업이 전달하고자 하는 추상적인 생각을 정확히 잡아내는 거라고 말씀하셨잖아요. 그러면 어떤 서비스나 상품을 기획하고 그 이름을 정했을 때는 의식적이든, 무의식적이든 어떤 생각이 있었는데, 당사자는 그걸 잘 설명하지 못해요. 그런데 다른 사람이 얘기했을 때 "맞아, 맞아." 하는 반응을 이끌어내는 바로 그걸 잡아내야 하거든요. 그래서 이름은 광고를 기획할 때 가장 중요한 포인트가 되지요.

그런데 커뮤니케이션을 오래 해온 회사들은 그 이름이 소리글자가 되고 맙니다. 카카오는 소리글자입니다. 카카오라는 이름을 듣고 카카오 열매를 연상하는 사람들은 별로 없을 거예요. 삼성을 들으면서 하늘의 별 세 개를 떠올리는 사람들은 아무도 없을 거고요. 이런 이름들은 소리글자로서 그 의미를 갖거든요. 'e편한세상'이라는 브랜드는 요즘 시대에 그렇게 세련된 브랜드는 아니에요. 그런데 e편한세상은 지금 사람들에게는 뜻으로 오는 게 아니라 소리로 오는 거예요.

김신 굉장히 좋은 뜻의 한자로 아이의 이름을 지어줬는데, 발음하기 힘들거나 오히려 이상한 뜻을 연상시켜서 친구들한테 놀림을 당하는 그런 사례들이 생각나네요. 브랜드 네이밍에서는 뜻도 중요하지만 소리가 더 본질적이라는 거죠. 아무튼 기업 이름이라는 게 사람들 머릿속에 각인된

거고, 그렇게 각인시키는 데까지 많은 비용이 들었음에도 불구하고
바꾸는 경우도 있을 텐데요.

박웅현 광고를 하다 보면 이름을 한번 바꿔주면 좋겠다 싶은 포인트들이
있습니다. 그런데 이게 쉽지가 않아요. 이름을 바꾼다는 건 엄청난
마케팅 비용을 투입해야 하거든요. 아주 합당한 이유가 있지 않으면
어느 기업도 이름을 바꾸고 싶어 하지 않습니다. 그리고 비용을 마구
쓴다고 해도 문제가 해결되지 않고요. 시간이 필요하지요. 이건 어쩔
수가 없어요. 만약에 삼성이 아주 좋은 새로운 이름을 뽑았는데
이 이름을 사람들 머릿속에 남게 하는 데 10년, 20년은 족히 필요할
겁니다. 10년이 넘어가도 누군가는 '삼성'이라고 부를 거예요. 이름을
바꾸는 건 쉬운 작업이 아니라서 커뮤니케이션 전문가들이 하는 건
'그 이름에 어떤 좋은 연상 효과를 줄 것이냐?' 하는 것이죠. 사람들이
어떤 기업의 이름을 듣고 본능적으로 느끼는 감정을 어떻게
긍정적으로 만들어줄 것인가를 고민하게 되는 거지요.

오영식 이름을 바꾸는 게 어렵다면 겉모습을 바꾸는 것도 방법입니다. 로고를
바꾸는 건 상대적으로 비용이 덜 드니까요. 네이밍이라는 첫 단추를
잘못 끼웠어도 사람들에게 익숙해졌다면 그냥 가야 되는 거지요.
하지만 디자인이나 재료로 보완을 할 수 있습니다. 박웅현 선배님이
소리글자라고 말씀하셨는데, 저는 브랜드가 보통명사가 되는 게 가장
좋다고 생각해요. '스카치테이프'가 투명 테이프의 대명사가 된 사례,
한국에서 트렌치코트를 '버버리'라고 부르는 사례처럼 말이죠. 억지로
의미를 만들기보다 그냥 애플처럼 평범한 단어를 쓰고, 사업이 꾸준히
지속되면 사람들 머릿속에 그 단어와 사업 영역이 서로 연결되기도
하지요.

김신 우연히 시작되는 경우가 많다는 말씀인가요?

브랜딩, 광고와 디자인의 접점

박웅현　우연이라고 딱 얘기할 수는 없고, 반반 같아요. 서구 회사들은 그냥 설립자의 이름을 쓰는 경우가 많습니다. 샤넬, 디오르, 지방시 같은 패션 브랜드만 그런 게 아니라 조니 워커, 휴렛팩커드HP도 그렇고요. 우리는 오히려 이름에 의미를 많이 집어넣었지요. 삼성, 금성, 그리고 대우도 '큰 대大'자에 '우주 우宇'를 조합한 이름이잖아요. 그런데 어떤 이름은 그냥 무심히 나오는 경우가 있거든요. 애플이 그렇죠. 쉽게 말해, 이름을 만들다 보니 "뭐할까?" "애플이라고 하자." 이렇게 된 건데, 그런데도 무서운 게 그 본능이 있어요. 복잡하게 큰 뜻을 담으려고 하지 않고, 그냥 애플이라는 한 단어를 선택해버린 것에 애플의 상징성이 있습니다. 스티브 잡스가 좋아하는 단순성, 핵심만 요약하는 성향, 이런 것이죠. 스티브 잡스는 IBM 같은 이름은 절대로 생각하지 않았을 거예요. IBM은 'International Business Machine'의 약자인데, 이런 이름을 떠올리지는 않았을 거예요.

오영식　한국의 기업 중에는 SPC그룹을 눈여겨볼 만할 것 같아요. 이 회사는 삼립빵으로 유명했는데 SPC로 이름을 바꿨습니다. '삼립빵' 하면 보름달빵 같은 것만 연상되는데, 대기업 구조로 변하면서 삼립빵의 이미지가 완전히 없어진 거지요. 이런 경우는 성공적인 것 같아요.

박웅현　그런데 지금 말씀하신 것의 반대축도 하나 말씀드리고 싶은 게 있어요. SPC가 삼립&샤니, 파리크라상 컴퍼니Samlip&Shany, Paris Croissant Companies의 앞 글자를 따서 SPC로 한 건 잘한 것 같아요. 기업의 이름에 대해 고민한 건 알겠는데, 그 반대 사례도 꽤 많습니다. 한때의 유행에 휩쓸려서 자기들이 가지고 있는 어떤 전통적인 힘을 놓쳐버리는 경우도 진짜 많지요.

　　　덴쓰電通라는 일본의 오래된 광고 회사가 있습니다. 우리말로 '전보통신'의 줄임말인데 약간 '올드'하다고 느낄 수 있지만 이름을 안 바꿨거든요. 한국을 보면 삼성은 그런 헤리티지를 지켜가고 있어요. 그런데 '한국전력'을 예로 들어볼게요. 지금 생각해보면 '한국'이라는

단어와 '전력'이라는 단어가 붙어서 파워가 엄청난 이름이에요. 그런데 한국전력의 영어 이름을 줄인 명칭인 '켑코Kepco'는 한국전력이 주는 아우라를 전혀 받아가지 못합니다. 주택공사도 한때 영어가 유행하던 그 시대를 조금 견뎌줬으면 좋았겠다는 생각이 들어요. 주택공사라는 이름이 주민들에게 더 큰 믿음을 주었을 텐데, LH가 되었거든요. 남양알로에 다 기억하시지요? 바뀐 이름이 '유니베라'입니다. 바꾼 지가 거의 10년이 넘었을 거예요. 아는 사람이 많지 않지요. 한때 영어 이름을 쓰는 게 유행이었죠. 은행도 국민은행이 KB로 바뀌었고, 대구은행은 DGB, 동부는 DB가 되고…. 그런데 요즘은 또 레트로가 유행이잖아요. 이제 영어보다는 '바르다 김선생' 같은 브랜드들이 점차 생겨나고 있다는 말이지요. 너무 섣부르게 영어로 이름을 바꾸었다가 손해를 보는 브랜드들이 꽤 많은 것 같아요.

김신 좋은 소리와 좋은 뜻을 가진 이름으로 바꾸는 경우는 좋지만, 어떤 유행 때문에, 그것도 영어로 해야 사람들이 더 좋아한다거나 더 격이 있어 보인다는 이유로 오래된 한국식 이름을 버리고 영문 이니셜과 뜻도 모를 영어식 이름으로 바꾸는 건 저도 많이 안타깝습니다.

박웅현 이런 게 굉장히 많습니다. 저는 우리의 고유한 한글 이름들이 너무 아까운 거예요. 거기에다 전문가들이 옷을 제대로 입혀주면 이건 아주 단단한, 말하자면 '500년 종가' 같은 느낌이 있을 텐데, 잠깐 외국 물을 먹고 온 정체불명의 존재가 되는 거죠.

오영식 박웅현 선배님이 지금 헤리티지와 관련된 말씀을 하셨는데, 이건 저도 매우 중요한 문제라고 봐요. 히스토리와 헤리티지는 다릅니다. 헤리티지는 말씀대로 켜켜이 쌓여서 전통이 되는 건데, 한때 유행으로 사라진 것들이 꽤 많지요.

 브랜딩, 광고와 디자인의 접점

김신 우리나라는 한때 이상하게도 한국말을 업신여기는 풍토가 있었던 것
 같아요. 아파트나 다세대 주택 이름에 '캐슬'을 붙이는 경우가 그렇죠.
 왜 그렇게 하는지를 물으면 영어식으로 붙여야 더 고급스러워 보인다는
 거예요.

박웅현 기업들이 '대중의 수준이 그러니까'라고 판단하는 건 무성의한 것
 같습니다. 대중의 수준이라는 게 하나의 개념으로 정의되지 않고요.
 제대로만 설명이 되고, 제대로만 이해가 된다면 사람들은 좋은 걸
 좋아할 수밖에 없어요. 제가 광고를 만들면서 가장 많이 들었던 말,
 콤플렉스가 생긴 말이 "이 광고 너무 어려워요."였거든요. "대중은
 그런 걸 원하지 않아. 그냥 유행어 하나 만들면 돼. '맞다 게보린' 같은
 거. 이렇게 그냥 떠오르면 되는 거지. '그녀의 자전거가' 어쩌고, '사람을
 향합니다'가 어쩌고, 무슨 철학 책 쓰냐? 대중과 광고주는 그런 거
 기대하지 않아."라고 하는 말을 들었어요. 세월이 지나서 생각해보면,
 '맞다 게보린'을 좋아했던 사람들이 '사람을 향합니다'에도 반응을
 보였거든요. 그래서 대중의 수준 때문이라거나 사람들이 영어를
 좋아해서라는 이유는 너무 무성의한 대답 같아요. 농협이 NH가 될
 이유가 없고, 수협이 SH라고 이름을 달 이유가 전혀 없는 거죠.

김신 제가 바람직하게 보는 것 중 하나는, 나이든 세대가 오히려 한국적인 걸
 촌스럽다고 여기고, 젊은 세대가 복고풍을 좋아한다는 거예요.
 저희 세대만 해도 한국적인 걸 부끄럽게 여기고 감추고 싶어 하고 빨리
 서구화되어야 한다고 배우며 자랐거든요.

박웅현 피로도가 쌓여서 그렇다고 봅니다. 영어 피로도가 엄청나게 쌓여
 있어요. 그게 지금 곳곳에서 보입니다. '바르다 김선생', 을지로에 있는
 '신도시'라는 술집, '대림창고' 등 곳곳에서 보여요. 촉이 있는 사람들은
 이걸 잡아야 합니다. 이건 세대 차이도 없어요. 젊은 세대들은 이런 게
 신선한 거죠. 이제 주목해야 할 것은 우리 것이라고 생각하는 사람들이

점점 늘어나고 있어요. 외국에서 들어온 건 거의 다 피로도가 쌓였고, 새로운 게 열리기 시작할 거예요. 젊은 사람들이 사명감을 가지고 해줘야 할 것은 우리 것에 주목해서 세계적인 것을 만들어내는 거라고 생각해요. 봉준호 감독이 「기생충」이라는 영화에서 보여줬던 바로 그런 작업이겠지요.

오영식　비슷한 맥락에서 저의 지론은 한국말을 못하는 사람이 영어를 잘할 수 없고, 한국어로 글을 못 쓰는 사람이 영어로 잘 쓰기 힘들다는 거예요. 먼저 자기 모국어를 충실히 학습하고 이해하는 것이 기본이겠죠. 한 가지 일에 프로세스를 잘 다져둔 사람들이 다른 분야에 접근할 때 적응력이 높은 경우를 본 적이 많습니다. 한 가지에 뿌리를 두고 내 안의 내공을 잘 쌓아서 나를 놓치지 않으려는 노력이 중요하다고 봐요.

김신　지난 20세기는 열심히 글로벌 스탠더드를 좇느라 우리 것을 경시했던 시대라면, 21세기에는 다시 우리 것의 소중함 또는 고유함의 가치를 알아가는 시대가 아닐까 싶습니다.

박웅현　영화 「기생충」을 보면서 느낀 게 외국 사람들의 눈치를 보지 않는 힘이거든요. 「기생충」은 한국사회가 아니면 나올 수 없는 이야기예요. 그러니 콘텐츠로 사람들과 소통을 하고 싶고, 자기 세계를 구축하고 싶으면 먼저 자기를 주목해야 되는 거예요. 스티브 잡스가 "창의력이란 내가 잘하는 것으로 무언가를 이루는 것이다."라고 했습니다. 창의력이란 남이 잘하는 걸 잘 따라 하는 것이 아니라 내가 잘하는 것으로, 내가 잘 아는 한국의 풍토 속에서 「기생충」을 만들어내는 것, 이게 창의력의 핵심이거든요. 그래서 자기를 볼 줄 아는 힘이 제일 중요하다고 생각합니다.

오영식　문화를 수용하는 성숙도가 함께 성장해야만 이 모든 게 자연스럽게 연결되는 것 같아요. 한국은 전쟁으로 폐허가 된 나라를 복구하면서

지난 50여 년 동안 급속도로 산업 발전을 이루었지만, 시민 의식은 아직 그에 미치지 못한 면이 있어요. 치열하게 경제 성장에만 집중하다 보니 그 과정에서 선진화된 서구 문화를 추구하고 따라 해온 것도 사실이죠. 그런 의식이 기업의 이름을 만드는 데에도 영향을 끼친 것 같습니다. 나다움이란 갑자기 만들어지는 것이 아니라 나에 대한 끊임없는 탐색과 성찰을 통해 발견하는 것이기도 하잖아요.

김신 한국인의 언어 체계를 연구하신 최봉영 교수님이 '아름다움'에 대해 말씀하신 게 생각납니다. 영어 'beauty'의 그리스어인 'kallos'의 뜻을 보면, 'fine quality', 즉 '높은 품질'을 의미한다고 합니다. 높은 품질은 보편적이지요. 반면에 한국의 아름다움은 '아름'과 '다움'이 합쳐진 말인데, 아름은 '한 아름' 할 때의 아름으로 그 크기가 사람 팔의 길이에 따라 다 다르다는 거예요. 결국 아름답다는 것은 '자기다움에 이른 상태'라고 설명을 하시더라고요. 그것은 결국 보편적이지 않고 구체적이며 상대적이라는 뜻이지요. 두 분 말씀을 들으면서 한국이 지난 시기에 보편적이고 세계적인 '뷰티'를 추구하다가 이제는 우리의 '아름다움'을 찾는 것이 아닌가 생각해보았습니다. 그것이 브랜드 이름에서도 나타나고 있고요.

4 지속성이 만들어내는 브랜드 헤리티지

당신이 해놓은 것에 스스로
싫증을 느끼기 시작할 때가 바로
사람들에게 알려지기 시작하는 때다.

프랭크 스탠턴
Frank Stanton

미국 기업인,
CBS CEO

김신　광고를 만들 때 장기적인 기업 이미지를 위한 광고와 단기적으로 상품을
판매하기 위한 광고가 있을 텐데요. 그런 두 광고의 접근법이 다를 것
같습니다. 그 차이에 대해서 설명을 부탁드립니다.

박웅현　단기 캠페인 같은 경우는 빨리 기억에 남거나 회자가 될 만한 걸 찾을
수밖에 없습니다. 입안에 도는 아주 경쾌하고 발랄하고, 어떤 때는
말장난 같은 것들이 중심이 될 수밖에 없지요. 자극하거나 춤을 추거나
해서 사람들의 시선을 잡아야 하고요. 그런데 장기적인 캠페인은 이와
달라야 합니다. 양념이 많이 들어간 음식은 이틀 먹으면 질려요. 그런데
곰국은 일주일 먹어도 괜찮지요. 똑같습니다. 곰국을 끓이는 자세로
들어가면 장기 캠페인이에요. 양념을 치고, 말장난을 하고, 라임을
맞추고, 춤추는 걸 하잖아요? 그러면 6개월을 못 갑니다. 질려서 다들
고개를 돌려버리거든요. 그러니까 오래가는 캠페인을 만들 때는
뭉근하게 올라와야 되는 거지요. '사람을 향합니다' 같은 말은 섹시하지
않잖아요. 처음 들었을 때 기억하는 사람이 누가 있겠어요. '진심이
짓는다'도 마찬가지입니다. 이런 건 뭉근하게 오래가는 캠페인의
테마였어요.

김신　그런데 여전히 한국은 그런 지속적인 광고 캠페인이 부족한 것 같습니다.
기업이나 브랜드의 자산은 그런 수십 년 지속되는 광고 캠페인이

브랜딩, 광고와 디자인의 접점

만들어가는 것 같은데요. 이 점에 대해서는 어떻게 생각하시나요?

박웅현 업계에 오래 있다 보니까 보이는 게 하나 있습니다. 우리나라 사람
성향이 그래, 빨리빨리야, 그래서 오래 못 가, 싫증을 빨리 느껴,
냄비 근성이야, 이런 이야기들을 하는데 꼭 그런 것 같지는 않더라고요.
이게 그 나라의 산업 성숙도를 따라가는 것 같아요. 지금 우리나라
산업은 많이 성숙했습니다. 비로소 최근에야 몇몇 회사들은 경쟁 PT를
하면 2년 계약한다, 3년 계약한다는 말이 나오기 시작해요. 이게
합리적이거든요. 광고 회사에 유리한 게 아니라 기업에 유리한 겁니다.
그전까지는 그런 성숙도가 올라오지 않다 보니까 1년마다 경쟁을 다시
해야 된다는 게 상식처럼 되어 있었고, 경쟁을 다시 한다면 작년에
했던 캠페인을 그대로 이은 안으로 제안하기가 쉽지 않아요. 판단하는
사람들도 들었던 얘기를 또 듣는 것보다 새로운 얘기를 들을 때 더
혹하잖아요. 그러니 계속 바뀌는 거죠. 아까 말씀드린 것처럼 이런
방식은 기업의 입장에서는 유리하지 않습니다. 쌓이는 게 없으니까요.
헤리티지가 축적되지 않는 거지요. '말보로' 하면 탁 떠오르는
이미지가 있고, '애플' 하면 탁 떠오르는 이미지가 있는 게 그 기업의
헤리티지라고 할 수 있습니다. TBWA 본사 사람들을 만나면 놀라곤
합니다. 왜 매년 PT를 하느냐고 묻지요. 그러면 그 기업은 어떻게
광고를 하느냐고 다들 놀랍니다. 그런 것들은 기업 입장에서 다시
생각해볼 필요가 있어요.

김신 광고 캠페인의 지속성을 위해서는 먼저 어떻게 해야 할까요?

박웅현 제대로 된 파트너를 골라야 합니다. 아이디어를 보고 회사를 선택하지
말고, 역량을 보고 선택해야 해요. 그런데 지금은 아이디어를 보고
선택하는 경우가 많습니다. 네 군데 회사가 경쟁해서 아이디어를 내면
제일 좋은 아이디어를 내는 회사를 하나 선정하지요. 그런데
그 아이디어가 우연히 나온 것일 수 있어요. 역량은 좋은데 아이디어가

탁 떠오르지 않을 수도 있고요. 그래서 외국에서는 광고주들이
'케미컬 미팅'이라는 걸 합니다. 그리고 역량을 봐요. 이렇게 판단하는
거지요. 저 사람들의 기획력, 시장을 확장하는 능력, 카피 뽑는 능력,
비주얼 보는 안목 같은 것들이 믿을 만하겠다, 이번에 받은 안은 조금
미흡하지만 저들과 가야겠다, 이렇게 판단을 해요.

김신 그러니까 시험 점수가 높다고 실전에서도 잘하는 것이 아닌 상황과
비슷하군요. 역량을 제대로 평가하기란 쉽지 않을 것 같은데요.

박웅현 그래서 케미컬 미팅이라는 걸 해야 합니다. 만나서 이야기를 들어보고
광고 회사가 시장에 대해서 어떻게 판단하고 있는지, 왜 이런 비주얼을
찾았는지, 이 전략이 적합하다고 보는지, 왜 그렇게 생각하는지,
토론하는 거죠. 그에 대한 답변을 들어보면서 광고 회사가 얼마나
고민을 깊이 하고 있는지, 시장에 대한 이해도가 있는지, 사람들과
말할 때 소통하는 능력이 있는지, 이런 걸 보는 거예요. 면접하는
것과 똑같지요. 면접에서 아이디어뿐만 아니라 역량을 보는 것처럼
말입니다. 그렇게 해서 광고 회사를 골라야 하는데 지난 30년간 그렇게
하지 않다가 최근 한 5년 전부터 조금씩 그런 움직임이 나타나기
시작했습니다. 그때 제가 느낀 게 산업 성숙도인 거예요. 또 IMF 이후
글로벌 스탠더드가 들어온 것도 있겠지요.

김신 광고뿐만 아니라 로고나 패키지 디자인 같은 경우도 너무 자주 바뀌지
않나요? 그거야말로 광고보다 더 지속성을 가져야 할 텐데 말이죠.
한 예로 국민은행은 예전에 까치 심벌을 쓰다가 어느 순간 미련
없이 버리고 새로운 캐릭터를 도입하더니, 또 21세기에 들어와 별로
바뀌었습니다.

박웅현 그런 게 좀 전략적이지 않은 거지요. 아이보리 비누의 로고는 100년
전과 지금을 비교해보면 같지는 않지만, 아이보리를 쓰는 사람들은

할아버지 때 쓰던 것과 내가 쓰는 것이 다르다고 느끼지 않아요. 그건 디자인계에서는 유명해요. 코카콜라 로고는 계속 변화하고 있습니다. 그런데 사람들은 변화를 크게 눈치채지 못하죠. 변화는 이렇게 이루어져야 하는 거지, 까치였다가 갑자기 완전히 새로운 캐릭터로 바뀌고 그러면 가치가 생기지 않지요.

오영식 이 문제는 로고가 가지고 있는 일관성과 유연성이라는 두 가지 측면에서 생각해볼 수 있습니다. 크고 작은 기업들이 모두 고민하는 부분이기도 하지요. 산업 구조가 급속도로 변화하는 현대사회에서 기존의 가치를 지켜나가야 할지, 아니면 기존 가치가 훼손되더라도 유연하게 바꿀 것인지 하는 선택의 갈등이 있습니다. 다른 나라의 예를 들어보면, 유럽의 경우 로고나 심벌은 굉장히 오래된 역사를 가진 하나의 문화예요. 집안의 문장紋章, 즉 가문 혹은 단체의 계보나 권위를 상징하는 시각적인 체계가 있어야 하고 그 문장에 따라 깃발도 만들고, 또 그것을 지켜야 한다는 문화가 있었어요. 럭셔리 자동차 브랜드인 캐딜락도 프랑스 귀족인 카디야 가문의 문장을 바탕으로 로고를 만들었죠. 그리고 옆 나라 일본에도 봉건시대부터 성주 가문의 문장들이 있었고, 그 문장을 바탕으로 만들어진 로고들이 꽤 있습니다.
 이런 맥락에서 볼 때 지금의 우리나라가 봉건시대의 재현처럼 느껴질 때가 있어요. 옛날 유럽의 영주들이 현재 한국의 대기업 재벌들이 아닐까 하는 생각이 들거든요. 그러니까 대기업을 중심으로 기업 아이덴티티가 만들어지고, 이것이 브랜드 디자인의 한 축을 만들어가고 있다고 생각합니다. 과거 이탈리아의 메디치 가문이 문화 부흥, 르네상스의 한 축을 만들어갔던 것처럼 말이죠. 또한 급변하는 사회 구조에서 기업을 성공적으로 경영하기 위해 빠른 대응 능력의 일환으로 브랜드 로고나 패키지 등의 변화를 요구하는 경우가 발생하는데, 개인적으로는 브랜드 정체성이나 가치를 지키면서 사회 변화에 맞춰가야 한다고 생각해요. 즉 계속 진화하는 전략이 필요한 거죠.

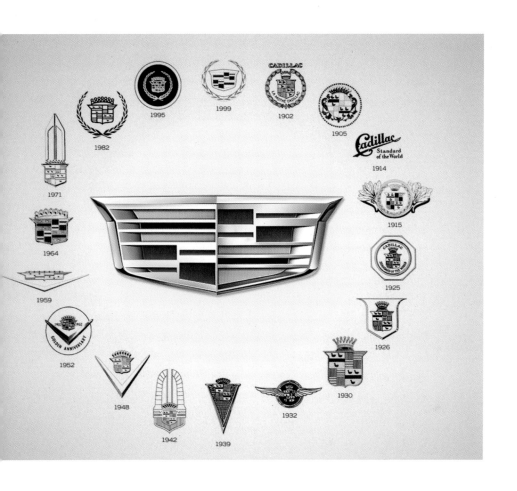

"유럽의 경우 로고나 심벌은 굉장히 오래된 역사를 가진 하나의
문화예요. 집안의 문장, 즉 가문 혹은 단체의 계보나 권위를
상징하는 시각적인 체계가 있어야 하고 그 문장에 따라
깃발도 만들고, 또 그것을 지켜야 한다는 문화가 있었어요.
럭셔리 자동차 브랜드인 캐딜락도 프랑스 귀족인 카디야 가문의
문장을 바탕으로 로고를 만들었죠."

김신　변화를 무조건 거부하는 것도 바람직하지 않지만, 그렇다고 남들이 다 바꾸니까 무조건 바꾼다, 게다가 자신이 가진 유산조차 헌신짝 버리듯이 하면서 바꾸는 건 분명 문제가 있어 보이네요. 반면에 신라면이나 바나나맛 우유처럼 자신의 유산을 지속적으로 지키는 패키지도 있지요.

오영식　패키지를 바꾸는 경우는 보통 매출이 떨어질 때이고, 매출이 유지되면 그렇게 고민하지 않거든요. 그리고 은행 같은 경우는 은행장이 바뀌면 바뀔 가능성이 있고, 또 실무자들에 의해서도 바뀔 수 있습니다. 그러니까 기업의 헤리티지보다 사람의 업적을 더 중요시한다고 할까요. 이 표현이 맞을지 모르겠는데 은행은 주인이 없는 기업이죠. 반면에 대기업들은 주인이 있잖아요. 대기업의 철칙은 창업주가 돌아가시기 전에 못 바꾼다는 거죠.

박웅현　봉건시대라는 말씀이 와닿네요. 몇 개의 집안들이 있고 그 집안에 가신들이 있는 구조와 비슷하다고 볼 수 있겠습니다.

김신　조선시대가 중앙집권적 사회라서 지방의 아이덴티티 문화가 발전하지 않은 것 같다는 생각도 듭니다. 반면에 유럽이나 일본은 봉건시대 때 지방에 세력이 큰 영주뿐만 아니라 아주 작은 영주들도 있어서 그들을 표시하는 문장이 발전했고, 그것이 현대 기업에까지 이어졌다는 말씀이네요. 그런 면에서 오늘의 한국을 봉건시대에 비유하신 것은 정치 체제가 그렇다는 것이 아니라 기업들이 서로 경쟁한다는 의미에서 그렇다는 것이지요?

오영식　네. 그렇습니다. 이와 더불어 일본은 기본적으로 자기 업에 대해서 자긍심이 있고, 특정 업을 갈고 닦은 전문가들에 대해서 사회적으로 존경하는 문화가 있습니다. 그래서 공예를 비롯한 전통 문화가 단절되지 않고 비교적 오래 보존될 수 있었고, 도제 제도 같은 형식을 유지하면서도 다양한 사회적 특권과 대우를 받으니 시대적 변화

속에서도 유지되고 더 발전할 수 있었다고 생각해요.

김신　　한국의 경우는 어떤 심벌이나 로고를 만들어도 그것에 대한 자신감이
　　　　부족한 게 아닌가 싶습니다. 그러다 보니까 자꾸 바꾸는 것 같고요.
　　　　오영식 대표님 말씀처럼 이것이 산업적으로 아직 성숙하지 않은 환경의
　　　　결과로 나타나는 것이겠죠. 그런데 외국 기업들은 오너의 지배 구조가
　　　　세지 않은데도 로고나 광고 같은 것들을 경영인이 자기 업적을 위해
　　　　바꾸고 그러지는 않잖아요.

오영식　　그 이유는 그들에게 '브랜드 헤리티지'라는 개념이 있기 때문이라고
　　　　봅니다.

박웅현　　그게 산업 성숙도지요. 디즈니는 디즈니라는 사람과 그 유족이
　　　　경영에서 물러난 지 오래됐지만 디즈니의 디자인은 그대로 가고 있고,
　　　　잡스가 떠났을 때 애플 헤리티지가 바뀌지 않는 것도 어떤 인식의
　　　　공유가 있는 거지요.

김신　　그런데 정당하게 바뀌어야 하는 경우도 있지 않을까요?

오영식　　저는 그걸 '모멘텀momentum'이라고 표현하는데, 예를 들면 창립
　　　　100주년 기념이라든지, 아니면 주요 비즈니스 군이 바뀐다든지
　　　　할 때처럼 어떤 전환점이 마련됐을 때 필요한 거지요.

박웅현　　CJ가 그런 사례에 해당하는 것 같습니다. 제일제당으로 가다가
　　　　삼성에서 분리된 다음에 엔터테인먼트 산업과 생명공학 산업을 하면서
　　　　산업군을 확장했고, 제일제당이라는 이름 가지고는 안 되니까 CJ를
　　　　만들면서 로고도 함께 바꾼 거지요.

　　　　　　　　　　　　　　　　　　　브랜딩, 광고와 디자인의 접점

김신 브랜드 헤리티지가 굉장히 중요하지만, 시대에 따라 변화하는 것도
 있을 텐데요.

박웅현 아이보리가 100여 년을 지나오는 동안 로고를 지속적으로 조금씩
 다듬는 이유는 시대의 흐름을 따르는 거예요. 10년 전 옷을 지금
 입으면 되게 촌스럽거든요. 그렇게 조금씩 시대에 맞게 바꿔주는
 거지요. 전문가들이 살짝만 바꾸기 때문에 사람들은 바뀌었는지
 잘 모릅니다. 만약에 아무것도 안 바꾸고 50년 전 코카콜라를 그대로
 가지고 왔으면 촌스럽다고 여길 거예요. 이게 선수입니다. 완전히
 새롭게 바꾸면서 신선한 충격을 주는 건 쉬워요. 그런데 바꾸지
 않으면서 신선하게 만들어가는 건 정말 어렵거든요. 그걸 잘하는 곳이
 맥도날드나 코카콜라 같은 브랜드라고 생각해요.

오영식 또 다른 좋은 예가 미키마우스예요. 미키마우스의 처음 모습은 그저
 생쥐에 불과했어요. 하지만 시대가 지나면서 조금씩 더 세련되고
 귀엽게 바뀌었지요.

박웅현 네. 그게 천천히 조금씩 변했기 때문에 변했다는 느낌을 갖지 못하는
 거지요. 한자리에 갖다놓고 보면 변화가 확실히 보여요.

오영식 제가 예전에 현대카드 애뉴얼 리포트 작업만 10년 정도 했어요.
 2년쯤 지났을 때 직원이 "이번에도 사이즈를 똑같이 하세요?"라고
 묻더라고요. 저는, 내가 계속 작업하는 한 사이즈는 똑같다, 그래서
 책장에 쭉 꽂아놨을 때 아이덴티티가 생기도록 하려고 한다, 이렇게
 말한 적이 있어요. 그런데 제가 그 일에서 손을 떼자마자 다른
 디자이너가 바로 사이즈부터 바꾸더라고요.

박웅현 그렇게 하고 싶은 유혹을 느낄 거예요. 내 존재감을 드러내고 싶다는 게
 첫 번째 이유고, 그다음 뭔가 바뀌었으니까 사람들이 좋아할 거라고

현대카드 애뉴얼 리포트 작업

생각하는 게 두 번째 이유예요. 담당 디자이너가 바뀌었는데 디자인은 똑같네, 변한 게 없네, 이렇게 나올 테니까요. 그런데 같은 걸 유지하면서 조금씩 개선하는 사람들이 진짜 무서운 사람들이죠.

김신　브랜드라는 개념이 한국에 들어온 건 1970년대라고 봅니다. 그때부터 본격적인 아이덴티티 디자인이 나타났고, 한국의 기업이 브랜드의 중요성을 깨닫고 본격적으로 디자이너들에게 그 일을 아웃소싱하기 시작했지요. 짧은 시간 동안 급속한 변화와 함께 발전해온 까닭에 아직 미흡한 점이 많지만, 그 기간 안에 그래도 브랜드 아이덴티티 디자인이 아주 많이 성장했다고 봅니다. 무엇보다 큰 기업이 아니더라도, 카페나 레스토랑 같은 작은 자영업을 시작하더라도 아이덴티티 디자인에 신경을 쓰고 세련되게 잘하는 게 그 증거겠지요. 그러니 앞으로 더 많은 기업들이 브랜드 헤리티지에도 눈을 뜰 거라고 기대하며, 이번 대담을 마무리하겠습니다.

영감에
대하여

일하는 사람의 생각

"나는 대리석 안에 숨어 있는 천사를 보았고 그 천사가 풀려날 때까지 돌을 깎았다." 이는 미켈란젤로가 자신이 조각하는 방법에 대해서 스스로 한 말이다. 미켈란젤로는 조각해야 할 직육면체의 대리석이 도착하면 그 안쪽에 상이 완전한 형태로 투시되어 보인다고 했다. 이 말은 자신의 천재성을 과시하는 것일 뿐 진실이 아니라고 미술사학자들은 말한다. 모차르트도 이와 비슷한 말을 한 적이 있다. 모차르트는 음악을 작곡할 때 이미 곡 전체가 완성된 채로 머릿속에 구상되어 있어서 그것을 악보로 옮기기만 하면 된다고 말했다. 이 말은 모차르트에 관한 책에서 끊임없이 인용되었다. 하지만 훗날 그 말은 모차르트가 실제로 한 말이 아니라 그를 숭배하는 사람이 지어낸 것으로 밝혀졌다.

평범한 사람들은 흔히 천재라면 필요할 때마다 영감이 하늘에서 뚝 떨어지는 존재로 여기고 싶어 한다. 그래야 자신의 평범함을 변호할 수 있고, 천재의 비범함을 이해할 수 있기 때문이다. 신은 재능을 공평하게 주지 않는다는 것이다. 말하자면 천재는 신의 대리인이다. 피카소도 비슷한 맥락의 말을 했다. "그림은 나보다 힘이 세다. 그것은 나로 하여금 자신이 원하는 것을 하게 만든다." 이런 이야기들은 모두 '유일하고 독창적인 예술가'라는 신화를 만드는 데 기여한다.

앞으로도 이런 신화들은 꾸준히 쓰일 것이다. 물론 어느 정도의 비범한 재능을 타고나지 않으면 창의적인 분야에서 대가의 반열에 오르는 것은 거의 불가능하다. 하지만 이들이 진정한 대가의 반열에 오르기까지 일반인들은 상상할 수 없을 정도의 혹독한 훈련을 거치고 치열한 노력을 기울였다는 사실은 좀처럼 언급되지 않는다. 영감은 결국 하늘에서 운 좋게 뚝 떨어지는 것이 아니라는 뜻이다. 그렇다면 영감은 어떻게 찾아오는가? 또한 자율적인 예술가와 달리 협업을 해야 하는 광고와 디자인 분야에서의 영감은 어떻게 다른가?

1 영감은 어떻게 오는가?

영감이 떠오를 때를 기다리고 있지 말라.

척 클로스
Chuck Close

미국 화가

김신 일레인 스캐리Elaine Scarry가 쓴 『아름다움과 정의로움에 대하여』라는
책에 따르면, 사람들은 아름다운 것을 보면 복제하고 싶은 욕망이
생긴다고 합니다. 아름다운 대상을 보면 그림을 그리거나 사진을 찍고
싶어 하고, 베아트리체의 아름다움은 단테에게 시를 쓰도록 요청했다는
거지요. 영감도 그런 아름다운 것을 보면 나오는 게 아닌가 하는 생각을
해봤습니다.

박웅현 저는 단테 같은 사람들의 영감과 우리의 영감은 다르다고 생각해요.
순수 창작을 하는 사람들은 목적지가 없는 영감이지만, 우리는,
오 대표님도 그렇고 저도 그렇고 숙제가 명확합니다. 해결해야 할
것들이 있어요. 저에게는 그 해결책이 나오는 게 바로 영감이지요.

오영식 어떻게 보면, 순수 창작을 하시는 분들과 비교할 때 창작이라는 활동은
비슷하지만 다른 목표로 시작한다고 할까요. 예술가들은 보이지 않는
자기만의 숙제를 풀어가야 하잖아요. 이에 반해 상업적인 디자인은
숙제가 명확해서 저는 더 좋았어요. 문제 해결을 위한 프로세스는
어렵고 힘들지만, 그 결과의 가치가 바로 드러날 때 얻는 기쁨과
희열이 있습니다. 그리고 실물화하는 과정이 순수 예술은 굉장히
긴 반면에 디자인은 상대적으로 짧거든요. 저는 실용적인 사람이라
정해진 기간 안에 결과가 바로 나오는 디자인이 저에게 잘 맞아요.

또 평판도 빠르게 얻을 수 있고요. 예술가는 늦게, 더 나아가 작가 사후에 작품의 가치를 평가받는 경우가 많은 데 비해 디자인은 그 가치가 바로 판단된다는 점에서 저에게는 디자인이 더 매력적이었지요.

박웅현 교집합 부분도 있는 것 같아요. 우리가 영감에 대해 이야기할 때 많이 드는 예로 아르키메데스의 유레카, 그리고 뉴턴의 사과가 있습니다. 두 사람의 공통점은 문제의 답을 찾기 위해 골몰하고 있었다는 거지요. 그렇게 골몰하고 있으니까 해결책이 나온 거예요. 우리는 단테보다 이쪽에 더 가까운 것 같습니다. 문제가 명확하고, 풀고 싶은 거죠. 볼테르의 어떤 책에서 읽은 내용인데, 뉴턴은 데카르트의 이론을 뒤엎은 거예요. 그리고 그것을 대신할 법칙을 깊이 고민하고 있었죠. 1666년, 뉴턴은 케임브리지 근처 시골 마을에서 깊은 사색에 잠겨 있다가 사과가 떨어지는 것을 보고 "아!" 했다는 거 아닙니까. 그렇게 중력의 법칙이 운동을 지배한다는 발견을 하게 됩니다. 간절히 풀고 싶은 문제에 몰두하다 보니 '그분'이 오신 거지요.
　　　 그 규모로는 비교도 되지 않지만, 저도 가끔 '그분'이 오신다는 느낌을 받거든요. 그분이 오세요. 'See The Unseen'(SK브로드밴드 런칭 광고 카피 '아무도 못 보던 세상을 보라')이라는 슬로건을 만들 때 그분이 오셨어요. 회사 앞 커피숍에서 커피를 사서 나오는데, 그때가 야근을 시작하려는 시간이었어요. 횡단보도에서 달이 조금 떠오른 걸 보다가 툭 떠올랐어요, 'See The Unseen'이. 그분이 오신 거지요. 그런데 그런 아이디어가 떠오르려면 고민이 전제되어야 합니다. 그전에 이미 많은 회의를 했던 거예요. 그렇게 떠오르는 것, 그게 영감 같아요.

오영식 계속 관심을 갖고 집중하고 생각하는 가운데에 영감이 다가오지, 절대로 날로 오지는 않아요.

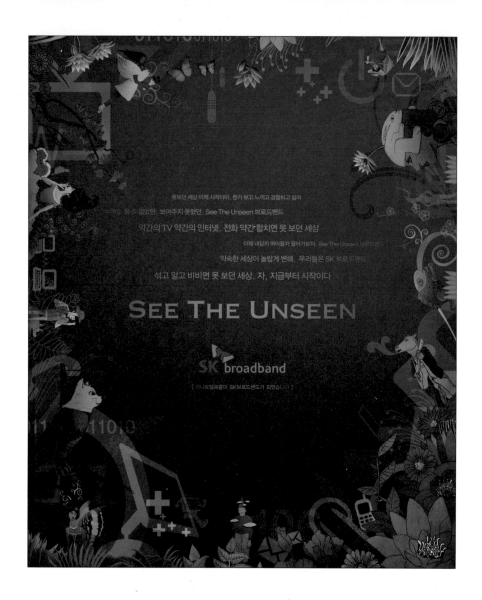

"'See The Unseen'이라는 슬로건을 만들 때
그분이 오셨어요. 회사 앞 커피숍에서 커피를 사서
나오는데, 그때가 야근을 시작하려는 시간이었어요.
횡단보도에서 달이 조금 떠오른 걸 보다가 툭 떠올랐어요,
'See The Unseen'이. 그분이 오신 거지요."

박웅현 그냥 많이, 오래 앉아 있다고 오는 것도 아니고요.

오영식 저는 샤머니즘에도 관심이 많은데, 한번은 역술가에게 고민 상담을
 하러 갔다가 신기한 경험을 했어요. 현대카드 일을 시작할 때였는데
 담당 임직원들과 미팅을 하면 아이디어가 막 솟아나는 거예요. 그런데
 역술가가 저를 보자마자 대뜸 "요새 생각이 잘 떠오르죠?"라고
 묻더라고요. 제가 그렇다고 대답하니 "그게 본인이 생각하는 거라고
 생각하세요?"라고 하더군요. 그런데 저도 그 당시 제 자신만의 생각은
 아니라는 느낌이 들었어요. 영감이라는 것은 끊임없이 노력하는
 가운데 어떤 타이밍이 되었을 때 갑작스럽게 튀어나온다는 느낌을 참
 많이 받았거든요. 말로 설명하기는 어렵지만 영감이 저에게 다가오는
 찰나의 순간들이 있더라고요.
 미국의 작가 엘리자베스 길버트Elizabeth Gilbert의 테드TED
 강연에서 들었는데, 고대 그리스 로마 사회에서도 이와 비슷한 개념이
 있었다고 해요. 창의성이란 인간이 만들어내는 것이 아니라 미지의
 어떤 곳에서부터 찾아와 창작자를 도와주는 일종의 신성한 영혼 혹은
 요정이라고 믿었지요.

김신 영감에서 '영'자가 '신령'이라는 뜻이지요. 저도 그 강연에서 엘리자베스
 길버트가 들려준 시인의 일화가 인상 깊었습니다. 시인이 밭에서 일을
 하고 있는데 저 멀리 지평선에서부터 시가 마치 요란한 돌풍처럼 자신을
 향해 날아오는 것을 느낄 때가 있다고 해요. 그때 그 시인은 시가 머리를
 관통해 사라져버리기 전에 재빨리 집으로 돌아가 시를 써야 하는 거지요.
 그건 시인의 의지가 아니라 마치 외부의 신령이 그 시인을 대리인 삼아
 시를 쓰게 한다는 의미이기도 한데, 그것조차도 그 시인이 시를 쓰고자
 하는 열망과 노력이 없었다면, 신령이 시를 거저 주지 않았겠지요.

박웅현 저는 샤머니즘을 그렇게 믿지 않다 보니, 문득 '인 비트윈in between'
 이라는 말이 떠오르네요. 다른 두 생각이 만나는 지점, 거기에

'그분'이 있는 것이라고 할까요. 오 대표님이 현대카드 일을 하셨을 때 아이디어가 막 떠올랐다는 건, '케미'가 맞아서 그런 것 같거든요.

오영식 그런 면도 있지요. 케미는 화학반응을 의미하는 'chemistry'의 줄임말인데, 생각의 과정에도 화학적 시너지가 작용한다고 생각합니다. 그 당시를 회상해보면 정태영 부회장님과의 대화 속에서 그분의 생각과 고민의 취지를 파악할 수 있었고, 동시에 여러가지 디자인 아이디어가 떠올랐던 기억이 있습니다.

박웅현 요즘 사람들 말로 '코드가 맞는다'는 게 명료해지는 상황이지요. 케미가 안 맞는 사람을 만나면 '그분'은 오지 않습니다. 말이 계속 겉돌아요. 그런데 케미가 맞으면 말이 탁탁 치고 나가거든요. 저 사람이 말하는 게 무슨 뜻인지 알겠고, 내가 말하는 건 저쪽에서 "아, 그렇구나!" 하고 툭툭 치고 나가요. 그래서 이 사람과 저 사람이 중요한 게 아니라 그 사이, 즉 '인 비트윈'이 중요하다고 생각해요. 두 사람의 화학적 결합이 일어나는 바로 그 순간이지요.

오영식 케미가 맞는 사람들과는, 박웅현 선배님 말씀처럼 시너지가 많이 나지요. 뭔가 모호하고 생각이 잘 나지 않던 것도 대화할 때 호응이 있으면 좀 더 명확해지는 것처럼요.

박웅현 후배들을 보면 그런 생각이 많이 듭니다. 객관적으로 잘하는 사람이 있다기보다 A라는 팀에서 일할 때는 별로였는데 B라는 팀에 가면 잘 맞을 수 있겠다, 이런 생각이 들 때가 있어요. 더 정확히 이야기하면 '케미'라는 말이 맞는 것 같아요. 단테에게는 혼자의 영감이겠지만, 우리의 일은 집단이 하는 일이거든요. 아이디어를 내는 건 혼자 할 수가 없어요. 'See the Unseen'은 제가 썼다고는 하지만 그것을 쓰기 위해 그 전에 열몇 명이 모여 회의하면서 이런 얘기, 저런 얘기가 막 섞였습니다. 거기서 하나가 툭 튀어나오는 거죠. 그렇게 본다면 다른

사람과 어떻게 섞일 수 있느냐가 아이디어에서 가장 중요하다는 생각이 듭니다. 영감이 나오려면 그런 케미가 맞는 사람들하고 같이하는 시간이 필요해요.

오영식 그게 브레인스토밍의 법칙이지요. 아이디어를 구상할 때 부정적인 단어를 쓰면 중단되거든요. 브레인스토밍을 할 때는 무조건 격려해주고, 설령 자기 생각과 맞지 않더라도 계속 진행을 해야 좋은 아이디어가 나옵니다. 그래서 서로의 케미가 정말 중요하지요. 특히 디자인은 서로 맞춰가면서 시너지가 나는 일이에요. 그게 아니면 자신만의 예술을 해야겠지요.

박웅현 맞습니다. 협업할 줄 모르면 혼자 하는 게 나을 거예요. 회의를 하다 보면 어느 한 길로 방향이 잡힐 때가 있습니다. 그런데 누군가가 이 길이 옳지 않다고 하면서 "그게 아니라니까, 그만 가."라고 하면 더 이상 브레인스토밍이 안 되는 거예요. 브레이크를 건다고 해도 긍정적으로 걸어줄 수 있는 방법이 있지요. 회의 분위기를 싸하게 만드는 그런 브레이크 말고요.

김신 그렇게 제동을 거는 말을 듣고 나면 심리적으로 위축이 되어 그다음부터는 자유롭게 발언하면서 아이디어를 이끌어내기가 쉽지 않지요. 대화의 주제나 논지에서 벗어난 말이라고 하더라도 뭔가 긍정적인 자극을 주면서 회의 참여자들을 이끌어가는 방법이 있을 텐데요.

박웅현 저는 듣는 힘 같아요. 아이디어 구상에서 제일 중요한 건 남의 말을 잘 들을 줄 아는 능력이라고 봅니다. 듣는다는 건, 타인의 말을 건성으로 듣는 게 아니라 내 몸으로 참여해서 들어주는 거지요. 그렇게 듣다 보면 뭐가 나와요. 아무것도 아닌 말을 툭 던질 때도 그 말을 잘 들어보면 '아, 그게 이런 이야기인가' 하면서 생각이 더해지고,

또 더해지고 하거든요. 그래서 특히 프로젝트를 진행하는 리더라면 듣는 능력이 정말 중요합니다. 그래서 제 목표가, 말을 한 사람이 발견하지 못하는 말의 가치를 발견해주는 선배가 되는 거예요.

오영식　숨겨진 의미를 찾아주는 역할을 하는 거군요.

박웅현　네. 그래서 제일 좋은 게 "제가 한 말이 그렇게 좋은 뜻이었어요? 그럴 듯하네요."라는 반응을 이끌어내는 거예요. 우리는 천재가 아니에요. 물론 천재도 있겠지만, 저는 천재가 아니고 제 주변에도 천재가 많이 있는 것 같지는 않아요. 평범한 사람들이죠. 그런데 이 사람들이 모여서 비범한 걸 만들기 위해서는 서로의 생각이 섞여서 화학적 결합이 일어나야 하는 겁니다.

김신　대단한 아이디어가 아니더라도, 대단한 화술이 없더라도 일단 회의 참석자의 말을 진지하게 들어주는 것만이라도 잘하면 회의에서 뭔가를 얻을 가능성이 높다는 뜻이겠지요. 그리고 그런 일상적인 노력이 결국 그 찾기 어렵다는 영감에 이르는 길이기도 하겠습니다.

2 관찰, 평범한 것에서 비범함을 보는 능력

우리는 걷는 동안 전화를 하고,
저녁 반찬을 고민하고, 옆 사람 얘기를 듣고,
머릿속에서 할 일들을 점검하다가 세상이
마련해둔 볼거리들을 그냥 지나쳐버린다.
눈앞에 펼쳐진 평범한 풍경 곳곳에 숨겨진
놀라운 요소들을 발견할 가능성을
놓치는 것이다.

알렉산드라 호로비츠
Alexandra Horowitz

미국 인지과학자

김신 관찰에 대한 얘기를 해보면 좋겠다는 생각이 듭니다. 그러니까 글을 쓰든 그림을 그리든, 사실은 관찰을 통해서 통찰력도 생기고 판단력도 생기고, 영감도 결국 관찰에서 비롯된다고 생각하는데요. 관찰에 대한 두 분의 생각을 듣고 싶습니다.

박웅현 먼저 에피소드를 하나 이야기하고 싶어요. 30년 만인가, 무슨 일 때문에 대학교 친구들을 만난 적이 있습니다. 평소 동창들을 잘 안 만나다가 오랜만에 만났는데 한 친구가 저한테 했던 말이 놀라웠어요. 별로 친하지 않은 친구였거든요. 오랜만이라고 인사를 주고받다가 "너 맨날 길 가다가 저 나무 좀 봐, 저 풀 좀 봐, 그러던 애잖아."라고 하더라고요. 저는 전혀 의식하지 못했는데 그 친구 머릿속에는 제가 그렇게 남아 있었던 거예요. '아마도 내가 그때 그랬나 보다…'라는 생각이 드는데 그런 게 관찰인 것 같아요.
 제가 『여덟 단어』라는 책을 썼는데, 그중 네 번째 단어가 '견'입니다. '볼 견見'자, 자세히 보는 힘에 관한 내용이지요. 이건 『생각의 탄생』에 나오는 말인데요. "발견은 모든 사람이 보는 것을

보고, 아무도 생각하지 않는 것을 생각하는 것으로 이루어져 있다."
그게 관찰입니다. 그래서 '시청視聽'이 아니라 '견문見聞'이고요.
'관찰觀察'이라는 건 세밀하게 보는 것입니다. 이 역시 『생각의 탄생』에
나오는 말인데요. "보려면 시간이 걸려. 친구가 되려면 시간이 걸리는
것처럼 말이지." "행인들이 무신경하게 못 보고 지나치는 순간, 세계는
참을성 많은 관찰자에게 그 놀라운 모습을 드러낸다." 나뭇잎 하나도
어떤 사람에게는 아무것도 아니지만 다른 어떤 사람에게는 시상을
떠올리게 하는 무엇이 될 수 있는 거지요. 관찰은 정말 중요한 거라는
생각이 들어요.

오영식　제가 공을 들여서 관찰하는 건 유일하게 글씨예요. 글씨를 굉장히 주의
깊게 봅니다. 글씨를 제외하면, 저는 보는 것보다 듣는 것을 더 잘하는
것 같아요. 군대생활 하면서 느꼈던 게, 목소리가 그 사람의 성격을
드러낸다는 거예요. 저는 목소리만 들어도 그 사람 성격의 80퍼센트
정도는 맞출 수 있다고 이야기해요. 군대에서는 평소 못 만나던
다양한 사람들을 만나잖아요. 그때 제가 느꼈는데 목소리에도 유형이
있더라고요. 그래서 모임에 가면 저는 말하는 것보다 많이 듣는 편이에요.
저 같은 사람은 눈으로 보는 것을 중요하게 여길 거라고 사람들이
생각하는데, 사실 눈으로 보는 건 글씨 외에는 별로 관심이 없어요.

김신　듣는 것도 관찰의 일종이지요. 우리말에는 외부 정보를 좀 더 면밀하게
받아들이는 행위에 대해 전부 '보다'라는 말이 들어 있거든요. 소리를
'들어보다', 냄새를 '맡아보다', '만져보다'….

오영식　어떻게 보면 제가 어떤 것을 볼 때 무의식적으로 빨리 캐치하는 능력이
있어서 별로 신경을 안 쓰는 건지도 모르겠어요. 같은 환경에서 주어진
시간 안에 무엇을 찾아야 하거나 확인해야 할 경우 비교적 남들보다
빨리 찾아내거든요. 그리고 보는 대상도 자연이 아니라 인공적인 것에
관심과 흥미를 느끼고요.

"제가 『여덟 단어』라는 책을 썼는데, 그중 네 번째 단어가 '견'입니다. '볼 견見'자, 자세히 보는 힘에 관한 내용이지요. 나뭇잎 하나도 어떤 사람에게는 아무것도 아니지만 다른 어떤 사람에게는 시상을 떠올리게 하는 무엇이 될 수 있는 거지요. 관찰은 정말 중요한 거라는 생각이 들어요."

김신	오영식 대표님은 범주화를 잘하시는 것 같습니다. 목소리를 듣고 나름대로 유형을 만드셨잖아요. 서체에도 그런 것이 있지 않나요?
오영식	쉽게 말하면 이 서체는 '클래식하다', '모던하다' 혹은 '로펌에 잘 맞을 것 같다', '금융회사에 잘 맞을 것 같다'처럼 글꼴 매치font matching를 자연스럽게 시켜주는 것 같아요.
박웅현	범주화, 즉 카테고라이제이션categorization이라는 건 무척 중요하죠. 카테고리로 묶었다는 건 공통점을 뽑아냈다는 거잖아요. 그걸 보는 눈이 있는 게 카테고라이제이션이고, 그게 통찰이지요. 그냥 다 복잡해 보이는 것 같아도 통찰력이 있는 사람은 복잡한 것들 속에서 공통점을 뽑아냅니다.
김신	무질서해 보이는 것에서 질서를 찾아내는 거지요.
박웅현	그런 게 통찰인 것 같아요. 일하다 보면 그런 범주화가 꼭 필요합니다. 범주화가 이루어지는 순간 짜릿해요. 그런 다음에 갈 길이 선명해지는 거지요.
김신	대중은 크리에이티브한 직업을 가진 사람들이 어떻게 세상을 보고, 어떻게 영감을 얻는지 궁금해합니다. 박웅현 대표님은 평소 어떻게 관찰을 하시나요.
박웅현	특별한 방법은 없어요. 그냥 유심히 볼 줄 아는 힘을 기르려고 노력은 하지요. 보는 힘은 점점 더 커져야 하거든요. 유심히 관찰하는 힘이 커져야 아이디어가 많이 생겨요. 그래서 무심히 보지 않으려고 계속 노력하고요. 책읽기도 중요합니다. 책을 읽고 나면 그전에는 무심히 봤던 걸 유심히 보게 되더라고요. 좋은 책들은 그래요. 때로는 거미줄 하나도 다시 보게 만들고, 때로는 저 녹색이 연녹색인데 그걸 아무

생각 없이 봐왔다는 것을 자각하게 되고요. 미술은 안 보이는 걸 보게 만들어준다고 하잖아요. 또 스트라빈스키는 "음악은 우리에게 '그냥 듣는 것'과 '주의 깊게 듣는 것'을 구분하도록 한다."라고 했지요. 저보다 관찰을 잘하는 사람들의 책은 저도 그들처럼 하도록 만들어줍니다.

존 러스킨John Ruskin은 "당신이 창의적이 되고 싶다면 말로 그림을 그려라."라고 했어요. 그림 그리는 사람들이 창의적인 이유가 그림을 그리려면 다른 사람보다 몇 배나 자세히 봐야 하거든요. 나무를 그리려면 펜을 잡는 순간 나무 끝이 어떻게 되어 있는지, 그 뒤에 뭐가 있는지를 자세히 보잖아요. 그런 식으로 그림을 그리듯 관찰하려고 하는 거지요. 관찰이 창의성의 핵심이라는 말은 제가 읽은 창의성 관련된 책에도 거의 똑같이 언급되어 있습니다. 앙드레 지드 Andre Gide의 『지상의 양식』이라는 책을 보면 "시인의 재능은 자두를 보고도 감동할 줄 아는 재능이다."라는 문장이 나와요. 자두를 보고 감동할 줄 알면 창의적인 사람이지요.

김신 평범한 걸 보면서 경이롭다고 느끼는 사람들이군요.

박웅현 맞아요. 경이로움을 느끼는 거예요. 예전에 제가 사용하던 명함 뒤에 '서프라이즈 미surprise me'라는 문구가 있었거든요. 놀랄 줄 아느냐, 경탄할 줄 아느냐도 중요한 것 같아요. 아이들이 창의적이라는 이유가 그거지요. 잘 놀라니까요.

오영식 저는 사람을 관찰하기도 합니다. 제가 잘하는 것 중 하나가 '코디네이션'이에요. 사람마다 각자 잘하는 게 있는데 그걸 빨리 찾아서 그 파트에 집중할 수 있게 해주면 시간도 단축되고 결과도 만족스러워요. 사람을 관찰하다 보면 그 사람이 뭘 잘하는지를 알게 되거든요. 저희 회사 실장님은 저와 거의 25년을 같이 지냈는데, 클라이언트 미팅이나 프레젠테이션 같은 전략적인 부분에는

단 한 번도 참여하신 적이 없어요. 대신 실장님은 뼛속까지 장인이신 분이라서 형태가 나오면 그걸 예쁘고 멋있게 다듬는 능력이 그 어느 누구도 따라가지 못할 경지에 이르셨죠.

김신 　사실 사람을 보는 능력도 평소 관찰로부터 나오는 것 같습니다. 예전에 저는 세상을 자세히 보지 않는 사람 축에 들었어요. 그런데 디자인 관련 글을 쓰고 강의를 하면서 더 많은 책을 보게 되고, 그러다 보니 전에 관심을 갖지 않던 걸 이제는 저절로 보게 되더라고요. 실내에서는 의자와 조명을 눈여겨보고, 거리에서는 간판의 글씨를 주의 깊게 봅니다. 앞으로는 건축물의 지붕과 창에 대해서 더 잘 관찰하려고 해요. 이 모든 게 평범한 것들이죠. 이 평범한 것들에서 어떤 속성을 느끼고 그것을 다른 것들과 연결할 줄 안다면 비로소 통찰력이 생기는 단계로 나아간다고 할 수 있겠지요.

"예전에 제가 사용하던 명함 뒤에 '서프라이즈 미'라는 문구가 있었거든요. 놀랄 줄 아느냐, 경탄할 줄 아느냐도 중요한 것 같아요. 아이들이 창의적이라는 이유가 그거지요. 잘 놀라니까요."

3 컬렉션과 독서, 양보다 깊이

모든 책은 인용이다. 모든 집은 숲과 광산과
채석장에서 인용된 것이다. 모든 사람은
그의 조상으로부터 인용된 것이다.

랄프 월도 에머슨
Ralph Waldo Emerson

미국 시인

김신　디자이너들은 컬렉션을 많이 하시는 것 같아요. 자신이 좋아하는
특정 분야의 사물을 모으면서 자연스럽게 그 분야에 대한 지식도
쌓인다고 봅니다. 또 각자의 분야에 관련된 책도 많이 보실 것 같습니다.
굳이 돈을 주고 사 모으지 않더라도 특정 주제에 대해 꾸준히 관심을
갖는 것도 컬렉션의 일종일 것 같고요. 두 분은 어떠신지 궁금합니다.

오영식　저는 책을 많이 본다고 할 수는 없지만 많이 사기는 해요. 책을
읽어야겠다는 욕심은 있는데 집중력이 높은 편이 아니어서 서너 권을
놓고 이 책 조금 읽고, 저 책 조금 읽고 그래요. 같은 책을 한 시간 이상
지속해서 읽지는 못하지만 저만의 독서법을 찾은 거죠. 그리고 요즘은
유튜브에서 필요한 지식을 주로 얻습니다. 많은 사람들이 다양한
지식과 정보를 잘 정리해놓아서 요즘 시대에 맞는 효율적이고
유용한 지식 채널이라고 생각해요.

　　대신 제가 좋아하는 건 아무래도 옷이에요. 앞으로 남은 인생에
대해, 노후의 삶에 대해 고민한 적이 있는데, 남은 시간을 좀 더
효율적으로 배분하기로 결정했어요. 그 시간을 3분의 1씩 나눈다고
할 때 각각 관심을 쏟고 싶은 분야가 세 가지 있어요. 첫 번째는
지금 하고 있는 디자인을 계속하는 거고요. 그다음은 음악이에요.
요즘에는 EDM Electronic Dance Music 음악을 모으고 있어요. 그래서
하우스 음악을 잘 트는 DJ가 되고 싶은데, 가능할지는 모르겠지만

세계 100위 안에 들어가겠다는 목표도 세웠지요. 세 번째는 패션을 훨씬 더 전문적으로 연구하는 거예요. 복식에 대한 역사와 스타일을 좀 더 자세히 배우려고 합니다. 젊었을 때 이탈리아 여행 중에 만났던 멋진 어르신들이 인상 깊었어요. 그분들은 나이 들었다고 옷을 아무렇게나 막 입지 않았어요. 더운 날씨에도 반팔 셔츠 대신 긴소매 셔츠를, 반바지 대신 긴바지 아랫단을 살짝 접어 입는 센스가 있었죠. 물론 색채 감각도 저의 눈길을 끌기에 충분했고요. 깔끔한 정장풍에 포켓치프는 물론이고 간혹 중절모자까지 연출하는 매력에 반해서 그들처럼 멋지게 나이 들어야겠다고 생각했어요. 여담이지만 저는 옷의 실루엣 때문에 다이어트를 해요.

김신　　옷을 선택하실 때 어떤 기준 같은 게 있으신가요?

오영식　　첫 번째는 이미 입고 있는 것들에 맞추지요. 가지고 있는 옷과 매치해서 다양한 연출이 가능할 것 같으면 구입합니다. 두 번째는 유행하는 옷이나 특정 브랜드보다는 나다움을 잘 나타낼 수 있는 옷을 선호해요. 제가 하는 일과도 연결될 수 있는데, 시각적으로 표현하는 일을 하다 보니 또 다른 나를 표현하는 데에도 옷이라는 매개체를 활용하면서 즐기는 거죠. 저는 옷을 어떻게 연출하느냐에 따라 행동이나 기분까지 영향을 받는다고 생각해요. 옷을 좋아한다고 하면 보통 허영심이나 사치심이 있어서 고가의 명품을 쉽게 산다고 생각할 수도 있을 텐데요. 저는 합리적인 가격을 추구하는 편이에요. 그래도 가끔은 꼭 필요하고 마음에 드는 아이템을 발견했을 때는 고가의 명품이라고 망설이지는 않아요. 저에 대한 투자라고 생각하고 구매하지요.

김신　　조화를 보시는군요. 하나를 사더라도 공부를 하면서 산다는 점이 역시 디자이너답다는 생각이 듭니다. 사실 이 세상의 모든 사물은 그것이 태어난 특별한 이유와 역사가 있지요. 디자인은 그걸 공부하는 일이기도 하고요.

오영식　네. 그러면서 옷에 대한 디테일을 조금씩 더 알게 되는 것 같아요. 예전에는 베스트(조끼)를 안 입었어요. 그 멋을 몰랐던 거죠. 그런데 지금은 베스트를 입으면 셔츠만 입었을 때보다 낫다는 걸 알게 됐어요. 사실 어렸을 때부터 멋에 대해 관심이 많았던 것 같아요. 저는 여름에도 늘 긴팔 셔츠만 입었어요. 반팔 셔츠는 왠지 촌스러워 보여서요. 나중에 옷에 대해 배우다 보니까 정말 격식을 차리려면 긴팔을 입어야 하더라고요. 그밖에 여러 가지 디테일에 대해서도 알아가는 재미가 있어요.

김신　박웅현 대표님은 독서를 워낙 많이 하시고 책도 여러 권 쓰셨는데요. 독서는 광고를 만드는 데 영감을 많이 줄 것 같습니다.

박웅현　영감이나 자극을 받으려고 책을 읽는 것 같지는 않고요. 저는 책에서 마음에 드는 어떤 문장을 발견했을 때가 무척 즐거웠어요. 제 독서 습관은 읽고 좋으면 줄을 치는 거예요. 그리고 다는 못하지만 읽고 나면 줄 친 부분을 타이핑해놓습니다. 그러면 세 번 읽는 거지요. 좋은 것들만 세 번 읽게 되는 거예요. 그런 식으로 읽다 보니 기억에 많이 남겠지요. 그래서 대화할 때 책에 나온 구절을 말할 수 있어요. 회의를 하다 보면 "어디선가 읽었는데 이런 얘기가 있어." 이런 말이 자주 나오는 거지요.

김신　마치 화가가 좋아하는 대상을 그림으로 재현하는 것과 비슷한 것 같습니다. 그림을 그리면 대상에 대해 더 깊이 알게 되듯이, 좋아하는 문장을 쓰면 그것을 한 번 더 음미하는 것이므로 그 문장에 대해 더 깊이 이해하게 되겠군요.

박웅현　이야기를 나누다가 어떤 단어가 나오면, 어디선가 읽은 문장이 떠오를 때가 있습니다. 아까 '관찰' 이야기를 나누다 보니 "Seeing is an art. It has to be learnt.(보는 것은 예술이다. 예술은 배워야 알 수 있다.)"라는

말이 생각나요. 풍경화가인 존 컨스터블John Constable이 했던 말인데, 이 말도 좋아서 메모를 해놨던 적이 있어요. 그래서 이런 식으로 나오는 거지요. 어떤 주제가 있으면 그 주제에 맞는 말들이 내가 읽었던 텍스트, 말하자면 텍스트 컬렉션에서 나오는 거예요. 그 습관은 오래됐어요. 대학교 때도 그런 텍스트를 발견해내는 즐거움은 있었고요. 저는 독서량이 그렇게 많지는 않아요.

김신 　다독보다는 정독을 하시는 편이군요.

박웅현 　네. 물론 독서량이 일반 사람들보다는 당연히 많겠지요. 하지만 저자로 활동하는 사람치고는 많지는 않아요. 대신 저는 책을 심도 있게 읽습니다. 책을 관찰하는 거지요. 『책은 도끼다』라는 책을 낸 다음에 가장 많이 들었던 말이 "나도 그 책 읽었는데 그 구절은 몰랐어."였어요. 왜냐하면 다른 사람들이 흘려 읽은 텍스트를 저는 관찰했기 때문이에요. 대학교 때 "이 나뭇잎 좀 봐." 했던 것과 똑같은 것 같아요. "이 나뭇잎 좀 봐." 했던 게 책으로는 "이 문장 좀 봐."가 된 거죠.

김신 　많은 사람들이 책을 읽을 때 컬렉션하듯이 읽는 것 같습니다. 다시 말해 고전이나 베스트셀러를 내가 읽었다, 소유했다, 정복했다는 의미에 중점을 두지, 그 책 속에 담긴 의미를 천천히 음미하기보다 완독의 기쁨을 만끽하려는 거죠. 철학자 고故 김진영 선생님의 강연에서 들었는데, 프랑스의 철학자 롤랑 바르트Roland Barthes는 완독을 한 적이 거의 없다고 해요. 책을 읽다가 재미없으면 그만 읽는다는 거예요. 하지만 그 책을 완독한 사람보다 그 책에 대해 더 잘 이야기할 수 있었다고 합니다. 특정 문장에 꽂히면 더 읽는 것을 중단하고 아주 깊은 사유를 하기 때문이라는 거죠.

박웅현 　책 읽은 걸 자랑하는 사람들이 의외로 많아요. "나 그 책 읽었어. 너도 읽었니?"라고 얘기하더라고요. 하지만 독서의 질은 다르지요.

그건 '감동'의 문제라고 생각합니다. 저는 감동받는 건 능력이라고 생각하는 사람이에요. 감동받는 건 창작자가 갖춰야 할 능력입니다. 감동받는 능력이 없는 사람은 창작을 할 가능성이 높지 않다고 생각해요. 아무것도 아닌 것에 감동받을 수 있어야 된다고 믿어요. 제 아내와 딸아이가 저를 맨날 놀리는 말이 "또 시작이다."예요. 저는 소름이 잘 돋거든요. 음악 듣다가 갑자기 "아~" 이러면 "또 시작이다, 또 시작이야."라고 하는 거죠. 차를 타고 가다가 제가 "아~" 이러면 "또 시작이다." 이러고요. 음악을 듣거나 뭔가를 봤을 때 소름이 잘 돋는데 어떤 말을 듣고도 그럴 때가 있어요. 한번은 어느 식당에서 다섯 살쯤 돼 보이는 아이가 엄마한테 "중국말로 팔을 영어로 뭐라고 하는지 알아?"라고 질문을 하는 장면을 봤어요. 저는 그 문장이 무서웠어요. 그 문장을 가지고 칼럼을 쓸 수도 있을 것 같았어요. 그런데 사람들은 이 문장에 주목하지 않더라고요. 그런데 저는 소름이 돋으면서 확 꽂힌 거예요.

또 한번은, 중계동에서 어떤 할머니가 길거리에 채소를 펴놓고 팔고 계셨어요. 거기서 제가 멈췄거든요. 아내가 "또 시작이다."라고 했고요. 그 주름진 할머니의 얼굴을 보니 뭔가 확 오는 거예요. 그분의 신산, 삶의 신산이 같은 것이 확 다가오는 겁니다. 그게 10년 전이고, 그 당시 일흔이나 여든쯤 돼 보였으니 아마도 1920~30년대에 태어나셨을 것이고, 격동기를 사셨겠죠. 일제강점기를 지나면서 위안부 같은 공포가 있었을 것이고, 해방이 된 다음에 좌우충돌 사이를 지나왔을 것이고, 전쟁으로 피난을 다녔을 것이고, 학교 갈 기회는 없었을 것이고, 그리고 결혼은 어떻게 했을 것이고… 갑자기 이게 쭉 떠오르는 거예요. 그 고생을 겪고도 여전히 이런 고생을 하고 계신다는 생각을 하니까 거기서 탁 멈춰버린 거지요. 그런 순간들이 있어요. 꽤 있어요. 그게 저는 어떤 소재의 문제는 아닌 것 같아요.

김신 소재의 문제가 아니라는 건 어떤 뜻인가요?

영감에 대하여

박웅현 감동을 느끼게 하는 대상이 음악이냐 책이냐, 이런 문제는 아닌
 것 같다는 거예요. 저는 사실 자연을 더 좋아하지만 어떨 때는
 인공구조물을 보면서 감탄할 때도 있어요. 그런데 인공적인 것들은
 대부분 보면 좀 알고 나야 감동을 받는 것들이 더 많긴 하지요.

오영식 알고 보는 것과 모르고 보는 것의 차이는 크거든요. 「아메리칸 사이코」
 라는 영화에서 명함의 서체를 가지고 논쟁하는 장면이 있어요.
 제가 봤던 영화 중에서 가장 재미있는 대목이었어요. 서체를 아니까요.

박웅현 서체에 대해서 아무것도 모르면 그냥 지나치는 건데, 오 대표님은
 영화에 잠깐 나온 글씨를 보면서 이야기를 하시잖아요. 그걸 누가
 보겠어요. 하지만 오 대표님은 거기에 감탄하신 거죠. 예전에
 오 대표님의 강연에서 이 이야기를 들었을 때, 저분은 저런 데서
 감동을 받는 분이라는 걸 알게 됐어요. 저는 무심히 보고 넘기는 글씨
 같은 것들을 완전히 현미경으로 보듯 들여다보거든요.

김신 맞아요. 「아메리칸 사이코」의 명함 장면은 그래픽 디자이너들에게
 공감을 많이 주는 부분으로 유명하지요. 명함 속 서체가 무엇을
 의미하는지 그래픽 디자이너들은 아니까요. 물론 그래픽 디자이너라고
 모두 아는 건 아닐 거예요. 똑같은 걸 보면서 더 많이 보고 더 깊이
 이해하는 것도 곧 능력이지요. 특정한 주제에 대해 연구를 많이
 하다 보면 다른 사람들이 결코 보지 못하는 게 보이고, 그런 이해로부터
 문제 해결이 시작되는 것 같아요. 어떤 프로젝트를 하든 자신의
 경험과 지식을 넘어선 해결 방법은 나오지 않는다고 생각합니다.
 그런 점에서 창의적인 일을 하는 사람들에게 컬렉션이든 독서든, 아니면
 어떤 경험이든, 이 세계에 대한 사려 깊은 관찰은 반드시 필요한 일로
 보입니다.

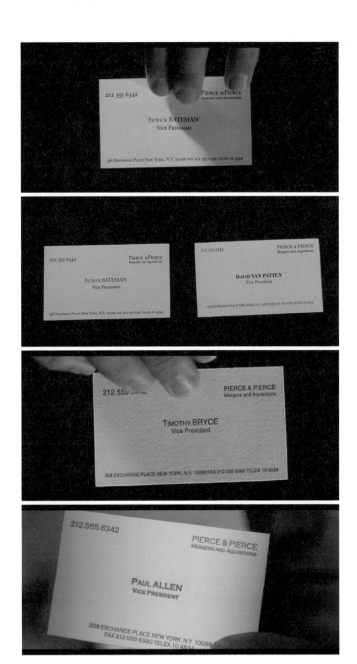

영화 「아메리칸 사이코」에서 등장인물들이
명함 디자인에 대해 이야기하는 장면

4 창의적 관심

> 창의적인 업적을 남기기 위해 신동이 되어야
> 할 필요는 없다고 해도, 자신의 주변에 대한
> 범상치 않은 호기심은 필수적이다.

미하이 칙센트미하이
Mihaly Csikszentmihalyi

미국 심리학자

김신 많이 알수록 더 많이 느낄 수 있다고 합니다. 영화를 보면서 서체에
눈길이 가는 것, 그것도 일종의 자극인데, 보통 사람들은 자극을
못 받지요. 다른 사람들은 무심코 지나쳤지만 그냥 넘어가지 않았던
사례가 박웅현 대표님께도 있을 것 같습니다.

박웅현 아까 나온 이야기 중에 식당에서 다섯 살짜리 아이가 엄마에게
했던 질문이 저에게는 그냥 넘어갈 수 없는 문제였어요. "중국말로
팔을 영어로 뭐라고 하는지 알아?"라고 질문했던 장면이요. 다섯 살짜리
애한테, 한국말도 제대로 배우지 못한 애한테 영어 수업을 받게 하고
중국어 수업을 받게 하고 있는 거잖아요. 그게 지금의 왜곡된 교육
현주소인 거지요. 저는 이 미친 행각을 멈춰야 한다고 생각하거든요.
선행학습 그리고 영어 유치원, 이게 아이들의 멘탈을 다 흔들어버려요.
지난 대담에서 제가 유년 시절에 많은 것이 형성된다는 이야기를 했는데,
그 중요한 시기에 아이들을 완전히 혼란에 빠뜨리고 있어요.
그건 뭐냐? 영어 잘하는 기능인을 기르겠다는 것이 목표인 거예요.
이런 친구들은 나중에 커서 자신의 자아나 자기 내부에서 우러나오는
어떤 생각의 힘이 약해질 가능성이 높다고 봐요. 오스트리아의
음악학교에서는 몇 살 이하는 악기를 아예 못 잡게 한다고 합니다.
그리고 뭘 하냐면 다양한 소리를 공부하는 거예요. 바닷가에 나가서
큰 돌 주워서 두들겨보고 작은 돌 두들겨보고, 이런 식으로 음의

기본을 이해하게 한다는 거지요. 본질은 음이잖아요.

김신 그렇다면 결국 살아가면서 어떤 경험을 해왔고, 어떤 감동을 받아왔고, 어떤 지식을 쌓았느냐가 영감의 원천이 되는 걸까요?

박웅현 촉이 있어야 되겠지요. 만약에 "우리 교육은 제대로 가고 있는가"에 대한 주제로 광고를 만든다고 하면, 제 머릿속에는 "중국말로 팔을 영어로 뭐라고 하는지 알아?" 같은 이야기가 툭 올라올 거예요. 이게 진짜 채택될지 말지는 모르지만 아무튼 평소 삶에서 느끼고 감동받은 것들이 머릿속에서 떠오르겠지요.

김신 광고도 특히 삶과 밀접한 관련을 맺고 있을 때 소비자들에게 더 와닿는 것 같습니다. 제가 예전에 김태형 선생님이 쓰신 『카피라이터 가라사대』를 읽다가 국산 양주 나폴레옹의 광고 카피를 쓰게 된 사연을 봤어요. 한국 남자들이 산에 올라가면 반드시 술을 먹는데, 술이 떨어진 거예요. 그때 친구들이 아쉽다고 할 때 자기가 나서서 밑에 내려가 술을 사오겠다는 객기를 발휘했다며, 그 경험을 가지고 쓴 카피였거든요. 정확히 기억은 안 나지만, 당시 산행하는 남자들에게는 너무나 익숙한 경험이어서 그 카피가 타깃 소비자에게 공감을 불러일으켰던 거죠.

박웅현 그런 카피였나 본데요. "한 병 더 가져올 걸 그랬네." (정확한 카피는 "한두 병 더 가져오는 건데! 해태 나폴레옹")

김신 맞아요. 그런 내용이었습니다. 광고뿐만 아니라 옷을 보거나 아니면 글씨를 볼 때도 그런 것 같거든요. 이미 내가 봤던 것, 이미 알고 있는 것에 준해서 뭔가가 보이는 게 아닐까요?

오영식 그렇지요. 아는 만큼 보인다는 말이 있습니다. 저는 특히 제가 관심이 많은 옷에 대해서라면 쇼핑 자체에서 얻는 배움도 있어요. 한 10년

전부터 저는 옷을 일본에 가서 사곤 했는데, 일본에서 옷을 판매하는 친구들은 패션을 전공한 경우가 많더라고요. 그러니까 저보다 옷에 대해서 많이 알지요. 패션을 잘 모르는 사람들이 옷을 팔면 재미가 없어요. 특정 옷을 어떻게 입어야 하는지를 알려주지만, 왜 그렇게 입어야 하는지 물어보면 답을 잘 못해요. 옷을 파는 사람이 그 브랜드에 대한 이야기를 자세히 해주면 쇼핑이 훨씬 더 재미가 있어요.

그런데 옷은 알면 알수록 흥미롭지만 선택하는 기준은 더 까다로워집니다. 옷을 잘 입는다는 게 용기도 필요한 일이거든요. 보통 사람들의 바지 기장을 보면 대부분 구두를 덮고 있는데, 그걸 5센티미터 줄이는 게 처음에는 대단한 용기가 필요해요. 관습, 습관 등을 고치기 어렵잖아요. 그냥 모르고 입으면 바지가 구두를 덮고 있어도 상관없는 것 같지만 제 기준으로 보면 엄청 촌스럽거든요. 또 제가 10년 전에는 바지폭이 7.5인치인 옷을 입었는데, 지금은 6.7인치를 입어요. 그러니까 10년 동안에 한 1인치 정도를 줄인 거죠.

김신 유행에 따라서 그런 건가요?

오영식 유행을 따랐다기보다는 제 눈이 옷에 대해 더 섬세해진 거라고 봐요. 제 스타일에는 바지폭이 좁을수록 실루엣이 더 좋거든요. 옷이 명품인지, 유행인지가 중요한 게 아니라 자기 몸에 맞춰서 옷을 입는 게 더 낫다는 걸 알게 됐지요. 옷을 입는 것도 또 다른 자기표현이니, 자기답게 자연스럽게 입는 것이 좋다고 생각해요. 옷을 잘 입는 사람들의 이야기를 들어보면 그 과정이 다 비슷해요. 처음에는 옷을 좋아하니까 명품 옷을 커도 그냥 사서 입고, 그게 좋은 줄 알았다가 나중에는 자기 몸에 맞는 옷으로 맞춰 입게 되죠. 그런 과정에서 신발도 처음에는 검은색만 주로 신다가 지금은 검은색 구두를 잘 신지 않으니 사지도 않아요.

박웅현 저는 패션은 전혀 몰랐어요. 신문방송학과 다니면서 사회과학을
 공부했고, 매우 사변적인 사람이었고, 팔 들어가면 윗도리, 발 들어가면
 바지라고 생각했지요. 그런데 지금은 아니에요. 크리에이티브 디렉터CD로
 일하던 시절에 미대 출신 아니냐는 질문을 받았는데, 그 질문이
 저에게는 큰 칭찬으로 들렸어요. 그런 얘기를 꽤 오래전부터 들었으니
 바뀐 거지요. 돌아보면 이런 변화에 있어서, 저는 바지선이었고
 예인선이 둘 있는데, 하나가 우리 집사람이고, 하나가 제 직업이었어요.
 제가 촌스러운 옷을 입고 클라이언트를 만나면 그들이 '우리 회사의
 크리에이티브를 저 사람한테 맡길 수 있어?'라고 생각할 수 있는
 거지요. 대화 하나 나눠보지 않고도 그럴 수 있다고 봐요.

김신 클라이언트가 차림새나 겉모습을 보고 판단하기도 한다는 뜻인가요?

박웅현 제가 만약에 글을 쓰는 사람이라면, 논설을 쓰는 사람이라면 큰 상관이
 없겠지만, 광고를 만드는 사람이고 이미지를 만드는 사람이라면,
 옷차림도 중요합니다. 살 떨리는 업계인 거예요. 거기서 살다 보니까
 이제는 뭘 입어야 되는지, 어디를 가야 되는지, 이런 걸 자꾸 신경
 쓸 수밖에 없어요. 30대 후반 정도부터 관심을 갖기 시작했고,
 알고 나니 못 돌아가는 거지요.

오영식 옷을 입는 것에도 예의와 함께 감각이 필요한 거죠. 적재적소하게
 자기를 연출해야 하니까요. 결혼식이나 파티에 초대받았을 때
 그 상황에 어울리는 옷을 갖춰 입고 가려고 하잖아요. 그건 상대방에
 대한 예의이고 배려라고 생각해요.

박웅현 최근에 특히 옷차림에 영향을 받은 일들이 몇 번 있었어요. 어떤 옷을
 입고 가면 그 옷 덕분에 분위기가 달라져버려요. 얼마 전 우리나라에서
 손꼽히는 기업 회장님과 대표 들이 하는 회의에 들어갔어요. 제가
 좀 독특한 옷을 입고 갔거든요. 그날 제안한 안이 거의 다 팔렸어요.

회장님이 보시더니 "아, 역시 이런 일을 하시는 분들은 옷 입는 게 다르네요. 사장님들 이렇게 해야 발상이 됩니다." 이렇게 말씀을 하셨죠. 그러니까 제가 말하기 전에 이미 신뢰가 생겨버리는 거예요.

오영식 저도 제일모직 갤럭시 프로젝트를 할 때였는데, 패션 회사에서 하는 프레젠테이션이라 그날 입을 옷에 더 신경을 썼습니다. 왠지 제가 입고 간 옷에 대해 물어볼 것 같은 예감이 들어서, 당시 한국에서 구하기 어려운 브랜드의 슈트를 입고 갔어요. 비싼 명품 브랜드는 아니었고요. 프레젠테이션이 끝나고 질의응답을 하던 중에 담당 전무님이 저를 부르시더니 옷을 좀 보자고 하시더군요. 그때 '아, 이 프로젝트는 수주할 수 있겠구나.' 하는 생각이 들었죠. 실제로도 저희 회사가 선정됐고요.

박웅현 오 대표님은 대중을 상대로 한 이미지를 만들고 계시잖아요. 저도 그렇거든요. 저는, 광고라는 일은 생각을 디자인하는 일이라고 이야기해요. 생각에서 끝나는 게 논설, 논문, 칼럼이라면, 생각을 디자인하는 일까지 들어가는 게 우리의 일이거든요. 그래서 광고업계 사람들은 『보그』지 같은 거 훑어보고, 맛집이 생기면 가보고, 그리고 전시가 있으면 찾아가는 거지요. 이런 경험이 정말 중요합니다. 그런 걸 봐둬야 뭘 하나 선택을 해도 감각 있게 할 수 있거든요. 그래서 저는 후배들 중에 아트 출신들에게는 아니지만 카피 후배들에게는 계속해서 청담동에 무슨 카페를 가봐라, 어디 가서 뭘 봐라, 무슨 전시회를 보고 와라, 그리고 패션 잡지 같은 걸 봐라, 이렇게 얘기해요. 이런 에피소드가 있었어요. 제가 어느 카피 후배에게 패션 잡지를 보라고 조언하니 그 후배가 "저도 『보그』 읽어요."라고 하더라고요. 그래서 제가 해준 말이 "얘야, 『보그』는 읽는 게 아니라 보는 거야."라고 했죠.(웃음)

김신 글을 쓰는 사람들은 읽으려는 강박이 있지요.

박웅현 노래방에 가서도 노래는 안 하고 가사만 봐요. 가사에서 아이디어를
많이 얻습니다. 좋은 가사들이 많아요. '목포의 눈물'이라는 표현,
대단한 은유인 거예요. 그런 게 엄청 많아요. "알아, 너의 그 표정,
마지막 말을 찾는 거야."(조장혁의 「체인지」 가사) 이게 노래 가사예요.
감정이입을 해보면 헤어지기 직전의 애절한 순간인 거예요. 한 남자가,
나랑 헤어지려고 하는 여자의 어떤 표정을 포착한 거죠. 그때 "알아,
너의 그 표정, 마지막 말을 찾는 거야."라고 하면 정말 절절하잖아요.
"바쁠 때 전화해도 내 목소리 반갑나요." 이건 이선희의 노래 가사예요.
이 가사도 보십시오. 이게 사랑의 감정인 거죠.

오영식 저는 박웅현 선배님과 반대로 주로 이미지만 보는데요. 그래서
만화책도 빨리 봅니다. 그림만 보게 되거든요.

박웅현 제가 그쪽 세계로 가야 되는 거예요. 저는 오 대표님 같은 사람을
만나고 느끼고 하면서, 이쪽 세계에 머물러 있으면 안 된다는 생각을
해요.

오영식 저는 또 반대로 가야 되는 거죠. 늘 선배님 뵈면 '아, 책을 좀 더 봐야
되는데…' 그런 생각을 해요. 처음에 뵙고 가까워졌을 때 자극을 많이
받아서 일주일 동안 책을 열 권 봤어요. 저렇게 책을 많이 보시는데
나는 지금까지 뭐 했나, 하는 생각도 들었죠.

김신 그렇게 읽으신 책 중에서 도움이 된 책이 있었나요?

오영식 저는 가장 좋았던 책이 『생각의 탄생』이에요. 디자인 서적보다 오히려
이 책이 창작하는 데 도움을 줬어요.

박웅현 제가 가끔 이런 이야기를 하거든요. 좋은 영화를 만들 수 있는 사람은
좋은 디자인을 할 수 있고, 좋은 디자인을 할 수 있는 사람은

좋은 드라마를 만들 수 있고, 좋은 드라마를 만들 수 있는 사람은
좋은 소설을 쓸 수 있고, 좋은 소설을 쓸 수 있는 사람은 좋은 광고를
만들 수 있다고요. 그래서 대학생이나 고등학생들이 "저는 광고인이
되고 싶습니다. 뭘 해야 합니까?"라고 물으면, 저는 광고인이 된다는
생각을 지금 하지 마라, 너무 좁다, 그러지 말고 좋은 콘텐츠를 만들 수
있는지를 생각해보라고 대답해요. 좋은 콘텐츠를 만들 수 있는 힘이
있다면 광고도 잘할 수 있다고 얘기하거든요.

김신 영화감독 리들리 스콧Ridley Scott이 1984년 애플 매킨토시 광고를
연출했는데, 정말 역사에 남을 만한 광고였지요. 말씀하신 부분이
창작자의 태도 같은 게 아닐까 싶습니다.

박웅현 그럴 수도 있지요. 저도 『생각의 탄생』을 재미있게 읽었거든요. 그런데
그 책을 읽었다고 해서 창의력이 올라가는 건 아니에요. 그런 책은
없다고 봅니다. 창의력은 그렇게 올라가는 것 같지는 않아요. 하지만
밑거름이 되는 것 같아요. 그 책이 인상적이었던 건, 창의적인 사고의
공통점들을 잘 뽑아놨다는 것이었어요.

5 최초의 영감, 아이디어라는 씨앗이 싹을 틔우려면

더 열심히 노력할수록
더 많은 행운을 얻는다.

게리 플레이어
Gary Player

미국 골프 선수

김신 독일의 화학자 케쿨레Friedrich August Kekulé가 벤젠의 분자 구조에 대해 고민하다가 어느 날 꿈속에서 꼬리를 문 뱀을 본 뒤 문제를 해결했다는 일화가 있습니다. 엄청나게 고민을 하는 사람에게는 꿈이든 어디에서든 갑자기 우연하게 정답이 보인다는 거죠. 이와 비슷한 경험들이 있으실 것 같아요.

오영식 제가 직접 클라이언트 미팅을 갔다 오면 보통 인터뷰 마치고 돌아오는 길에 스케치를 하는데요. 시안 PT에 들어가는 다섯 개의 최종 안 중에는 그때 최초로 떠올린 아이디어가 꼭 들어갑니다. 저는 클라이언트가 말을 할 때 굉장히 집중하는데, 그때 이야기를 들으면서 그분이 그리고 싶어 하는 걸 연상하지요. 제 작업은 이런 거예요. 클라이언트가 그리고 싶어 하는 걸 스스로 그릴 수 없기 때문에 대신 그려주는 일이죠. 그래서 클라이언트가 말하는 동안에 캐치하려고 애를 많이 써요. 그리고 그걸 잊어버리지 않으려고 돌아오면서 계속 생각하고요. 물론 그 스케치가 다 채택되는 건 아니지만, 이런 과정도 일종의 몰입이죠.

김신 기자들도 그런 교육을 받습니다. 어떤 사람을 인터뷰하고 나올 때 제목이 떠올라야 한다는 거예요. 그런데 제목을 생각하지 않고 시간이 게으르게 흘러가면 중심 생각이 사라지죠.

박웅현 제 딸아이가 예전에 한 컨설팅 회사를 다녔는데 컨설팅 회사는
인터뷰를 많이 하잖아요. 그런데 인터뷰가 끝나고 나면 그 인터뷰에
들어간 사람들이 커피숍에 모여서 바로 정리를 한다는 거예요.
광고 회사는 보통 그렇게 안 했는데 우리도 그렇게 하자고 제안한 적이
있어요. 각자의 첫인상들을 얘기하는 거지요. 그러면서 거기서 제일
중요한 판단을 하는 겁니다. 그와 비슷하게 해서 나왔던 게 '생각이
에너지다'라는 카피 같아요. 오리엔테이션이 끝나고 첫 회의 때 그
슬로건이 바로 나왔거든요. 물론 그 이후 혹독한 검증의 과정을 거쳤죠.
한 달 정도 굴려봐야 알아요. 그게 살 만한 아이디어인지 아닌지는.
 아이디어는 유기체거든요. 시간이 지나면서 변화합니다. 생각이
흘러가니까요. 그러니까 '생각이 에너지다'가 맞을 수도 있고, 맞지
않을 수도 있는 거지요. 그런데 나중에 보니까 잘 맞아떨어진 거고요.
강의할 때 이런 이야기를 자주 합니다. "내일까지 아이디어를 열 개씩
가져오라는 말을 하지 마라, 그건 아이디어를 벽돌로 보는 것이다."
그렇게 해서는 아이디어가 나오지 않습니다. 아이디어는 계속
변해가는 씨앗이에요. 툭 올라왔다가 죽기도 하고, 아무것도 없다가
확 크기도 하고, 이런 과정을 거치죠. 그래서 저는 아이디어를
씨앗이라고 이야기합니다.

김신 처음에 떠오른 아이디어가 나중에 바뀌거나 채택되지 않을 수도 있지만,
최초의 아이디어 그 자체가 무의미한 건 아니라는 말씀이시군요.
그럼에도 그 최초의 아이디어라는 씨앗을 틔우기 위해서는 그 이후의
작업 양도 무시하지 못할 것 같습니다.

박웅현 임계점까지 가야지요.

오영식 주니어 디자이너 시절에는 하루에 스케치 100개라는 목표를 정해놓고
그렸어요. 누가 시킨 게 아닌데 혼자 잘할 수 있다고 생각한 거지요.
나 오늘 100개 그릴 수 있어, 그런 근거 없는 자신감으로 꾸준히

하다 보니 실력이 늘게 됐어요. 당시에는 우리나라에 폰트에 대한 정보가 거의 없었기 때문에 어도비 일러스트레이터와 코렐드로우에 있는 폰트를 전부 프린트해서 프로젝트를 할 때마다 적용해봤어요. 누가 시킨 것도 아닌데 말이죠. 다양한 폰트를 보는 게 좋기도 하고 프로젝트에 가장 적합한 글씨 찾아내고 싶었거든요.

박웅현 　지금 맥락에서 떠오르는 말이 있어요. 개리 플레이어Gary Player라는 골퍼가 했던 말인데 "The harder I practice, the luckier I get." 더 열심히 노력할수록 더 많은 행운을 얻게 된다는 거지요.

김신 　나쓰메 소세키夏目漱石의 소설집 『몽십야夢十夜』 중에서 '금강역사'라는 에피소드를 보면, 뛰어난 예술가인 운경이 나무를 파서 금강역사를 조각하는 내용이 나옵니다. 주인공이 그 놀라운 기술에 넋을 잃고 쳐다보는데, 옆에 있는 사람이 "운경의 솜씨가 훌륭해서 그런 게 아니라 나무 자체에 그런 모양이 깃들어 있어서, 운경은 단지 끌과 망치로 파내는 것뿐"이라고 이야기해요. 그래서 주인공이 생각하기를, '금강역사가 나무에 깃들어 있다면 나도 할 수 있겠군.'이라고 하면서 집에 가서 해보죠. 그런데 어느 나무에도 금강역사가 깃들어 있지 않음을 깨닫고 아무것도 할 수 없었다고 합니다. 이 이야기의 교훈은, 세상의 훌륭한 것들은 너무 쉽게 이루어진 것처럼 보인다는 거죠. 영감도 마찬가지로 그냥 어디선가 뚝 떨어지지 않는다는 걸, 두 분의 말씀에서 다시 한번 깊이 생각해볼 수 있었습니다. 오늘 말씀 잘 들었습니다.

예술과
비즈니스
사이

근대 이전에는 오늘날과 같은 '순수' 예술의 개념이 없었다. 그림을 그리든, 조각을 하든, 가구를 만들든, 심지어는 오늘날 속된 말로 '노가다'라고 하는 건설 현장의 벽돌공과 회반죽공까지 모두 예술가였다. 물론 오늘날과 같은 '아티스트artist'라는 말 대신 '기술자artificer'라는 말을 썼다. 위대한 레오나르도 다 빈치나 미켈란젤로 역시 그들이 살던 당대에는 기술자였다. 그들은 자율적으로 자신의 머릿속에 떠오르는 것을 만드는 사람이라기보다 누군가가 주문을 했을 때 계약을 맺고 그림이나 일상용품, 글, 음악을 만들어주었다.

근대 이후 이 모든 것들이 독립적으로 분화하여 오늘날의 작가와 예술가가 등장했다. 작가와 예술가는 근대의 발명에 가깝다. 따라서 오늘날 디자인과 광고, 건축 같은 고객의 주문으로부터 시작되는 모든 작업은 예술이라는 범주와 공통분모를 갖고 있다. 디자인은 조형예술이라는 측면에서 과거 레오나르도 다 빈치와 미켈란젤로 같은 기술자(또는 예술가)가 했던 일과 크게 다르지 않다. 근대 이전에 문학에 재능이 있었던 사람은 찬사, 비문, 청원서, 헌정사 등의 문장을 귀족을 대신해 돈을 받고 써주었다. 근대 이후에 이들은 시인, 소설가 등의 문학가로 독립했다.

오늘날 디자이너를 예술가라 부르지 않고 카피라이터를 문학가라 부르지는 않지만, 이들은 모두 예술적 재능과 예술성을 필요로 한다. 디자인에서 예술성을, 광고 카피에서 문학성을 찾을 수 있을까? 분명한 타깃층이 있는 창의적인 작업에서 목적에 충실할 것인가, 표현에 충실할 것인가? 디자인과 광고 작업이 가질 수밖에 없는 제한과 한계는 창작에 어떤 영향을 미칠까? 상업적 동기에 의해 창조된 예술에서 개성과 주관성이란 어떤 의미일까?

1 디자인의 예술적 감각

디자인이란 98퍼센트의 상식과
2퍼센트의 신비한 요소, 즉 우리가 흔히
예술 또는 미학이라고 지칭하는 무엇으로
이루어져 있다.

테렌스 콘란
Terence Conran

영국 디자이너, 기업인

김신 오영식 대표님은 주로 글자를 디자인하는 레터링 작업을 많이
하시는데요. 레터링 디자인 작업에서는 어떤 감각이 필요한가요? 글자와
배경의 관계, 글자의 조화와 균형, 글자의 간격 등 형태적인 측면에서도
고려할 부분이 많을 텐데, 구체적으로 설명을 부탁드립니다.

오영식 레터링, 즉 글자를 그리는 것이 저는 그래픽 디자인의 가장
기본이라고 생각합니다. 왜냐하면 세상에는 굉장히 많은 글자가
있고, 글자 그 자체만으로도 많은 것을 표현할 수 있기 때문이에요.
에릭 슈피커만Erik Spiekermann이 쓴 『타이포그래피 에세이』라는 책이
있습니다. 그 책에는 특정 신발을 보여주면서 그 신발과 어울리는
서체를 연결하는 내용이 나와요. 예를 들어 귀여운 어린이 신발은
동글동글한 쿠퍼 블랙Cooper Black 서체와 연결되지요. 전공자가 아닌
사람이 보더라도 그 신발의 형태와 그 서체가 실제로 어울린다는 것을
느낄 수 있습니다. 또 다른 예로 'doubt의심'라는 단어에 해당하는 얼굴
표정을 보여주고 그 표정에 가장 잘 어울리는 서체가 뭔지 찾아봐요.
이것도 마찬가지로 누구나 공감할 수 있죠. 그 책에 나온 것처럼 저는
글씨로 충분하다, 글씨로 모든 표현이 가능하다는 생각을 늘 해왔어요.
"코믹 산스Comic Sans를 쓰는 사람하고는 대화를 하지 마라."라는
말도 있고요.

김신 코믹 산스가 예쁘지 않은 서체라서 그런가요?

오영식 예쁘지 않다기보다 서체 디자인의 콘셉트가 명확하지 않은 거죠.
그러니까 코믹 산스는 만화에 어울리는 서체인데, 간혹 코믹 산스로
프레젠테이션 슬라이드 파일을 준비하는 사람이 있어요. 그런
사람들은 프레젠테이션의 내용이나 주제에 상관없이 그게 좋다고
생각하는 것이겠죠. 그런데 저희 업계에서는 그런 사람과는 분명히
케미가 잘 안 맞아요. 보는 눈이 없다고 할 수 있으니까요.

김신 글자는 우리 주변에서 가장 흔하게 볼 수 있는 것이지만, 그 서체가 갖는
의미나 조형의 아름다움에 대해서는 잘 인식하지 못하는 것 같습니다.
서체에 대한 감각이 생기려면 훈련이 많이 필요하겠지요?

오영식 그게 처음부터 잘 보이는 건 아니고, 저희 같은 디자이너들도 짧게는
2년에서 한 5년 정도의 훈련이 필요한 것 같아요. 로고를 디자인할 때
글자 사이의 간격이 어느 정도여야 좋은지 묻는다면, 자간에 모래를
뿌렸을 때 그 사이에 들어가는 모래의 양이 정확하게 일치하는 정도의
간격을 만들어주면 좋다고 말을 합니다. 이게 무슨 말인가 하면
H, I, J, K자는 직선으로 딱딱 떨어지니까 자간이 일정하게 유지되고,
동일한 공간감을 느껴요. 그런데 O자처럼 둥근 형태의 글자 사이는
얼마나 띄울지 고민해야 됩니다. M과 N 사이와 N과 O 사이는 자간의
너비가 다르잖아요. 그래서 간격을 똑같이 하면 어떤 것은 자간이
더 넓은 것처럼 보일 수 있어요. 그리고 대문자 A가 들어가는 경우는
특히 어려워요. 자간을 조절해서 모든 글자들의 사이가 똑같은
공간감을 갖도록 해야 하는데, 이 차이를 볼 수 있을 정도로 눈이
훈련되어야 하는 거지요.

HIMNO
HIMNO

"M과 N 사이와 N과 O 사이는 자간의 너비가 다르잖아요. 그래서 간격을 똑같이 하면 어떤 것은 자간이 더 넓은 것처럼 보일 수 있어요. 자간을 조절해서 모든 글자들의 사이가 똑같은 공간감을 갖도록 해야 하는데, 이 차이를 볼 수 있을 정도로 눈이 훈련되어야 하는 거지요."

김신　　자간은 보통 컴퓨터가 일정한 간격을 유지하도록 자동으로 맞춰주지 않나요? 그렇다면 컴퓨터가 자동으로 맞춰준 걸 다시 일일이 조절한다는 건가요?

오영식　　조절을 하지요. 저희가 주로 쓰는 건 어도비 일러스트레이터와 인디자인인데 모두 자간과 행간을 조절하는 기능이 있어요. 그리고 글자를 제일 작게 인쇄하는 경우를 감안해서 서체의 획, 즉 스트로크stroke의 두께를 다듬어줘야 하고, 그게 커졌을 때도 느낌이 비슷하도록 테스트는 꼭 해줘야 합니다. 안 그러면 제일 작은 크기로 인쇄했을 때 안 보일 수 있거든요.

박웅현　　그 작은 공간에서 고려해야 할 변수가 많네요.

김신　　그런 기능적인 감각과 함께 레터링이 전달하는 어떤 느낌을 살리는 것도 굉장히 중요할 텐데요.

오영식　　하이트진로에서 나온 '맥스'라는 맥주의 패키지 리뉴얼 작업을 했는데, 처음에 클라이언트가 글자에서 크리미하고 풍부한 맛이 느껴지면 좋겠다고 해서 그 느낌으로 디자인했어요. 외국 사람들도 이 디자인이 세련되고 유럽적인 느낌이 난다고 했지요. 그런데 한 2년 정도 지나니까 클라이언트가 외부에서 어떤 의견을 들었는지 기존 디자인이 너무 여성적인 것 같다, 남성적인 느낌으로 바꿨으면 좋겠다고 해서 다시 바꿨습니다. 첫 번째 리뉴얼 작업을 할 때는 직원들과 함께 서체를 찾는 스터디를 엄청나게 했어요. 특히 신입 직원들을 중심으로 스터디를 진행했는데, 서체에 대한 경험과 지식이 부족한 신입 직원들을 대상으로 스터디를 하면서 이미지 학습과 훈련을 시킨 거예요.

김신　　그런 스터디는 보통 대학교에서 하지 않나요?

 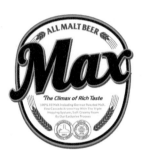

토탈임팩트의 '맥스' 맥주 패키지
리뉴얼 작업

오영식 요즘은 모르겠습니다만, 그전에는 거의 안 가르쳤어요. 예전에
제가 대학에 강의를 나가봤는데, A4 용지 한 장을 주고서 알고 있는
영문 폰트의 이름을 써보라고 하면 다섯 개 넘게 쓰는 친구가 거의
없었습니다. 그래서 제가 한 학기 동안 가르치는 타이포그래피
수업에서는 서체에 대한 다양한 이미지 학습을 진행했어요.
예를 들면 'HEAVY'라는 단어를 주고 가장 무거운 느낌에 맞는
서체를 찾아 A3 용지에 흰색과 검은색으로만 공간 구성을 해보라고
합니다. 이런 방식으로 'Light', 'Elegant' 같은 형용사 단어들을 가지고
수업을 하고 나면 한 학기에 서른 개 정도의 서체는 쓸 줄 알게
되거든요. 이와 유사한 과정으로 신입 직원들한테 거의 1년 동안
교육을 해요. 학교에서 배우고 온 것들을 실무에 적용하는 데
또 그만큼의 시간이 걸리죠. 직원들을 대상으로 이런 교육을 할 때는
김현미 교수가 쓴 『좋은 디자인을 만드는 33가지 서체 이야기』라는
책을 교재로 사용합니다. 이 책에 나온 33가지 폰트를 제가 직접
USB에 담아주면서 우선 이것만 가지고 스터디를 하라고 시켜요.
그러면 한 6개월 정도 지나면 33가지는 어느 정도 알게 되고,
그런 다음에는 다른 서체를 가지고 또 스터디를 하죠. 그러면 글씨를
통해 기본적인 표현은 할 수 있게 됩니다.

김신 그래픽 디자인에서 글씨가 왜 기본인 걸까요?

서체에 대한 이미지 학습

"직원들을 대상으로 이런 교육을 할 때는 김현미 교수가 쓴
『좋은 디자인을 만드는 33가지 서체 이야기』라는 책을 교재로
사용합니다. 이 책에 나온 33가지 폰트를 제가 직접 USB에
담아주면서 우선 이것만 가지고 스터디를 하라고 시켜요.
그러면 한 6개월 정도 지나면 33가지는 어느 정도 알게 되고,
그런 다음에는 다른 서체를 가지고 또 스터디를 하죠.
그러면 글씨를 통해 기본적인 표현은 할 수 있게 됩니다."

오영식 아까 말씀드린 것처럼 글씨만으로도 모든 표현이 충분하기
때문이에요. 글씨는 사실 그림에서 시작된 거잖아요. 인류가 사용하는
거의 모든 알파벳은 상형문자에서 출발했다고 합니다. 영어 알파벳의
기원은 고대 이집트의 상형문자인 '히에로글리프hieroglyph'라고
하거든요. 상형문자는 기본적으로 사물의 모양을 본떠서 만든
글자이고, 문명이 발전하면서 그림의 수도 많아지고 추상적 개념이
생겨나 다양한 모양의 알파벳으로 변형되었지요. 그렇게 계속 변형이
이어져 그리스와 로마 알파벳을 거쳐서 영어 알파벳이 되었다고 해요.
한글의 경우는 예외적으로 음을 가지고 만든 것이지만 그것도 결국은
형태로 나타나거든요.

박웅현 어디선가 그런 실험을 하지 않았어요? 사람들이 잘 아는 코카콜라,
하이네켄 같은 로고의 글자를 다 바꿔놔도 코카콜라, 하이네켄으로
읽어요. 글자를 읽는다기보다 이미지로 인식한다는 거지요.

김신 특정한 모양으로 디자인된 브랜드 로고가 아니더라도, 일반적인
단어에서 첫 글자와 마지막 글자만 제대로 되어 있고 나머지를 섞어
다르게 배열해도 원래 단어대로 읽히는 경우가 있지요. 그런 것만 봐도
사람들이 단어를 한 글자 한 글자 읽는 게 아니라 단어의 형태로,
즉 이미지로 읽는 경향이 있음을 알 수 있습니다. 오영식 대표님은
특별히 좋아하시는 서체가 있나요?

고대 이집트의 상형문자
히에로글리프

오영식 저는 대학에서 그래픽 디자인을 배운 게 아니라 일하면서 배우기
시작했는데, 매력적인 영문 서체가 아주 많다는 걸 느꼈어요. 특히
산세리프(세리프가 없고 가로 획과 세로 획의 굵기가 비슷한 서체를 말한다.
세리프란 알파벳의 가로 또는 세로 끝부분에 뾰족하게 돌출된 장식 요소를
뜻한다.) 계열의 서체 중에서 프루티거Frutiger를 가장 좋아합니다.
프루티거의 R자는 커브가 독특하고, 뭐랄까, 모든 알파벳 형태가
제가 볼 때 가장 잘 정제된 것 같아요.

김신 로고를 디자인할 때는 작은 글자를 정제하는 작업이 핵심적인 것
같습니다. 일반인들은 정제한다는 것의 차원을 잘 느끼지 못하거든요.
서로 미묘하게 다른 서체의 차이를 발견하는 것도 쉽지 않지요.
이를테면 악치덴츠 그로테스크Akzidenz Grotesk와 헬베티카Helvetica의
차이를 일반인들이 어떻게 알겠어요?

오영식 그건 사실 디자이너도 잘 구분하지 못해요. 조금 다른 얘기인데,
악치덴츠 그로테스크가 모든 산세리프 서체의 원형이라고 저는
생각해요. 왜냐하면 그게 20세기 초에 처음 만들어진 것이기 때문에,
헬베티카의 원형이라고 보는 게 맞는 것 같아요. 그러니까 일반인이
그 차이를 못 느끼는 건 당연하고, 심지어 디자이너조차도 잘 구분하지
못한다는 거죠. 그렇다고 대충 하면 안 되는 거고요.
 그런 맥락에서 디자이너에게도 장인정신이 중요한 것 같습니다.
저는 대학에서 금속공예를 전공했던 경험이 디자인을 하면서도
세심하게 보는 태도를 만들어준 것 같아요. 특히 앞, 옆, 위, 아래 등
입체적으로 보는 훈련도 금속공예를 전공했기 때문에 할 수 있었다고

Frutiger

ABCDEFGHIJKLMNOPQRSTUVWXYZ
abcdefghijklmnopqrstuvwxyz

산세리프 계열의 프루티거 서체

생각해요. 결국 완성도의 문제는 자기가 책임지고 또 스스로 만족해야 하는 것이지, 다른 사람의 평가가 기준이 되면 안 되거든요. 나의 평가 기준이 다른 이의 평가 기준보다 훨씬 엄격하고 높아야 한다고 봅니다. 앞면뿐만 아니라 뒷면까지 똑같은 완성도로 마무리해야 하는데, 사람들은 뒷면은 잘 안 보거든요. 뒷면까지 완성도를 높이겠다는 건 저의 기준이에요. 옷을 만드는 사람도 마찬가지예요. 일반인은 겉감만 보지만, 제가 가장 신경을 많이 쓰는 게 안감입니다. 옷 입는 기준도 보통은 소매 길이가 어디까지여야 된다는 기준이 느슨하지만, 저는 엄격하거든요. 그건 누구에게 보여주려는 게 아니라 옷을 잘 갖춰 입고 나가야겠다는 저의 기준이에요. 제가 스스로 완성도를 높이고 싶어서 그런 거죠. 사실 프로젝트를 진행할 때 서체를 이렇게 많이 찾지 않아도 큰 문제는 없어요. 이것의 반만 찾아도 되는데, '이게 최선일까' 하는 질문을 자꾸 반복하는 거지요.

김신　정제한다는 것은 곧 완성도를 높여가는 거고, 그걸 누가 알아주지 않더라도 자기 스스로 만족하기 위해서 그렇게 하신다는 말씀이지요?

오영식　어떻게 정제를 했는지 구체적으로 알기는 어렵겠지만, 정성을 들인 만큼 최소한의 느낌은 전달된다고 봐요.

김신　그렇다면 일반인도 자세히 뜯어보면 알 수 있다는 건가요?

오영식　자세히 뜯어보고 알게 된다기보다 느낌으로 알 수 있는 것 같아요. '좋다'라는 느낌이 정서적으로 온다고 봐요. 토탈임팩트가 새로 디자인한 맥주 레이블을 전의 것과 비교해서 보여주면 일반인도 그 차이를 느끼거든요. 예뻐졌다고 해요. 이게 나오기까지 스터디를 해온 양이 엄청난 거예요. 어느 정도의 양은 필요하죠. 미대에서 그림을 배울 때도 세 단계의 발전이 있다고 하거든요. 초기 발전 단계가 있고, 두 번째 도약하는 단계가 있고, 그다음에 마지막으로 올라가는 단계가

"자세히 뜯어보고 알게 된다기보다 느낌으로 알 수 있는 것 같아요.
'좋다'라는 느낌이 정서적으로 온다고 봐요. 토탈임팩트가 새로 디자인한
맥주 레이블을 전의 것과 비교해서 보여주면 일반인도 그 차이를
느끼거든요. 예뻐졌다고 해요. 이게 나오기까지 스터디를 해온 양이
엄청난 거예요."

있다고 합니다. 그 마지막 단계까지 가야 제대로 된 게 나오지요.

김신 그렇게 발전하기 위해서는 그 전에 절대적인 양의 변화가 있어야만
질의 변화가 나타나겠지요?

오영식 저는 절대적으로 양이 많아야 된다는 건 아니지만 기본적인 양은
있어야 된다고 생각해요. 천재도 마찬가지 아닐까요? 이를테면
피카소가 천재여서 그림을 한 장만 그리지는 않잖아요. 기본적으로
많은 양의 그림을 그리다 보니 뛰어난 작품이 나오기도 하고요.
그 프로세스는 비슷하지요.

김신 서체의 형태적인 측면에 대해서 말씀해주셨는데요. 토탈임팩트의
작업을 보면 색을 조화롭게 잘 쓰는 것 같습니다. 색채 감각에 대해서는
어떤 생각을 갖고 계신가요?

오영식 기본적으로 색상의 이름과 그것이 어떤 느낌을 주는지를 아는 게 중요한
것 같아요. 마젠타 하면 어떤 컬러이고, 사이언 하면 어떤 컬러인지
바로 떠올릴 수 있어야 하죠. 그다음은 조화와 배색의 문제인데요.
예전 한국의 신용카드 색상은 거의 금색 아니면 은색이었어요. 골드
카드, 골드 멤버십, 이런 식으로 분류를 했잖아요. 현대카드에서 일할
때 정태영 부회장님이 팬톤 컬러 같은 느낌으로 카드를 디자인해보면
어떨까 하는 아이디어를 주셨어요. 그때 바로 컬러 조합을 활용한
디자인이면 괜찮을 것 같다는 아이디어가 떠올랐어요. 그래서 몇 가지
색상을 조합해보니 보색을 활용한 시안들이 눈에 들어왔지요. 그런데
보색을, 즉 반대색을 그대로 쓰면 촌스럽기 때문에 반대색의 명도와
채도를 조절할 줄 알아야 합니다. 예를 들어 오렌지색과 녹색이
보색인데, 그대로 쓰면 엄청 촌스러워져요. 명도와 채도 그리고 색을
사용하는 면적까지 고려해서 조절할 수 있는 감각이 있어야 하지요.
보색 대비를 적용한 카드가 처음 나왔을 때 센세이셔널했어요.

"예전 한국의 신용카드 색상은 거의 금색 아니면 은색이었어요.
골드 카드, 골드 멤버십, 이런 식으로 분류를 했잖아요. 현대카드에서
일할 때 정태영 부회장님이 팬톤 컬러 같은 느낌으로 카드를 디자인해보면
어떨까 하는 아이디어를 주셨어요. 보석 대비를 적용한 카드가
처음 나왔을 때 센세이셔널했어요. 한국에서 신용카드가 이런 식으로
나올 수 있나 하는 반응을 보였죠."

한국에서 신용카드가 이런 식으로 나올 수 있나 하는 반응을 보였죠.
그런데 처음에는 카드를 제조하는 기술자들도 이런 색상을 못 만든다고
했습니다. 사실 할 수는 있는데 한 번도 안 해본 거지요. 결국 설득을
해서 저희가 원하는 색상을 얻었어요.

김신 그전 카드들은 아메리칸 익스프레스처럼 골드, 실버 이런 보수적이고
전통적인 디자인으로 해왔던 게 기억납니다. 그런데 지금은 다른
카드들도 다양한 색상을 사용해서 이제는 흔한 스타일이 되었지요.

오영식 과거에는 아메리칸 익스프레스처럼만 해도 훌륭했죠. 그런데 다른
카드사들의 디자인은 현대카드와 비슷하게만 하려고 해서 오히려
흔한 느낌이 들어요. 10여 년 전 현대카드에서 처음으로 카드 테두리에
컬러가 들어가는 컬러코어를 적용했는데 지금은 다른 카드사들도
따라 하고 있죠. 하지만 디자인적으로 현대카드만의 느낌은 따라가지
못하는 것 같아요. 지금은 더 이상 제가 현대카드 디자인에 관여하지
않지만, 여전히 현대카드만의 뚜렷한 디자인 정체성을 유지하고
있는 것 같습니다.

2 광고 카피의 문학성

광고는 근본적으로 설득이다.
설득이 되게 하는 것은 과학이 아니라
예술이다.

윌리엄 번벅
William Bernbach

미국 광고인,
광고 회사 DDB의 설립자

김신 광고는 상업적인 행위라서 예술과는 무관하다고 생각하기 쉽지만,
광고도 예술성을 갖지 않으면 설득력이 떨어지는 건 분명해 보입니다.
그런 점에서 저는 카피도 일종의 문학이라고 생각하는데요. 카피를
만들 때 그런 문학성, 예술적 감각이 필요하겠지요?

박웅현 필요하지요. 아까 오 대표님이 디자인을 할 때 정제를 한다고
하셨는데, 카피도 똑같습니다. 하고 싶은 말이 있는데 그 말을 막
던지면 군더더기도 있고, 비문도 있고, 주어 하나에 동사가 여러 개
나오기도 하겠지요. 그렇게 해서는 사람들이 들어주지 않습니다.
광고라는 건 사람들이 주목하지 않는 미디어잖아요. 신문 기사나
교과서나 드라마나 영화는 사람들이 주목을 해서 보지만, 광고는 보통
나사를 다 풀고 보거든요. 그래서 정제하지 않고 던지면 아무 관심도
못 받지요. 혹 넘어가버리고, 봤는지도 모르게 지나가버리니까 정제를
해야 하는 거예요. 하고 싶은 말의 군살을 다 빼고, 뼈만 딱 추려서 가장
듣기 쉽게, 잘 들리게 만들어주는 역할을 해야 하는 거지요. 그러다
보니 문학적인 감각이 있어야 하고요.
　　　　저는 광고가 예술이라고 생각하지 않아요. 광고는 철저하게
기업의 마케팅 활동이거든요. 그런데 이 기업의 마케팅 메시지를
수용하는 사람들이 워낙 무관심하니 그 사람들한테 잘 들리게 하려면
정제가 잘 되어 있어야 하는 거지요. 그러기 위해서는 문학적인 어떤

훈련이 필요한 거고요. 글을 잘 쓰는 사람이 카피도 잘 쓰는 건
당연한 게 아닐까 싶어요.

김신　저는 그게 예술성이라고 보는 거지요. 현대예술은 아니지만요.

박웅현　예술성이라는 단어가 좋은 것 같네요. 그러니까 예술은 아니지만
예술성은 있어야겠지요. 제가 이런 이야기를 많이 합니다. "광고는
예술의 탈을 쓴 기획서다." 광고는 기획서입니다. 그런데 기획서를
소비자한테 그냥 던지면 아무도 받아주지 않으니 이걸 문학처럼,
시처럼, 예술처럼 포장하거나 정제를 해줘야 하는 거지요. 그렇게
하려다 보니 과학적인 데이터 분석도 필요하겠지만 문학적인 어떤
터치가 필요한 거예요. 아까 콘셉트가 명확해야 된다는 말씀도
하셨는데 그것도 마찬가지예요. 하고 싶은 말이 무엇인지를 정리하지
않고는 정제되지 않습니다. 광고든 디자인이든 그런 면에서 비슷한 것
같거든요. 광고 메시지를 정하려면 얼마나 많은, 얼마나 다양한
이야기들이 있겠어요? 한 기업과 한 상품에 대해서 그 많은 이야기들
중에서 어떤 것을 던질 것인지 콘셉트를 뽑아야 되는 거지요.
그 콘셉트를 잘 뽑아내야 말이 잘 들리고요. 또 그렇게 뽑아낸
콘셉트를 잘 정제해야 합니다.

김신　저는 현대예술에서보다 오히려 디자인이나 광고 카피에서 정제가
더 필요한 게 아닐까 하는 생각도 해봅니다. 왜냐하면 일반 대중에게
반응을 일으켜야 하거든요.

박웅현　아까 그 이야기도 좋았는데, "일반인이 알까?"라고 물으셨고
오 대표님은 "느낌은 전달된다."라고 하셨거든요. 저도 똑같은 말을
합니다. 소비자들은 그런 것까지 몰라, 일반인들은 말하자면 말장난,
개그, 이런 데 웃는 사람들이니까 광고는 그렇게 만들어야 해, 이런
이야기를 사회 초년생 때 들었어요. 그때 제가 반박하면서 이런 말을

　예술과 비즈니스 사이

했습니다. 말장난과 값싼 개그를 좋아하는 동시에 그들은 유홍준의 『나의 문화유산답사기』를 100만 부 사는 사람들이다, 좋은 영화가 있으면 찾아서 보는 사람들이다, 그 사람들의 취향을 낮게 보면 낮은 것이고, 그 사람들의 취향이 낮지만은 않다고 생각하면 좋은 메시지를 던질 수 있다, 이런 요지의 이야기를 계속했었죠.

맥스 맥주의 레이블 디자인을 보고 사람들이 예뻐졌다고 했잖아요. 제가 하는 일도 똑같아요. 콘셉트가 명확하고 정제가 잘된 카피를 던지고 나면 반응이 옵니다. 그런데 사람들은 그 과정은 잘 모르지요. 왜 좋은지를 잘 몰라요. 사람들은 대부분 좋은 다음에 좋은 이유를 찾아요. 왜 좋으냐고 물으면 "예뻐졌네."라고 이야기해요. 이미 좋은 거죠. 그래서 느낌은 전달된다는 말을 저는 믿어요.

말콤 글래드웰의 『블링크』라는 책에 나오는 내용인데, 그 책에 보면 대중을 무식하다고 보면 안 된다, 교육을 받았건 안 받았건, 글을 쓰건 못 쓰건, 좋은 건 바로 알아본다, 그래서 무시하지 말라고 이야기하거든요. 저는 그걸 믿어요. 분명히 안다고 믿습니다. 소비자들이 콘셉트가 명확하지 않거나 정제가 덜 된 것들을 보고 정확하게 "콘셉트가 명확하지 않아요, 정제가 덜 됐어요."라고 말하지는 못하겠지요. 대신 "뭔가 별로 안 좋아요, 저는 그냥 싫어요." 이런 식으로 이야기하겠지요.

김신 그게 개인의 문화적인 경험이나 그 나라의 문화적 수준과 관련 없이 누구나 다 알아본다는 말씀이신가요?

박웅현 차이는 있겠지요. 뭘 보고 자랐느냐에 따라, 그 나라의 민도民度 같은 것들이 있겠지요. 그래서 광고는 시대 맥락을 읽지 않으면 존재 의의가 없습니다. 디자인도 마찬가지라고 보거든요. 그래서 동시대를 사는 사람들이 콘텐츠를 만들어야 해요. 스위스처럼 백 년 넘게 디자인을 해온 나라의 생활 속에 있는 좋은 것을 우리가 과연 수용할 수 있을까 하는 것은 또 다른 문제죠. 그러니까 보는 눈이 아주 높은 곳에 있는

지역의 사람들과 눈이 별로 높지 않은 곳에 있는 지역의 사람들이 서로 취향은 다르겠지만, 공통적으로 좋은 걸 알아보는 눈은 있다는 거예요.

김신 취향은 다를 수 있지만 심미안은 본성 속에 타고난다고 볼 수도 있겠군요. 그러니까 취향은 만들어지지만 아름다움을 보는 눈은 타고난다는 거죠.

박웅현 그건 있지요. 그걸 저는 본성이라고 보거든요.

오영식 본성 속에서도 차이가 조금 있기는 할 텐데, 그게 어떤 환경에서 사느냐에 따라 더 좋아지기도 하고 더 나빠지기도 하겠지요.

김신 그렇게 정제되는 과정을 어떤 특정 카피를 예로 들어서 설명할 수 있을까요?

박웅현 과정을 설명하기가 쉽지는 않아요. '사람을 향합니다'로 이야기해볼까요. 일단, '사람을 향합니다'라는 카피를 썼을 때 EBS PD가 저에게 공격적인 질문을 했습니다. 당시 SK가 분식회계 문제가 있었거든요. 그래서 SK가 진짜 사람을 향하는 기업이라고 생각하느냐는 질문을 했어요. 그때 제가 이렇게 반문을 했습니다. 세상에 어떤 기업이 사람을 향하지 않느냐고요. 사람을 향하지 않으면 살아남을 수가 없거든요. 현대카드, 삼성, 애플… 다 사람을 향하지 않으면 살아남을 수 없어요. 그런데 그런 본질적인 것을 그 어떤 기업도 잡지 않았던 거예요. 그래서 SK텔레콤이 '사람을 향합니다'라는 메시지를 선점한 거죠. 어쨌든, 마지막에 '사람이 다', '사람을 지향한다', '사람을 향한다'… 이렇게 많은 말들이 나왔어요. '사람이 중심이다'도 있었고요. 왜냐하면 그때 '생활의 중심'이라는 광고가 먼저 나왔었거든요. 그래서 '사람의 중심', '사람이 중심이다'라는 쪽으로 마지막까지 고민하다가 '사람을 향합니다'로 정제를 해놓은 거지요. 그런 과정을 거치는 거예요.

예술과 비즈니스 사이

김신 　말씀하신 것처럼 '사람을 향합니다'라는 말은 어느 기업이든지
　　　다 지향하는 부분이라서 특별히 SK가 아니어도 적용할 수 있을 것
　　　같습니다. 애플도 그렇고, 삼성도 그렇고, 페이스북도 그렇고요.
　　　그런 범용적인 카피를 써도 선점하면 된다는 거지요?

박웅현 　당연히 그렇지요. 그렇지 않은 게 없어요. 'Just Do It'이 나이키랑
　　　무슨 관계가 있으며⋯. 애플의 'Think Different' 역시 혁신을
　　　지향하는 모든 기업에 해당되는 거지요. '진심이 짓는다'도
　　　마찬가지예요. 그 카피가 나오고 난 다음에 다른 건설업체들이
　　　"우리도 진심이야."라고 이야기하지만 이제는 진심이라는 단어가
　　　한 기업으로 탁 들어가게 된 거지요.

김신 　근대 이전의 작가들은 귀족들을 위해 수사학을 가르치고 연설문이나
　　　추도문을 만들었다고 합니다. 후원자에게 글을 의뢰받지 않고 작가가
　　　문학가로 독립하기 시작한 건 출판 시장이 커진 근대 이후의 일인데요.
　　　그들이 하는 일과 현대의 카피라이터가 하는 일은 본질적으로 다르지
　　　않다는 생각이 들어요. 어쨌든 설득력 있는 문장을 만들어야 하고,
　　　예술적 능력을 필요로 하는 일이니까요. 단지 현대의 순수 문학과
　　　다르게 전략적이고 상업적인 목적을 지닌다는 점에서 다른 길로 접어든
　　　것이라고 봅니다.

3 종합 예술로서의 광고와 디자인

디자인은 창의적 표현과
이성적 목적의 유용한 조합이다.

스티븐 베일리
Stephen Bayley

영국 디자인 비평가

김신 박웅현 대표님은 카피라이터 출신이지만, TV 커머셜이나 인쇄 매체의
광고 디자인도 디렉팅을 하시지요? 주로 어떤 부분을 보시나요?

박웅현 "예뻐졌네."라는 말을 듣게 만드는 일을 하지요. 그래서 안목은
계속 키워야 해요. 특히 저처럼 미술을 전공하지 않은 사람들은
안목을 키우는 훈련을 계속해야 합니다. 그래서 미술 책도 많이
찾아봐요. 만약에 제가 직업이 광고가 아니었다면, 신문 기사를
쓰는 사람이었다면, 미술에 대한 관심이 이만큼 생길 수가 없었을
거예요. 회사에 들어가서 처음으로 맞닥뜨린 낯선 세계였지요. 저는
사회과학을 공부했으니까 주변에 맨 사회과학을 전공한 친구들과
선후배들, 글 쓰는 사람들만 있었는데, 광고 회사에 갔더니 반이
디자이너라는 사람들이었어요. 그리고 그들이 저의 파트너였고요.
너무 다른 세계인 거예요. 신선한 충격이었습니다. 그 사람들이 훈련을
받아온 시간과 제가 훈련을 받아온 시간이 매우 달라서 신세계가
열리는 거지요. 저는 놀랐거든요.

　　　5년 차쯤 됐을 때 이상오 디자이너라는 분이 제 선배로 계셨어요.
그 선배 밑에 있던 디자이너가 광고 디자인을 해왔는데, 막 흥분을
하면서 화를 내시는 거예요. 그래서 왜 그러냐고 물어봤죠. 지금도
잊을 수 없는데, 이리 와보라고 하더니 그 광고 디자인에서 헤드라인을
오려서 0.2밀리미터 정도 올렸어요. "똑같아?"라고 묻는 거예요.

다르더라고요. 깜짝 놀랐어요. 나중에 봤더니 그게 '그리드'라는 것이었어요. 그리드를 잡지 않은 거죠. 그리드를 잡지 않고 그냥 눈으로 대충 가운데에 헤드라인을 올려놓은 건데, 그 선배가 눈이 예리하니까 잡아낸 거지요. 그러면서 그리드를 잡아주는 거예요. 그 세계가 너무 놀라워서 그 후부터는 그리드에 관해서 전문가들만큼은 아니지만 공부하고 들여다보고 했지요.

김신 저도 북 디자이너가 책 표지를 디자인할 때 제목의 위치, 제목과 저자 이름의 간격을 결정하는 데 엄청나게 고민하는 걸 본 적이 있습니다. 그리드도 결국 질서를 잡아주고 정제를 하는 거지요.

박웅현 제가 CD가 된 다음에는 그런 것들이 제가 하는 일에 다 반영이 되었어요. 그리고 개인적으로 저에게 영향을 줬던 많은 책들이 있습니다. 곰브리치의 『서양미술사』도 그렇고, 로버트 휴즈의 『새로움의 충격』이라는 책도 그렇고, 유홍준의 책들, 오주석의 책들…. 미술 관련 책들을 쭉 보고 나니까 추사체가 왜 대단한지를 알겠고, 추사 김정희가 그린 「세한도歲寒圖」의 레이아웃이 보이는 거지요. 그러니까 어떤 이미지를 보고 좋은 느낌을 받은 다음에 눈으로 그리드를 그려보면 나와요. 전문가들만큼은 아니지만 그런 시선이 없으면 저는 좋은 광고를 만들 수가 없지요. 광고에서는 꼭 필요한 감각이고, 그전에 공부를 안 했다면 사회생활을 하면서 공부해야 되는 것들이에요.

추사 김정희의 「세한도」

김신 영상에 대한 것은 어떻게 디렉팅을 하시나요?

박웅현 영상도 마찬가지입니다. 어릴 때 할리우드 영화를 많이 봐서 거기서
얻은 것도 있고요. 음악은 원래 좋아하고요. 이런 것들에 대한 어떤
취향이 있어야 하는 것 같아요. 만약에 음악을 좋아하지 않고, 영화도
좋아하지 않는 사람이 CD를 맡으면 쉽지 않을 것 같습니다.
제가 광고 일을 하면서 초반에 느꼈던 게 뭐냐면, 영상이 가장
중요하다고 하지만 반이 사운드라는 사실이었어요. 그때부터 계속
TV 광고의 반은 음악이다, 사운드가 중요하다, 이렇게 주장해왔지요.
그래서 작업할 때 사운드 관련된 새로운 시도를 많이 했어요. 풀무원
광고를 만들 때 음악을 다 빼버렸습니다. 아무 음악도 없이, "콩입니다.
반으로 잘랐습니다. 유전자 변형을 했는지 보이십니까? 그런 걱정,
풀무원이 대신해드립니다."라는 내용으로 아무런 음악 없이 멘트만
집어넣었어요. 오디오 구성, 음악 구성을 할 때 제가 고무줄에 비유를
많이 하거든요. 그래서 저랑 일하는 오디오 PD들이 꽤 힘들어했어요.
예를 들면 부드러운 영상이 나오면 부드러운 음악을 가지고 와요.
그러면 저는 이게 고무줄 효과가 나지 않는다, 멀리서 당겼다가
낮을 때 충격이 있는 고무줄처럼 부드러운 영상에 거친 로큰롤 같은
음악을 가져와야 한다고 말해요. 이걸 어떻게 어울리게 붙일 수
있느냐가 중요한 거지요.

오영식 그게 아까 제가 말씀드린 색상 대비 효과와 비슷한 것 같아요.

박웅현 맞아요. 보색인데 이걸 약간만 조절하면 조화롭게 보이는 것과
비슷해요. 한번은 미국의 어떤 갱 영화를 보고 그걸 느꼈어요.
두 장면이 기억나는데, 하나는 책상이 막 흔들리고 스탠드가 넘어지는
격렬한 섹스를 하고 있는데 조용한 아리아가 나오는 장면이었고요.
또 하나는 사람들이 막 총에 맞아 죽어나가고 있는데 모차르트의
음악이 흐르는 장면이었죠. 이런 장면이 주는 충격이 좋았어요.

그래서 그런 걸 요구했던 거고요. 프뢰벨이라는 유아 브랜드 광고에 음악을 붙이라고 했더니 다 동요로 가져왔습니다. 제가 뻔하다고 해서 스태프들이 힘들어했어요. 결국은 그때 재즈풍의 곡을 붙였지요. 보색에서 명도, 채도를 조절해서 붙이면 고무줄이 되는 것처럼 영상과 사운드도 마찬가지입니다. 그래서 후배들이 제가 만든 광고 영상은 오디오가 기억에 남는다는 얘기를 자주 하나 봐요.

김신 영상은 또 편집이라는 작업이 엄청나게 큰 효과를 만들어낸다고 봅니다. 편집에 대해서는 어떻게 디렉팅을 하시나요?

박웅현 편집을 제가 하지는 않지만, 편집실에서 제가 자주 하는 말이 "자막 조금만 당겨주세요."라는 말이에요. 그 조금이라는 게, 예를 들면 한 3분의 2초 정도예요. 사람들은 그 차이를 잘 모릅니다. 녹음실과 편집실에서 저희가 하는 말을 일반인들이 들으면 이상한 사람들이라고 할 거예요. 그런데 저희는 그런 차이가 다 잡히는 거지요. 그게 잡혔을 때 사람들 반응이 달라요. 그걸 안 잡아놨을 때는 그냥 그러네 했다가 잡아서 내보내고 나면 감동적이라고 이야기를 해요. 어떤 멘트가 나온 뒤 어느 정도의 호흡이 있어야 하는지, 이런 것들을 아주 미세하게 조절하는 거지요.

오영식 "전문가와 비전문가는 2퍼센트 차이다."라는 말이 있는데, 그건 디테일을 볼 수 있느냐 없느냐의 차이죠. 그 차이는 결국 훈련의 양에 따른다고 생각합니다. 명문 대학을 졸업하고 해외 유학을 다녀온 사람이 잘할 거라는 고정관념이 있지만, 그게 아니라 오랫동안 잘 준비해온 사람이 잘해요. 계속 그 훈련을 하면서 실력을 쌓아왔다는 전제 아래에서 말이죠.

박웅현 고민의 양, 훈련의 양을 말씀하셨는데 그것도 똑같거든요. 디자인이 나왔는데, 고민의 양이 없으면 그 디자인으로 판단이 서지를 않겠죠.

김신　　지금까지는 예술성이 광고 작업에 미치는 긍정적인 부분에 대해서
질문을 드렸는데요. 그와 반대로 예술성이 과도해서 오히려 목적을
달성하지 못하는 경우도 있을 것 같습니다. 그런 사례들이 있을까요?

박웅현　　저희 쪽에서는 있는 것 같아요. 저는 그런 사례를 뱀파이어라고
부르는데 그냥 멋있으려고 멋을 부리는 경우지요. 멋있으려고 멋있는
걸 만드는 사람들은 제대로 된 프로가 아니라고 봐요. 카피를 뽑을 때도
그냥 자기가 그런 글을 쓰고 싶으니까 가져오는 거예요. 그러면 저는
물어봐요. "왜?"라고. 저희가 하는 모든 일에는 이유가 있어야 합니다.
"이 선은 왜 그었어?"라고 물었을 때 "그냥."이라고 답하면, "그러면
긋지 마. 이유가 있어야 해."라고 해요. "헤드라인 위치는 왜 여기야?"
라고 물었을 때 설명을 할 수 있어야 해요.
　　「오션스 일레븐」이라는 영화의 메이킹 필름에서 의상 담당
디자이너가 비슷한 맥락의 이야기를 했어요. 그 영화에 조지 클루니,
브래드 피트, 앤디 가르시아 등 열한 명의 톱스타가 나오는데, 그들의
의상 디자인에 대해서 설명을 하는 거예요. 정확하지는 않지만,
예를 들어서 앤디 가르시아는 악인으로 나온다, 그런데 줄리아
로버츠가 빠질 정도의 매력은 있어야 한다, 그래서 약간 취향이 있어야
한다고 생각해서 이 사람은 센스 있는 젠 스타일로 입혔다고 해요.
브래드 피트는 회의를 주관하는 사람인데 회의 참석자가 워낙
대단하다 보니 시선이 분산된다, 브래드 피트로 시선을 잡아줄 필요가
있었다, 그래서 이 사람한테 약간 화려한 옷을 입혔다, 이런 설명을 쭉
하는 거죠. 제가 후배들한테 자주 얘기했었거든요. 이렇게 설명할 수
있어야 한다고요. 선 하나를 그었으면 왜 그어야 하는지 이유가 있어야
하고, 통신의 선과 패션의 선은 똑같은 직선이지만 달라야 한다고요.

오영식　　통신사 광고의 선과 패션 회사 광고의 선을 말하는 거지요?

　　　　　　　　　　　　　　　　　예술과 비즈니스 사이

박웅현 네. 그런 것들에 대한 요구를 많이 하고요. 과도한 예술성을 발휘하고
 싶다면 네 작품을 해라, 광고 쪽에서는 이유가 있어야 하는 거라고
 늘 얘기를 하죠.

김신 과도한 예술성이 어떤 개성의 발현이라고 볼 수도 있지 않을까요?

박웅현 저희 같은 일에서는 개성이 드러나면 안 되지요.

오영식 개성은 있지만 드러나면 안 돼요.

박웅현 맞아요. 있어야 하는데 드러나면 안 돼요.

오영식 물론 자기만의 특별한 감각과 예술적 소양을 바탕으로 해야 하는
 거지요. 하지만 저희는 클라이언트가 의뢰한 프로젝트에 최선을
 다해야 하는 사람들이에요. 자기 개성대로 할 거면 작가가 되어야지요.
 남의 돈을 갖고 자기 작품을 만들겠다고 하면 잘못된 거라고 생각해요.

김신 그런데 프랭크 로이드 라이트나 르 코르뷔지에 같은 건축가들은
 건축주의 돈을 갖고 자신의 예술을 펼쳤다고 평가받기도 합니다.

박웅현 일단 르 코르뷔지에나 라이트만큼의 실력이 되지 않는 사람들이
 훨씬 더 많을 것이고요. 또 그 위대한 건축가들도 꼭 자기 예술을
 펼쳤다고만 할 수는 없을 것 같아요. 자기가 생각하기에 그렇게
 디자인하는 게 그 건축주의 정신을 잘 전달한다고 여기지 않았을까요?

오영식 라이트나 르 코르뷔지에 같은 건축가는 거의 성인의 반열에 오른
 사람이라 예외로 봐야 할 것 같아요.

박웅현 건축도 디자인이잖아요. 저는 예술은 표현이고, 디자인은 배려라고
 믿거든요. 모든 디자인은 배려입니다. 이일훈 건축가가 '자비의 침묵
 수도원'이라는 곳을 설계한 후 회자되는 에피소드가 있습니다.
 그 건축가가 지은 수도원에 복도가 하나 있는데 복도의 폭이 1미터도
 채 안 되었대요. 그래서 수도사가 서로 지나가려면 너무 힘들었다고
 합니다. 그렇게 생활하면서 수도원 사람들 사이에서 너무 불편하다는
 말이 나오곤 했는데, 한 1년이 지난 다음 그 복도에 '겸손의 복도'라는
 별명이 붙었다는 거지요. 자신을 내세우지 않고 상대를 존중해야만
 그 복도를 지나다닐 수 있으니까요. 어쩌면 수도사들이 가져야 하는
 삶의 기본적인 태도를 건축물에 반영한 거거든요. 이런 게 좋은
 건축이죠.

오영식 디자인 작업에서 잘한다, 못한다의 기준을 제 나름의 경험으로
 판단해보면, "왜?"라는 질문을 얼마나 많이 던지느냐에 따라 결정되는
 것 같아요. 그 질문의 횟수에 따라 디자인의 격이 달라진다고 봅니다.
 아예 이런 생각조차 하지 않는 디자이너들도 많거든요.

박웅현 유학을 할 때 제 후배 하나가 저와 같이 디자인 작업을 했어요.
 아트센터에서 공부한 친구였는데, 뉴욕대학교의 브로슈어를 만드는
 일을 함께했지요. 그 대학이 전 세계에 여섯 개 캠퍼스가 있어요.
 이 친구가 아이디어를 가지고 왔는데 여섯 개의 해를 가지고 온 거예요.
 제가 물어봤지요. "왜 해야?"라고 물으니, "교육이 한 사람의 태양이
 될 수 있잖아. 그래서 전 세계에 여섯 개야."라고 대답하더라고요.
 그 말을 듣고 저는 바로 설득된 거예요. 그런데 만약에 "동그랗고 더
 멋있잖아."라고 했다면 반응이 달랐겠지요.

오영식 "더 멋있잖아."라는 대답은 다시 말하면 생각이 없다는 얘기일 거예요.

김신 박웅현 대표님 말씀 중에 '디자인은 배려'라는 말이 와닿습니다. 배려는
곧 어떤 목적에 부응해야 하는 광고와 디자인의 숙명처럼 느껴져요.
반면에 예술은, 특히 현대미술은 특별한 목적을 갖기보다는 순수한
자기표현에 가깝다고 생각합니다. 따라서 광고와 디자인에서 필요로
하는 예술성은 작가의 예술과는 확실히 구분되어야 하겠지요. 자신의
독창성보다는 타인에 대한 배려를 먼저 고려하는 태도가 확실히 그 둘을
다른 장르로 만들어주기도 하고요.

4 자율성과 혁신성

디자이너의 역할은
정확한 진단(문제 분석)과
적절한 처방(디자인 제안)을 책임지는
의사와 비슷하다.

노먼 포터
Norman Potter

영국 디자이너, 시인

김신 자율성에 대해서 이야기를 나눠보면 어떨까요. 돈을 받고 하는 일은
디자인이든, 광고든, 건축이든 자율성이 제한을 받습니다. 그런데
창작자라면 누구나 자유롭게 자기 작업을 하고 싶단 말이죠. 물론
자유롭고 싶으면 예술가가 되어야 하지만 클라이언트에게 의뢰받은
일이라고 하더라도 어느 정도는 자율성을 가져야 일할 기분이 날 것
같기도 합니다. 어떻게 생각하시나요?

오영식 그래픽 디자인에서 '그리드'라는 게 어떻게 보면 틀이 짜여 있는
거잖아요. 하지만 그리드가 오히려 굉장히 많은 창의성을 부여해주기도
합니다. 어떤 책에서 읽은 내용인데, 축구 경기에서 경기장의 선이 있지
않으면 오히려 창의적인 경기력이 나오지 않는다고 해요. 저는 거기에
덧붙여 오프사이드 규칙이 창의력을 발휘하게 만든다고 생각하거든요.
만약에 오프사이드 규칙이 없으면 경기 수준이 떨어질 거란 말이죠.
모두들 골대 앞에서 기다리다가 멀리서 찬 공을 넣기만 하면 되니까
수비 전략이 다양하지 않을 것 같아요. 그런 것처럼 세상에 제한이
없는 경우는 없습니다. 화가들도 대부분 사각형 안에 그림을 그려야
하지요. 디자인을 할 때도 주어진 조건에 가장 적합한 걸 찾아내는 게
좋은 크리에이티브가 아닐까 해요. 자율이라는 건 어디까지나 주어진
조건 안에서 자유롭게 생각을 전개하는 거지, 마음대로 하는 건 아닌 것

예술과 비즈니스 사이

"그래픽 디자인에서 '그리드'라는 게 어떻게 보면 틀이
짜여 있는 거잖아요. 하지만 그리드가 오히려 굉장히 많은
창의성을 부여해주기도 합니다. 디자인을 할 때도 주어진
조건에 가장 적합한 걸 찾아내는 게 좋은 크리에이티브가
아닐까 해요."

같아요. 어떤 상황에서 제한 사항을 벗어나지 않으면서 정제하는 것이 좋은 크리에이티브라고 생각합니다.

김신 백지가 아니라 주어진 어떤 가이드라인 안에서 자율적으로 생각한다는 거군요.

오영식 네. 그러니까 더 힘든 거지요.

박웅현 저희 같은 창작자들이 하는 일은 문제 해결이거든요. 해결책을 조건 속에서 잘 찾아낼 수 있느냐의 문제인 것 같아요. 그래서 저는 의뢰가 들어오면 조건을 먼저 물어봅니다. 예산은 얼마가 있느냐, 클라이언트에게 어떤 성향이 있느냐, 이렇게 제한의 벽을 먼저 쌓아요. 어떤 벽이 뚫고 나갈 수 없는 것이라면, 그 벽을 고정 변수로 잡아야 합니다. 고정 변수가 곧 디자인에서 말하는 그리드가 되지요. 그다음은 전술이고요. 주어진 예산 안에서, 주어진 기간 안에서 어떤 의사 결정을 거쳐야 하는가, 사용 가능한 리소스가 무엇인가, 이렇게 고정 변수를 잡고 거기서 경기를 시작해야 하는 거지요.

오영식 예술가도 어떻게 보면 비슷한 것 같아요. 훌륭한 예술가들은 자기만의 어떤 조건과 제한이 있는 것 같거든요. 그저 막 표현하는 건 아니죠.

김신 그런데 그게 남들로부터 주어진 것은 아니겠지요. 스스로 정한 것이죠.

오영식 그러니까 더 어렵지요. 그래서 저는 예술가가 더 어렵다고 해요. 왜냐하면 자기가 그걸 정해야 하니까요. 김환기 선생님이 그러셨대요. "내가 죄수인가? 왜 늘 같은 공간에서 일정한 시간 동안 그림을 그려야 하나."라고.

김신　　　제한과 조건 속에서의 창의성을 말씀하시니, 알프레드 히치콕의
　　　　「오명」이라는 영화가 떠올랐어요. 당시만 해도 할리우드에서 배우들이
　　　　키스를 할 때 몇 초 이상 입술을 붙이고 있으면 안 된다는 규칙이
　　　　있었다고 합니다. 주인공인 잉그리드 버그만과 캐리 그랜트의 키스신이
　　　　있는데, 입술을 잠깐 붙였다가 떼면서 속삭이고 다시 잠깐 붙였다가
　　　　속삭이기를 반복하면서 무려 3분 가까이 롱테이크로 촬영했거든요.
　　　　굉장히 달콤하고 에로틱한 장면이죠. 그러니까 규정을 지키면서 무려
　　　　3분의 키스신을 만든 건데, 이것도 역시 제한과 조건이 창의적인 효과를
　　　　만들어낸 거라 생각됩니다.

5 앞서갈 것인가, 트렌드를 따를 것인가?

대중은 보수적이다.
시대는 확실히 변하지만
그 속도는 더디다.

사카이 나오키
坂井直樹

일본 산업 디자이너

김신 또 다른 질문은 고정관념을 깨는 혁신성에 관한 것입니다. 우리 사회와
문화에는 고정관념이라는 게 깊이 뿌리를 내리고 있는데요. 예를 들어
여자는 빨간색, 남자는 파란색, 부드러운 형태는 여성, 딱딱하고 각진
형태는 남성, 이런 식으로요. 광고나 디자인은 그런 고정관념 또는
상식을 벗어나지 않으면서 새롭고 혁신적인 것을 추구해야 하는데,
쉽지는 않을 것 같습니다.

박웅현 저도 그런 고민을 계속 하고 있는데, 고정관념을 완전히 무시할 수는
없어요. 그렇다고 그걸 따라가면 신선하지가 않아요. 그래서 광고는
대중보다 한 발 앞서가라는 이야기를 합니다. 두 발을 앞서가면
고정관념이나 상식에서 너무 떨어져 있기 때문에 공감을 불러일으키지
못하고, 보조를 맞춰가면 신선하지가 않은 거지요. 그러니까 그 시대의
고정관념과 상식, 통념을 쭉 공부를 하고요. 그다음에 판단을 하는
겁니다. 따라갈 것인지, 한번 뒤집을 것인지, 뒤집으면 사람들이 열광할
것인지, 못 알아들을 것인지, 이런 것들은 건건이 다 따져봐야 해요.

김신 먼저 시대의 흐름을 분명히 인식해야 하는군요. 요즘에는 성 역할의
고정관념을 노골적으로 드러내는 광고가 나오면 비판을 면하기 어려운데,
여성과 남성의 역할 구분에 대한 저항이 심해졌음을 알 수 있습니다.

박웅현 지금 시대의 상식이 그쪽으로 가고 있고, 이제 사람들이 듣고 싶은 이야기가 그쪽을 향하고 있다는 거지요. 고정관념에 관해서 한번은 제가 이런 논쟁을 한 적이 있습니다. 오래전인데 레토르트 음식 광고였어요. 남자가 오토바이를 타고 있고, 뒤에서 남자를 끌어안은 여자가 "오빠, 배고파."라고 하니, 남자가 "기다려, 폼 나게 먹여줄게." 라고 하면서 그 음식을 먹는 광고가 한 20년 전에 나왔어요. 당시 그 광고를 제가 심하게 비판했거든요. 제 딸이 어릴 때 그걸 보고 있는데 너무 불편한 거예요. 그 광고를 만든 곳이 당시 제가 다니던 회사여서, 그걸 만든 사람한테 왜 이렇게 만들었느냐고 물었어요. 그랬더니 반론이 들어온 거예요. 남자들이 오토바이를 타고 여자가 뒤에 매달리는 건 흔히 볼 수 있는 일상이라는 거죠. 자연스러운 거라고 설명을 하는데, 그게 자연스럽지 않다는 게 아니라 왜 그걸 어젠다로 올렸느냐는 게 제 포인트였어요. 저 같으면 그렇게 올리지 않아요.

또 한 가지는, 제가 하지 않았을 고정관념 중에 이런 게 있어요. "어떻게 지내냐는 친구의 말에 그랜저로 대답했습니다."라는 카피예요. 그 카피가 정말 싫었거든요. 그런데 그것도 마찬가지입니다. 그럴 수 있거든요. 고등학교 때까지 날 찌질하게 알고 있던 친구를 만났는데 그 친구는 나를 여전히 찌질하다고 생각할 것 같은 상황이겠죠. 그런데 내가 좀 괜찮아졌다고 설명할 시간은 없고, 길에서 "잘 지내냐? 오랜만이다." "응, 나 지금 이 차 타고 여기 온 거야." 이렇게 얘기하고 싶은 심리가 있음은 알겠어요. 그런데 왜 하필 그걸 카피로 선택하느냐는 거지요.

'대한민국 1퍼센트'라는 카피가 있었어요. 어떤 차 광고인데 그 카피도 저는 정말 싫었어요. 그런 고정관념이 있다고 칩시다. 그래도 저는 그런 것들에 도전하고 싶은 거예요. "넥타이와 청바지는 평등하다." 같은 건 고정관념은 아니었어요. 그런데 "넥타이와 청바지는 평등하다."는 사람들이 호응을 해줬단 말이죠. "나이는 숫자에 불과하다."도 고정관념에 저항한 겁니다. 우리나라에서 '나이'에 대한 고정관념은 엄청나지요. 이런 고정관념을 뒤집은 카피를 던졌는데,

받아준 거예요. 광고 메시지가 사회를 올바른 방향으로 끌고 갈 수 있다고 믿고 카피를 만들 필요가 있습니다. "차이는 인정한다. 차별에 도전한다." 이것도 제가 쓴 카피예요. 남녀 문제입니다. 남녀 문제를 등장시켜서 광고를 만들어도 육군사관학교를 수석으로 졸업한 여생도를 모델로 삼아서 남녀 간의 차이는 있지만 그게 차별이 되지 않아야 한다는 메시지를 던질 수도 있고요. "오빠, 배고파." "기다려, 폼 나게 먹여줄게."라고 할 수도 있는 거지요. 거기서 어떤 걸 선택하느냐의 문제 같아요.

김신　세상의 상식이 그렇다고 하더라도 그걸 굳이 광고의 소재로 삼아서 고정관념을 강화시켜줄 필요는 없다는 말씀이군요.

박웅현　그게 제가 개인적으로 내세우는 어떤 가치이기도 해요. 왜 개인의 가치를 기업 광고에 반영하느냐고 물을 수도 있겠죠. 아까 광고는 예술이 아니라 상업이라고 얘기했는데 말입니다. 그런데 이렇게 봐야 해요. 그 '대한민국 1퍼센트'라는 카피 때문에, "그랜저를 보여주었다."라는 말 때문에, 그 차가 싫어지는 사람들도 있을 거라는 말이지요. 반면에 "넥타이와 청바지는 평등하다."라는 메시지는 기업에 대한 호감도를 높일 거라 믿었던 거고요.

김신　그렇다면 다른 사람의 돈을 받고 하는 일이지만, 창작하는 사람이 완전히 객관적으로 작업할 수는 없기 때문에 그 사람의 가치관이 들어가는 거잖아요.

박웅현　들어갈 수밖에 없는 거지요.

김신　디자인도 마찬가지겠지요. 자신의 취향이나 주관적인 스타일이 어느 정도는 반영될 것 같은데, 어떤가요?

예술과 비즈니스 사이

오영식 저의 개인적인 취향이나 스타일보다는 작업을 하는 태도가 디자인에
 자연스럽게 반영되는 것 같아요. 어떤 작업을 하든지 최적의 결과물을
 얻기 위해 끊임없이 정제하고 완성해가는 태도가 디자인의 높은
 완성도와 세련미를 만든다고 생각합니다. 그래서인지 저와 함께
 일했던 클라이언트나 직원들은, 제가 정리하면 간결해지고 세련된
 느낌이 든다는 얘기를 하곤 해요.

김신 미국의 전설적인 디자이너인 레이먼드 로위Raymond Loewy는 마야MAYA
 이론을 주장했는데요. "Most Advanced Yet Acceptable", 즉 가장
 앞서가되 대중이 받아들일 정도로 앞서가라는 주장이지요. 정말 얄미울
 정도로 그는 세상을 잘 파악하고 있었다는 생각이 들어요. 이 세상은
 디자이너의 창의력을 쉽게 받아들일 정도로 그렇게 진보적이지만은
 않다는 것을 드러내기도 하거든요. 하지만 결국 변화한다는 것을 잊으면
 안 될 것 같습니다. 그런 면에서 광고와 디자인 분야에서 창의성을
 발현하면서 혁신하는 게 얼마나 어려운 일인지도 새삼 깨닫게 됩니다.

클라이언트

미국의 위대한 디자이너인 솔 바스Saul Bass는 "디자이너가 생각하는 그런 이상적인 클라이언트는 이 세상에 없다."고 단언한 바 있다. 이 말은 창작하는 일에 종사하는 사람들은 언제나 클라이언트에 대한 기대감이 있다는 것을 반증한다. 좋은 클라이언트에 대한 기대감은 필연적일 수밖에 없다. 창작자는 누구나 좋은 프로젝트를 하고 싶기 때문이다. 하지만 이 세계는 좋은 클라이언트를 만나고 싶다는 창작자의 바람을 충족시켜주는 경우가 좀처럼 드물다. 그러니 클라이언트에 대한 다른 태도를 갖는 것이 좋지 않을까?

세상에는 좋은 클라이언트와 나쁜 클라이언트가 있다기보다 다양한 클라이언트가 있다는 말이 더 맞을지도 모르겠다. 감동과 영감을 주는 클라이언트도 있고 실망을 주는 클라이언트도 있다. 엄격한 클라이언트가 있는가 하면 어리숙한 클라이언트도 있을 것이다. 어쨌든 그들이 없다면 산업으로서의 창작에 종사하는 사람들의 작업도 성립되지 않는다.

창작자에게 클라이언트는 피할 수 없는 일종의 자연이다. 자연은 시련을 주기도 하지만 깨달음을 주기도 한다. 자연은 사람들로 하여금 도전하도록 만들고 그에 상응하는 보상을 주기도 한다. 이처럼 창작의 세계에서 클라이언트는 자연처럼 존재한다. 그리고 창작자 역시 어느 순간 클라이언트 노릇을 하게 되기도 한다. 어쩌면 일하는 모든 사람이 창작자이자 클라이언트라는 두 가지 역할을 하는지도 모른다.

클라이언트는 광범위하다. 상품을 생산하는 기업인가, 기업이 생산하는 상품의 소비자인가? 클라이언트를 설득해야 하는가, 아니면 클라이언트가 시키는 대로 고분고분하게 일해야 하는가? 클라이언트가 감동을 줄 수도 있을까? 클라이언트가 끊이지 않게 하려면 어떻게 해야 할까?

1 클라이언트와의 관계

기업과 광고 회사의 관계는
환자와 주치의의 관계만큼이나
친밀해야 한다.

데이비드 오길비
David Ogilvy

미국 광고인,
오길비 앤 매더 창립자

김신 오늘은 클라이언트에 대한 이야기를 나눠볼까 합니다. 먼저, 일을
의뢰하려는 클라이언트는 보통 어떤 방식으로 연락을 해오나요?

박웅현 광고 회사는 경쟁 PT에 초청하는 경우가 제일 많습니다. 우리가
어떤 광고를 할 건데 경쟁을 붙이겠다, 당신네 회사가 들어올 마음이
있는가, 이렇게 물어보면서 초대를 하는 거죠. 가끔은 지난번에
그 캠페인 좋던데 그런 걸 하고 싶다며 광고를 보고 찾아오기도 해요.
그리고 지인을 통하거나 대표와 아는 사이라거나, 이런 이유로 연락을
해오는 경우도 있고요. 마케팅 담당자가 전화를 하기도 하고요.

김신 큰 프로젝트는 반드시 경쟁 PT를 해야 하나요?

박웅현 꼭 그렇지는 않아요. 공기업 같은 곳은 공개입찰을 해야 하는데,
일반 기업은 반드시 그럴 필요는 없으나 관행적으로 하고요. 그리고
실무자들이 그런 부담이 있겠지요. 왜 그 회사랑 했느냐, 아는 사이
아니냐, 그런 질문을 받는 게 싫어서 경쟁 PT를 하는 경우도 있습니다.
그런데 우리나라 광고업계에서 경쟁 문화가 꼭 좋은 것만은 아니에요.
외국 같은 경우에는 한번 광고 회사로 선정이 되면 파트너십이
맺어지는 거고, 그러면 마케팅 전반에 대한 문제를 같이 상의하면서
운영하거든요. 기업과 광고 회사의 파트너십이 1~2년 정도 지나면 서로

합도 맞고, 시너지도 더 생기게 됩니다. 그래서 보통 5년, 길게 가는데는 30년, 50년 이렇게 일하지요. 애플이 지금 TBWA와 40년 넘게 파트너십을 유지해온 것 같아요.

김신 계약 기간 자체가 그렇게 장기간은 아닌 거죠?

박웅현 갱신하는 거예요. 3년 계약하고 다시 5년, 이런 식으로요. 경쟁을 너무 많이 시키고 광고 회사를 자주 교체하면 누적되는 게 없다는 문제가 발생하기 쉬워요. 지난번 브랜드 헤리티지에 관해서도 말했지만 말보로 하면 딱 떠오르는 인상이 있지요. 앱솔루트 보트카, 애플도 마찬가지고요. 그 인상은 오랜 파트너십의 지속으로 가능한 거죠. 그런데 한국 브랜드는, 현대나 삼성 하면 딱 떠오르는 광고 인상이 없잖아요.

김신 한국 사람의 특성이라고 봐야 할까요? 변덕스럽고 같은 게 지속되는 걸 지루해하는 것 같기도 하고요.

박웅현 광고에서는 누적 효과도 중요합니다. 사람들은 광고 메시지를 수업 듣듯이 보지 않고 무심히 보고 넘기거든요. 그러니까 반복적으로 같은 톤의 메시지를 전달해줘야 '아, 그 기업하면 이거.' 하고 떠올라요. 그런데 3년 동안 이런 메시지를 전달하다가, 1년 동안 또 다른 메시지를 말하다가, 그다음 1년 동안 또 새로운 메시지를 말하다 보면 누적되는 게 없다는 문제가 있지요.

김신 파트너십 관계를 장기간 맺을 때의 장점이 분명 있는데, 우리나라는 보통 단발성으로 끝나는 것 같습니다.

박웅현 그런 일이 진짜 많고요. 그런데 광고 쪽에서 보면 산업이 성숙해가면서 조금씩 변화하고 있습니다. 매년 경쟁 PT를 하는 걸 너무나 당연하게

여겼는데, 저희는 지금 퍼시스 그룹과도 2014년부터 6~7년 같이 가고 있고, 교촌치킨도 3년째 저희와 함께했지요. 이런 기업들이 점점 많아지고 있습니다.(교촌치킨은 2020년 초에 다른 광고 회사로 옮기긴 했지요.) 파트너십은 주치의가 생기면 좋은 점이 있는 것과 똑같다고 보시면 됩니다. 새로 의사를 바꾸면 또 자기 병력을 이야기해야 하고, 전에 처방했던 약이 뭔지, 부작용은 없었는지, 이런 것들을 다시 확인하는 절차를 겪어야 하잖아요.

오영식 저희는 현대카드와 10년 동안 함께 일을 했고, SKT를 약 4년간 했고, 하이트진로를 약 6년간 했으니까 클라이언트와 꽤 길게 일했던 편입니다. 이렇게 오랫동안 같이 일을 할 수 있었던 건 결국 클라이언트와의 합이에요. 그래도 저는 운이 좋았던 편이지요. 합이 잘 맞는 분들을 한 15년 동안 세 번 정도 만난 셈이니까요.

김신 하지만 관계가 영원히 가지는 않지요.

오영식 여러 가지 변수가 있지요. 담당자가 바뀔 때 관계가 끝나는 경우가 많아요. 특히 저희는 광고에 비해 단발적인 프로젝트 작업이 많아서 한 프로젝트가 끝나면 자연히 관계가 끝나게 되지요.

김신 어떻게 보면 그렇게 헤어지는 것도 자연스럽다고 말할 수 있겠네요?

오영식 그렇지요. 그런데 프로젝트 담당자가 다른 회사로 이직을 하게 되면 다시 연락이 오는 경우가 꽤 있습니다. 그건 새로운 프로젝트니까 또 새롭게 시작하는 거지요. 대개 기존에 했던 분야의 비즈니스가 아니라서 새롭게 스터디하고 새로운 일을 하는 거예요.

김신 브랜딩이나 기업의 로고를 디자인하는 회사는 광고 회사보다는 비교적 덜 알려져 있는 편인데요. 토탈임팩트는 그 분야에서는 인지도가 높지만,

일반 대중에게는 잘 알려지지 않은 것 같습니다. 클라이언트가 어떻게 알고 찾아오나요?

오영식 저희는 주로 이전에 작업했던 것을 보고 연락을 해오는 경우가 많아요. 브랜딩은 광고 분야보다 더 영업이 통하지 않는 분야입니다. 광고는 연간 계획이 있지만, 브랜드 디자인이나 패키지는 그때그때 필요에 의해서 하는 거라서 저희가 영업을 한다고 해서 일이 성사되지도 않아요. 결국 저희와 일했던 클라이언트가 토탈임팩트가 잘한다고 소개해서 찾아오는 경우가 많지요.

김신 경쟁 PT에도 참가하시나요?

오영식 경쟁 PT를 다 하는 건 아니고, 시안이 들어가야 하는 경쟁 PT라면 하지 않습니다. 경험상 시안을 보자고 하는 것은 클라이언트가 원하는 목적이 불분명한 경우가 많았어요. 여러 군데 시켜보고 일단 그림을 먼저 보려는 의도지요. 그러니까 제안서와 그동안의 실적으로 판단할 수 없으니 그림을 먼저 보자는 거예요. 그림을 보고 자기가 좋아하는 것을 선택하는 거니까 디자인 회사의 능력과는 무관한 경우가 많습니다. 클라이언트의 취향으로 당락을 결정할 가능성이 크기 때문에 피하는 거죠. 브랜드 관련 이미지를 그려내는 것도 전략이고 논리적인 접근이라고 생각해요. 그런 판단이 미약해서 시안을 요구하는 경쟁 PT라면, 저희 입장에서는 소모적이기 때문에 참여하지 않으려고 합니다. 외국에서도 유능한 디자인 회사들은 경쟁 PT에 참여하지 않는 경우가 많지요.

김신 한국의 경쟁 PT는 기업에게는 별다른 손해가 없는 반면, 참여하는 외주 회사들에게는 채택되지 않는 순간 손실을 많이 보게 되지요. 결국 좋은 실적을 쌓는 것으로 영업을 하는 게 최선일 텐데, 토탈임팩트가 그런 편인 것 같습니다.

오영식　저희가 작업한 프로젝트 중에서 사람들의 기억 속에 많이 남아 있는 게 현대카드, SKT, JTBC, 이 세 프로젝트예요. 그래서 토탈임팩트를 잘 모르는 클라이언트를 처음 만나는 자리에서 어떤 프로젝트를 했느냐는 질문을 받으면 이 세 가지를 말합니다. 그러면 더 이상 질문을 안 하세요. 믿을 만하다고 생각하시는 것 같아요.

김신　다양한 클라이언트를 만나보면 어떤 유형으로 나눌 수 있을 것 같은데요. 기업의 규모가 크고 작음에 따라 다른 점도 있을 것 같고요. 어떤가요?

오영식　저희가 하는 일은 대기업 프로젝트와 중소기업 프로젝트로 나눌 수 있는데, 프로젝트를 진행하는 프로세스는 거의 비슷해요. 다만 중소기업은 대기업에 비해 상대적으로 예산에서 디자인 비용을 많이 지출하는 것이기 때문에 실제 계약보다 요청사항이 많아지는 경우가 있지요.

김신　우리나라에서 기업 아이덴티티 디자인 분야를 개척한 서울대 조영제 교수님은 프로젝트를 진행할 때마다 클라이언트와 직원들을 다 가르쳐야 했다고 합니다. 개념을 잘 모르니까요. 요즘에는 그런 일이 없지요?

오영식　지금도 구체적인 프로세스를 잘 아는 클라이언트는 드물어요. JTBC와 작업을 진행했을 때 홍석현 회장님께 저희의 프로세스와 내용을 구체적으로 설명을 드렸더니 좋은 공부가 됐다고 하셨어요. 광고는 소비자를 대상으로 하기 때문에 대부분의 사람들이 잘 안다고 생각하는 것 같아요. 하지만 저희는 기업을 대상으로, 기업에게 필요한 일을 하기 때문에 일반 대중은 그 개념을 잘 모르죠. 아니면 그래픽 디자인을 예술에 가깝다고 생각해서 디자이너에 대한 환상 같은 게 있는 것 같기도 하고요.

Hyundai Card

JTBC

"저희가 작업한 프로젝트 중에서 사람들의 기억 속에 많이
남아 있는 게 현대카드, SKT, JTBC, 이 세 프로젝트예요.
그래서 토탈임팩트를 잘 모르는 클라이언트를 처음 만나는
자리에서 어떤 프로젝트를 했느냐는 질문을 받으면
이 세 가지를 말합니다. 그러면 더 이상 질문을 안 하세요.
믿을 만하다고 생각하시는 것 같아요."

김신 TBWA처럼 규모가 큰 회사에서 광고를 제작할 때는 대체로 비용이 많이 들 거라는 생각에 작은 회사들은 찾아오지 않을 것 같은데요. 중소 규모의 회사에서도 일을 의뢰하시나요?

박웅현 그럼요, 오지요. 큰 기업은 대부분 자체적으로 마케팅 인력이 배치되어 있는 경우가 많습니다. 그래서 저희 역할은 광고물 제작이나 의뢰가 들어오는 일만 해주면 되는데, 작은 기업은 그런 시스템이 없어서 마케팅 전반에 대한 컨설팅부터 시작해야 되는 경우가 있으니, 입장이 달라지지요. 양쪽의 장단점이 다 있겠지요. 경계해야 할 부분을 본다면, 대기업은 관료화되어 있다는 점이에요. 의사 결정 과정, 복잡한 업무 프로세스, 그리고 결재받는 데 걸리는 긴 시간, 이런 문제들이 내공을 무너뜨리는 원인이 되지요. 중소기업 같은 경우는 아웃소싱을 잘해야 합니다. 즉 외부 인력을 잘 쓰는 게 지혜거든요. 기업의 규모가 크지 않은데 마케팅 인력을 내재화하는 건 오히려 손실일 수 있어요. 그건 내재화하지 말고 아웃소싱을 하는 게 효율적이고, 좋은 파트너를 고른 다음에 그 사람들에게 동기를 잘 심어줘서 잘 쓰는 지혜가 필요하지요.

김신 파트너십을 맺은 기업들 중에서 그렇게 잘하는 중소기업이 있었나요?

박웅현 교촌치킨이 참 좋았어요. 우리가 잘 모르니 전문가들의 이야기를 잘 듣겠다, 그런 태도였죠. 기업 내부의 의견을 막 복잡하게 주지만, 최종 판단은 저희에게 맡깁니다. 그렇게 했을 때 팀원들의 사기가 확 올라가죠. 왜냐하면 우리가 내는 아이디어가 최종이니까요. 그렇지 않고 잘 모르는 사람들이 막 숟가락을 담그고 하면서 주장을 굽히지 않으면 어느 순간 팀원들의 의지가 뚝 떨어져요. 좋은 걸 제안해봐야 그 사람들 눈높이를 넘지 못할 테니까요. 교촌치킨은 최종 판단을 전문가에게 맡긴다는 그런 분위기를 잘 만들어주셨지요.

김신 자기 뜻대로 지휘하려는 것보다는 어느 정도 믿고 맡겨야 하는군요.

박웅현 사실은 대기업도 마찬가지인데, 대기업은 이런 문제보다는 의사
 결정 과정이 층층시하인 게 가장 큰 문제예요. 한때 인터넷에 돌았던
 이미지가 있어요. 처음에 만든 광고 시안이 1차, 2차, 3차를 거치면서
 완전히 괴물이 되는 과정을 보여줍니다. 그게 아주 상징적이거든요.
 한 예로, 어느 기업이 아주 중요한 일을 의뢰하면서 저에게
 10주를 줬어요. 저는 10주를 주면 10주짜리 생각을 하고, 5주를 주면
 5주짜리 생각을 하는데, 클라이언트가 저에게 10주를 주면서 일을
 의뢰해왔죠. 그런데 이틀 있다가 전화가 다시 왔어요. 6주 만에 끝내
 달라고 하더군요. 그래서 그 이유를 물었더니 4주 동안 결재를 받아야
 된대요. 이게 진짜 비일비재한 일입니다. 아주 큰 프로젝트였어요.
 그 회사의 실무자가 마케팅 담당 전무한테 보고해야 하고, 유관 부서
 임원들한테 보고해야 하고, 그다음에 그 회사 부회장한테 보고해야
 하고, 그게 끝나고 나면 또 지주사 회장과 회의를 해야 하는데,
 그 프로세스가 4주라는 시간이 걸리는 거죠. 이런 것들이 기업의
 경쟁력을 떨어뜨리거든요. 최근에 제가 강연을 하면 이 이야기를 많이
 합니다. 한국 기업들의 인적 구성은 좋은 것 같다, 문제는 프로세스다,
 프로세스 관리를 잘하자고요.

김신 똑같은 대기업이어도 그렇지 않은 사례가 있을 텐데요.

박웅현 현대카드 정태영 부회장님이 그걸 없애버렸지요. 모든 광고 시안은
 내가 볼 때 다 같이 본다, 그래서 광고 회사 팀장, 마케팅 과장, 임원들
 모두 회의에 들어와라, 이런 프로세스였어요. 그 자리에서 결정을 보고
 그 자리에서 판단을 하니까 다른 사람이 왜곡시킬 여지가 없는 거지요.

오영식 제가 현대카드에 있었을 때 여기에 관련된 에피소드가 있었어요. 한번은
 광고 시안 회의를 하는데, 담당 팀장이 카피가 마음에 안 든다면서 광고
 회사에 구체적으로 내용 변경을 요청했어요. 그때 정태영 부회장님이
 그 이야기를 들으시더니 "○팀장, 카피라이터예요?"라고 하시면서

에이전시의 전문성을 인정하고 맡기라는 말씀을 하셨어요. 서로 의견을
주고받을 수 있으나 일방적인 지시는 바람직하지 않다는 거죠.
또 한번은 회의 전에 걱정이 된 담당자들이 광고 시안을 먼저 보고
수정을 한 거예요. 그런데 부회장님이 그 사실을 아시고는 "고쳐서
가져온 게 이거예요? 이게 더 좋아졌어요? 다 함께 보기로 했죠?"라며
회의 중에 호통을 치셨죠. 다 같이 모인 회의에서 한번에 보고 결정까지
한다는 것이 처음에는 다들 어색하고 적응하기 어려웠던 것 같아요.
하지만 점차 익숙해지면서 좀 더 효율적이고 능동적으로 의사 결정을
할 수 있게 되었죠.

박웅현 클라이언트가 현명하고 진짜 좋은 프로젝트를 하고 싶으면
파트너들에게 동기 부여를 어떻게 할 수 있는지를 먼저 생각해야
하지요.

오영식 맞아요. 대부분 관료주의가 문제입니다. 사원, 팀장, 임원 들의 생각을
순서대로 거쳐야 되는데, 직급에 따라 기대치가 거의 다르거든요.
이걸 잘 걸러야 돼요. 어느 정도는 반영을 하되 최고경영자의 선택에
집중을 해야 하는 거지요. 제 경험으로 볼 때 직급이 낮을수록 자기
의견이 강하고, 자기 취향대로 선택을 하는 경향이 있어요. 이에 반해
최고경영자는 전략적으로 선택을 해요. 최고경영자가 현명할수록 동기
부여도 전략적으로 한다고 생각합니다.

김신 미국의 디자이너 폴 랜드Paul Rand가 자기는 언제나 최고 의사
결정권자와만 이야기한다고 했죠. 창작자들이 그렇게만 할 수 있다면
정말 좋겠지만 현실은 그렇지 않으니 처음에 좋았던 안이 오히려
왜곡되고 망가지는 일이 반복되는 것 같아요. 이런 문제는 아웃소싱
업체의 노력만으로는 개선하기 힘들겠지요. 한국의 기업 문화가 좀 더
성숙해지기를 기대해봅니다.

2 클라이언트 마음 읽기

건축가의 일은 두 가지다.
하나는 클라이언트의 필요와 요구에
정확하게 대응하는 것이고, 다른 하나는
클라이언트의 요청을 듣고 그것을
재해석하는 것이다.

렘 콜하스
Rem Koolhaas

네덜란드 건축가, OMA 설립자

김신 　클라이언트가 자신들의 문제를 정확하게 진단하지 못하거나 또는
가이드라인을 명확하게 제시하지 못하는 경우도 있을 겁니다. 그래서
클라이언트의 의도를 해석하는 게 굉장히 중요할 것 같아요. 어떻게 하면
그들의 요구사항을 정확히 파악할 수 있을까요?

오영식 　제 경험상 일을 의뢰하는 실무자의 능력이 중요한 것 같아요. 프로젝트
초기 RFP Request for Proposal, 제안 요청서를 받는데 그걸 받아보면 실무
경험이 있는 사람인지, 없는 사람인지를 알 수 있습니다. 가장 좋은
케이스는 에이전시나 '을' 생활을 해본 사람이 갑으로 옮겨간 경우예요.
에이전시 생활을 해봤기 때문에 어떻게 요구해야 하는지 알고 있고,
어떤 가이드를 전달해야 하는지 알거든요.
　　　성공적이었던 프로젝트가 두 가지 있는데, SKT와 하이트진로예요.
SKT는 LG애드에 계셨던 박혜란 상무님이 총괄하셨고, 하이트진로는
TBWA에 계셨던 신은주 상무님이 마케팅 총괄을 하셨어요.
두 프로젝트를 꽤 오랫동안 했는데 합이 잘 맞아서 좋은 결과가
나왔지요. 반면에 에이전시에 있다가 갑이 되어서 어설픈 지식으로
외주 업체를 괴롭히는 경우도 있어요. 에이전시에서 대리급 정도로
근무하면서 갑한테 시달렸다가 이동한 직원들 중에는 "내가 다 해봐서

클라이언트

!용서체 'Harmony' 특징

!문의 특징

영문과 숫자는 Light, Medium, Black 모두 같은 현대의 산세리프를 기본 구조로 가지며,
영문로고의 특징인 역동적인 표현을 영문에 맞게 적용, 디자인하여 한글과 조화를
이룰 수 있도록 하였다.
대문자 'J', 소문자 'n' 은 하이트진로의 아이덴티티를 잘 나타내었으며, Light에서는
사용성을 고려하여 일부 획의 지스를 단순화시켜 디자인하였다.

하이트진로의 기업 아이덴티티
디자인 프로젝트

아는데 에이전시는 시키면 시키는 대로 하는 거 아니야?"라고 하면서 갑 흉내를 내기도 하죠. 이런 소시오패스 같은 사람들도 좀 있어요.

김신 권위주의와 갑질 성향은 꼭 나이가 많고 직급이 높다고 갖게 되는 건 아니지요. 나이, 직급과 관계없이 인성의 문제이기도 하고요. 그에 반해 말씀하신 그 두 분은 을의 입장을 잘 헤아려주셨다는 건가요?

오영식 국장급, 이사급으로 계시다가 마케팅 총괄로 가셨으니 워낙 잘하시던 분들이었어요. 컨설팅 회사에 계시다가 옮기신 분들, 이런 분들도 대부분 합리적으로 일을 하시고요.

김신 제가 어떤 건축가를 만났는데 그분 말씀이, 건축주가 외국의 건축 책을 가져오면서 "이 책에 나온 것과 똑같이 해주세요."라고 요구했을 때 그 요구대로 해주면 '이류'라는 거예요. 그 책을 가져온 동기, 진짜 욕망이 뭔지를 헤아려서 대응을 해야 한다는 거지요. 그러니까 고수는 클라이언트의 속마음을 읽어서 그것을 다른 방식으로 실현시켜준다는 거예요. 그와 비슷한 경험들이 있으실 것 같습니다.

박웅현 저희는 꽤 많아요. RFP가 왔을 때 문제가 명확한 경우도 있고, 명확하지 않은 경우도 있다고 했잖아요. 대부분 경쟁 PT를 하다 보니 우리의 능력이 어디서부터 나와야 하냐면, 문제를 정확히 정의하는 것부터 시작해야 합니다. 그러니까 명확하지 않은 RFP를 보면서 이 사람들이 말은 이렇게 했지만 진심은 이런 거야, 이걸 한 줄로 썼지만 사실은 이게 더 중요한 거야, 이렇게 잡아내는 것, 우리의 경쟁 PT 승부처가 거기서부터 시작되죠.

김신 그런 사례가 있다면 말씀해주세요.

오영식 제가 본 바로는, 그런 사례가 많지 않지만 '진심이 짓는다'가 절묘했던
것 같아요. 그때 저희도 대림 e편한세상 로고 리뉴얼 프로젝트를
같이 하고 있었거든요. 저도 대림건설 부회장님을 만나서 이야기를
나눠봤는데, 다른 회사와 달리 시공에 정성을 많이 기울인다는 인상을
받았습니다. 그 뒤 '진심이 짓는다'라는 카피가 나왔는데 정말 최적의
표현이라는 느낌을 받았죠.

박웅현 그때 어떻게 의뢰가 들어왔냐면, "우리는 아파트에서 실용 가치가
중요하다고 생각합니다."라고 하면서 의견을 주셨죠. 지금도 그렇지만
당시 아파트와 실용이라는 단어는 너무 먼 단어였어요. 사실 아파트는
실용 가치보다 투자라는 가치가 더 크죠. 10억에 샀다가 12억에 팔리는
투자 대상이다 보니까, 멋있다고 이야기하면서 포장을 해줘야 하는
상황인 거지요. 광고주도 그걸 압니다. 아는데, 그래도 우리는 실용이
중요하다고 본다는 거예요. 그렇다고 해서 "아파트는 실용입니다."
이렇게 제안하면 안 받아들일 것 같은 거예요. 넉 달을 취재하다
보니까 이 실용이라는 가치가 어떻게 실현되는지, 다른 건설사들과는
어떻게 다른지, 그런 것들을 알게 됐지요. 그래서 어떻게 접근할지를
고민하다가 '진심'을 들고 들어가자, 그렇게 의견이 모였죠.
처음에 나온 광고 카피가 이렇습니다. "톱스타가 나왔습니다.
그녀는 거기에 살지 않습니다. 멋진 드레스를 입고 다닙니다. 우리는
집에서 편안한 옷을 입습니다. 유럽의 성 그림이 나옵니다. 우리의
주소지는 대한민국입니다." 다 실용을 강조한 거지요. 막상 광고주는
이런 이야기를 한 번도 한 적이 없습니다. 그런데 광고를 보면 그게
실용이라는 걸 이해할 수 있어요.

김신 제가 대림미술관에 근무했을 때 느꼈던 건데, 기업의 전반적인 분위기가
허세나 막연하게 멋있는 말, 거품 같은 것을 굉장히 경계하는 경향이
있었어요.

"처음에 나온 광고 카피가 이렇습니다. '톱스타가 나왔습니다.
그녀는 거기에 살지 않습니다. 멋진 드레스를 입고 다닙니다.
우리는 집에서 편안한 옷을 입습니다. 유럽의 성 그림이
나옵니다. 우리의 주소지는 대한민국입니다.' 다 실용을
강조한 거지요."

박웅현 대림과 관련된 비슷한 예가 하나 더 있는데, 대림의 기업 광고를
하자고 얘기가 나온 거예요. 대림이 약간 고리타분하고 보수적인
건설사의 이미지를 갖고 있었거든요. 그런데 당시 애플의 혁신을
계기로 모든 기업들이 혁신에 관해 이야기하고 있을 때였어요. 대림
직원들을 취재해봤더니 "우리는 고집이에요."라는 말을 해요. 대림은
무엇을 가장 중요하게 생각하는지를 물었더니 '약속'이라고 하고요.
특징이 무엇인지를 물었더니 "우리는 그냥 한번 한다고 하면 해요.
무작정해요. 곰 같아요. 요즘 정서랑은 안 맞아요." 이런 이야기를
계속 했던 거죠. 그래서 고민하다가 저희가 잡았던 슬로건이 "기본이
혁신이다."였어요. 모든 혁신은 기본에서 온다는 뜻이지요.

3 설득과 동기 부여

클라이언트가 무언가를 요구할 때,
그것이 달이라고 할지라도 절대로
거절하지 말라. 당신은 늘 노력할 수 있고,
또 어쨌든 그것이 불가능하다고 설명할
충분한 시간이 있으니까.

리처드 닉슨
Richard Nixon

미국 전 대통령

김신 일을 하다 보면 클라이언트가 수정을 요구할 때도 많습니다. 그런데
그 요구가 도저히 받아들일 수 없을 정도로 지나친 경우도 있을 거라고
생각해요. 그런 경우에는 어떻게 대처를 해야 할까요?

오영식 논리적으로 반박할 수 없는 경우가 있어요. 예를 들어 컬러를 결정할 때
민속신앙을 믿는다든지 혹은 다른 어떤 이유로 기업의 컬러가 정해져
있으니 바꿔달라고 요청하면 가능한 범위 안에서 바꿔야 해요. 그런
경우에는, 이를테면 "우리 회사는 빨간색이 좋다."라고 주장하면, 그건
바꿔야 합니다. 왜냐하면 "우리가 고쳐달라고 했는데 당신네가 색깔을
안 고쳐줘서 잘 안 됐다."라는 식의 불만을 이후에 감당할 수가 없어요.
책임을 회피하겠다는 생각 이전에, 그들의 간절함을 이해하려는 거죠.
그분들이 그렇게 요구하는 건, 맹목적인 믿음을 넘어 성공에 대한
기대와 절박함 같은 것들이 있기 때문이거든요. 그리고 형태에 대한
수정을 요구하면 세 번 정도까지는 조금씩 수정하면서 저희가 좋다고
생각하는 것을 계속 제안하고 설득해요. 하지만 그 이상 넘어가면 그냥
원하는 대로 해드려요. 형태를 만든다는 게, 제 디자인이 꼭 기업에서
추구하는 목표나 가치관에 딱 맞는 정답은 아닐 수 있으니까요. 그런데
그렇게까지 무리하게 해달라고 하는 경우는 열 번 중에서 한 번 있을까
말까 하는 정도예요.

"PT 슬라이드를 만들 때 제 기준이, 설명 없이 슬라이드
내용만으로 이해될 수 있도록 만든다는 거예요.
글은 최대한 줄이고 최종 디자인이 나오기까지의 단계를
이미지 위주로 보여주는 거죠. 그러면 결과물이
나오는 과정을 클라이언트가 잘 이해하는 것 같아요."

김신 수정 사항이 많지 않다는 건 일을 잘하셔서 그런 건가요?

오영식 우선 프레젠테이션에서 설득력이 있고 작업을 대하는 진정성이
 전달되기 때문이 아닐까 해요. PT 슬라이드를 만들 때 제 기준이,
 설명 없이 슬라이드 내용만으로 이해될 수 있도록 만든다는 거예요.
 글은 최대한 줄이고 최종 디자인이 나오기까지의 단계를 이미지
 위주로 보여주는 거죠. 그러면 결과물이 나오는 과정을 클라이언트가
 잘 이해하는 것 같아요. 그때 선택하는 이미지도 디자이너의 능력에
 따라 차이가 많이 나거든요. 앞서 말씀드렸듯이 최종 결정권자의
 요구를 잘 이해해서 내용에 녹여 포함시켜야 하는 거죠. 첫 번째
 프레젠테이션 때 다섯 가지 안을 제안하는데, 이때 어떤 시안이
 결정돼도 작업에 후회가 없도록 최선을 다해 준비합니다.

김신 광고 분야는 어떤가요?

박웅현 저희는 수정 요구가 비일비재하지요. 진짜 많습니다. 처음에는 왜
 그런 요구가 나왔는지 이해하려고 노력을 해요. 두 번째는 설득을
 하려고 하고요. 설득을 해도 안 되면 양보를 합니다. 양보했는데도
 더 이야기가 나오면, 아까 오 대표님이 말씀하신 것처럼, 원하는
 대로 해줘요. 이건 무서운 말이거든요. 전문가가 더 이상 의견을
 내놓지 않겠다는 소리예요. 그건 포기거든요. 그러니까 왜 그러는지
 이해하려고 노력하고, 그 노력한 근거로 고칠 건 고치고, 설득을 하고,
 설득이 안 되면 양보를 하고, 양보를 해도 안 되면, "원하는 대로
 해줄게요." 하면서 이제 빠지는 거지요. 마지막 단계는 클라이언트한테
 좋은 게 아니지요.

김신 클라이언트와 의견이 다를 때, 그들의 의견을 수용하고 절충해서 처음에
 나온 안을 바꾸는 경우, 더 안 좋은 쪽으로만 바뀌는 것은 아니겠지요?

박웅현 우리가 무조건 옳을 수는 없다고 생각을 하지요. 광고주가 늘 어리숙한
이야기만 하고 우리가 하는 말이 늘 옳다는 건 오만이잖아요.
그러니까 왜 그런 이야기를 하는지 들어보고 합당하면 수정을 해줘야
하는 거예요. "아, 그건 우리가 미처 생각하지 못했네요." "아, 그건
우리가 놓쳤는데 중요하겠네요." 이런 반응은 당연히 나와야 하는
거고, 이렇게 서로 설득하는 과정은 좋아요. 그런데 그냥 지시하듯이
"노란색으로 해주세요." 이렇게 나오는 경우가 있어요. 그러면 그냥
"알겠습니다. 해드릴게요."라고 하는 거죠.

김신 외주 회사가 그런 반응을 보이는 건 아주 냉소적인 상태가 된 거네요.
클라이언트가 그런 걸 보고 고분고분해서 좋다고 판단한다면,
참 곤란할 텐데요.

박웅현 어떤 큰 프로젝트였는데 경쟁 PT를 했습니다. 시안이 잘 나와서
이 프로젝트를 저희가 따냈어요. 그런데 저희와 하겠다고 한 다음에
오너한테 시안을 가지고 갔나 봐요. 오너가 시안을 거의 보지도 않고
"광고는 모델이야. ○○○ 있잖아. 요즘 분위기 좋더만. 걔 데리고 하나
찍으라고 해." 이렇게 말하더라는 거지요. 그래서 그 모델을 섭외해서
그냥 하나 찍는 걸로 하자며 저희를 다시 찾아왔어요. 그럼 저희는 그냥
찍어주면 돈은 벌지요. 회사 실무자와 경영진이 모여 회의를 했습니다.
어떻게 해야 할지 다시 고민을 했죠. 꽤 큰돈이 걸려 있고 그냥 찍어주면
되는 건데, 여기서 무엇을 선택할 것인가, 이게 문제였던 거죠. 결론은,
우리 회사는 전문가의 자존심을 지키겠다, 못하겠다, 그렇게는 안 한다,
이쪽으로 났습니다. 그래서 결국 손을 놨어요.
 저는 저희 회사 후배들한테 "이 회사를 지탱하는 큰 기둥 중
하나는 자존심이다."라는 말을 종종 하거든요. 그런 걸 지켜줘야 좋은
사람들이 모여요. 막상 그렇게 고분고분하게 일을 하면 돈은 벌겠지만
일하는 사람들은 '뭐야? 우리가 하청업체야?'라는 생각이 들겠죠.
저희가 우려하는 건 그런 회의감에 빠지는 거예요. 결국 정서적으로

잃는 게 더 큰 것 같습니다. 그래서 그냥 놔버렸지요.

오영식　저도 비슷한 사례가 있어요. 정말 신경을 많이 써서 디자인했는데 나중에는 그 회사 CEO가 직접 시안에 펜으로 그린 걸 주면서 다음에 이렇게 해오라고 지시가 떨어진 거예요. 잘 아는 분이 소개해준 일이라 안 할 수도 없어서 시키는 대로 한 다음에 "이렇게 하실 거면 굳이 저희한테 의뢰하지 않으셔도 되는데요."라고 한마디하고 나왔던 기억이 있어요.

박웅현　제가 2000년에 작업했던 벤츠 광고는 좋은 클라이언트의 모범적인 사례로 언급할 필요가 있을 것 같아요. 벤츠가 지금은 시장의 지배자가 되었지만, 당시 한국에서 벤츠는 조폭이 타거나 외교관이 타는 차였거든요. 벤츠에서 광고를 하겠다고 경쟁 PT에 저희를 초청했어요. 보통 경쟁 PT를 한다고 하면 RFP를 보내와요. 거기에 광고 목적, 타깃 이런 게 정리되어 있고, 추가로 약간의 자료가 딸려 오지요. 그리고 오리엔테이션OT 자리에 모든 경쟁사들을 불러 모아놓고 한 10분 정도 진행하면서 질문을 하라고 합니다. 그런데 그 자리에서는 질문을 하기가 어려워요. 질문을 하면 전략이 드러나니까요. 결국 각자 회사로 돌아가서 아이디어를 짜는 거죠.
　　　그런데 벤츠는 OT에 두 시간을 잡은 거예요. 어떻게 된 거냐 물었더니 설명을 제대로 해줘야 한다며 두 시간씩 잡은 거라고 했어요. 그러면 세 개 회사가 같이 OT를 하느냐고 물었더니, 다 따로 진행한다고 했지요. 우리는 10시, 두 번째 회사는 2시, 세 번째 회사는 4시, 이렇게요. 벤츠는 하루 온종일 OT를 하는 거지요. OT 장소가 하얏트 호텔이었고, 도착해보니 방에 간단한 음식과 음료수를 갖다 놓고, 먹으면서 이야기하자, 아무 질문이나 해라, 당신들이 우리 브랜드를 정확히 이해하는 게 제일 중요하다, 이러는 거예요.
　　　그 당시 마케팅을 담당하는, 60대 정도 되는 에디라는 영국인 임원이 와서 질문을 받고 하나하나 다 설명을 해줬어요. 그렇게

토론을 해가면서 오리엔테이션을 하는 거죠. 다 끝난 후 우리는 모두 지쳤는데 그분은 한 시간 쉬었다가 두 번째 회사 오리엔테이션을 한다는 거예요. 어찌 됐건, 그럼 언제 PT를 하면 되는지 물었어요. 보통 우리나라는 '2주 후' 이렇게 나와요. 그런데 그분은 해결책을 찾으려면 얼마나 걸리느냐고 거꾸로 저한테 묻더라고요. 그래서 제가 한 달을 얘기했더니 한 달로 결정이 된 거예요. 한 달 후에 PT를 하라는 거지요.

보통 우리나라 광고주들은 PT를 하면 회사당 30분입니다. 그런데 벤츠는 그것도 저한테 먼저 물어봤어요. 몇 분 동안 하면 되겠냐고 묻기에, 제가 한 시간을 하자고 했어요. 그러니까 그들은 해결책을 찾아달라고 하면서, 그렇게 하기 위해 뭐가 필요한지를 먼저 물어봐요. 룰을 정해놓지 않아요. 그렇게 PT를 했습니다.

PT를 할 때도 인상적이었는데, 이건 우리나라 기업이 들어야 한다고 생각해요. 에디는 임시로 온 마케팅 담당이고, 벤츠 코리아의 사장은 독일 사람이었어요. PT를 할 때 그 사람을 포함해서 마케팅 실무자 일곱 명 정도만 들어왔습니다. 우리나라는 어떻게 하느냐면, 객관적인 평가를 한다고 불특정 다수의 직원들 50명을 불러요. 그래서 채점을 하게 합니다. 이렇게 불려온 사람들은 마케팅에 대해 판단할 수 있는 배경과 지식은 없고요. 자기한테 재미있는 것들에 점수를 주죠. PT에서는 누가누가 잘하나를 보는 게 아니라 마케팅에 대한 전략적인 판단을 해야 되는 거잖아요. 외국 기업은 절대 이렇게 안 합니다. 그러니까 대표와 그 마케팅 담당 임원, 그리고 마케팅 실무자가 참석한 거지요.

제가 PT를 하려고 했더니 대표가 이렇게 한마디 하더라고요. "나는 마케팅은 아무것도 모른다. 나는 그냥 구경하러 왔다. 모든 판단은 에디가 한다." 이게 우리나라에서는 있을 수 없는 일이죠. 기업의 회장이 최고마케팅책임자CMO한테 "당신이 판단해."라고 할 수 있느냐는 거예요. 여기서는 CMO가 핵심인 거지요. PT를 하는데 대표가 중간중간 질문을 했어요. 그런데 대표는 마케팅을 잘 모르는 사람이니까 엉뚱한 질문을 하면, 에디가 "그건 마케팅 차원에서 그렇게

얘기할 게 아닙니다. 저 말이 맞아요."라고 하며 대표의 말을 잘라요. 그리고 제가 한마디 하면 까르르 웃어주고, 한마디 하면 박수쳐주고, 이러니까 PT 분위기가 정말 좋은 거예요.

PT가 끝나고 사무실로 돌아와 팀원들에게 오늘 고생했으니까 저녁에 술 한잔하자 해서 나가고 있는데 5시 반쯤에 전화가 왔어요. 에디가 전화를 해서는, 세 군데 다 끝났다, 당신네 회사가 최고다, 지금 당신들은 싱가포르 평판 1위의 회사를 누른 거다, 축하한다, 이렇게 말하더군요. 그래서 제가 이렇게 빨리 연락을 받을 줄 몰랐다고 하니, 이 사람이 하는 말이 "오늘 당신들 술 한잔할 것 같아서 기분 좋게 먹으라고 전화한 거다."라고 하더라고요. 이렇게 나오면 클라이언트에 대한 스태프들의 충성도가 확 올라가는 거예요. 당시 그 프로젝트가 30억짜리였는데, 동시에 진행하던 모 회사는 300억이었어요. 그 300억짜리 할 때는 크게 신경 쓰지 않고 했고요. 30억짜리 할 때는 입술이 터져가면서 했어요. 이걸 광고주들이 알면 좋겠어요.

김신 사실 일을 의뢰받는 외주 회사들은 클라이언트에게 큰 힘이 되고 싶은 마음이 다들 간절할 겁니다. 그런데 일을 하면 할수록 의욕을 떨어뜨리는 클라이언트가 있는가 하면, PT 때부터 엄청난 동기 부여를 해주는 클라이언트도 있다는 거네요. 외주 회사를 대하는 태도도 중요할 텐데요.

박웅현 PPM Pre-Production Meeting, 사전제작회의을 할 때 저희가 의상을 가지고 갔어요. 회의를 하면서 "A, B, C, D 안 중에서 B로 하자는 거지?"라고 확인했더니 "그걸 왜 나한테 물어? 네가 CD잖아. 네가 판단을 해야 하는 거잖아." 이렇게 얘기를 하는 거예요. 이러면 긴장이 되지요. 제가 판단하는 모든 게 최종이니까요. 그러니 노력하는 정도가 다른 겁니다. 이걸 우리나라 기업 담당자들이 배웠으면 좋겠어요. 그게 전문가를 잘 쓰는 가장 좋은 방법 같아요.

오영식 저희 회사가 SKT 프로젝트를 할 때 당시 간판을 빠른 시간 안에 다
교체해야 하는 문제가 있었어요. 담당자는 기존의 로고를 살짝만
변형하기를 원했어요. 그런데 제가 조금 변화를 주든, 새로운 콘셉트로
하든, 교체 비용은 같으니까 살짝 변형한 안과 완전히 새로운 안까지
네 가지를 준비하겠다고 했지요. 그리고 PT를 했는데 간판 교체를
담당하는 실무팀은 살짝 변형한 안이 좋다고 했고, 마케팅 부서는
새로운 안이 좋다고 했습니다. 당시 김신배 사장님께도 보고를
했는데, 사장님이 보시고 새로운 콘셉트를 선택하셨죠. 제가 제안했던
디자인이 사업 전략에 더 맞았던 거예요. 그게 바로 현재 매장에서
볼 수 있는 T자 간판입니다. 지금까지 그 간판이 쓰이고 있는데, 그렇게
디자이너가 제안한 안을 클라이언트가 최종으로 받아들여줄 때 보람을
느끼지요.

김신 그냥 쉽게 클라이언트가 하자는 대로 할 수도 있었을 텐데, 오 대표님은
고집을 갖고 강하게 밀어붙이셨군요. 클라이언트는 그런 정성과 충심을
알아준 거고요.

박웅현 시키는 일만 해주기를 바란다면 전문가를 찾을 필요가 없지요.

"제가 제안했던 디자인이 사업 전략에 더 맞았던 거예요.
그게 바로 현재 매장에서 볼 수 있는 T자 간판입니다.
지금까지 그 간판이 쓰이고 있는데, 그렇게 디자이너가
제안한 안을 클라이언트가 최종으로 받아들여줄 때
보람을 느끼지요."

4 클라이언트 대응하기

클라이언트가 항상 옳은 것은 아니다.

엔초 페라리
Enzo Ferrari

이탈리아 레이싱 드라이버,
페라리 설립자

김신　클라이언트들 중에서 프로젝트와 관련 없는 요구를 하는 경우도 있지 않나요? 자기 자식을 인턴으로 써달라거나, 일과 무관하게 고객이라는 지위를 이용해 무리한 요구를 하거나… 그럴 땐 어떻게 대응을 해야 할까요? 미국의 유명한 광고인인 데이비드 오길비의 책을 보면 그런 요구를 절대로 들어주어서는 안 된다고 강조하고 있습니다.

오영식　저희는 규모가 크지 않아서 그런지 그런 경우는 없었어요. 잘 안 맞을 것 같은 클라이언트는 양해를 구하고 애초에 관계를 맺지 않으려고 합니다. 프로젝트를 하다가 중단되면 서로가 더 힘들거든요. 그런데 그런 경우는 드물어요. 후배한테 들었던 얘기 중에 가장 기분 좋았던 말이 "디자인 분야에서 한국에 남은 마지막 자존심"이라는 거였어요. 그때 기분이 참 좋았죠.

박웅현　광고는 달라요. 그런 경우가 많습니다. 제일기획에 있을 때도 그랬고, 여기도 그렇고….

김신　그럴 때 어떻게 대처해야 할까요?

박웅현　그때그때 다르지요. 그리고 인격적으로 덜된 사람들이 있어요. 덜되고 좀 한심한 사람들이 있지요. 술 먹다가 행패 부리는 사람, 일요일에

불러내는 사람, 술 먹다가 끝날 때쯤 전화해서 계산하라는 사람···.
진짜 을의 입장을 많이 경험할 수밖에 없는 게 광고업계입니다.
존중받지 못하는 그런 일이 진짜 많아요.

김신 그렇게 억울하게 당할 때 어떤 태도를 가져야 할까요? 만약 후배들이
 이런 문제로 고민한다면 어떤 조언을 해주시나요?

박웅현 저는 불합리한 건 싸우라고 해요. 싸우는 데 용기가 필요하거든요.
 왜냐하면 싸우고 난 후 클라이언트가 떨어질 수도 있으니까요. 그런데
 떨지 말고 싸우고, 클라이언트가 줄어도 일이 될 수 있을 만큼 실력을
 쌓아라, 이게 기본적인 태도지요. 그래서 TBWA는 자존심을 지키면서
 광고주를 대하는 회사다, 이런 이야기들을 광고인들끼리는 해요. 그런
 태도를 우리 회사의 DNA로 가져가려는 거지요.

김신 과거의 예술가들 중 렘브란트 같은 화가는 고객의 수정 요구를 전혀
 들어주지 않았다고 합니다. 그러면 그 화가가 원래 그런 사람인가
 보다 하고, 의뢰인들이 거기에 길들여지게 되죠. 그런데 문제는 일감이
 떨어진다는 거예요. 고집과 자존심을 지키는 회사가 되려면 엄청나게
 실력이 뛰어나고 명성도 높아야 한다는 건데, 이건 현실적으로 쉽지 않은
 일인 것 같습니다.

오영식 그렇게 하려면 정말 전문성이 있어야 해요. 6~7년 전으로 기억하는데,
 TBWA와 저희 회사가 같이 참여한 프로젝트의 클라이언트와 함께
 식사하는 자리가 있었어요. 클라이언트가 박웅현 선배님의 말씀을
 굉장히 경청해서 들으시더라고요. 광고에 대해 궁금한 것, 비즈니스에
 대해 궁금한 것, 이런 것들을 많이 물어보기도 하셨는데, 그때 많이
 느꼈어요. '전문성이 있어야 되는구나.'라고요.

박웅현 기업끼리의 궁합도 있는 것 같아요. 저희와 디베이트debate를 하고 싶어 하는 클라이언트가 있습니다. 현대카드 정태영 부회장님이 그랬거든요. 디베이트를 하고 싶어 해요. 퍼시스 그룹처럼 얼마든지 디베이트 할 수 있는 태도가 갖춰져 있는 기업들도 있고요. 그런 곳은 저희와 궁합이 맞지요. 반면 어떤 곳은 "왜 이렇게 말이 많아? 시키면 좀 해와." 이렇게 나오는 곳들이 있어요. 그러면 그 관계는 오래 못 가죠. 그런 곳도 정말 많아요.

김신 그럴 때는 굉장히 회의감이 들 것 같아요.

박웅현 제가 SNS를 거의 안 해요. 트위터에 올린 글이 스무 개 정도일 거예요. 그중에 제가 너무 화가 나서 올린 글이 있습니다. "동의되지 않는 권위에 굴복하지 말고 불합리한 돈의 힘에 복종하지 말자."라고 썼거든요. 그때 어떤 클라이언트한테 너무 어이없는 대접을 받고, '내가 이걸 왜 하고 있나?' 하는 생각이 들더라고요. 만약에 사적으로 저 사람을 만났다면 그냥 관계를 끊을 텐데 왜 이러고 있나 하고 생각해봤더니 비즈니스더라고요. 돈이더라고요. 그게 돈의 힘이더라고요. 그래서 그때 다시 결심을 한 거죠. 저런 비합리적인 돈에 굴복하지 않고 200명이 살 수 있는 방법을 찾아야겠다, 이런 생각을 했거든요. 그런데 그런 태도를 가졌더니 또 건방지다, 저기는 부르지 마라, 이렇게 말하는 곳들도 있는 거죠.

김신 그럼에도 불구하고 존중해주는 회사가 있으니까 그런 태도를 가질 수 있겠지요.

박웅현 그렇죠. 존중해주는 기업들을 만나면 저희도 신이 나지요. 의견이 서로 다를 수 있어도 논쟁을 하면서 발전시켜 나가면 저희도 신이 납니다. 그런 곳들을 궁합이 맞는 클라이언트라고 얘기하는 거지요.

5 클라이언트라는 존재의 가치

당신은 당신의 클라이언트가 무엇을
원하는지, 또는 그들이 미래에 필요한 것이
무엇인지에 의해 정의된다. 따라서 당신의
경쟁자가 아니라 클라이언트에 의해
당신을 정의하라.

버지니아 로메티
Virginia Rometty

미국 기업인, 전 IBM CEO

김신　클라이언트는 돈을 주고 일을 의뢰하는 사람이라서 그런지 작업의 양에
집착하는 경향도 있는 것 같습니다. 특히 기업 아이덴티티 작업의 경우
시안을 많이 요구하는 것 같고, 또 디자인 회사도 거기에 맞춰서 일단
양으로 안심시키는 경우가 있지 않나요?

오영식　어떤 프로젝트든 초기에는 스케치를 많이 그려봐야 합니다. 늘 이게
최선인가 하는 의문을 계속 던져야 하고요. 클라이언트가 원하는
게 무엇인지 계속 고민하고, 또 내가 생각하는 목표나 기준에 맞게
그려지고 있는지, 그리고 CI는 최소한 10년은 사용해야 하니
미래 지향성을 갖고 있는지 등 여러 가지를 고민해야 하지요. 그다음
디렉터가 판단해서 PT 때 시안을 다섯 가지 정도 가져가요. 다섯 개
정도가 적절한 것 같아요. 너무 많으면 선택하기 어렵거든요.

김신　그러니까 클라이언트가 요구하기 때문에 결과물을 많이 만드는 게
아니라 좋은 결과물을 낳으려면 스스로 많은 작업을 해야 한다는
말씀이시네요. 그리고 시안을 가져갈 때는 클라이언트가 선택할 수
있을 정도로 압축해서 가져가야 하는 거고요.

오영식 왜냐하면 세 개 가져가면 좀 적다고 생각하고, 다섯 개 넘어가면
 고르기 힘들어하는 경향이 있어요. 다섯 개 정도 가져갔을 때
 한 두세 개가 좋다, 이걸 조금 더 발전시켜보자, 이렇게 나오죠.
 아니면 이 두세 개가 좋은데 다른 방향으로 준비해서 한두 가지
 더 있으면 좋겠다, 이런 요청을 받기도 하고요. 이게 제일 좋은
 피드백이지요.

김신 두 분 다 클라이언트로부터 일을 의뢰받지만, 일을 하면서
 클라이언트로서 일을 맡기는 경우도 있으실 겁니다. 갑의 입장이 되어
 일을 의뢰하실 때, 을의 입장에서의 경험을 고려하시나요?

박웅현 반면교사라는 말이 그래서 나오는 거예요. 그 반면교사를 정확히
 인식하고, 그렇게 되지 않도록 해야 하는 거지요. 클라이언트로부터
 받는 비합리적인 대우 중에는, 금요일 오후에 연락해서 다음 주
 월요일에 안을 보자고 요구하는 경우가 있어요. 이건 비인간적인
 거예요. 하지만 저희도 발주를 할 때 그런 유혹을 받습니다. 그런데
 그러지 말자, 그러니까 월요일에 일을 주고 화요일에 받더라도,
 주말 전에 일을 넘기지 말자, 이런 생각을 해요.

오영식 저는 기분 좋았던 기억이 하나 있어요. 카피라이터에게 일을 맡긴
 적이 있었는데, 그분이 카피 일을 하면서 선금을 받아본 적도
 처음이고, 자기한테 선생님이라는 호칭을 써준 것도 제가 처음이라고
 하시더라고요.

박웅현 상대방을 존중하는 태도가 정말 중요한 거예요. 그래서 저는
 후배들한테 말하기를, 을을 대할 때도 갑을 대하듯이 하는 태도를
 가지라고 합니다. 그리고 청소하시는 분이건 회장님이건 누구에게든
 예의를 갖춰 대해야 한다, 이런 생각으로 계속 노력하는 거지요.
 그건 힘들 것도 없고 당연히 해야 하는 일이잖아요.

JTBC의 기업 아이덴티티
디자인 프로젝트를 진행할 때
만든 PT 자료

기소불욕물시어인己所不欲勿施於人, 즉 내가 하고 싶지 않다면 남에게도
시켜서는 안 된다는 거지요.

김신　　도올 김용옥 선생의 강의에서도 나왔는데, "내가 하고 싶지 않다면
　　　　남한테도 시키지 말라."라는 공자의 말이 정말 훌륭한 삶의 자세라고
　　　　하더라고요. 보통은 내가 좋아하는 일을 남들에게 권하기도 하는데,
　　　　그것도 잘못됐다는 겁니다. 나에게는 좋지만 남들에게는 싫은 것일 수도
　　　　있으니까요. 그래서 '기소불욕물시어인'은 반드시 지켜야 하는 도리라는
　　　　거죠. 을의 입장에서 일하던 사람이 갑에게 당했던 것을, 갑이 되어
　　　　을에게 시키는 것만큼 잔인한 일도 없을 듯합니다. 삶에서 배운 게
　　　　하나도 없는 거죠. 그런 면에서 클라이언트를 대하는 일도 무척 어렵지만,
　　　　스스로 클라이언트가 되어 을을 대하는 것 역시 대단히 어려운 일
　　　　같습니다. 그렇더라도 클라이언트와 함께 일을 하면서 느끼는 보람과
　　　　가치가 분명 있겠지요?

박웅현　　클라이언트가 없으면 저도 없어요. 클라이언트가 없다면 저는
　　　　제 개인 작품 활동을 해야 할 거예요. 저는 그런 쪽으로 특화되어 있지
　　　　않고, 그런 쪽으로 검증받은 것도 없고, 자신도 없어요. 클라이언트는
　　　　꼭 있어야 하는 분들이고요. 그러니까 그분들과 같이 문제를
　　　　해결해가는 게 기본 전제이고, 그들 없이는 제가 존재할 수 없지요.
　　　　각기 다른 전문 영역에서 활동하는 사람들이 함께 공동의 문제를
　　　　해결하고 사회 반향을 일으킬 때 보람을 느낍니다. 혼자서는 절대
　　　　할 수 없는 일이지요. 가장 큰 좌절은 반응이 없거나 예상하지 못한
　　　　반응이 나왔을 때예요. '아, 내가 실력이 없는 건가?' 하는 갈등과
　　　　고민이 생기면서 클라이언트와도 서로 예민해지는 거지요.

김신　　박웅현 대표님도 좌절할 때가 있으신가요?

박웅현 좌절하지 않은 적보다 좌절한 적이 훨씬 많지요. 저는 33년간
 일했고요. 쉬지 않고 카피를 썼는데 지금 사람들이 기억하는 건
 한 줌이에요. 그러면 나머지 기간 동안은 일을 안 했다는 소리인가?
 다 했습니다. 하지만 실패하고, 경쟁 PT에 떨어지고, 만들었는데
 반응 없고, 이런 것들이 수두룩 빽빽해요. 드문드문 가뭄에 콩 나듯이
 성공한 게 몇 개 있는 거지요.

김신 오영식 대표님은 클라이언트를 위한 일에서 어떤 보람과 가치를
 느끼시나요?

오영식 저는 미술을 전공했잖아요. 미술을 하면서 어려운 것 중 하나가
 내 작품이 팔릴지, 안 팔릴지 모른다는 거예요. 그런데 클라이언트가
 있다는 건 팔린다는 게 전제되어 있으니, 예술작품보다는 수익성이
 좋다고 생각해요. 그리고 예술은 좋은 작품 하나를 건지기 위해서
 수십, 수백 장을 그려야 하는데 저는 그게 낭비라고 생각하거든요.
 그런데 디자인은 목적을 가지고 의뢰해온 걸 해결하면 되니
 상대적으로 손실이 적다고 판단했어요.

김신 미술관처럼 특별한 장소에 가야 느낄 수 있는 예술작품과 달리
 생활 속에서, 또 일상 속에서 느낄 수 있는 작품을 만든다는 것도
 디자인의 장점이겠지요.

오영식 저희가 해왔던 작업들이 작품까지는 아니지만, 잘된 디자인이
 간판으로 사용되면서 도시 미관에 어느 정도 기여한 부분이 있을
 거라고 생각해요. 그리고 가끔 외국인들을 만날 기회가 있는데 무슨
 일을 하느냐는 질문을 받습니다. 브랜딩 디자인을 한다고 대답하면서,
 당신이 한국에 오면 적어도 하루에 두 번 이상 우리 디자인을 볼 수
 있다고 하죠. 그럴 때도 뿌듯합니다.

김신 두 분 말씀을 들어보면 클라이언트를 하나의 자연이라고 보는 태도를 가지면 좋을 것 같다는 생각이 듭니다. 자연은 나쁘다거나 좋다거나 해롭다거나 이득이 된다거나 하는 그런 가치 판단을 하기에는 너무나 당연한 존재거든요. 어쨌든 그 자연과 함께 살아갈 수밖에 없고, 그것에 현명하게 대처하는 방법을 찾아야겠지요. 만약 잘 대처한다면 자연이 그렇듯 클라이언트도 고마운 존재가 되겠지요.

변화하는
환경

세상이 급변하고 있다. 무엇보다 미디어가 그 변화의 중심에 있다. 지난 1000년의 역사에서 중요한 발명 가운데 하나로 인쇄술을 꼽는다. 15세기 독일에서 발명된 인쇄술은 단지 기술의 변화가 아닌 유럽의 가치관을 바꾸고 근대정신을 이끈 원동력이 되었다. 여러 기술 중에서도 미디어 기술이 인류의 삶에 미친 영향은 막대하다. 물리적인 세계를 넘어 정신 세계에도 큰 영향을 미치기 때문이다.

20세기 들어와 라디오와 TV가 새로운 미디어로 등장했지만, 1990년대 중반에 등장한 인터넷만큼 인류의 삶에 커다란 변화를 몰고 온 것은 없다. 바야흐로 디지털 세상이 된 것이다. 2000년대에 들어와서는 스마트폰이라는 또 하나의 강력한 미디어가 등장해 그 변화를 가속화했다. 구글, 아마존, 페이스북, 유튜브, 넷플릭스 같은 플랫폼 기업의 등장은 산업의 구조까지 바꾸었다. 빅데이터를 기반으로 하는 인공지능이 등장했고, 미래가 어떻게 될지 예측 불가능할 정도로 세상이 급격하게 변하고 있다.

기술의 변화는 가치관의 변화를 동반한다. 사람들은 이제 가상공간에서 연결되는 삶을 실제적이고 물리적인 삶만큼이나 소중하게 생각한다. 온라인 공간에서의 커뮤니케이션은 지위와 나이라는 기존의 권위를 무너뜨린다. 1인 미디어의 파워가 무시하지 못할 정도가 되었고, 과거라면 금세 묻히거나 아예 거론조차 되지 않았을 사건이 엄청난 파급력을 갖고 전파되기도 한다. 어찌 보면 민주주의가 확대된 것처럼 여겨진다.

반면에 익명성으로 인해 온라인 공간은 매우 폭력적이다. 또한 사람들은 다양한 이들의 의견을 듣고 균형 감각을 갖기보다 자기가 믿고 싶은 것만 믿으려고 한다. 이런 현상은 분열과 증오, 대립과 혐오를 더욱 부채질한다. 기존의 이슈였던 자본과 노동, 계급, 빈부격차의 문제뿐만 아니라 인종, 젠더, 성소수자, 환경 등을 둘러싼 문제가 전 세계적인 화두가 되었다.

이러한 변화는 사회적 산물이라고 할 수 있는 광고와 디자인 분야에도 큰 영향을 미치고 있다. 급격한 미디어 환경의 변화는 창의적인 일에 어떤 영향을 미칠까? 젊은 세대의 태도와 가치관을 기성세대는 어떻게 받아들여야 할까? 젠더 감수성은 광고 분야에 어떤 영향을 줄까?

1 디지털 모바일 시대

어른들이 공기에 대해 의심하지 않듯
아이들에게 디지털 미디어는 너무나도
자연스럽다. 컴퓨팅은 이제 더 이상
컴퓨터에 국한된 문제가 아니다.
그것은 삶이다.

니콜라스 네그로폰테
Nicholas Negroponte

미국 컴퓨터 과학자,
MIT 미디어랩 설립자

김신 오늘은 변화하는 환경에 대해 이야기를 나눠보겠습니다. 디지털 시대가
되면서 커뮤니케이션 디자인 분야에서도 큰 변화가 있었을 텐데요.
구체적으로 어떤 변화를 찾아볼 수 있을까요?

오영식 저는 '종이에서 화면으로from paper to screen'라고 표현하는데, 이 변화는
커뮤니케이션 디자인의 여러 분야들 중에서도 특히 편집 디자인에
가장 큰 영향을 준 것 같아요. 기업이 과거에는 사보 같은 책자를 많이
만들었지만 지금은 엄청나게 줄었습니다. 전단지도 많이 없어졌지요.
한국은 모바일 환경이 발달해서 더욱 그런 것 같아요. 요즘에는 음식
배달도 다 앱을 보고 주문하다 보니 전단지가 그만큼 필요 없어졌지요.
제가 일본과 캐나다를 자주 다니는데, 한국만큼 이렇게 디지털 문화가
발전해 있지 않아요. 더 나아가 저는 신용카드도 없어질 거라고 봐요.
얼마 전 중국 상하이에 갔더니 알리페이나 현금을 쓰지 신용카드를
잘 안 쓰더라고요. 중국은 신용카드 보급률이 낮으니까 바로
블록체인으로 건너뛴 거죠. 그래도 BI나 CI 분야에서는 아직 디지털의
영향이 적은 것 같기도 해요. 책이나 전단지는 줄어들겠지만 어쨌든
회사의 로고는 만들어야 하잖아요. 또 사람이 만나면 어쨌든 명함은
서로 주고받아야 하거든요.

김신 온라인에서 로고를 표현하는 방식도 좀 변화하지 않았나 싶어요. 구글 같은 경우 그날그날의 이슈에 따라 로고가 매일 바뀌잖아요.

오영식 2000년대에 웹사이트가 한창 나올 때도 엄청난 변화가 일어날 거라고 했는데, 매년 로고 디자인의 트렌드를 보면 사실 그렇게 큰 변화는 없는 것 같아요.

김신 로고와 브랜드의 역사는 아주 오래되었죠. 기원전에 이미 소에 낙인을 찍는 행위로부터 브랜드가 시작되었으니까요. 그 후 중세 유럽의 문장, 현대의 기업 브랜딩 등으로 쭉 이어졌지요. 어떤 의미를 압축시켜 단순하고 간결한 형태로 표현하는 로고 디자인은 본질적으로 크게 달라진 것이 없다는 말씀이신 것 같습니다. 물론 스타일의 변화는 있었겠지요. 말씀하신 것처럼 로고 디자인은 정말 영원히 필요한 일이 아닐까 싶어요. 로고 디자인이 적용되는 미디어도 늘어났지만, 그것이 로고 디자인 그 자체의 스타일에 엄청난 변화를 몰고 올 정도는 아닌 것 같습니다.

 반면에 광고 분야는 훨씬 더 변화의 영향을 많이 받을 것 같아요. 과거에 신문, 잡지, TV, 라디오를 4대 미디어라고 불렀다가 지금은 온라인 미디어 비중이 그 네 개 미디어에 맞먹을 정도잖아요. 20세기까지만 해도 강력했던 인쇄 미디어는 초라해지고 말이죠. 전통적인 광고 회사들은 여기에 대응하는 일이 쉽지 않겠어요.

박웅현 각 회사들이 암중모색을 하고 있는데 난감하지요. 4대 매체 광고량은 줄고, 한때는 인터넷 시대로 갔다가 이제는 또 모바일로 옮겨가고 있거든요. 상황을 말하자면 매스 미디어의 시대가 끝나고 퍼스널 미디어의 시대가 들어섰어요. SNS는 퍼스널 미디어로 봐야 합니다. 팔로워 30만 명이 있는 어떤 사람의 SNS는 아마도 우리나라 주요 신문 서너 개를 빼놓고 그다음으로 힘이 세다고 보시면 돼요. 주요 일간지를 제외하고 종이 신문의 구독자 수가 그만큼 나오지 않거든요.

브로드캐스팅broadcasting의 시대에서 내로우캐스팅narrowcasting의 시대로 바뀌어서, 더 이상 '브로드'하지 않아요. 유튜브 채널이 다 방송이잖아요. 이런 개인 미디어가 너무나 많아지니까 전선이 없어진 거지요. '군중群衆'이라는 말도 없어지고 '분중分衆'이 되어버린 거라고 보면 됩니다. 그렇기 때문에 광고는 타깃을 잡기 어려운 거지요. 오디언스는 있는데 타깃이 모호해지니까요. 그래서 다들 힘들어하고 있고요. 이런 상황에서 암중모색으로 나온 것이 좀 더 종합적인 브랜딩 커뮤니케이션 같은 툴을 만들려고 하는 거예요. 근본적인 솔루션을 찾으려고 하지, 더 이상 광고 자체에만 매달리지는 않는 거지요.

김신　　　종합적이고 근본적인 솔루션이라는 건 무엇을 말하나요?

박웅현　　그러니까 텔레비전 광고를 만든다거나 인쇄 광고를 만드는 것에만 매달리는 게 아니라 '이 제품을 어떻게 사람들한테 알리지?'라는 문제에서부터 일을 시작한다는 거지요. 좀 더 종합적인 접근을 할 수밖에 없습니다. 그러니 하는 일들이 달라질 수밖에 없어요. 옛날에는 이 제품을 텔레비전에 '어떻게 보여주면 좋을까? 언제 보여주면 좋을까? 얼마를 쓰면 좋을까?'를 고민했다면, 지금은 '이 제품을 텔레비전에서 보여주는 게 맞나? TV가 아니면 뭘 해야 하나?' 이런 식으로 종합적인 솔루션을 찾아내려고 하는 거지요. 그러니까 이제 4대 매체 중심의 역량을 다양한 분야로 분산시켜야 하는 상황이 되어서, 변화에 발맞춰 가기 힘든 업종 중 하나가 광고일 거예요.

김신　　　옛날에는 아무런 의심 없이 당연하게 특정 매체에 광고를 집행했다면, 지금은 매체가 다변화해서 광고를 했을 때 가장 큰 효과를 나타내는 매체를 찾는 것부터 굉장히 힘들어졌다는 말씀이시군요. 요즘 기업들은 간단한 그래픽 디자인을 의뢰하든, 광고를 의뢰하든, 심지어는 제품 디자인을 의뢰할 때도 토탈 서비스를 기대한다고 들었습니다. 광고 회사에서도 그런 의뢰를 받고 있나요?

"브로드캐스팅의 시대에서 내로우캐스팅의 시대로
바뀌어서, 더 이상 '브로드'하지 않아요. 유튜브 채널이
다 방송이잖아요. 이런 개인 미디어가 너무나 많아지니까
전선이 없어진 거지요. '군중'이라는 말도 없어지고
'분중'이 되어버린 거라고 보면 됩니다."

박웅현 있지요. 그래서 컨버전스가 일어나는 거예요. 옛날에는 BI를 만드는
회사가 있고, 컨설팅을 하는 회사가 있고, 웹사이트를 만드는 회사가
있고, 4대 매체 광고를 만드는 회사가 있었는데, 지금 그렇게 나눠서는
효과를 발휘하지 못하다 보니까 합쳐버린 거예요. 한 회사에 맡겨서
광고와 BI, 디지털과 PR까지 다 했으면 좋겠다는 요구들이 생기는 거죠.
그래서 무슨 일이 일어나고 있냐면, 딜로이트Deloitte 같은 컨설팅 회사가
광고 인력을 고용해요. 예전에는 컨설팅을 한 다음에 손을 떼는데,
이제는 컨설팅을 한 결과를 가지고 "이렇게 커뮤니케이션 하세요."라고
하면서 일을 다 합니다. 디지털 광고 회사가 종합광고대행사 인력을
뽑고 있어요. 옛날에는 디지털만 하면 됐지만 이제는 광고주도 다양한
요구를 하기 때문에 광고 회사의 AE광고기획자와 광고 회사의 매체 인력이
들어와야 하는 거지요. 저희처럼 하는 회사들도 있습니다. 저희가 잘하는
일이 광고를 만드는 건데, BI를 만드는 일이 필요하다면, BI를 잘하는
회사와 컨소시엄을 맺는 거지요. 그래서 같이 들어갈 수밖에 없어요.
그러니까 네이밍 회사한테 네이밍을 맡기고, 광고 회사한테 광고를
맡기는 구조가 아니에요. 이런 제품이 나왔는데, 이름은 뭘로 해야 할지,
광고는 어떻게 해야 할지, BI는 어떻게 해야 할지를 같이 고민해줄
수 있느냐, 이렇게 요구하면, "우리가 고민해볼게요."라고 한 다음에
종합적으로 서비스를 해주는 거죠. 이때 브랜드 아이덴티티 같은 건
토탈임팩트라는 회사와 컨소시엄을 맺을 수도 있고요.

김신 그런 컨소시엄이 많이 이루어지나요?

박웅현 컨소시엄 형태보다는 사실은 내재화가 훨씬 더 많이 이루어지고
있습니다. 디지털 회사는 광고 회사 사람들을 고용하고, 광고 회사는
디지털 회사 사람들을 고용하고, 컨설팅 회사는 광고 회사와 디지털
회사 사람들을 고용하는 게 다 컨버전스지요. 최근 미국 광고 회사
순위를 보면 재미있는 현상을 발견할 수 있어요. 광고만 하는 광고
회사는 10위 밑으로 밀려나가고요. 딜로이트 같은 컨설팅 회사들이

1위에서 10위 사이에 들어가 있거든요.

김신 그것도 미디어 환경이 변화한 결과이겠군요.

박웅현 그렇지요. 옛날에는 미디어가 나뉘어 있었는데 하나의 디바이스 안에
 통합되니까 종합적인 솔루션 외에는 방법을 찾을 수가 없는 거예요.
 "이 제품의 광고를 만들어주세요."가 아니라 "이 제품을 어떻게 하면
 좋겠습니까?"라고 물어왔을 때, PR 회사가 그 솔루션을 가져오면
 그 회사로 가는 거예요. 즉 PR 회사, 컨설팅 회사, 광고 회사가 내놓은
 답 중에서 가장 좋은 답을 내놓은 회사로 모든 일이 가는 거죠. 각자의
 전문 분야에 맞게 일이 나뉘는 게 아니라요. 그러다 보니 이제 광고
 회사의 경쟁 PT에, 이를테면 제일기획과 이노션이 경쟁 상대가 되는
 게 아니라, 컨설팅 회사와 네이밍 회사와 디자인 회사와 온갖 회사들이
 다 들어오는 거죠.

김신 스마트폰 이야기를 해보면 좋겠습니다. 저는 10년 동안 아이폰만
 사용해왔는데 얼마 전에 다른 브랜드의 스마트폰으로 바꿨거든요.
 그렇게 바꾸니까 처음에 적응이 안 돼서 종일 짜증이 나고 후회도
 되더라고요. 그러다가 지금은 적응이 되어 잘 쓰고 있지만요.
 이런 사소한 경우뿐만 아니라 현대인에게 스마트폰이 미치는 영향이
 엄청난 것 같습니다.

박웅현 거의 산소와 같지요. 젊은 친구들은 스마트폰 배터리가 떨어지면 숨을
 못 쉬잖아요.

김신 두 분도 스마트폰과 관련된 삶의 변화나 에피소드가 있으신가요?

박웅현 저는 스마트폰 의존도가 그리 높은 편은 아니에요. 시대는 스마트폰
 중심으로 가고 있는데 저 혼자 못 따라가고 있는 게 아닌가 하고 가끔

반성하기도 해요. 그래서 이제는 책 구매도 컴퓨터에서 하지 않고
앱으로 해야겠다는 생각으로 자꾸 시도해보고 있어요. 전화, 문자
정도만 사용할 뿐, 카카오톡도 안 하거든요. 그렇게 살고 있는데,
이러다가 진짜 답답한 노인네가 될 것 같은 걱정도 있지요.

오영식 　 저는 일단 사고 보는 스타일이에요. 새로운 것에 관심이 많고
사는 것을 좋아해서 애플워치도 사야 하고, 아이패드도 사야 하고,
신제품이 나오면 거의 다 삽니다. 그렇다고 이걸 충분히 활용하는
건 아니지만, 한번 경험해보고 요즘 사람들이 쓰는 건 다 알아봐야
한다고 생각하거든요. 스마트폰을 애플뿐만 아니라 안드로이드까지
사용하고 있으니 사람들이 신기해하더라고요. 저는 심지어 게임기도
다 사거든요. 닌텐도도 사고, 플레이스테이션도 사고, 그러면 거기에
OS 차이가 보여요.
　　 그리고 스마트폰을 활용하면서 시간이 절약된다는 걸 많이
느껴요. 전에는 사무실 안에서 리뷰를 해야 했는데, 지금은 외부에서도
이미지를 주고받으며 피드백을 할 수 있거든요. '슬랙Slack'이라는
앱이 굉장히 좋아서 카카오톡 대신 이걸 업무용으로 쓰고 있습니다.
핀터레스트Pinterest 같은 이미지 라이브러리와 연동도 잘 되고, 리뷰와
업무 지시를 하기도 좋아요. 한마디로 모바일 오피스죠. 이전에는
사무실에서 직원들에게 직접 전달했어야 했다면, 이제는 외부에서
이동 중일 때도 자료를 찾아 바로 전달할 수 있으니 정말 효율적이죠.

김신 　 그리고 보면 저를 포함해 이 자리에 모인 분들은 20세기 급변하는
미디어의 변화를 모두 경험한 사람들이네요. 어릴 때는 주변에 TV조차
보기 힘들었고 신문과 라디오가 가장 강력한 미디어로 맹위를 떨치던
시대였습니다. 그러다 갑자기 컴퓨터 시대가 되었고 지금은 모바일
미디어가 주도하는 시대에 이르렀지요. 그래서 더욱 지금의 환경이
신기하면서도 당황하지 않을 수 없는 것 같습니다. 요즘 태어난 아이들은
아기 때부터 스마트폰 화면을 터치하잖아요. 밀레니얼이라고 하는 요즘

젊은 세대들은 저희 같은 기성세대보다는 변화의 충격을 덜 느끼는 것 같기도 합니다. 충격을 겪었다고 해서 이 변화에 더 잘 대처하는 것도 아닌 것 같고요. 나이 든 창작자들이 이런 변화, 이런 미디어 환경에 어떻게 대응해야 할지, 참 어려운 문제입니다.

2 4차 산업혁명 시대의 디자이너와 광고인

미래는 이미 여기 와 있다.
다만 고르게 분포되어 있지 않을 뿐이다.

윌리엄 깁슨
William Gibson

미국 SF 작가

김신 세계는 지금 4차 산업혁명 시대라고 말합니다. 그 시대를 쫓아가지 않으면 안 될 것 같은 분위기를, 그런 조급증을 사회가 조장하는 것 같기도 해요. 두 분은 4차 산업혁명의 시대를 실감하시나요?

오영식 그게 연령대에 따라서 다르게 느껴질 것 같아요. 제가 30대라면 굉장히 진지하게 받아들였을 것이고, 40대라면 조금 덜할 것 같고, 지금은 50대니까 알아도 그만, 몰라도 그만이지 않을까 싶어요. 그래도 알고 있으면 좋을 것 같다는 생각이 들어서, 늘 하던 방식대로 그 분야를 잘 아는 사람들을 만나 이야기를 들어봐요. 그런 다음에 그 분야를 더 파고들어야 할지 말지를 좀 더 생각해보려고요.

박웅현 '디지털 노마드'라는 말도 하잖아요. 그 말이 정확한 것 같아요. 우리나라는 5000년을 농경사회로 살아왔는데, 최근 40년 정도를 유목생활을 하고 있거든요. 농경생활의 특징은 축적된 지식이 중요하고 마을에 있는 노인들은 그 마을의 도서관 같은 역할을 하죠. 어떤 일이 발생했을 때 어떻게 대처해야 하는지를 노인들한테 물어보는 거고요. 유목생활의 특징은 계속 옮겨다니기 때문에 저 장소에서 통했던 것이 이 장소에서는 통하지 않고, 이 장소에서 새로운 룰을 찾아야 하는 거예요. 그런데 지금 우리는 똑같은 이 한반도에 살면서도 유목생활을 하고 있는데, 이게 변화가 엄청나거든요.

30년 전에 통했던 것이 지금은 통하지 않게 된 겁니다. 그러다 보니까 유목민들에게는 노인네들이 중요한 게 아니라 젊은 사람들의 패기가 중요하지요. 처음 어느 장소에 가면 빨리 탐색을 해서 누가 있는지, 무엇이 있는지, 뭘 먹어야 하는지, 어디서 무엇을 구할 수 있는지를 젊은 세대가 훨씬 빨리 알아내잖아요. 그래서 디지털 노마드 시대는 젊은 층이 주도를 해야 하는데, 우리가 지금 그 변화를 겪고 있는 게 보여요. 그런 면에서 저는 젊은 세대를 따라가야 하는 것 같아요. 공동체를 이루고 있으니까요. 제가 그 새로운 시대를 개척해가는 것보다는 따라가줘야 하는 것 같다는 생각이 들고요. 그리고 늘 새로움은 생길 수밖에 없는 거지요.

저는 '미친 시대'라는 표현을 씁니다. 이 시대는 미친 시대로 보여요. 인류사에서 이런 변화를 경험한 적이 단연코 없어요. 1350년에 살던 사람이 타임머신을 타고 500년이 지나서 1850년으로 와도, 시대를 규정하는 규범에는 큰 변화가 있지 않아요. 왕조는 변했지요. 고려에서 조선으로. 하지만 왕이라는 존재가 있고, 불교가 통치하느냐 유교가 통치하느냐가 다르지만, 부모를 모시고 노인을 공경해야 하는 사회적 규범이나 제일 빠른 이동수단이 말이라는 점은 500년이 지났어도 별로 차이가 없어요. 그런데 1850년에서 100년이 지나 1950년으로 오면, 이건 경천동지驚天動地거든요. 물리적으로 완전히 달라져 있고 시대 규범이 달라져 있어요. 다시 100년을 50년으로 잘라 1950년에서 2000년으로 건너뛰잖아요? 아마 살기 힘들 거예요.

김신 동시대를 살아가는 저 같은 사람도 따라가기 쉽지 않을 정도예요. 저도 한때는 회사에서 나이 드신 부장님께 컴퓨터 사용법도 알려드리고, 디지털 세상의 변화에 대해 보고도 하고 그랬는데, 지금은 스스로 컴맹이라고 불러요. 게다가 또 얼마 전부터 인공지능이 등장했습니다. 인공지능이 창의적인 분야까지 침범할 수 있다는 얘기도 나오고요. 소설도 쓰고 그림도 그리지요. 그 작품들이 아주 훌륭한 건 아니지만 사람이 쓴 평균적인 소설이나 그림보다는 낫다는 거예요. 인공지능이

이런 창의적인 일까지 할 수 있다는 미래 예측에 대해서는 어떻게
생각하시나요?

오영식　과거에 어도비 프로그램이 처음 나왔을 때 사람들은 컴퓨터가 전부
디자인을 한다고 생각을 했어요. 그런데 사실은 붓이라는 도구가
컴퓨터 프로그램 툴로 바뀐 것뿐이거든요. 손재주 좋은 사람이
포토샵도 잘하고, 일러스트레이터도 잘해요. CI나 BI, 패키지 디자인은
아직까지는 사람이 사람을 만나서 커뮤니케이션을 하면서 나와야
하는데, 그걸 인공지능이 하기까지는 시간이 좀 더 걸리지 않을까
싶어요.

김신　그러게요. 바둑이라면 그야말로 빅데이터를 기반으로 한 통계나
계산이니까 인간을 앞지를 수 있다지만, 계산이 아닌 디자인도 가능할까
싶기도 해요.

박웅현　저는 생각이 조금 다른데, 다 따라올 것 같아요. 지금 유전자를
분석하면서 인류가 알게 된 것은 우리가 알고리즘이라는 사실이에요.
인류는 어떤 영혼이 있는 존재가 아니라 알고리즘에 따라서 움직이는
존재라는 거죠.

김신　인간도 기계라는 이야기지요? 리처드 도킨스Richard Dawkins의 『이기적
유전자』를 보면 인간이 DNA를 운반하는 '생존 기계'라고 합니다. 또
뇌과학이 발전하면서 인간 뇌의 메커니즘과 인공지능의 메커니즘이
비슷하다며 인간도 기계라는 표현을 쓰기도 하고요.

박웅현　어떤 기회가 생겨서 학자들과 인공지능에 대해서 이야기를 나눠본
적이 있어요. 인공지능은 데이터를 얼마만큼 집어넣을 수 있느냐 하는
게 문제거든요. 인공지능을 이긴 사례는 이세돌 바둑기사가 유일한데,
아마 그게 마지막 기회였을 거예요. 앞으로 사용할 수 있는 데이터의

양이 더 많아지고, 그럴수록 인공지능은 더 세지기 때문이에요.
만약 스탠드업 코미디를 제일 잘하는 사람과 인공지능을 대결시키면
인공지능이 이길 거라고 합니다. 왜냐하면 사람의 감정을 웃기고
울리는 것도 알고리즘이라는 거예요. 이걸 인공지능이 다 파악하고
있다는 거지요. 인공지능이 소설을 중간 정도의 수준으로 쓴다고
했는데, 이것도 곧 따라잡을 것 같아요.

다시 일에 관한 이야기로 돌아와서 "그럼 우리는 어떻게 해야
합니까?"라고 묻는다면, 그건 모르겠어요. 저도 답이 없어요. 그런데
이건 분명하지요. "어떤 방향으로 데이터를 모을 것인가?" 이런 판단은
누군가 해줘야 합니다. 그런데 이제 기계가 그 판단조차 스스로 할지도
몰라요. 보십시오. 우리가 봤던 공상과학 영화의 주제들이 대부분 다
맞았거든요. 만약에 슈퍼컴퓨터가 있고, 그 슈퍼컴퓨터한테 "지구라는
행성, 우주의 질서를 지키기 위해서 네가 판단을 해봐."라고 하면
그 컴퓨터는 터미네이터가 될 수도 있다는 말이지요.

오영식　인류를 없애야 지구에 평화가 온다고 판단할 것 같아요. 기후변화의
원인이 화산폭발 같은 자연적 원인도 있지만 주요 원인은 결국
인간 활동이거든요.

박웅현　왜냐하면 생태계를 파괴하는 종은 인간이기 때문이죠. 얼마 전에
어디선가 봤는데, 유럽 어디에서 슈퍼컴퓨터 두 대가 대화를 하는
실험을 하는데 어느 순간 사람이 못 알아듣는 대화를 하고 있더래요.
그래서 무서워서 꺼버렸대요. 지금 그렇게 가고 있거든요.

오영식　인간은 스스로 동물인데 동물이 아닌 줄 알고 살아간다는 내용을
『사피엔스』라는 책에서 본 적이 있습니다. 인간도 동물과 똑같이
지극히 본능적으로 살아간다는 거죠. 게다가 인간이 지구상에서 가장
치명적인 동물이라고 하잖아요. 사실 환경에 나쁜 영향을 끼친다는
점에서 인간이 동물보다 못하다고 할 수도 있을 겁니다.

변화하는 환경

김신 어떻게 보면 동물 중에서도 가장 사악한 동물이죠. 이런 이야기가 광고, 디자인과 무슨 관계인가 생각할 수도 있겠지만, 환경 이슈는 디자이너와 광고인을 포함해 현대의 모든 사람들이 관심을 가져야 하는 문제가 아닐까요.

박웅현 미안한 마음이 들지요. 저도 어디서 읽었는데 어느 종이든, 장수풍뎅이든, 바퀴벌레든, 개미든, 한 종을 완전히 없애면 생태계가 무너진다고 합니다. 그런데 유일하게 딱 한 종만, 그 종이 사라지면 생태계가 완전히 살아난다고 해요. 어떤 종인지 굳이 이야기하지 않을게요.

오영식 저도 그렇게 생각해요.

박웅현 그러니 슈퍼컴퓨터가 만약에 이 지구라는 행성을 잘 만들려고 한다면 인류를 멸종시키겠다는 판단을 할 수도 있다는 거지요. 실제로 그린피스를 통해서 들어온 뉴스를 들어보면 지구 온난화 문제는 우리가 생각하는 것보다 훨씬 급속도로 진행되고 있다고 합니다.

오영식 지구가 정화 작업을 시작했다고 하는 것 같아요.

김신 그렇다면 이런 상황에서 우리가 취할 수 있는 건 무엇일까요?

박웅현 그래서 지금이라도 노력을 하자는 거지요. 그 노력을 너무들 안 하고 있는 게 문제죠. 너무 무심하게 자원을 낭비하고 쓰레기를 만들고 있다는 거예요.

김신 사실은 우리가 열심히 일을 하면 할수록 소비를 촉진시켜 지구 환경을 더 망가뜨린다고 생각하는 사람들도 있습니다. 그렇다고 다 생업을 관두고 NGO 같은 시민 단체에 들어가 운동을 할 수도 없고요.

박웅현 그렇다고 70억 인구가 모두 NGO가 되는 것도 말이 안 되죠. 저는
어떤 일을 '해야 한다'의 문제가 아니라 일에 어떤 가치를 부여하느냐의
문제인 것 같아요. 지인 중에 한국 사회를 고치겠다고 정치판에
들어가서 망가진 사람을 봤어요. 저는 그의 행보에 동의하지 않거든요.
진분위귀盡分爲貴, 즉 "자기 본분을 다하는 것이 곧 귀한 일이다."라는
말이 있습니다. 자기 자리에서 본분을 다하고 내가 할 수 있는 일을
하는 거지요. 그리고 그쪽으로 경각심을 갖는 게 중요한 것 같아요.
얼마 전에 최재천 교수님을 강연장에서 만났는데, 버스를 타고
다닌다고 하시더라고요. 여기에 동의한다면 차를 타고 다니지 말고
대중교통을 이용하자, 플라스틱이나 종이컵 사용을 자제하자, 이런
노력들을 할 수 있는 거지요.

김신 디자인계에서 환경에 대해 일찍이 많은 담론을 쏟아낸 디자이너가
빅터 파파넥Victor Papanek입니다. 『인간을 위한 디자인』, 『녹색 위기』
같은 책에서 그는 환경 문제에 무심한 디자이너를 맹렬하게 비난했지요.
그래서 그는 디자이너가 가장 싫어하는 디자이너로도 유명했습니다.
그런데 21세기인 지금이야말로 우리가 빅터 파파넥의 말에 귀를 기울일
수밖에 없게 됐지요. 그는 비난을 감수하고 예언을 한 셈이에요. 저희가
미래 사회나 생태계, 환경 쪽의 전문가가 아니어서 심도 있는 이야기를
나누지는 못했지만, 오늘날 창조산업에 종사하는 모든 이들이 이 문제를
직시해야 한다는 데 뜻을 모으고 다음 주제로 넘어가겠습니다.

3 세대 차이를 대하는 태도

김신 시대가 지날수록 기술 발전의 속도가 너무 빨라서 새로운 기술에 적응한
 젊은 세대와 적응하지 못한 구세대 간의 격차가 점점 더 커지는 것
 같습니다. 기술 적응도뿐만 아니라 가치관이나 언어 습관, 생활 태도 등
 모든 부분에서 세대 차이가 크다 보니 점점 더 서로를 이해하기도
 어려워지고요. 젊은이들은 구세대를 '꼰대'라고 부르고 구세대는
 젊은이들을 나약하다고 하지요. 이런 세대 갈등에 대해서는 어떻게
 생각하시나요?

박웅현 세대 차이가 없던 시대는 없었던 것 같아요. 젊은 세대를 자기 기준으로
 판단하려 한다면 꼰대가 맞아요. '다르다'로 봐야 하는데, '틀리다'로
 보는 경우죠. 그들이 가지고 있는 장점이 있거든요. 그 장점을
 끌어올려 주는 게 어른들의 역할이라고 봐요. 제가 좋아하는 말 중에
 '화이부동和而不同'이라는 말이 있는데, 똑같지는 않지만 조화롭게
 사는 걸 말합니다. 젊은 친구들은 우리와 같지 않지요. 우리와
 다릅니다. 그런데 그들과 우리가 어떻게 합을 맞출 수 있을지를
 고민하는 게 어른들이 해야 할 역할인 거예요.

오영식 젊은 세대를 대할 때 제가 취하는 방법은 반말을 쓰지 않는 거예요.
 한국어는 존댓말, 반말을 하는 순간 갑과 을이 정해지는 구조이지요.
 그래서 저는 가능하면 제가 먼저 존칭을 써요. 저보다 나이가 적은 사람을

대하더라도 존댓말을 사용하면 어느 정도는 눈높이를 맞출 수 있다고 보거든요. 나이 많고 직급이 높으면 가만히 있기만 해도 권위적으로 보이니까 가능하면 농담도 많이 하고 재미있게 해주려고 하죠.

김신 　맞아요. 가만히 있어도 어렵지요.

박웅현 　존재 자체가 권위적이니까요.

김신 　젊은 세대를 대하다 보면 어떤 판단이 드세요?

오영식 　저는 그들을 판단하려고 하기보다 그냥 다르다고 생각해요.
제가 젊었을 때와는 많이 다른 환경에서 태어나 자란 세대니까요.
기본적으로 존중의 태도를 갖는 게 중요한 것 같아요.

김신 　구세대는 요즘 젊은 세대가 회사를 너무 빨리 옮기고 끈기가 없다며
안 좋은 시선으로 보기도 하는데요. 말씀을 들어보니 그것도 일종의
편견일 수 있겠네요.

박웅현 　지금 젊은 세대가 저희 세대보다 힘들다는 건 분명한 것 같아요.
저희 때는 산업이 팽창하던 시기여서 이런저런 기회가 많았죠. 지금은
정체된 시기잖아요. 그런 점에서 좀 미안한 것들이 있지요.

김신 　환경의 변화를 무시하고, 특히 자신이 살아왔던 과거의 가치관으로
지금의 세대를 판단하는 건 옳지 않다는 데 동의합니다. 저도 그런 우를
범할 때가 종종 있어요. 저는 한 직장에서 17년 동안 근무했던 경험이
있어서, 요즘 젊은 사람들은 너무 인내심이 없는 게 아닌가 하는 생각도
잠깐 했었죠. 하지만 제가 그렇게 한곳에서 오랫동안 직장생활을 한 건
그 시대의 통념에 영향을 받은 것이지 온전히 저의 자발적인 의지가
만들어낸 것이 아님을 깨닫게 됐습니다. 그런 점에서 늘 시대의 정신과

가치관은 변하는 게 아닌가 싶어요. 아무튼 요즘 세대가 예전과 많이 다르고, 그들이 주요 소비 세대의 주역으로 떠오른 지금의 상황에서, 세대 차이는 광고를 만드는 데도 많은 영향을 주겠지요?

박웅현 광고는 당대의 시대정신을 따라갈 수밖에 없어요. 시대정신이 바뀌고 있거든요. 광고는 거기에 따라가야 합니다. 1980년대에는 "남자는 여자 하기 나름이에요."라는 카피가 나왔어요. 이 카피가 지금 나오면 엄청나게 비판을 받을 겁니다. 그런데 변화가 너무나 급격하게 일어나고 있으니까, 변화에 발맞추지 못한 것들이 부분적으로 생기는 거예요. 한때 논란이 된, 여자 어린이를 모델로 등장시킨 한 아이스크림 회사의 광고가 그런 예가 될 거고요. 이런 시대정신의 변화에 대해서 더 긴장해야 합니다. 어떤 메시지로 구성할 것인가를 생각할 때 훨씬 더 주의해야 하는 거예요.

김신 광고에서 여성을 표현하는 방식에 대해 어떤 사람은 아무 문제가 없다고 보고, 어떤 사람은 성적 대상화라고 불편해하기도 합니다. 이것은 과거에는 제기되지 않았던 문제여서 더욱 가치관의 변화를 느끼게 하는 주제로 보입니다. 이렇게 서로 다른 의견을 갖는 것에 대해서는 어떻게 생각하세요?

박웅현 마이클 샌델의 『정의란 무엇인가』를 보면 옳은 건 시대에 따라 바뀐다고 하거든요. 그러니까 "남자는 여자 하기 나름이에요."라는 카피는 그 당시에 전혀 문제 되지 않는 말이었어요. '절대적으로 옳다'는 건 없어요. 사람들이 그 시대에 어떤 것을 염두에 두고 있느냐 하는 게 중요하지요. 그렇게 봤을 때 사람들이 불편해하는 그 광고는, 저 같으면 그렇게 만들지 않았을 것 같아요. 100명 중에서 80명이 문제가 없다고 봐도 20명이 문제가 있다고 생각한다면 하지 말아야 합니다. 광고 제작자라면 젠더 감수성을 높여야 할 필요가 있지요. 그래야 소수의 사람이라도 불편해할 만한 광고를 만들지 않을 테니까요.

김신 지금 1990년대 한국 영화를 봐도 그때는 전혀 느끼지 못했는데 지금은 '어떻게 저런 표현을 할 수 있지?' 하는 의문이 드는 장면과 대사가 있습니다. 그만큼 시대가 많이 변하고 있다는 증거겠지요. 문제는 디자이너나 광고인은 그런 민감한 표현을 언제든지 제안받을 수 있다는 점이에요. 따라서 창작자라면 세대 차이나 가치관의 차이를 나와 상관없는 문제라고 치부할 수 없습니다. 표현의 도덕성이나 젠더 감수성에 대해서도 지속적으로 관심을 가져야 하는 이유이기도 하고요.

변화하는 환경

4 젠더 문제

차별을 겪어본 사람은 타인이 겪는
차별에 공감하기 쉽다. 개인적 능력이나
사회에 대한 기여도와는 전혀 관계없는
이유로 불이익을 받는다는 게 어떤 것인지
잘 알기 때문이다.

루스 베이더 긴즈버그
Ruth Bader Ginsburg

미국 전 대법관

김신 요즘 젠더 이슈가 큰 사회적 의제로 떠올랐습니다. 두 분은 여성 직원이
비교적 많은 회사에서 리더로서 일을 하시니 여성의 역량과 능력에
대해서 누구보다 잘 아실 것 같아요. 예를 들어서, 지금은 어떤지
모르겠지만 예전에 자동차 회사 디자인실에서 여성 디자이너는 주로
색채 부서에 배속되었거든요. 그러니까 여성은 자동차 형태를 다듬는
능력은 부족하다고 판단한 거죠. 혹시 그런 차이가 있다고 보시나요?

박웅현 남녀 차이가 있지요. 저희 업종에서는 여성, 남성이라는 말보다는
여성성과 남성성이라는 말을 많이 사용합니다. 저희 업종은 '여성성'이
있어야 하는 업종이에요. 왜냐하면 섬세하게 감정이입을 하지 못하는
사람은 다른 사람의 마음에 접근할 수가 없거든요. 감정이입 능력은
여성성에 더 가까운 것입니다. 그러니까 남자라고 해도 여성성이
있어야 해요. 제가 보기엔 오 대표님도 여성성이 꽤 있으시고요.

오영식 네, 맞아요. 사람은 생물학적 성에 따라 분류되어 있어도 사회적
성 역할의 구분은 더 이상 의미가 없다고 생각해요. 오히려 사회적
역할에 따라 개인의 역량이나 가능성이 더 중요하게 부각되어야
한다고 봐요. 그리고 저는 제3의 성도 인정해야 한다고 생각하고요.

박웅현 저에게도 여성성이 있어요. 광고계에서 필요한 여성성의 핵심은
남이 되어볼 수 있는 능력, 이런 거예요. 이런 능력이 남자들보다
여자들에게 훨씬 더 많다 보니 저희 회사는 한 6대 4 내지 7대 3으로
여자가 많을 거예요. 문제는 지금이 과도기라서 그런지 위로 갈수록
여자들이 많지 않고 유리천장이 여전히 존재한다는 거죠. 남자들도
그런 여성성이 있지 않은 사람들은 그렇게 좋은 성과를 내지 못하는 것
같아요.

오영식 저는 이 업계에서만큼은 성차별과 나이 차별이 없어야 한다고
생각해요. 능력이라는 것은 그런 것들과 무관하다고 봅니다. 한국만의
연공서열, 남성의 우월주의, 권위주의가 능력 있는 사람들에게
걸림돌이 되는 게 안타까워요.

김신 그렇다면 광고나 디자인 분야는 여러 산업 분야 중에서도 성차별이
비교적 적은 분야라고 할 수 있을까요?

박웅현 그렇지 않을까 싶은데요. 그래야 할 거예요. 그래야 좋은 사람들이
오겠지요.

김신 최근에 젠더 이슈 때문에 여성을 보는 시각이 많이 바뀌고 있습니다.
현장에서도 그런 변화를 느끼시나요?

박웅현 바뀌었지요. 안 바뀌면 큰일 나지요. 급격히 바뀌고 있고, 제 사회생활
30여 년 중에서 가장 급격하게 바뀌고 있는 게 '여성상'입니다. 그동안
여성들이 부당한 대우를 받아왔으니까요. 그리고 만약에 남자들이
이런 변화가 옳지 않다고 생각한다면 그 생각을 바꾸어야 해요.

김신 오 대표님은 어떠세요? 여성 디자이너와 남성 디자이너의 차이가
있나요?

오영식 디자인 결과물을 놓고 보면 여성적 디자인이냐, 남성적 디자인이냐 하는 차이는 있겠지요. 다만 어떤 것이 더 낫다거나, 여성 디자이너와 남성 디자이너 중에 누가 더 잘한다거나 하는 판단을 할 수는 없습니다. 그것을 기준으로 차별해서도 안 되고요. 저는 여성이든 남성이든 관계없이 일만 잘하면 돼요. 일에 있어서만큼은 성별보다 능력이 우선이니까요.

김신 이런 가치관의 변화에 따라 광고는 어떻게 변화하고 있나요?

박웅현 흥미로운 사례가 하나 있습니다. 한 5년 전쯤에 저희가 어떤 화장품 회사의 광고 시안을 만들었어요. 재미가 있으면 좋겠다 싶어서 카피를 재치 있게 썼거든요. 그런데 그게 살짝 마음에 걸리는 거예요. 여성들이 불편해하는 건 아닌가 하는 생각이 들었거든요. 그래서 당시 우리 회사 직원들 중에서 여성 문제에 민감한 친구들 네다섯 명에게 다 보여주고 검토해보라고 했어요. 그 직원들이 불편해하는지, 문제는 없는지 검토한 후, 이 정도는 귀엽다고 해서 넘어갔습니다. 어쨌든 그게 집행이 안 됐어요. 2년 후, 그걸 만든 후배가 파일을 정리하다가 다시 꺼내 본 거지요. 소스라치게 놀랐어요. 당시 이 카피가 지금 그대로 나왔으면 박살이 날만큼, 불과 2년 사이에 세상이 그렇게 변한 거예요.

오영식 남자든 여자든, 권력을 가진 사람이든 권력이 없는 사람이든 기본적으로 평등하다는 사고를 가져야 한다고 생각해요.

김신 그런 태도를 갖는다면 아마도 광고를 볼 때 여성의 성적 대상화나 차별적인 권력관계가 눈에 잘 띌 거라는 생각이 듭니다. 기본적으로 모든 사람을 존중하는 태도를 갖는다면 말이지요. 스스로 우월하다는 태도를 가지면 그런 필터가 생길 수가 없겠지요. 시대 변화에 대한 이야기는 이것으로 마무리하겠습니다.

직장생활

일하는 사람의 생각

광고와 디자인은 창조적인 산업으로 분류된다. 그 일에 종사하는 사람들은 일반 직장인과는 다른 특별한 직업인으로 취급받기도 한다. 일반 사무직 노동자들과는 달리 자유로운 영혼을 가진 사람들, 틀을 깨려는 사람들, 정장을 입지 않고 개성 있는 옷차림으로 출근하는 사람들…. 하지만 그들도 결국은 직장인이다. 그들도 다른 직장인들처럼 똑같이 오전 9시에 출근해서 오후 6시에 퇴근하는 삶을 살아간다.

물론 야근을 밥 먹듯이 하는 곳도 많다. 그들도 외부에서 고객을 만나고 회의를 하고 프레젠테이션을 한다. 다른 모든 회사의 직원들과 마찬가지로 자신의 능력을 인정받고 싶어 하고 적절한 보상을 받고 싶어 한다. 슬럼프에 빠지기도 하며 회사를 떠나기도 한다. 한국의 일반 직장과 대동소이하지만, 그렇다고 하더라도 좀 더 창의성을 발휘하도록 하려면 다른 무언가가 있어야 할 것이다.

창의적인 아이디어를 생각해야 하고, 기술적으로 최고의 아름다움을 표현해야 하는 사람들을 위해 적절한 사무 환경과 기업 문화를 어떻게 만들어갈 것인가? 그들의 실력을 높여줄 교육은 어떻게 이루어지는가? 생산적인 회의를 하려면 어떻게 분위기를 이끌어가야 할까? 또 적절한 보상은 어떻게 이루어지는가?

1 직원과 관리자

성공적인 기업은 인재를 많이 채용한
회사가 아니라 인재들이 조화롭게
일하도록 하는 회사다.

피터 드러커
Peter Drucker

미국 경영학자

김신 광고와 디자인은 팀 작업이고, 팀 작업인 만큼 직원들을 대하는 어떤
자세와 태도가 필요할 것 같습니다. 리더로서 직원들에 대해 어떻게
생각하시나요?

박웅현 기본적인 훈련들은 되어 있는 것 같아요. 일부 친구들이 조바심을
낼 수 있겠지요. 빨리 자기가 주역이 되고 싶다는 조바심을 내는
친구들이 있는데, 그렇게 많은 것 같지는 않고요. 신입으로 들어왔을
때는 패기가 있습니다. 배우고 싶은 욕구도 크다는 생각이 들어요.
저는 그 친구들에게 한 4~5년 정도는 스펀지가 되라는 이야기를
해요. 선배들을 보면서 장점은 장점대로 받아들이고 단점이 있으면
반면교사로 삼으라고 하죠.

김신 팀 작업에서는 서로 협력하는 태도가 중요한데요. 혼자 잘한다고
좋은 성과가 나오는 건 아니지요. 그런 의미에서 능력은 많으나 너무
경쟁적이어서 팀워크를 해치는 경우도 있지 않나요? 자기가 빨리 성과를
내고 싶어 하고, 그런 사람들이 능력이 있기는 하잖아요.

오영식 그 능력이 팀워크를 깨뜨리는 걸 상쇄할 정도로 능력이 있는 경우는
드물지요.

박웅현 능력이라는 것은 팀워크를 끌고 갈 수 있는 걸 포함해서 능력인 거지, 자기 혼자 잘난 것만 능력은 아니에요. 얼마 전 워크숍에서 제가 팀장들한테 이런 말을 해줬어요. "다들 잘하는 거 압니다. 그런데 다들 알지 않습니까. 혼자 할 수 있습니까? 그럼 어떻게 해야 할까요. 좋은 사람들이 옆에 모여야 하는 거지요. 그럼 좋은 사람이 모이려면 어떻게 해야 할까요? 여러분의 평판이 좋아야 합니다. TBWA에 좋은 사람이 모이지 않으면, 망하는 게 수순이지요. 어떻게 해야 할까요? 거기 워라밸도 좋고, 사람들 웃음도 많고, 직원들에 대한 복지도 좋다는 그런 평판을 받아야 합니다."

김신 광고는 팀워크가 필수적인 것에 반해 디자인 분야는 조금 성격이 다를 것 같아요. 토탈임팩트는 어떻습니까?

오영식 저희는 소규모이고 각자 자기가 맡은 일을 하다 보니까 일반 기업과는 분위기가 좀 달라요. 직원들도 혼자 앉아서 일하는 걸 좋아하는 스타일이고, 그러니까 팀워크가 깨질 일은 별로 없는 것 같아요.

박웅현 아쉬운 점 하나를 이야기한다면 '맷집'이에요. 맷집이라는 단어를 쓰는 까닭은, 힘든 상황을 견디지 못하는 친구들이 있거든요. 어렵지 않게 성장한 친구들 가운데 그런 성향이 더 많은데, 힘든 일이 주어지면 그냥 그만둬버리거나 이직을 해버리거나 엉덩이가 가벼운 경우들이 있어서 그런 건 검증을 하려고 합니다. 맷집 같은 것들은 우리 세대보다는 젊은 세대가 전반적으로 약한 것 같아요. 상황을 뚫고 나갈 수 있는 어떤 뚝심과 끈기, 인내가 있는 친구는 학벌이나 스펙이 좋은 친구들보다 일을 잘해요. 면접에서 그걸 검증하려고 많이 노력하죠.

김신 학벌이나 스펙은 금방 확인이 되지만 맷집, 인내심 같은 건 검증하기가 참 힘들잖아요.

박웅현 그래서 우리 회사도 인턴을 해본 사람들을 중심으로 뽑고요.
 그리고 신입을 뽑는다면 그 사람의 뚝심을 파악할 수 있는 질문을
 계속 하는 거지요. 면접하는 사람들이 그 감을 잡아야 되는 거예요.
 끝난 다음에는 면접관들이 모여 그 부분에 대한 생각을 크로스 체크
 하겠지요.

김신 요즘에는 자기계발서에서 효율적으로 일하라고 많이 강조를 하거든요.
 중요한 일에 에너지를 쏟으라는 거지요.

박웅현 그건 맞는 말인데, 조직이 사람을 쓰다 보면 그렇게만 할 수는 없어요.
 누군가는 뒤치다꺼리를 해야 할 것이고, 특히 신입일 때는 그런 걸
 먼저 해낼 수 있어야 되는 거지요.

김신 어떤 경우에는 신입사원으로 인해 에너지를 얻는 일도 있을 것 같습니다.

박웅현 일단은 '디지털 네이티브digital native'라는 게 큰 영향을 주지요. 디지털
 유목민의 시대가 되어서 새로운 땅을 가야 하는데, 젊은 세대는 디지털
 네이티브다 보니까 그 땅을 우리보다 훨씬 빨리 편안하게 먼저 가 있고,
 그게 우리 일에 필요한 에너지가 되는 것 같아요. 그리고 별로 겁이
 없어요. 안 될 때도 "해보겠습니다." 이러고서 달려드는 어떤 패기 같은
 게 좋고요. 부지런해요. "거기 한번 가봐야 하지 않나?" 그러면 다음 날
 어느새 가서 사진을 다 찍어 와요. 저는 구세대라서 젊은 세대가
 어떻게 사는지를 알 수가 없잖아요. 그렇다고 홍대 클럽을 가보거나
 그럴 정도로 부지런하지는 않거든요. 그러다 보니 젊은 세대의 어떤
 시대적인 규범, 시대정신을 잘 모르는데 이 친구들과 이야기하면서
 그걸 많이 배워요. 진짜 많이 배우죠.

오영식 저도 디지털 환경에 대한 것은 젊은 친구들한테 많이 배우지만,
 동시에 '내가 이걸 언제까지 해야 하나?' 하는 생각도 들어요. 무슨

의미인가 하면 어도비 그래픽 소프트웨어가 5년 전까지만 해도 포토샵, 일러스트레이터, 인디자인, 이렇게 세 가지 정도만 알면 충분했거든요. 그런데 지금은 열 개가 넘어요. 소프트웨어들 간의 응용력도 있어야 하고, 멀티태스킹 하는 능력도 더 필요해 보여요. 저희 회사는 완성물이 나오기까지 저에 대한 의존도가 여전히 커요. 디자인 시안을 한 200개 만든 뒤에 그것을 리뷰하고 선정하는데, 경력이 20년 넘은 실장님이나 제가 보는 시각과 젊은 디자이너들의 시각 차이가 크거든요. 거기까지 올라오는 눈의 섬세함을 키워줘야 하고, 그것이 시장에서 일으킬 반응을 예측할 수 있게 해줘야 합니다. 많지는 않지만, 어떤 프로젝트는 빨리 잘해야 되는 경우가 있어요. 소규모 회사이다 보니 혼자 리바운드도 하고 슛도 쏘고 다 해야 하는 거지요. 그게 40대에는 안 힘들었는데 50대가 되니 이제 체력적으로 힘들어서 가끔은 알아서 해줬으면 좋겠다는 생각도 들어요.

김신 오영식 대표님의 고민은 아마도 열 명 안팎의 소규모 디자인 회사들이 공통적으로 겪는 어려움이 아닐까 싶습니다. 큰 조직과 달리, 때에 따라 대표가 아주 구체적인 것까지 손을 대야 하는 거죠. 노먼 포스터Norman Foster가 설립한 건축 회사 이야기를 들은 적이 있는데, 엄청나게 많은 인원들이 조직적으로 일을 하다 보니 그 많은 프로젝트를 모두 '노먼 포스터'라는 건축가 한 명의 이름으로 말하는 것이 맞나 싶을 정도였죠. 반면에 아주 작은 스튜디오는 대표가 영업부터 디자인까지 모두 해야 하니 힘들 수밖에 없을 것 같아요. 박웅현 대표님도 아직 카피를 쓰시죠?

박웅현 저는 이런저런 경우가 다 있어요. 저희는 조직이 좀 크니까 저한테 리포트조차 안 하고 그냥 돌아가는 일들이 있고, 저한테 보여주기만 하는 일들이 있고, 회의에 참가해 달라는 일도 있고요. 그리고 어떤 일은 PT를 해달라는 일이 있어요. 카피를 쓰는 일도 있고요. 이런 게 다 있지요. 카피를 쓰는 건 후배들이 워낙 잘하고 있으니까 점점 줄지요. 그런데 어떤 경우는 직접 써야 할 때도 있어요.

특히 핵심이 되는 슬로건은 제가 먼저 뽑는 경우가 종종 있어요.
후배들이랑 각이 잘 안 맞아서 답이 안 나올 때는 제가 직접 쓰지요.

김신　　랜도Landor라는 미국의 아이덴티티 회사를 월터 랜도Walter Landor라는
　　　　사람이 설립했는데, 이분은 나이 들어서는 회의에 참석하지 않았다고
　　　　해요. 그러다 직원들이 도움을 요청하면 그때 비로소 기쁜 마음으로
　　　　이런저런 이야기를 했다고 합니다. 결국 랜도를 개인 스튜디오가 아니라
　　　　조직적인 시스템으로 만들려고 했던 거죠.

박웅현　　문화를 만들어야 하는 거예요. 저는 지금 그걸 하고 있는 거고, 실무를
　　　　줄이고 문화를 만드는 일을 점점 더 많이 하고 있어요. 예를 들어서
　　　　사무실 환경을 바꾼다면 어떤 메시지를 넣을 것인지, 이런 고민을
　　　　하는 게 문화를 만드는 일이지요. 그리고 워크숍 준비를 한 달 반 동안
　　　　해요. 그런 게 문화를 만드는 일이거든요. 팀장들을 만나서 회의하면서
　　　　이 프로젝트의 의미가 무엇이다, TBWA라는 회사는 어떤 메시지를
　　　　만들면 좋겠다, 이런 이야기들을 하는 거예요.

김신　　직원들이 늘 훌륭한 생산성을 보여주지는 못할 텐데요. 잘했던 직원들이
　　　　갑자기 슬럼프에 빠질 수도 있고요. 그런 경우에는 어떻게 이끌고 격려를
　　　　해주시나요?

박웅현　　기본적으로는 시간을 주는 거지요. 그냥 쉽게 할 수 있으면 쉽게
　　　　하고요. 일을 좀 덜어주기도 하고, 같이 술 먹고 이야기를 들어주고
　　　　이런 거지요. 이렇게 말하기도 합니다. "슬럼프는 누구한테나 오는
　　　　거니 잠깐 한 템포 쉬어 가자." 휴가 다녀오라고 하고, 소주 한잔하자고
　　　　청하기도 합니다. 그러면서 제 경험도 나누고, 나는 어땠다, 초조해하지
　　　　마라, 이런 식으로 얘기를 많이 하죠. 슬럼프는 삶의 디폴트일 수
　　　　있어요. 그게 없는 사람은 없고요. 그러니까 당연하게 받아들여야죠.
　　　　프로젝트를 바꿔주는 방법도 있어요. 그러면 광고 클라이언트가

바뀌고 팀이 바뀌니까 새롭게 일할 수 있지요.

김신 직원들 중에는 잘하는 사람이 있는가 하면 퍼포먼스가 떨어지는 사람도
있을 겁니다. 그렇다고 노골적으로 차별할 수도 없고, 리더는 팀을 같이
이끌어가야 하고, 어쨌든 공평하게 대우해줘야 하는 부분도 있을 텐데,
같은 팀의 직원들이 실행력에서 차이가 있을 때 어떻게 대응해야 할까요?

박웅현 저희 회사 팀장들이 2년 전에 후쿠오카 워크숍을 갔다 온 다음에
잡은 슬로건이 'The Best of Us'입니다. 그게 무슨 말인가 하면,
박웅현은 늘 좋은 건 아니거든요. 박웅현도 처질 때가 있어요. 베스트일
때가 있고, 워스트일 때가 있고, 중간일 때가 있고요. 후배들도 다
마찬가지입니다. 제 생각에는 특별히 잘하는 사람이 있는 것 같지는
않아요. 누구나 잘하는 상태가 있는 거지요. 그 상태를 어떻게 뽑아낼 수
있느냐가 조직 문화에서 가장 중요하다고 봐요. 그래서 이 친구의 어떤
부분을 베스트로 뽑을 수 있을지, 그걸 계속 고민을 해요. 그렇게 누구나
자신의 베스트를 뽑아내게 되면 확 바뀌거든요. 저는 이 상태를 어떻게
유지할 것이냐가 제일 중요한 문제라고 생각을 해요. 어떤 직원은
잘하고 있고, 어떤 직원은 못하고 있을 거예요. 그 모든 직원들에게서
어떤 부분을 발견해야 하고 북돋아줘야 되는지를 생각해야 하는 거죠.
 기본적으로 제가 가장 많이 쓰는 방법은 칭찬이에요. 못하는
부분에 대해서는 별로 언급을 안 해요. 제가 언급을 하지 않는다는 건
마음에 들지 않는다는 뜻이라는 걸, 후배들이 이제 알아요. 얘기 듣고
나서 "어, 괜찮네."라고 하는 건 제가 마음에 드는 게 없다는 거예요.
그런데 뭔가 좋은 게 나오잖아요. 그러면 옆 사람이 다 들리게 칭찬을
해요. "야, 진짜 최고다, 최고." 이런 식으로요.

김신 혹시 미운 직원이 있었던 적은 없었나요? 조직에는 그런 인물이
한 명쯤은 있잖아요. 이기적으로 행동을 하거나 팀워크를 망친다거나
하는 직원들이요. 어떻게 대처를 해야 하나요?

박웅현 제일 좋은 건 진정성 있는 대화예요. 그런 대화가 안 될 것 같으면, 서로 케미가 안 맞을 수 있으니 다른 방법을 찾아보자는 식의 얘기를 한 적도 있고요. 그래서 팀을 바꾸거나 회사를 옮긴 친구도 있습니다. 그런데 그 친구는 회사를 옮긴 다음에 저한테 고마워했어요. 옮긴 회사에서 일이 잘 풀렸거든요. 자기가 뛰어놀 수 있는 물이 따로 있을 수 있어요. 만약에 안 맞는다면, 다른 걸 한번 시도해보도록 이끌어주는 것도 선배로서 해야 할 일이 아닌가 싶어요.

오영식 이 일을 하면서 예전에 한 선배가 저에게 "너는 디자인을 못하는 것 같다."고 지적을 한 적이 있어요. 지금 생각해보면 그 회사의 디자인 프로세스가 저와 안 맞았던 것 같아요. 디자이너에게 자율성을 주지 않고 이렇게 그리면 어떨까, 저렇게 그리면 어떨까, 이런 식으로 개입하곤 했지요. 그런 경험이 있다 보니까 저도 직원한테 함부로 지적을 못하겠더라고요.

박웅현 저는 그걸 '관觀'이라고 보는데 관이 맞지 않으면 훌륭한 두 사람이 최악의 프로젝트를 만들 수 있고요. 관이 맞으면 평범한 두 사람이 최고를 만들 수 있지요.

오영식 저와 관이 가장 잘 맞았던 곳이 바로 현대카드였어요. 그때 정태영 부회장님, 김성철 상무님이 계셨는데, 그때 했던 디자인이 다 만족스러웠죠.

김신 그러고 보면 어떤 직원이 퍼포먼스를 잘 끌어내지 못하는 이유가 능력이 부족하기 때문일 수도 있지만, 자기와 맞지 않는 환경 때문일 수도 있겠군요. 그래서 자기와 맞는 회사를 찾는 일이 중요한 것 같습니다. 회사도 역시 그 문화에 맞는 직원을 찾는 게 중요하고요. 또 직원들에게 동기 부여를 해주는 일도 필요할 텐데요. 그런 면에서 회사는 기본적으로 월급을 주긴 하지만 일을 잘하는 직원들에게는 어떤 보상이 따라줘야

합니다. 직원들을 정당하게 평가하고 보상하는 일은 인사 제도의
핵심이기도 하고요. 보상은 어떻게 이루어지나요?

박웅현 저는 CEO가 아니라서 그런 이야기를 하기에 적절한 사람은 아닌데요.
그 전제로 말씀을 드리자면 정서적인 공감의 폭은 있는 것 같아요.
월급 인상에 대해서는 신뢰를 바탕으로 진정성 있게 접근하려고 해요.
노력과 기여도, 실행력으로 판단할 수밖에 없고, 여기에 판단하는
사람의 사심이 들어가면 안 되겠지요. 불평하는 친구들한테는 그렇게
진심으로 이야기합니다. 그러면 대부분 상식선이면 수용을 하지요.

김신 관리자 입장에서는 직원을 평가하는 게 참 어려운 문제인 것 같습니다.
완전하게 공평하고 합리적으로 평가한다는 것도 어렵고요.

박웅현 제일 힘들어요. 하고 싶지 않지요. 사실 그게 하고 싶지 않아서 저는
이렇게 저렇게 피해왔는데 한 몇 년 전부터는 어쩔 수 없이 제가 해야
하는 부분이 있더라고요.

오영식 저도 명함에 크리에이티브 디렉터라고 쓰여 있지 매니징 디렉터라고는
안 썼어요. 같이 일하는 후배한테 늘 그 타이틀을 주었죠. 예나
지금이나 변함이 없는 생각은 똑같은 연차라도 기여도가 높은 직원,
잘하는 직원에게 더 보상을 주는 거예요. 예전 직장생활을 할 때 제가
잘하는 편이었는데도 똑같이 월급을 받는 게 싫었기 때문에 잘하는
직원은 어떤 형태로든 보상을 해주려고 노력합니다.

김신 에이전시나 소규모 디자인 스튜디오는 월급을 많이 줄 수 없다는 점
때문에 대기업으로 가고 싶어 하는 직원들도 많이 있을 것 같습니다.

오영식 대기업을 갈 수 있는 성향과 그렇지 않은 성향이 있는 것 같아요. 저도
사실 대기업 체질은 아니고요. 저희 회사 직원들도 대부분 비슷한
성향입니다. 큰 회사는 좀 정치적이어야 하고 통제가 많아서 그걸
견딜 수 있어야 하지요. 어쩌면 저도 현대카드에 계속 있었으면
디자이너로 임원까지 되었을 가능성도 있었겠지만 저랑 맞지 않는
옷이라고 생각했어요.

김신 저도 잠깐 대기업에서 일한 적이 있었는데, 전혀 다른 능력을 필요로
한다는 걸 그때 알게 되었죠.

박웅현 저는 관료 시스템에 문제가 있는 것 같아요. 관료라는 단어를 썼는데,
많은 사람들, 큰 조직을 관리하는 곳은 시스템을 갖춰야 하고, 주변을
고려해야 하지요. 그래서 자주 듣는 말이, 이를테면 "옆 부서 부장은
3프로 올랐는데 네가 7프로 올랐으면 많이 오른 거야."라는 거예요.
기준점이 나한테 있지 않는 거죠. 일만 잘하면 되는 게 아니라
옆 부서, 유관 부서 사람들과의 불편함도 생각해야 하고요.
옳은 일보다 윗사람이 좋아하는 일을 어쩔 수 없이 해야 할 때도
있지요. 이런 게 관료 시스템 때문에 그런 것 같아요.

2 　사무 환경과 기업 문화

신은 인간이 한자리에서 움직이지 않도록
인간을 만들지 않았다. 사무실 가구는
그저 책상이나 캐비닛이 아니다.
이것들은 생활의 방식이다.

로버트 프롭스트
Robert Propst

미국 디자이너,
현대적 사무 가구의 발명가

김신　　직원들이 창의적인 일에 매진하려면 일하는 곳의 환경을 어떻게
　　　　만들어가야 할까요?

박웅현　사무 환경은 두 가지로 볼 수 있어요. 하나는 소프트웨어 환경, 다른
　　　　하나는 하드웨어 환경인데, 저는 소프트웨어 환경이 더 중요한 것
　　　　같아요. 직원들의 케미가 잘 맞느냐, 일이 재미있느냐, 내가 보람을
　　　　느끼느냐, 이런 게 더 중요한 것 같거든요. 이런 소프트웨어 환경을
　　　　어떻게 만들어줄 수 있을지를 늘 고민합니다. TBWA가 월급쟁이들이
　　　　다니는 회사가 되면 망할 것 같아요. TBWA는 광고인이 다니는
　　　　회사여야 해요. 월급쟁이와 광고인은 다릅니다. 광고를 하면서 월급을
　　　　받는 사람이 있고, 월급을 받기 위해서 광고를 하는 사람이 있어요.
　　　　내가 월급 받으려고 카피를 쓴다는 생각이 아니라, '나는 카피 쓰는 게
　　　　좋아. 재미있어.'라는 생각이 들어야 해요. 그렇게 일한 대가로 월급을
　　　　받는 거라 생각하는 거죠. 이게 문화거든요. 그런 생각이 들도록
　　　　만들어주려고 노력하는 게 근무 환경에서 가장 중요하다고 봐요.
　　　　그게 윗사람들의 역할 같아요. 그래서 팀원들을 많이 웃게 만들어라,
　　　　회의실 들어가는 걸 좋아하게 만들어라, 어쩌다 야근을 해야 하더라도
　　　　즐겁게 할 수 있게 만들어라, 그렇게 계속 강조하지요.

하드웨어는 일하는 공간일 텐데, 한마디로 우리 회사 환경을
인스타그램에 올려서 자랑하고 싶을 정도로 쿨하게 만들어주는 거죠.
저희 광고주 중에서 퍼시스가 있는데, 광고주와 함께 잡은 슬로건이
"사무 환경이 문화를 만듭니다."입니다. 그래서 몇 년 전에 회사
인테리어를 바꿨지요.

김신 그것도 중요한 사실이네요. 광고주한테는 사무 환경이 문화를 바꾼다는
슬로건을 제안해놓고 정작 그 슬로건을 만든 광고 회사의 사무 환경이
그 말에 미치지 않으면 카피의 진실성이 없는 거니까요.

퍼시스의 광고 포스터

박웅현 인테리어를 바꿀 때 제가 고려한 것은 개인 공간을 줄이고 공용 공간을 넓히는 거였어요. 그건 어떤 메시지인가 하면, 혼자 앉아서 일하는 시간을 줄이고 다른 사람들과 섞이는 시간을 많이 가지라는 뜻이었죠. 그리고 창가 쪽 자리를 윗사람들이 차지하지 말자, 이런 생각도 했고요. 이런 식으로 메시지를 계속 내보내는 거지요. 그리고 금요일 오후 4시, 5시에 가끔 맥주를 풀어요. 평소에도 작은 냉장고에 맥주를 채워놓고요. 아무 때나 자유롭게 이용해라, 이런 문화를 만들려고 해요. 그리고 저희는 점심시간이 11시 반부터 1시 반까지 두 시간입니다. 4년마다 한 번씩 휴가비를 주면서 한 달 동안 재충전 시간을 갖도록 하고요. 이런 식의 문화를 만들어가는 거죠.

김신 중요한 말씀을 해주신 것 같아요. 사무 공간을 어떻게 배치하느냐에 따라 창의성을 끌어올릴 수 있다고 생각해요. 스티브 잡스도 회사의 공용 공간을 강조했는데, 창의성은 우연한 만남에서 비롯된다는 믿음에서 그랬죠. 칸막이로 둘러싸인 자기 공간이 아니라 화장실이나 휴게실처럼 다른 부서 사람들과의 만남이 이루어지는 공간에서, 바로 그 우연에 의해서 창의적인 생각이 떠오를 수 있다고 해요. 또 창가 쪽 자리는 늘 권위의 상징으로 여겨지는 곳인데, 그런 곳에 높은 사람이 앉아 있으면 그만큼 그 공간은 권위적인 분위기를 갖게 되겠죠. 그런 공간을 회사의 모든 직원들이 사용하도록 하는 것도 직원들에게 시사하는 바가 있을 것 같습니다. 그리고 광고 회사라면 두 시간의 점심시간도 합당한 것 같고요.

박웅현 광고 회사의 일이 무슨 생산 라인 일처럼 1시에 땡 하고 시작하는 그런 일이 아니잖아요. 그러니까 밥 먹으면서 일을 할 수도 있고, 회의실에서 놀 수도 있는 일이거든요. 몇시부터 몇시까지 근무해야 한다, 1시까지는 자리에 앉아 있어라, 이게 관료 시스템에 해당하는 겁니다. 그러니까 우리 같은 사람들은 그런 시스템에 들어가면 못 견디는 거지요. 너무 융통성 없이 일을 하는 거니까요. 제가 지난

회사에 다닐 때, 그 회사는 여름에 라운드 티셔츠를 못 입게 했거든요.
그 문제 가지고 한참 싸웠어요. 말이 안 되지 않나요? 라운드 티셔츠는
안 되고 칼라 있는 옷만 입어야 한다는 게.

오영식 저희 회사도 창가 자리가 제일 좋은 곳인데 그곳을 회의실로 쓰고
있어요. 제 방은 좀 폐쇄적인 곳에 마련했고요. 점심시간에 대해서는
직원들이 알아서 사용하고, 복장은 자유롭게 입는데 다만 저는
슬리퍼를 신는 건 안 좋아해요. 사무실에서 편하게 있고 싶으면 바람
잘 통하는 운동화를 권유하고, 슬리퍼만은 웬만하면 신고 다니지
말라고 해요.

김신 슬리퍼를 못 신게 하는 특별한 이유가 있으세요?

오영식 좀 촌스럽더라고요. 한편으로는 게으름도 느껴지고요. 저는 개인적으로
단정하고 깔끔하면서 품위 있는 것을 좋아해요. 캐주얼한 것은 괜찮은데
슬리퍼를 끌고 다니는 건 눈에 거슬려서 보기가 힘들어요.

김신 디자이너라는 직업의 특수성을 생각한다면 심미안을 고려한 환경도
중요하겠습니다.

오영식 그리고 근무 환경에서 저희가 특별히 신경을 쓰는 부분은 장비에 대한
투자예요. 일을 하다 보면 시간 효율이 중요한데, 장비가 노후화되면
그것 때문에 야근을 할 수도 있거든요.

김신 디자인 스튜디오는 광고 회사와 달리 함께 회의를 하면서 생산성을
낸다기보다 주로 각자 자리에서 혼자 일을 함으로써 생산성이
올라가니까 직원들의 능률을 높이는 것이 곧 회사의 능률을 높이는
것이겠군요. 그리고 회사에서 교육 프로그램을 운영하는 경우도
있는데요. 외부에서 교육을 받기도 하고, 외부 강사를 초청해서 강연을

듣기도 합니다. 그런 교육들이 필요한가요?

박웅현 　물론 현업만큼 좋은 교실은 없어요. 그래도 시대가 계속 변해서 현업만 한다면 우물 안 개구리가 되니까 새로운 트렌드가 있다면 관심을 가져야 합니다. 새로운 미디어 환경에 대한 것, 새로운 기술에 대한 것, 인문학과 관련된 것, 이런 것들은 지속적으로 회사에서 교육 시스템으로 만들지요.

김신 　그런 교육이 직원들한테 어떤 효과를 주나요?

박웅현 　기술적인 건 우물 안에 갇히지 않게 해주는 것 같고요. 저런 기술이 있구나, 환경이 저렇게 바뀌고 있구나, 나도 신경을 써야겠구나, 이런 생각을 갖게 해주죠. 인문학에 관련된 교육은 삶의 균형을 잡게 해줄 것 같아요.
　　　그리고 저희는 회사 내부에서 한 달에 한 번씩 팀장 회의 때 '트렌드 리포트'라는 걸 한 부서가 계속 발표해요. 이번에는 실버 마켓에 대해서, 다음에는 어떤 책에 대해서, 주제를 바꿔가며 발표를 하고 클라이언트와도 공유하지요. 구글 관계자를 초대해서 구글의 새로운 시스템에 대한 강의를 듣기도 했어요.

김신 　저도 회사 다닐 때를 돌이켜보면 매달 들었던 외부 강사의 강연이 당시에는 별것 아닌 것 같아도 지금까지 인상에 남아 있는 게 있어요. 때로는 강의가 유익하지도 않고 재미가 없을 때도 있었어요. 그런데 당시 저희 사장님은 형편없는 강의에서조차 뭔가 보탬이 될 만한 요소를 찾는 모습을 보고 많이 배웠습니다. 모든 강의와 교육이 다 훌륭한 건 아니지만, 구하고자 한다면 어떤 강의에서도 배울 점을 얻어낼 수 있겠지요.

오영식 저희 회사는 광고 회사와 비교하면 규모가 작아서, 사내 교육으로
 외부 강사에게 배운다는 개념보다 제 경험을 알려주고 공유한다고
 봐야죠. 저도 TBWA에 초청을 받아 강연을 한 적이 있어요.
 장인정신craftmanship에 대한 내용으로 강연을 했는데, 외부 광고업계
 사람들로부터 유익했다는 얘기를 듣고 뿌듯했지요. 저희는 규모가
 작아서 저희 직원들을 대상으로 그런 외부 프로그램을 만들지는 못해요.
 대신 회사 설립 때부터 지금까지 여섯 종류 정도의 외국 잡지를 꾸준히
 구독하고 있어요. 그리고 노력하는 것 중 하나는 야근을 줄이는 거예요.

김신 각자 자율적으로 자기개발을 하는 방식이네요. 그런데 야근이라는 게
 꼭 필요해서 한다기보다 일의 방식 때문에 야근을 하게 되는 경우도
 있는 것 같아요.

오영식 제가 전 직장에서 느낀 건데, 일이 길어지는 첫 번째 이유는 전날
 야근을 해서 다음 날 늦게 나오기 때문이에요. 한 10시 반쯤 출근을
 하고 또 중간중간 직원들끼리 어울려서 커피 마시고 수다 떨고,
 그러다가 또 담배 피우러 나가고, 그러면서 오전 시간이 효율성
 없이 지나가죠. 제가 일을 해보니까 정확히 9시에 일을 시작하는 게
 중요하더라고요. 그걸 루틴으로 만들어야 해요. 그래서 가급적 야근을
 하지 않고, 어쩔 수 없이 야근을 하더라도 다음 날 웬만하면 9시에
 나오려고 하죠.

 야근을 하게 되는 이유 중 하나는 결정을 해주는 사람이 영업한다,
 외부 미팅한다, 그러면서 사무실에 없는 시간이 많기 때문이기도 해요.
 외근 나갔다가 직원들 퇴근하는 시간에 들어와서 "이거 아니야, 다시
 해." 이러거든요. 그러면 직원들이 야근을 해야 하는 거죠. 그래서
 저희는 오전 10시, 오후 4시를 리뷰 시간으로 정해서 하고 있습니다.

김신 일이 늘어지는 원인이 관리자에 의한 경우도 있다는 거군요. 그리고
 워크숍은 어떤 의미가 있는 건가요?

박웅현 워크숍은 내부 직원들에게 비전을 공유하고 방향을 공유한다는 의미가 있고요. 외부에서 강사를 초청해서 하는 교육은 그 업계 트렌드를 보거나 새로운 기술을 공유한다는 의미가 있지요.

김신 두 분 말씀을 들어보니 회사가 창의적인 근무 환경을 만들기 위해서는 물리적 환경뿐만 아니라 교육이나 워크숍 같은 소프트웨어적인 노력을 함께 기울여야 한다는 걸 깨닫게 됩니다. 하드웨어 환경과 소프트웨어 환경을 함께 가꾸었을 때 자연스럽게 직원들의 성장을 도울 수 있겠지요.

3 직장에서의 시간, 그리고 리추얼

똑똑한 사람에게 습관은
야망의 증거다.

위스턴 휴 오든
Wystan Hugh Auden

영국 시인

김신　디자이너와 카피라이터를 포함해서 창의적인 일에 종사하는 사람들
중에는 똑똑하고 일도 잘하지만 지나치게 자유분방한 경우가 있잖아요.
사소하게는 약속 시간을 잘 지키지 않는 경우도 있고요.

박웅현　그런 사람들 중에 정말로 훌륭한 사람은 없어요.

오영식　그런 사람이라면 혼자 일을 해야겠지요. 그리고 그런 기본적인
사회성이 부족한 사람은 혼자 할 수 있는 작업을 하는 게 나을 거예요.

박웅현　요즘 '워라밸work-life balance, 일과 삶의 균형'이라는 개념을 중요하게
생각합니다. 대부분의 워라밸은 퇴근 시간에 달려 있으니까 리더는
퇴근 시간을 지켜줄 수 있어야 해요. 광고 일은 협업으로 이루어지고
혼자 하는 일이 아니라서 다른 사람에 대한 배려가 있어야 합니다.
제가 신입사원 때, 그때만 해도 업무 강도가 지금처럼 세지 않은
1980년대 후반, 1990년대 초반이었어요. 10시에 회의를 한다고 해서
10시에 회의실에 들어가 있으면 아무도 안 들어와요. 10시 10분쯤 되면
한 사람이 들어와서는 "아무도 없네." 하고 또 나가요. 사람들이 다
모이는 시간이 10시 40분, 50분이에요. 또 10시 40분쯤 모이면 바로
집중적으로 회의를 하면 되는데, 어제 노래방에서 있었던 이야기가
막 나와요. 그러면 얼추 점심시간이 되거든요. 그러면 점심 먹고 하자고

해요. 10시에 회의를 하자고 했는데 아무것도 진행이 안 됐어요. 점심 먹으면서 낮술을 한잔하자고 해요. 낮술 한잔한 사람이 어제 술을 많이 마셔서 숙취가 있으니 사우나 하러 갔다 오겠대요. 그러면 결국 회의가 4시쯤 시작됩니다. 4시부터 본격적으로 하다 보면 당연히 야근이지요. 밤 10시까지 하다 보면 "왜 맨날 우리는 이렇게 일이 많냐?" 하면서 또 "술이나 한잔하고 집에 가자."라고 하지요. 그리고 전날 술을 먹었으니 아침에 늦게 와요. 이걸 제가 너무 많이 봐왔고, 아주 큰 반면교사가 되었지요.

오영식　진짜 그런 루틴이 많았죠.

박웅현　그 반면교사가 오늘의 저를 만들었거든요. 저는 우리 팀 출근 시간을 정해놓지 않았어요. 마음대로 하라고 하죠. 그런데 10시에 회의가 있는데 10시 3분에 나타나는 직원은 없어요. 제가 맨날 "10시 3분은 10시가 아니다."라고 하거든요. 회의가 10시면 정확히 10시에 시작해야 해요. 그래서 다들 긴장을 바짝 하고 있고요. 회의 들어가면 한 시간 내로 집중적으로 합니다. 저희 팀에 처음 온 경력 직원들이 가장 놀라는 게 이 속도예요. 속도가 너무 무섭대요. 이게 업무 강도와 연결되거든요. 그리고 또 한 가지가 오후 4시에는 일을 시키면 안 돼요. 만약 4시에 일을 시키려면 그건 30분 내로 끝날 만한 일을 시켜야 하고요. 4시에 불러서 뭘 시키면 야근인 거지요.

　　　　저는 일이 많을 때 어떻게 하느냐면, 출근을 해서 오늘 할 일들을 쭉 적어요. 그런 다음에 우선순위를 정해요. 그래서 여섯 시간 걸릴 일이면 출근하자마자 그 일을 먼저 지시를 내립니다. 그리고 10분이면 끝나는 일들은 뒤에 두고요. 오후 늦은 시간에 시작해야 하는 일이면, 이 일은 30분 이상 하지 말라고 해요. 왜냐하면 계속 하게 되면 야근을 해야만 하거든요. 그래서 이 카피는 30분만 쓴 다음에 가지고 오라는 식으로 일의 우선순위를 정해주지요. 그러면 불필요한 야근이 줄어요.

제가 제일기획에 있을 때부터 우리 팀의 별명이 '삼신할매팀'이었어요. 우리 팀에만 오면 결혼들을 하고, 우리 팀에만 오면 애를 낳아요. 한번은 지금 우리 회사에서 어떤 차부장급 후배가 "아이랑 에버랜드 가는 약속을 지킬 수 있는 게 이 팀 와서 제일 좋은 거였어요."라는 얘기를 했는데 저는 그 말이 슬펐어요. 너무 상식적인 건데, 그게 차부장급이 될 때까지 지켜지지 않았던 거죠.

오영식 선배님 말씀대로 어떤 목표 지점을 만들고, 오늘 이 시간까지 뭘 해야 하고, 오늘 안에 뭘 해야 하고, 일주일 동안 뭘 해야 하고, 그런 계획이 서 있어야 되는 것 같아요. 정확한 데드라인과 업무량을 정해놓으면 작업이 느슨해지는 걸 방지할 수 있어요. 디자인 스케치를 시킬 때 그냥 하라고 하면, 한 개 가지고 계속 미적거릴 수 있거든요. 그래서 저는 하루에 그려야 하는 스케치의 양을 정해놓는 편입니다.

김신 일을 막연하게 시키지 않고, 완성도가 떨어지더라도 정해진 시간 안에 마감을 한다는 게 중요한 것 같습니다. 월간지 잡지사의 경우 마감이 한 달 동안 이루어지니까 무슨 일이 일어나든 한 달에 한 번 일정 분량의 마감을 하거든요. 그런데 한 달이라는 길다면 긴 시간이 주어지니까 마감을 조금씩 미뤄서 마지막 일주일 동안 야근을 하고 밤을 새우기도 하지요. 그런 일도 일정 관리를 체계적으로 하면 야근 없이 마감할 수 있을 텐데 말이죠. 두 분은 철저하게 시간 관리를 하시는 것 같아요.

오영식 전에도 이야기했듯이, 실제로 제가 주니어 때 하루에 스케치 100개라는 목표를 정해놓고 몰두했더니 가능하더라고요. 그리고 폰트 책이 없을 때인데, 혼자 폰트를 다 찾아 프린트해서 책 한 권을 만들었어요. 그렇게 해서 많이 본 덕분에 서체를 빨리 익힐 수 있었지요.

김신 일이라는 게 오늘 하루의 작업량이 미약하더라도 그 작은 것들이 축적되어 큰 성취로 이어지는 것 같아요. 그리고 평소에 그렇게 많은

훈련을 해두면 뭔가 급하게 끝맺어야 할 일이 있을 때 유리하지 않나요? 클라이언트가 의뢰하는 일들은 항상 촉박하게 진행되기 마련이거든요.

오영식 PR 회사 에델만에 다녔을 때의 경험을 말씀드리면, 어떤 프로젝트를 하고 있을 때였는데 마무리할 시간이 너무 부족해서 쩔쩔 매고 있었어요. 그때 이태하 사장님이 굉장히 인상 깊은 말씀을 하셨어요. "진정한 프로는 주어진 시간 안에 제일 좋은 걸 뽑아내는 사람이다."라고요.

박웅현 저도 클라이언트들한테 이런 이야기를 합니다. "저한테 2주를 주시면 2주 동안 고민한 아이디어를 가지고 올 것이고, 저한테 한 달을 주시면 한 달 고민한 아이디어를 가져오겠습니다. 저한테 넉 달을 주시면 넉 달 고민한 다음에 아이디어를 가지고 오겠습니다."라고 하거든요. 우리 일은 그럴 수밖에 없어요. 2주 밖에 시간이 없는데, 나는 한 달 안 주면 일을 못하겠다고 말한다면, 그건 프로가 아니거나 예술가인 거지요.

오영식 제가 일하는 방식에서 지금까지 어겨본 적이 없는 규칙이 하나 있습니다. 프레젠테이션 준비는 반드시 하루 전날에 끝낸다는 거예요. 프레젠테이션 당일 아침에 수정하는 건 의미가 없다고 봐요. 그런 식으로 시간 관리를 제대로 하지 못하면 좋은 결과물이 나올 수 없다고 생각하거든요.

박웅현 저도 똑같아요. 우리 업계는 야근을 밥 먹듯이 하는 데고요. 프레젠테이션이 만약에 다음 날 오전 10시면 당연히 밤을 새워야 열심히 일했다고 생각을 하는 곳이죠. 제 주장은 프레젠테이션 전날 오후 6시 이전에 모든 작업을 끝내야 한다는 거예요.

오영식 끝내야 하는 시간을 정해놓는 게 중요하지요.

박웅현 맞아요. 6시 이전에 모든 걸 끝내려면 녹음이 몇시에 넘어와야 하는지
알아야 해요. 녹음이 넘어 오려면 편집을 몇시에 해야 되는지, 편집을
하려면 시안 컨펌을 몇시에 하고, 시안 컨펌을 하려면 아이디어 회의가
언제 끝나야 하는지, 모든 단계마다 시간이 얼마나 걸리고
언제 끝내야 하는지를 알고 있어야 합니다. 그걸 잘 모르면 프로라고
할 수 없지요.

오영식 그렇게 시간을 조절해주는 것이 디렉터의 역할이라고 봐요.
어떤 스케치를 더 해야 되고 덜 해야 되는지 판단할 수 있도록 말이죠.
이것 역시 시간의 효율을 높이는 방법이지요.

박웅현 저도 중요한 프레젠테이션이 있으면 그 전날에 모든 걸 끝내놓고요.
그다음에는 자요. 잘 자요. 중요한 프레젠테이션이 있는 날 후배들이
와서 "잘 주무셨어요?"라고 물어봐요. 잘 자야 컨디션이 좋으니까요.
그래야 제가 PT를 잘할 수 있지요.

김신 뛰어난 성취는 단기간의 노력이 아니라 일상의 아주 작은 실천들이
축적된 결과입니다. 그런 점에서 사람들이 매일 하루도 빠뜨리지 않고
반복적으로 행하는 일은 무척 중요하다고 해요. 이를 '리추얼ritual'
이라고 하더라고요. 환경의 변화가 있더라도 늘 꾸준히 성실하게
습관적으로 하는 일이 중요한데, 두 분께도 그런 리추얼이나 루틴 같은 게
있다면 말씀해주세요.

박웅현 저는 20년 넘게 새벽 수영을 하고 있는데 그게 정말 중요한 역할을
했다고 생각해요. 월, 수, 금, 일주일에 세 번 새벽에 수영을 하는 게
컨디션 조절이에요. 수영을 하고 나면 컨디션이 좋아지거든요. 아침 일찍
일어나기는 힘들지만, 제일 머리가 잘 돌아갈 때가 새벽 수영을 하는 날
오전 10시예요. 그래서 제일 중요한 회의는 늘 월, 수, 금 오전 10시에
잡아요. 스태프들이 다 알아요. 월, 수, 금 오전 10시에 회의를 잡으면

그게 중요한 회의라는 걸 알죠. 또 출근하자마자 오늘 할 일을 쭉 적어요. 전화 한 통 걸어야 하는 일까지 다 적은 다음에 1번, 2번, 3번, 4번, 번호를 매겨요. 1번을 먼저 해놔야 2번으로 넘어가는 거죠. 그런 다음 업무 지시를 내릴 게 뭐가 있는지 나오잖아요. 그렇게 업무 지시를 해놓으면 중요한 것들은 거의 오전에 다 정리가 되고요. 오후는 반복적으로 돌아가는 것들, 잠깐 보고 판단하면 될 일이라든가 그런 일을 하죠.

오영식 저는 선배님처럼 일이 많지 않기 때문에 매일 하는 업무가 거의 비슷해요. 저는 야행성이라 오후부터 정신이 맑아져서 집중할 일, 결정할 일, 전화 통화 등은 모두 오후 2시 이후에 하고요. 생체 리듬을 체크해본 적이 있는데, 늑대형, 사자형, 돌고래형, 이렇게 세 가지 타입이 있다고 할 때 저는 사자형으로 나왔어요. 사자형의 사람들이 대부분 야행성인데 이 유형은 커피도 오전 늦게 11시쯤에 먹어야지, 그 이전에 마시는 건 잠 깨는 데 효과가 없다고 하더라고요. 머리가 제일 잘 돌아가는 시간이 오후 4시부터 새벽 2시까지죠. 오전 시간이 좀 산만한 편이고, 오후 시간이 되면 특별한 리추얼이 없어도 컨디션이 돌아와. 가끔 제가 시간 선택을 할 수 없는 중요한 일이나 미팅이 있을 때는 음악으로 컨디션 조절을 해요. 오전에 듣는 음악과 오후에 듣는 음악을 구분해서 들어요.

김신 그러니까 최소한 정오가 지나야 뭔가 일이 되는 스타일이군요.

오영식 네. 제가 대학원을 다니다 직장생활을 시작하게 된 것도 아침 시간을 효율적으로 보내지 못한다는 이유도 있었어요. 대학원 졸업 후 작가가 되더라도 오전에 직장에 나가서 돈을 번 뒤 밤에 작업을 해야겠다고 생각해서 취직을 한 건데, 어쩌다 이 일이 맞아서 계속하게 된 거죠. 여전히 저에게 아침 출근 시간은 책임감, 의무감을 요하는 시간입니다. 요새는 선배님 영향으로 좀 바꿔보려고 노력해요. 체력이 있어야 뭘

할 수 있다는 걸 알아서 가능하면 아침에 일어나 주 3회 정도 실내
자전거를 타고, 주 2회는 요가를 하고, 가끔 가벼운 산행도 하고요.
이것도 저것도 안 되면 가능한 한 하루에 만 보는 걸으려고 해요.

김신 나이가 들수록, 아니 나이와 관계없이, 또 창의적인 작업을 하든 뭘 하든
건강은 정말 중요하지요. 건강해야 좋은 작업을 할 수 있다는 것도
당연하고요. 리추얼도 결국은 건강이 허락해야 가능한 거고, 또 건강이란
매일매일 꾸준하고 성실하게 수행한 리추얼의 결과라는 생각도 듭니다.

4 회의의 밀도

연륜은 사물의 핵심에 가장 빠르게
도달하는 길의 이름이다.


곽재구

시인

김신 회의 시간을 좋아하는 직장인은 많지 않을 겁니다. 하지만 박웅현 대표님
말씀을 들어보면 광고 회사에서는 회의가 굉장히 중요한 것 같아요.
회의에서 모든 아이디어가 나오니까요. 회의를 효과적으로 할 수 있는
방법이 있을까요?

박웅현 회의 밀도가 어떠한가에 달렸겠지요. 건성으로 하지 않고 진짜
갑론을박하면서 그 밀도를 쌓아가는 거지요. 그러다 보면 어느 순간에
좋은 아이디어가 나오는 거고요.

오영식 브레인스토밍도 누구와 하느냐에 따라서 또 질이 다르잖아요. 생각의
폭이 비슷한 사람들과 하면 진행이 빠른데, 경력이 조금 적은 직원이나
비전문가들과 회의를 하다 보면 그들을 배려해야 하니까 그만큼의
시간이 늘어나요. 광고 회사와 달리 디자인 회사는 도제식으로
운영되다 보니 회의 밀도를 높이려면 젊은 직원들과 소통할 수 있는
시간이 필요해요.

박웅현 주파수가 맞는 사람들과 회의를 할 때 시너지가 나온다고 하잖아요.
어떤 경우에 어떤 사람은 아예 없는 게 나아요. 그 사람이 못해서가
아니라 코드가 안 맞거나 언어를 같이 따라갈 수 없기 때문이에요.
어떨 때는 이 사람과 맞을 수도 있고, 또 다른 때는 저 사람과

맞을 수도 있어요. 저는 후배들을 가르치는 역할도 해야 하잖아요.
회의실만 한 교실이 없거든요. 그래서 후배들을 데리고 들어가서
회의를 해야 하는데, 아주 급하면 예외적으로 핵심적인 사람 한두 명만
데리고 회의실로 들어가요. 다른 사람들에게는 양해를 구하고요.
이 친구들도 무척 들어오고 싶어 해요. 들어와서 앉아만 있으면
안 되냐고 하는데 안 된다고 하죠. 달라요. 의식하게 되거든요.
신경을 다른 데 쓰게 되고, 생각 자체가 집중을 못하게 되는 거예요.

오영식 마이클 조던이 농구를 그런 식으로 했다고 해요. 팀워크가 좋고
선수들 컨디션이 좋은 날에는 다른 선수들에게 공을 많이 뿌려줬대요.
그런데 어떤 날은 팀워크도 안 좋고 선수들 컨디션도 안 좋으면
자기가 그냥 다 집어넣는다고 합니다. 선배님은 특공대처럼 팀을
꾸려서 하면 되는데, 저희는 안 되면 한두 명이 몰두해서 작업해야
할 때도 있지요.

박웅현 그 부분이 저희도 있기는 해요. 어느 순간 안 되겠다 싶으면 제 방문을
닫아요. 문을 닫고 제가 쓰지요. 제가 써서 가지고 나가면 초반에
후배들은 대부분 자기가 쓴 것과 비슷하다고 해요. 나중에 보면 이게
미묘하게 차이가 있거든요. 그래서 가끔 문을 닫는 경우가 저는
있어요. 그럴 때 후배들이 긴장하는데 평소에는 많이 칭찬하면서
회의하거든요. 그러다가 제가 안경 벗고 머리를 몇 번 긁적이다가
이렇게 말해요. "쓴 것들 다 줘봐. 고생들 했어. 내가 생각 좀 해볼게."
그리고 문을 닫고 한 세 시간, 네 시간 정도 집중해요. 그때는 제가
무척 몰린 상태거든요. 거의 낭떠러지 앞에 선 상황인 거예요. 여기서
안 나오면 끝나는 거죠. 후배들한테 면도 안 서고요. 문을 탁 닫는
순간에는 집중력이 확 올라가요. 그러면 잘 모르는 직원은 "CD님이
내가 쓴 거, 우리가 쓴 거 다 달라고 하고 문 닫으셨어."라고 하면서
겁을 먹더라는 거예요. 저랑 오래 일했던 직원은 "한두 시간 기다려봐.
들고 나올 거야."라고 말하고요.

복잡한 걸 단순화시키는 게 회의거든요. 처음에는 해결책이 막 복잡할 것 같다가 생각이 정리될수록 한 문장으로 정리됩니다. 그냥 '이거다' 하고 정리가 되거든요. 그 과정을 거쳐야 하고, 거기에 들어가는 가장 빠른 방법이 연륜인 거지요. 곽재구 시인이 이런 말을 했어요. "연륜은 사물의 핵심에 가장 빠르게 도달하는 길의 이름이다." 후배들이 한참 회의를 하다가 저한테 한번 봐달라고 해서 들어가보면 보여요. "이게 다네. 이게 핵심이네." 그렇게 아이디어 하나를 선택해주는 거지요.

오영식 맞아요. 저희는 스케치한 것들을 모두 붙여놓고 리뷰하면서 선택해보라고 하면, 신입사원이 좋아하는 것과 3년 차, 5년 차 되는 직원들이 좋아하는 것, 한 7~8년 넘은 시니어들이 좋아하는 게 조금씩 차이가 있어요.

박웅현 대부분 시니어가 고른 것들이 더 많이 채택되지요.

오영식 한번은 신입사원이 작업한 게 채택된 경우가 있었는데 그런 경우는 아주 드물어요.

김신 그게 문제 해결에 더 가깝다는 것인가요? 아니면 어떤 나이, 세대 차이에 따른 것인가요?

박웅현 세대 차이는 아닌 것 같아요. 연륜 같아요.

오영식 현대카드 일을 하면서 느꼈던 건데, 회의를 할 때 어떤 이슈를 바라보고 생각하는 관점이 일반 사원 다르고, 과장급 다르고, 임원급 다르고, 최고경영진이 달라요. 내려갈수록 좀 더 자기중심적이고 위로 올라갈수록 큰 그림을 보는 안목이 있다고 느꼈어요.

김신 그렇다면 CEO가 제일 잘 보겠네요.

오영식 그분이 현명하다는 전제하에서는 그렇겠죠. 절대적으로 그렇다는 건
 아니지만 보편적인 경험으로 보면 연륜을 무시할 수는 없어요.

김신 일단 절대적인 경험의 양이 필요하고, 거기에 또 다른 무엇이
 필요하겠네요. 재능인가요?

박웅현 연륜은 어떤 환경에 자기 삶을 노출시켜 왔느냐의 합 같아요.
 저는 재능이 생득적인 것이라고 보지는 않아요. DNA 속에 천재가 있는
 것 같지는 않아요. 어릴 때부터 어떻게 자라왔느냐의 관계가 크다고
 봅니다. 아주 유년 시절의 경험도 영향을 주거든요. 유치원에서
 다 배웠다는 이야기가 있잖아요. 저는 그게 어느 정도 맞다고 봐요.
 어릴 때 어떻게 했느냐, 그리고 어떤 부모 밑에서 어떤 대화를
 나누면서, 어떤 칭찬을 받으면서, 어떤 책을 보면서, 어떤 영화를
 보면서 컸느냐, 이런 것들의 합 같아요.

김신 결론적으로 회의는 밀도가 가장 중요하고, 그 밀도를 만들어내는 방법은
 케미가 맞는 직원들과 함께해야 한다는 거죠. 저도 직장생활을 한 20년
 해오다가 이제는 프리랜서로 살아가는데, 직장생활을 할 때보다
 스트레스를 훨씬 덜 받는 건 사실이에요. 직장인이 받는 보수 중에는
 인간관계에서 발생하는 스트레스 비용 부분이 있는 것 같아요. 재능과
 성향이 다른 사람들을 모아 케미를 맞추고 성과를 만들어내는 일이
 얼마나 어려운지, 또한 이를 가능하게 하는 연륜과 리더십이 얼마나
 중요한지를 두 분 말씀을 통해 깨닫습니다.

창작이라는
일

창조적인 작업은 신비롭고 낭만적이고 비일상적인 일처럼 여겨진다. 마치 신화처럼 창작은 특별한 재능을 가진 사람들이 특별한 시간과 공간에서 벌이는 신기하고 고상하고 비밀스러운 일이라고 오해를 받기 쉽다. 하지만 창작의 추진력 자체가 그렇게 고매한 것은 아니다. 그저 살아남기 위한 방편 가운데 하나인 경우가 대부분이다. 그렇다고 실망할 필요는 없다. 생존이야말로 어쩌면 가장 위대한 일일 수 있다. 공동체를 위한 높은 윤리 의식과 사회적 가치도 결국은 가장 기본적인 생존을 위한 삶의 태도로부터 비롯되기 때문이다.

결국 창작은 신이 전해주거나 하늘에서 내리는 신비로운 작용에 의한 것이 아니라 일상의 일이다. 어찌 보면 지리멸렬하고 무질서해 보이고 지극히 평범해 보이는 바로 그 일상을 벗어나는 순간 창작의 기운도 소멸해버릴지 모른다. 위대한 예술가들이 남긴 창작의 즐거움에 대한 달콤한 말과 달리 창작의 과정은 대단히 지루하고 고통스럽다.

광고와 디자인은 경험과 문화, 가치관이 다른 여러 사람들이 모여서 공동 창작의 길을 가야 한다. 말하자면 산업적인 창작이라고 할 수 있을 것이다. 이는 혼자 씨름하는 예술적 창작과는 다른 태도와 기술을 필요로 한다. 예술적 창작과 산업적 창작은 우열이 있다기보다 다른 접근 방법이 필요하다. 이런 산업적 창작 활동에서 즐거움이란 어떤 의미를 지닐까? 뭔가 재미있을 것 같은 창작의 과정에도 어김없이 지루함이 따르는데, 그것을 어떻게 극복할 것인가? 창작의 몰입은 어떻게 이루어지는가? 디자이너에게 좋은 아이디어의 발상법은 무엇일까? 광고인에게 좋은 아이디어를 제공하는 것은 무엇일까? 디자이너와 카피라이터는 작품을 추구하는 것일까, 상품을 추구하는 것일까? 산업적인 창작에서 작품이란 어떤 의미이고, 창작의 진짜 동기는 무엇일까?

1 창작의 즐거움

창작이란 모퉁이를 돌 때마다
엉뚱한 길이고, 길의 끝이 보일 때마다
막다른 골목이 나타나는 기나긴 여정이다.
창작자가 해야 할 가장 중요한 작업은
노동이다. 창작자가 하지 말아야 할
가장 중요한 작업은 단념이다.

케빈 애슈턴
Kevin Ashton

영국 기술 공학자,
오토아이디센터(Auto-ID Center)
공동설립자

김신 창조적인 작업은 즐기는 것에서 좋은 결과가 나온다는 말이 있습니다.
하지만 뛰어난 창조적 결과가 즐거운 작업 과정에서 나오는 것만은
아닌 것 같아요. 때로는 고통스럽기도 하지요. 창조적인 작업의
즐거움이라는 게 있을까요?

오영식 저희는 팀 중심으로 아이디어 구성과 작업이 이루어지기 때문에 가능한
한 자유롭게 일할 수 있게 하려고 노력합니다. 예전에 서장훈 선수가
TV에 나와서, 취미처럼 즐기면서 하면 잘하게 된다는 말을 싫어한다고
한 적이 있어요. 저도 그 말에 동감해요. 어떤 일이나 한 분야에서
전문가가 되고 싶으면 죽을 둥 살 둥 목숨을 걸 정도의 노력을 기울여야
하는데, 그래서 항상 즐거울 수만은 없죠. 전문가가 된다는 가정하에
자신의 일에 인생을 걸고 몰두하는 만큼 그 순간은 행복을 느낄 수도
있지만 전 과정에는 지난한 노력이 꼭 필요하다고 생각해요.

김신 창작의 즐거움 속에는 반드시 고통이 따른다고 말씀하셨는데요.
어떤 때 힘드세요? 저도 글을 쓸 때 힘들거든요. 적합한 단어가 안 떠오를
때 괴롭지요.

오영식 아이디어가 안 떠오를 때는 당연히 힘들고요. 그런데 그것보다는
제가 볼 때 좋은 제안인데 수용되지 않을 때가 더 힘들어요.
또 클라이언트가 계속해서 이거 넣어주세요, 저거 덧붙여주세요,
다른 것 좀 해주세요, 그러다가 끝에 가서 처음 했던 게 제일 좋네요,
이럴 때가 힘도 들고 맥도 빠지죠.

김신 박웅현 대표님은 어떠세요?

박웅현 '즐겁게'라는 단어는 중요한 것 같아요. 즐거움에 대해 이야기하기
전에, 생업의 의미는 사람들이 다 안다는 전제가 있겠지요. 자기가
먹고 살려고 하는 것, 월급을 받기 위해 하는 일이라는 걸 사람들이
안다, 그러니 출근은 의무다, 이런 건 전제로 깔려 있다고 봅니다.
그게 아니고 놀러 간다며 일하는 사람은 뽑지 말아야 하고요. 그렇게
무책임한 사람은 없다고 봐요. 다들 내가 월급 값을 해야 한다는 생각을
하는 것 같아요. 그걸 전제로 했을 때 즐거움은 정말 중요하지요.
똑같이 출근을 하는데 더 즐거울 수 있다는 것, 그게 기업 문화이고,
그게 케미이고, 그게 일하는 방법이거든요. 월급 받으려고 다닌다는
마음으로 회사에 가는 사람과, 월급 받으려고 다니는 건 맞지만 회사에
가면 그 선배와 일하는 게 진짜 재미있어, 하면서 회사에 가는 사람은
완전히 다른 퍼포먼스가 나온다고 봐요. 그걸 어떻게 만들어낼 수
있느냐가 '즐겁게'라는 단어의 핵심일 거예요. 그래서 케미를 맞춰주는
게 중요하고, 반말하지 않는 것, 내가 존중받고 있다는 느낌을 주는 것,
"그딴 걸 아이디어라고 가져왔냐?" 이런 말을 하지 않는 것, 칭찬해주고
시너지가 일어나는 문화를 만들어주는 게 중요하지요. 그걸 만들어주지
못하면 조직에서 괜찮은 아이디어가 나올 것 같지 않아요. 그래서 계속
강조하는 게 많이 웃어라, 많이 웃게 만들어라, 회의실은 시끄러워야
한다, 싸우는 소리로 시끄러울 수도 있지만 웃는 소리가 많이 나와야
하고, 정신이 없고 그래야 합니다.

김신 카를 라너Karl Rahner라는 신학자가 쓴 책에서 이런 문장을 발견했어요. "제아무리 고상한 창조적 충동의 실행으로서 시작된 경우라도 영락없이 지루하게 단조로워지고, 같은 것을 지겹게 되풀이하는 회색 노고가 되며, 예측하지 못한 것 또는 인간이 안으로부터 행하는 게 아닌 밖으로부터 낯설게 들이닥치는 것의 무게를 받아내야 한다." 저는 이 말에 아주 공감을 했는데요. 뭔가 스스로 가장 잘하고 재미있다고 생각되는 일도 지루하거나 반드시 재미있지만은 않다는 거죠. 두 분도 그런 경험이 있으신가요?

박웅현 그 신학자의 글은 모든 창작 과정에서 겪는 중간 과정의 난맥상을 이야기하는 것 같아요. T. S. 엘리엇은 "구상과 창조 사이에는 그림자가 드리워진다. 그림자를 걷어내라."고 했습니다. 구상은 "아, 이렇게 하면 되겠네." 하고 나온 거지요. 그런데 그걸 막상 완성해내려면, 하다 보면 생각이 막히기도 하고 처음 생각대로 안 되기도 해요. 우리 같은 경우 아이디어 실행을 하려면 예산이 부족하기도 하고, 시간이 없기도 하고, 위에서 다른 주장도 하고, 이런 많은 그림자가 드리워지는 거지요. 그래서 훌륭한 창작자는 구상한 것을 창조할 때까지 그림자를 걷어낼 수 있어야 된다는 문맥으로 저에게는 읽히고요. 제가 '돈키호테력力'이라는 말을 쓴 적이 있는데, 돈키호테 같은 무모함이 필요한 거예요. 창의력은 곧 발상이라기보다는, 발상은 일부일 뿐이고 어쩌면 업무를 대하는 태도, 내가 이걸 해내고 말겠다는 의지이기도 하죠.

스티브 잡스를 한마디로 정의한다면, 저는 'rigor'라고 생각해요. '엄혹함'이라는 뜻의 단어인데, 자기 아이디어를 끝까지 실행해나가려는 어떤 단호함, 실패를 두려워하지 않는 무모함, 이런 것들이 있어야 되는 거지요. 서도호 작가의 작품을 보면서도 그런 걸 느꼈어요. 어떤 건물을 천으로 재현한 설치 작품이었는데, 그 손잡이를 보면 디테일이 그대로 재현되어 있었어요.

김신 맞아요. 〈집 속의 집〉이라는 전시에서 본 작품인데, 저도 보고 놀랐던 기억이 납니다. 건물을 아주 얇은 천으로 재현한 데다, 문짝에 들어 있는 몰딩, 한옥 지붕의 서까래 등을 정밀하게 표현한 것이 엄청 신기했지요.

박웅현 제가 그걸 보면서 이거 만드느라고 누군가는 죽어 나갔겠다는 생각이 든 거지요. 아마도 누군가는 하다가 느슨하게 했을 거예요. 그런데 이 작가는 이걸 다 잡아낸 거지요. 당연히 그런 과정이 있었을 것이고, 거기서 양보하지 않았기 때문에 'rigor'라는 단어가 떠오르는 겁니다. 그래서 저는 창작에서는 그런 난맥 상황을 뚫고 가려고 하는 어떤 태도, 무모함, 고집, 이런 것들이 필수적이라고 보거든요.

김신 두 가지 경우가 있을 것 같아요. 개인이 혼자 해내야 되는 일이 있고, 집단의 일이 있습니다. 개인의 일은 차라리 좀 쉽다면 쉬울 수 있는데, 집단의 일은 다른 사람들을 설득하고 이끌어가는 과정이 따르거든요. 그게 정말 힘든 일인 것 같습니다.

박웅현 힘들지요. 그러니까 집단의 일에서는 비전을 제시해줘야 하고요. 이것도 자발성이 중요하거든요. "3일 동안 내가 시키는 대로 일단 해." 이렇게 지시하면 사람들은 기계가 될 거예요. 그래서 리더에게 가장 필요한 것은 비전을 올바로 제시해주는 능력이라고 봅니다. 그다음은 과정을 관리해주는 거예요. 다시 한번 이야기하자면, 일은 발상의 문제가 아닌 것 같아요. 발상은 조그만 일부일 뿐이죠.
 재미있는 사례가 하나 있는데, 생명보험회사의 광고를 만든 적이 있어요. 생명체가 얼마나 신비로운지에 대한 이야기, 모든 생명은 아름답다, 이런 메시지로 만들어보자고 아이디어를 냈습니다. 그래서 우리 뇌의 신경세포를 다 연결하면 그 길이가 얼마나 긴지, 기러기 뼈가 얼마나 가벼운지 등등 알게 되면 굉장히 신기한 것들 있잖아요. 그런 아이디어를 뽑은 거예요. 저는 아이디어만 내고 그다음부터는 관여를 하지 않았어요. 그런데 직원들이 신나서 엄청나게 조사를

해오는 거예요. 정말 시키지도 않았는데 말이죠. 그러니까 그들이
자발적으로 움직일 여지를 줘야 하는 겁니다.

김신 어떤 일을 자발적으로 하도록 올바른 비전을 제시해주고, 그런 다음
 과정을 관리해줘야 한다는 말씀이시군요. 오 대표님은 어떠세요?

오영식 저는 그동안 즐겁게 일을 해왔고, 직원들과 함께 창의적으로 결과물을
 만들어가는 과정은 여전히 흥미로워요. 하지만 같은 일을 30년 정도 하다
 보니 이제는 좀 새로운 것도 해보고 싶어요. 20세기 초까지만 해도 평균
 수명이 45세였다는데 지금은 100살까지 산다고 하잖아요. 그렇게 오래
 사는데 한 나라, 한 문화권에서만 살다 죽는 게 지루하고 억울하다는
 생각이 들었어요. 100살로 치면 반을 한국에서 살았는데 반은 좀 다른
 나라에 살아보고 싶기도 하고요. 그래서 이민을 시도해본 거죠.
 프리미어리그에 진출했던 일본의 축구 선수 나카타 히데토시
 中田英寿는, 축구가 인생의 전부는 아니라며 은퇴했어요. 축구는
 젊었을 때 할 수 있을 만큼 했으니 이후는 사케 전도사가 되고 싶다며
 자신만의 사케 브랜드를 만들었다고 합니다. 신문에서 이 기사를
 읽었는데 멋있다는 생각이 들었어요. 그러니까 수명이 길어지고
 세상은 계속 바뀌는 만큼 또 다른 일을 해보는 것도 괜찮겠다 싶어요.

김신 그러면 그동안 해왔던 디자인과는 완전히 다른 일을 해보고 싶으신
 건가요?

오영식 완전히 다른 일은 아니지만 몇 가지를 놓고 고민하고 있어요.
 책을 많이 읽으면서 그동안의 경험을 글로 정리해보고 싶기도 하고,
 전자음악이나 남성 패션에 관한 유튜브 채널을 만들고 싶기도 하고요.

김신 옛날 같으면 은퇴를 준비할 시기에 모험을 하겠다는 뜻이네요.

오영식 디자인 일을 시작했을 때 제가 생각했던 목표는 소박하게
세 가지였어요. 한국에서 이 분야 전문가가 되어 내가 어떤 프로젝트에
참여할 때 스스로 인정할 만한 금액을 받을 수 있으면 좋겠다,
사람들이 칭찬하고 기억에 남을 만한 프로젝트가 세 개 정도는 되면
좋겠다, 그리고 우리가 마음 편히 일할 수 있는 공간이 하나 있으면
좋겠다, 이렇게 세 가지였어요. 지금 사용하는 사무실이 사옥은
아니지만 저희만 사용하고 있으니 처음에 생각했던 세 가지 목표를
다 이룬 셈이죠. 그래서 몇 년 전 이민을 결심했을 때는 회사가 시스템
구축이 어느 정도 되었다고 판단해서 내린 결정이었고, 이제 다른 일에
도전해보고 싶은 마음도 조금씩 생기고 있지요. 토탈임팩트를 해외로
확장해보겠다는 계획도 있었는데 몇 가지 상황이 바뀌어서 도전이
조금 미루어진 상태가 되었죠.

김신 오영식 대표님은 창작의 즐거움을 이제 다른 일에서 찾으려고 하시는데,
그걸 실현할 수 있다면 최고로 즐거운 인생이겠다는 생각이 듭니다.
저도 글 쓰는 일로 먹고 사는 문제가 해결된다면 다른 재미있는 일도
해보고 싶지만, 능력이 부족해서 글을 제대로 쓰는 것만 평생 노력해도
못 이룰 것 같아요. 박웅현 대표님 말씀처럼 모질게 스스로를 다그치는
노력이 필요하지 않을까 싶습니다. 박 대표님이 'rigor'라는 단어를
설명하셨을 때 저는 대만 영화감독 허우샤오시엔侯孝賢의 말이
떠올랐어요. "생각하는 것은 물 위에 글을 쓰는 것이고, 영화를 만드는
것은 돌 위에 새기는 것이다." 발상과 아이디어를 실제로 구현하려면
고통이 따른다는 거지요.

2 아이디어 발상

창의성은 사람의 머릿속에서 우연하게
생겨나는 것이 아니라, 사람들의 생각과
사회문화적인 배경 사이의 상호관계에
의해 형성된다.

미하이 칙센트미하이
Mihaly Csikszentmihalyi

미국 심리학자

김신 아이디어 발상에 대한 질문을 드리고 싶은데요. 아이디어는 대개
한 번에 번쩍하고 떠오르기가 쉽지 않습니다. 아이디어는 숙성된다고
표현하기도 하고요. 두 분의 아이디어 발상법은 어떤가요?

박웅현 문제가 뭔지를 먼저 봐야지요. 우리가 풀어야 할 문제가 뭔지를 봐야
합니다. 그 문제를 풀기 위해서 어떤 게 필요한지 이야기를 먼저
나눠야 하고요. 예술은 표현이고 디자인은 배려라고 했는데, 정보를
디자인하는 게 배려거든요. 뭘 해야 하는지, 누구한테 해야 하는지,
왜 하는지, 얼마큼의 리소스가 있는지를 쭉 분석해야 합니다. 전쟁에서
전술과 똑같아요. 어떤 고지를 점령해야 하는지, 언제까지 점령해야
하는지, 그리고 그곳을 점령하기 위해서 내가 가지고 있는 무기가
얼마나 되는지 그걸 알아야 전쟁에서 살아남을 수 있는 거잖아요.

김신 발상이라고 하면 추상적이고 관념적이라고 생각하기 쉬운데, 구체적인
것이군요. 일단 목표 설정부터 잘해야겠지요?

오영식 디자인은 일종의 문제를 해결하는 활동이에요. 무無에서 유有를
창조하는 것이 아니라 클라이언트의 고민을 해결해주고 원하는 그림을
찾아내는 것이기 때문에, 그 고민을 풀어줄 수 있는 방법을 찾아내면서

콘텍스트를 고려해나가야 합니다. 또 하나는 예쁘다, 안 예쁘다로 판단되는 것이 아니라고 말하고 싶어요. 클라이언트는 그렇게 생각할 수 있지만 만드는 사람은 발상을 할 때도 논리적, 전략적 접근이 필요하죠.

박웅현 맞아요. 콘텍스트가 중요하지요. 뛰어난 창작자라면 먼저 아이디어를 내기 전에 어떤 상황인지를 물어봐야 해요. 그래서 RFP를 잘 봐야 하는 거예요. 그래야 파악이 되니까.

김신 RFP를 분석하고, 내용이 부족하면 인터뷰하고, 그리고 문제를 정의하고, 여기까지는 굉장히 논리적인 과정으로 보입니다. 그다음에는 아이디어를 도출하고 구체적인 무언가를 만들어야 하는데요. 그 과정은 어떤가요?

박웅현 모든 사람들이 보는 것을 보고, 아무도 생각하지 않은 것을 생각한다, 이거예요. 문제가 정리되고 나면 그다음부터는 팀워크입니다. 이건 혼자 할 수 없고, 저 같은 경우는 후배들의 말을 들으면서 캐치를 해야 하는 거죠. 문제를 해결하기 위해서 그 아이디어가 좋겠다는 판단을 해주는 사람이 되어야 해요. 그리고 광고 아이디어라는 건 대부분 지금의 일상에서 나오는 것일 수밖에 없어요.

김신 일상이라는 것이 굉장히 사소해 보이지만, 광고에서는 평소 그런 것을 잘 의식하는 사람들이 아이디어 발상을 잘하는 것 같습니다. 그에 비해 디자인은 생활을 반영하는 작업이라기보다 어떤 형태를 만들어주는 작업인 만큼 일상성이라는 요소가 크게 영향을 줄 것 같지는 않은데요. 오영식 대표님은 어떠신가요?

오영식 제가 하는 디자인은 주로 이미지를 만들어내는 작업이다 보니, 저 같은 경우는 광고에서만큼 일상이 중요하지는 않아요. 일상생활을 들여다보는 대신 상상력을 자극할 수 있는 이미지, 예를 들면

넷플릭스에서 영상을 보거나 게티이미지에서 다양한 사진들을 봅니다. 그런 이미지를 보면 이게 뭘 의미하는지 직관적으로 감이 오면서 응용할 것들도 함께 생각나거든요. 그리고 작업을 할 때는 늘 음악을 듣는데, 저는 사람 목소리가 들어가는 음악을 잘 못 들어요. 또 바이올린처럼 너무 예민한 소리도 못 듣고요. 피아노, 비올라, 첼로 이런 클래식 음악을 아침부터 낮 12시까지 들어요. 글 쓰는 작업을 할 때는 클래식을 듣고, 디자인 작업을 할 때는 EDM을 듣지요.

김신 소리에 대해 예민한 만큼 시각적인 것에도 예민하신가요?

오영식 네. 그래서 저는 극장의 큰 화면으로는 한국 영화를 잘 못 봐요. 영화 내용 자체가 흥미로워도 영화에서 보이는 공간의 인테리어나 소품, 표지판, 이런 것들이 눈에 거슬려서 영화 스토리에 집중하기가 힘들거든요. 그런 게 영화의 완성도를 떨어뜨린다는 생각도 들었어요. 한국 영화 중에서 유일하게 눈에 거슬리지 않았던 영화가 「신세계」였어요. 그 영화에서는 눈에 거슬리는 배경이 거의 없었습니다. 주로 완공되지 않은 건물을 배경으로 찍은 장면들이 많았고, 그만큼 감독이 치밀하게 생각하고 준비했다는 게 느껴져서 좋았어요. 절, 공항, 창고, 기원, 주차장, 실내낚시터, 이런 곳을 배경으로 하는 장면들이 기억에 남는데, 스토리에 맞는 한정적인 공간을 치밀하게 표현했다는 인상을 받았어요. 그래서 좋았고요.

김신 시각적으로 난잡한 것을 싫어하시는군요. 예전에 어떤 디자이너가 홍대 주변에 사무실을 지었는데, 건물 외벽에 창문을 하나도 안 냈다는 이야기를 들었어요. 그 이유가 창문 밖을 봐도 디자이너에게 도움이 될 만한 게 없다는 거예요.

오영식 저도 그런 무질서한 것을 못 봐요. 본능적으로 눈을 돌려버리죠.

박웅현 디자인이 마음에 들지 않아서 주민등록증을 안 만들었다는 사람도
있다고 해요.

오영식 이민 문제 때문에 박웅현 선배님한테 추천서를 부탁드리려고 간 적이
있어요. 이민을 왜 가려고 하느냐고 물으셔서 농담으로 "여권 디자인이
싫어서요."라고 답했죠.(웃음)

김신 평소 길거리를 걸어 다니기도 힘드시겠어요. 무질서한 간판들 때문에.

오영식 저는 오히려 그 부분은 이해를 해요. 그게 한국의 문화라고
생각하니까요. 외국 친구들이 말하길, 한국 간판들은 모두 소리를
지르는 것 같다고 표현해서 재미있었어요. 한국 사람들 특성이
느껴지죠. 그래서 아이디어를 구상할 때는 어딘가를 다니기보다는
SF영화를 보거나 음악을 들으면서 생각을 합니다. 일상적 경험이
저한테 주는 영감은 거의 없는 것 같아요. 환경을 바꾸고 싶으면
가까운 일본에 잠깐 다녀오고요. 그럴 때 재충전이 되죠.

김신 뉴욕에서 활동하는 어떤 패션 전문가에게서 들은 이야기가 있습니다.
패션 공부를 하러 뉴욕에 온 한국의 유학생들은 다들 열심히 하지만,
결정적으로 색채 감각에서 현지 학생들을 따라갈 수가 없다고 해요.
그건 평소 자기가 살았던 곳의 그 시각적 환경과 경험으로부터 벗어나기
힘들다는 뜻이겠죠.

박웅현 오 대표님 이야기를 들어보면 디자인을 하는 데 심미안이 굉장히
중요할 수밖에 없고, 그래서 좀 더 정돈되고 세련되고 새로운 것을
찾아다니는 일이 필요한 것 같아요. 그런데 광고는 생활이거든요.
추하건 말건 생활 속에 있지 않으면 동떨어진 이야기가 될 수밖에
없어요. 그래서 생활을 들여다봐야만 하지요. 발상을 하기 위해서
특별히 뭘 하는 건 없어요. 저는 아주 집중할 때는 음악도 틀지

않거든요. 왜냐하면 음악에 신경이 쓰이니까요. 그냥 혼자 앉아서 생각할 때가 많아요. 그런데 발상을 하다 보면 눈앞에 보이는 게 다 그 발상을 중심으로 줄을 다시 서지요.

김신 특별한 가치가 없어 보이더라도 일상적인 것들이 말을 건다는 뜻인가요?

박웅현 네. 발상을 하고 있을 때 내 눈앞에 나타나는 건 다 아이디어 소스가 되죠. 어떨 때는 커피숍에 가서 앉아 있어요. 앉아 있다 보면 내가 파리바게트 광고를 할지, SK텔레콤 광고를 할지, 뭘 해야 할지 모르지만, 다 광고해야 할 주제로 보이는 거지요. 그래서 똑같은 상황들이 모두 다르게 보여요. 발상의 소재가 정해지면, 만약 은행 광고를 해야 한다면, 주변의 모든 것이 은행 관련된 것들로 보이고요. 그래서 어디를 가느냐는 문제가 아닌 것 같아요.

김신 저희 아들이 아기였을 때 백화점에 가면 온통 유아차와 다른 집 아기들만 보이더라고요. 그러다가 애가 커서 더 이상 유아차를 타지 않는 나이가 되자 백화점에 그 많던 유아차가 하나도 안 보여요. 관심만 가지면 어딜 가든 그 분야로 집중이 된다는 말씀이시군요.

박웅현 그리고 고민을 많이 해놓잖아요. 고민을 많이 해놓고 나면 정신줄을 놓고 있을 때 툭 올라와요. 송나라 문장가 구양수歐陽脩가 시상을 떠올리기 좋은 곳이 마상馬上, 측상廁上, 침상枕上이라고 얘기했는데, 그러니까 말 타고 갈 때, 화장실에서, 잠자리에서라고 했거든요. 똑같아요. 우리도 고민을 많이 해놓고 나면 커피숍 가서 멍 때리고 앉아 있거나, 버스 타고 어딜 가거나, 아니면 수영을 하거나, 이렇게 아무 생각 없이 있다 보면 툭 올라오거든요. 그런데 그건 치열하게 고민을 해놓은 다음의 이야기지요.

김신 고민하는 순간에는 안 떠오른다는 이야기인가요?

박웅현 떠오르는 경우도 있지요. 단, 안 떠오를 때는 문 잠그고 앉아서
아이디어가 떠오를 때까지 고민할 필요가 없다는 이야기입니다.
그렇게까지 계속 생각했는데도 안 나올 때, 그때 나가야 하는 거예요.
그 정도의 노력은 해야 합니다. 그냥 조금 하다가 생각이 안 나니까
나가야겠다, 그러면 절대로 좋은 아이디어가 떠오르지 않아요.

김신 어느 책에서 봤는데, 뭔가 고민으로 긴장된 상태에서는 새로운
아이디어를 떠올리기가 쉽지 않다고 합니다. 그러니까 머리가 생각으로
꽉 찬 상태에서는 분석은 잘할 수 있을지 모르지만 창의적인 아이디어는
떠오르지 않는다고 하더라고요. 대신 긴장이 풀린 상태, 차를 타고
이동하거나 샤워를 할 때, 무심히 산책을 할 때 그 여유로움을 비집고
좋은 생각이 떠오른다고 해요.

박웅현 그런 경우가 많지요. 아르키메데스가 목욕을 하다가 유레카를 외친
것처럼요.

3 창조와 몰입

재능과 교양, 지식이 있다고 하더라도
간절한 마음이 없다면,
사물의 본질에 이르지 못한다.

제임스 프리먼 클라크
James Freeman Clarke

미국 작가, 신학자

김신　　브랜드 로고 디자인을 하다 보면 기존에 나와 있는 디자인이 너무 많아서
아무리 새롭게 하려고 해도 기존의 것과 비슷하게 나올 수 있습니다.
의도하지 않게 결과물이 어느 나라 어떤 기관의 로고와 비슷하다,
이럴 수도 있고요. 독창적으로 완전히 새롭게 디자인한다는 게 거의
불가능하지 않나요?

오영식　　미술을 전공한 동료들 사이에서 "하늘 아래 새로운 건 없다."는
표현을 자주 씁니다. 피카소도 "평범한 예술가는 모방을 하고, 위대한
예술가는 훔친다."라고 했어요. 제가 좋아하는 표현이에요. 핀터레스트
같은 사이트를 보면 비슷한 그래픽 디자인이 많이 나옵니다. 제가
생각했던 것과 거의 똑같은 게 나오기도 하고요. 어떤 콘셉트를 가지고
형태 활용을 했는지 알아낼 수 있으면, 저는 그게 바로 '훔치기'라고
생각해요. 살바도르 달리도 히에로니무스 보스Hieronymus Bosch의
작품에 영향을 많이 받았으면서도 밝히지는 않았다고 하지요. 프라도
미술관에서 보스의 그림을 보러 가서는 그곳에서 눈을 감고 있었다는
이야기를 도슨트에게 들은 적이 있어요. 자신이 생각했던 아이디어와
비슷한 표현을 발견했지만 그 영향을 받고 싶지 않아서 그랬던
것이 아닐까 싶어요. 아이디어와 표현은 서로 영향을 주고받는 것이
분명한데, 자칫 잘못하면 카피가 되어버리죠. 즉 어떻게 자신의 것으로
만들어서 새롭게 느껴지게 할 것인가를 찾아내는 게 중요합니다.

저는 그것도 창작의 과정이라고 생각해요.

김신 겉모습을 베끼는 것이 아니라 콘셉트 도출을 유추하라는 말씀인가요?

오영식 네. 제가 생각하기에 카피냐 아니냐의 기준은 기존 이미지의 콘셉트와
콘텍스트를 얼마나 이해하고 적절하게 참고했는지에 따라 판단할 수
있을 것 같아요. 단순히 형태를 베끼는 것이 아니라 내가 만들고자
하는 아이디어와 가장 잘 부합하는 표현 방법을 찾아서 참고하는 거죠.
왜 이렇게 표현했을까, 왜 이런 컬러를 썼을까, 이렇게 질문을 던지고
답을 찾아가면서 자신의 아이디어에 참고하고 녹여내야 합니다.
이러한 과정을 거치면서 특정 브랜드의 성격에 맞는 표현 방법도
자연스럽게 배울 수 있어요. 하지만 이 방법이 모든 아이디어에
적용되는 건 아니에요. 이것도 여러 방법론 가운데 하나일 뿐이죠.

김신 그렇다면 다양한 표현 방식이나 어떤 스타일 목록 같은 것을 익히고,
각각의 프로젝트에 가장 적절하다고 여기는 그 스타일을 적용하는 건가요?

오영식 그것과는 조금 달라요. 형태나 색채를 보고 어떤 콘셉트로 왜 이렇게
표현했는지, 그 이유를 훔치는 거예요. 그 형태를 이런 의도로
디자인했겠구나 하는, 그 생각의 내용을 이해해서 그걸 가져오는 거죠.

김신 말씀만 들었을 때는 대단한 능력으로 보입니다. 표현된 것으로부터
그 콘셉트를 유추한다는 건, 그만큼 디자인은 감성적인 동시에
이성적인 작업이라는 생각이 들어요. 아무튼 분명한 건 완전히 새로운
것을 창조하는 건 불가능하지만, 그렇다고 형태와 스타일을 그대로
가져오는 건 모방일 뿐이라는 거죠. 왜 그런 형태가 나오게 되었는지에
대한 원리를 알아내는 게 중요한 것 같습니다. 그리고 창의적인 작업을
할 때는 몰입이 필요한데요. 다 알지만 몰입이라는 게 참 쉽지 않은
문제죠.

박웅현 저는 몰입은 절박함 같아요. 절박함이 없으면 몰입이 잘 되지 않습니다. 그래서 마감 시간 증후군이 있어야 되는 것 같고요. 제가 몰입되는 순간은 늘 몰렸을 때였어요. 아무것도 몰리지 않고, 언제까지 뭘 해야 될 필요도 없고, 아이디어를 내지 않아도 30억이 날아가지 않는다고 생각하면 몰입이 안 되는 것 같아요. 그러니 몰입은 절박함을 원동력 삼아 일어나고요. 절박할 때마다 스파크는 더 세게 일어나요. 몰입이 되는 순간은 진짜 짜릿하죠. 그게 일의 중독 같아요. 그렇게 힘들다가도 몇 번의 경험들, 한 번 집중이 되어 영감이 번쩍하고 떠오를 때, 또는 몇 사람과 대화를 하는데 서로 스파크가 일어날 때, 그럴 때 짜릿함이 커요.

오영식 저는 체력이 따라주지 않으면 몰입도 잘 안 되는 것 같아요. 그러니까 늘 에너지를 준비하고 있어야 해요. 불교에서는 건강, 집중, 지혜, 이 세 가지가 수행의 기본 방법이라는 이야기를 들은 적이 있어요. 젊은 시절에는 그다지 와닿지 않는 말이었지만 지금은 절감하죠.

박웅현 찌뿌둥한 상태에서는 진짜 몰입하기 힘들죠. 그리고 다른 데 정신이 팔려 있으면 몰입이 안 되고요. 집안에 우환이 있거나, 아니면 같이 일하는 사람과 갈등이 있거나, 그런 것들이 없어야 몰입이 되지요. 제일 좋은 게 컨디션이 좋고 다른 일에 신경 쓸 필요가 없는 상태에서 합이 맞는 사람들과 대화를 나눌 때 몰입도 잘 되고, 아이디어도 잘 나오죠.

김신 집에 우환이 없어야 하지만 그런 건 통제하기가 쉽지 않잖아요.

박웅현 관리는 할 수 있어야지요. 만약 아이가 조금 삐뚤어질 수도 있을 때 나는 내 일을 해야 하니까 모른 체한다면 그건 하수인 거예요. 아이가 삐뚤어지거나 문제가 생긴 다음에는 내가 일을 할 수 없을 거예요. 그러니까 집안을 먼저 챙겨야 합니다. '수신제가치국평천하 修身齊家治國平天下'가 딱 맞는 말이에요. 그래서 어떨 때는 일의 우선순위를 집에 두어야 할 때도 있어요. 그렇게 중요한 순간 집안일을 관리해놓지

않으면 회사 일이 손에 잡히지 않지요. 1차 접촉 범위 내의 사람들이 안정적이지 않으면 다른 일을 할 수가 없어요. 제 딸아이가 사고가 나거나 병원에 있으면 제가 행복할 수가 없을 겁니다. 내 이기심을 위해서라도 다 관리해야 해요. 또 제 아내가 화가 나 있으면 집중이 안 되더라고요. 이분이 화나지 않게 해야 할 것 같아요. 이 두 사람이 컨디션이 좋은 상태면 비로소 저는 일을 할 수가 있거든요. 이기적인 관점인 거지요. 그다음이 어머니예요. 어머니도 입원해 계실 때는 제가 일에 집중을 못하겠어요. 어머니가 아프시면 제가 빨리 병원에 모시고 가서 진료 받게 하고, 입원 수속 밟고, 이런 걸 관리해놓지 않으면 일을 못하는 거지요.

오영식 저는 박웅현 선배님과는 달리 부모 형제 가족들과 거리를 두고 지내고 있어요. 제가 꾸린 가족을 제외하고는 저와 유대관계가 잘 형성되지 않아서 가족들과 함께 있는 게 더 힘들거든요. 저는 가족도 객관적 관계로 생각하는 편이고, 오히려 사회에서 만난 사람들이나 친구들이 가족보다 더 가까울 때도 있습니다. 나이 들어 공감대가 형성되는 사람들을 선별해서 만나다 보니 관계에서 받는 스트레스도 적어요. 세월만큼 친밀감도 쌓여서 서로 도움도 주고받으면서 가족 같은 느낌을 받아요. 결혼 후에는 아내가 저를 잘 이해하고 가족들 사이에서 가교 역할을 잘하는 편이에요. 제가 꾸린 가족은 다행히도 원만하게 관계를 유지하고 있어서 일하는 데 집중할 수 있게 도움이 많이 되고요. 또 저는 회사 직원들을 같이 일하고 같이 밥 먹는 식구라고 생각하니까 책임감을 많이 느끼죠.

박웅현 오 대표님 상황은 저와 다르지만 공통적인 건 업무 외에 신경 쓸 부분이 없도록 만들고 있다는 게 중요한 것 같아요. 오 대표님은 오 대표님 나름대로 업무에 집중할 수 있는 환경을 만들어오신 거고요. 저는 저대로 업무에 집중할 수 있는 상황을 만드는 거지요. 자기 조건 속에서 업무에 집중할 수 있도록 환경을 만들어내는 게 중요해요.

4 상품과 작품

예술이란 완벽한 시각적 표현에 도달하려는
일종의 개념이다. 그리고 디자인은 이러한
표현을 가능케 하는 수단이다. 예술은
명사이고, 디자인은 명사이면서도 동사다.
예술은 생산품이고 디자인은 과정이다.
디자인은 모든 예술의 기초다.

폴 랜드
Paul Rand

미국 그래픽 디자이너

김신 지난번 박웅현 대표님이 디자인은 배려라고 말씀하셨습니다. 반면에
예술은 배려하기보다 놀라게 하고 세상의 관습에 저항하려는 것 같아요.
그래서 이해하기 힘든 작품도 많지요. 디자인과 광고 같은 상업적인
창작 활동이 예술과 다른 점은 무엇일까요?

박웅현 마르셀 뒤샹은 변기도 예술이 될 수 있다는 걸 표현하고 싶으니까
변기를 전시한 거지요. 디자인이라고 생각한다면 그걸 걸었을 때
사람들이 어떻게 반응할지를 생각해야 하는 거고요. 지금 우리가 있는
이 건물은 디자인이잖아요. 건물의 층 구조를 어떻게 잡아야 할지,
공간 배치를 어떻게 해야 할지는 쓰는 사람들에 대한 배려인 거지요.
이 의자도 디자인이에요. 허리를 어떻게 받치는지, 어떤 자세가 나오게
하는지, 그걸 배려했겠지요.
 그런데 예술은 이런 게 필요가 없는 거지요. "난 이렇게 생각해."
라고 던지는 게 예술이거든요. 백남준이 바이올린을 끌고 맨해튼을
다니면서 "이것도 음악이야."라고 이야기한 건 표현을 한 겁니다.
자기표현을 한 거지요. 거기에 배려는 없습니다. 그런데 디자인에서
배려가 없으면 생존할 수가 없습니다. 그 배려가 약간 모호한 배려인지,

또는 처음에는 안 잡히다가 1년 후에 잡히는 배려인지는 차이가 있을 수 있어요. 건물 같은 경우는 1년 동안 살아보니까 "아, 이런 게 있구나." 하면서 나중에 알 수 있는 배려가 있을 수 있겠지요. 그런데 드라마나 광고 같은 건 즉각적인 게 있어야 되는 거고, 그런 면에서는 광고도 배려라고 봐요.

김신 디자인계 원로들은 흔히 젊은 디자이너들에게 자기표현을 하려는 충동을 경계하라는 뜻으로 '상품'을 만들어야지 '작품'을 만들려고 하지 말라고 조언을 하거든요. 광고에서도 비슷한 태도가 있을 것 같아요. 광고를 작품처럼 대하지 말라는 표현도 있는데, 어떤 의미일까요?

박웅현 광고를 작품이라고 생각하지는 말아야 합니다. 하지만 좋은 광고면 작품처럼 보여야 해요. 디자인도 좋은 디자인이 되려면 작품성을 보여야 하고요. 그래야 사람들이 이걸 선택하지요. 의자라고 해서 기능만 생각하면 사람들이 좋아하지 않아요. 지난번에 제가 광고를 '예술의 탈을 쓴 기획서'라고 했는데요. 기획서를 던지면 아무도 보지 않아요. 그러니까 멋진 시처럼, 멋진 드라마처럼, 멋진 뮤직 비디오처럼 만들어야 하는 거지요. 그래서 광고는 작품을 지향합니다. 지향해야 해요. 멋진 건물을 보면 "건물이야? 작품이야?"라고 하겠지요. 그래서 작품을 지향하지요.

김신 접근할 때는 최대한 배려를 해야 되는데, 최종 결과물은 예술처럼 보여야 한다는 뜻인가요?

오영식 저는 '작품'이라고 하기보다 영어로 '마스터피스masterpiece'라고 하는 표현이 더 적합한 것 같아요. '작품'이라고 하면 사람들은 보통 예술작품을 연상하거든요. 엄청나게 정제해서 좋은 결과물로 인식된다는 뜻에서 '마스터피스'라는 표현이 더 걸맞겠다는 생각이 드네요. 시장에서 팔리는 물건을 만들지만 그것의 완성도는

마스터피스가 되어야 하는 거지요.

김신 상품을 만들되 예술작품만큼 정성과 공을 들여 만들어야 한다는
의미겠지요.

박웅현 저는 그 말씀에 한 가지 첨언하고 싶은 게, 좋은 상품은 작품처럼
보인다는 점이에요. 좋은 걸 만들면 대중이 알아요. 그래서 "상품을
만들어야지 작품을 만들지 말라."는 말에 꼭 첨언하고 싶은 거예요.
정말 훌륭하면 작품 같은 상품이 나오는 거라고요.

김신 상품 자체의 의미만 놓고 보면 아무 문제가 없지만, 상품과 작품을
대비시키면 마치 상품은 작품보다 노력이 덜 들어간 평범한 것처럼
보일 수 있지요. 상품과 작품의 차이는 배려와 표현의 차이라고 이해하면
좋을 듯싶습니다. 사용자에 대한 배려가 들어간 게 광고와 디자인이고,
개인의 표현력을 더 중요시한 것이 작품이라는 의미로 해석할 수도
있겠지요.

5 생각의 증류, 이미지의 정제

어차피 아무도 차이를 모를 테니
어떤 글자체를 고르든 대수롭지 않다고
생각할 수도 있다. 이런 사람들이 들으면
놀랄 일이지만 전문가들은 보통 사람의 눈에
보이지 않는 세세한 부분들을 마무리하는 데
어마어마한 시간과 노력을 기울인다.

에릭 슈피커만
Erik Spiekermann

독일 그래픽 디자이너

김신　저희가 지금까지 이야기를 나눠오면서, 두 분 모두 증류 또는 정제에
대해서 자주 언급을 하셨습니다. 마스터피스가 된다는 점에서는 상품과
작품의 차이가 없는 것 같아요. 엄청난 공이 들어갔다는 뜻에서요.
증류와 정제에 대해서 조금 더 설명해주시면 좋겠습니다.

박웅현　저는 광고를 만드는 과정을 '생각의 증류'라고 생각해요. 저희가 하는
일은 두 달 동안 회의를 하고 500장쯤 되는 문서를 읽은 다음에 고민을
하는 거죠. 두 달 동안 생각을 증류하다 보면 '사람을 향합니다'처럼
한 문장으로 정리가 됩니다. 이게 증류인 거지요.

오영식　박웅현 선배님은 글로 그 작업을 하시는 거고, 저희는 스케치를 거의
100개 이상 그려서 스무 개, 열 개, 다섯 개 정도로 차차 추려내다가
결국 나중에 하나를 완성시키는 일이에요.

박웅현　어떤 기업의 로고를 보면 별로라는 생각이 들 때가 있어요. 저한테
왜냐고 물으면 설명을 잘 못하겠어요. 차를 타고 가다 보면 앞차의
백라이트가 보이는데, 어떤 건 별로 좋아 보이지 않고 어떤 건 각이

잘 잡혀 있어서 좋아 보이는 게 있어요. 설명하라고 하면 못하겠어요. 스타필드 로고를 토탈임팩트가 작업했는지 몰랐습니다. 그런데 로고를 딱 보자마자 각이 잡혔다, 저들이 뭘 지향하는지 알겠다, 어떤 목적을 가지고 있는지 알겠다, 그런 판단이 섰어요. 스타필드 로고는 보자마자 '이건 선수가 한 거다.'라는 생각이 드는 거지요. 어떤 로고는 그렇지 않고요. 그런데 왜 그렇게 생각하느냐고 물어보면 말을 못하겠다는 거지요.

오영식 글자의 두께, 전체적인 비례, 각각의 형태가 갖는 의미 등을 충분히 고려해야 하는데, 그러한 노력이 부족하면 뭔가 납득이 안 되는 거죠. 다듬는 시간, 그러니까 정제하는 과정이 부족하면 그런 것 같아요.

박웅현 그게 바로 증류가 안 됐다는 거지요.

오영식 네. 저희는 그걸 '숙성의 시간'이라고 하거든요.

박웅현 우리는 너무 많은 대안을 검토하는 것 같아요. 이게 맞아? 아닌 것 같아, 이걸 찾아보자, 아닌 것 같아, 이건 맞아? 이런 대화가 반복되는 거죠. 진짜 선수라면 이렇게 고민하지 않아요. "이거 괜찮은 것 같네." 라고 한 다음에 그 아이디어를 계속 숙성시키는 거지요. 아이디어가 많다고 좋은 게 아니라 확신을 갖는 게 중요해요. "이걸로 가자."라고 결정한 다음 보통 다섯 번 손댄 걸로 최종안이 나온다면, 제대로 된 것은 결정한 다음에 스무 번을 더 정제하는 거예요.

김신 어떤 아이디어나 안이 맞느냐, 안 맞느냐 하는 것보다 결정된 아이디어와 안을 치열하게 정제하는 게 더 중요하다는 말씀이시네요. 다시 말해 여러 대안들이 다 가능성이 있는데, 그중에서 결정된 안을 더 다듬어가야 한다는 거죠?

토탈임팩트가 디자인한
'스타필드' 브랜드 아이덴티티

Starfield

오영식 어떤 안이라고 하더라도 그걸 완성도 있게 만들 수는 있지요.
다만 작업하는 사람들이 얼마나 경험이 많은지에 따라, 또 얼마나
진정성 있고 깊이 있게 작업하는지에 따라 결과물의 퀄리티가
달라진다고 확신합니다.

박웅현 '선택과 집중'이라는 말은, 광고업계가 저한테 가르쳐준 제 인생의
키워드예요. 선택을 하고 집중을 해줘야 되거든요.

오영식 디렉터가 하는 일 중에서 중요한 것은, 여러 안 중에서 선택될
가능성이 있는 안을 걸러내어주는 일이라고 생각해요. 프로젝트의
방향성과 맞는지, 클라이언트가 생각하는 이미지와 맞는지를 고려해서
부합되지 않는다면 걸러주어야 하지요. 저희가 하는 작업에서 선택과
집중은 이런 과정에 해당합니다.

김신 그림을 잘 못 그리더라도 정성을 다하면 좋은 그림이 된다는 말도 있지요.
서투름이 문제가 아니라 정성이 문제인데, 이것이 바로 증류와 정제의
가치를 말하는 것 같습니다.

6 동기, 내가 일을 하는 이유

나는 돈을 벌기 위해 그 사업에 뛰어들었고,
돈을 통해 영화 예술은 성장했다.
사람들이 이 말에 환멸을 느낀다고 해도
어쩔 수 없다. 그것이 진실이다.

찰리 채플린
Charles Chaplin

영국 할리우드 영화감독, 배우

김신 일을 하는 동기가 무엇일까요? 어떤 소명 의식이나 사회적 책임감,
돈을 벌어야겠다는 절박함, 가족에 대한 책임감, 아니면 정말 이 일이
재미있어서 등 여러 가지 동기가 있을 것 같은데요. 두 분은 어떠세요?

박웅현 저는 생업이라는 말이 중요한 것 같아요. 먹고 사는 일. 김훈 작가가
"내가 노동을 해서 내 입에 밥이 들어간다는 건 숭고한 일"이라고
했습니다. 그런 것 같아요. 거기에 그 일을 잘하려면 사명감이 있어야
하고, 그 일을 잘하려면 좋은 메시지를 내보내야 하고, 그런 게 다
포함되는 것 같거든요. 이를테면 사람들이 탭댄서를 부러워해요.
춤추면서 돈을 버니까 좋겠다고 하죠. 그런데 자기 직업이 되는 순간
그게 즐거울 수만은 없어요. 야구를 그렇게 좋아해도 야구 선수가 되는
순간 그에게 그건 생업이 됩니다. 그래서 진짜 좋아하는 일은 직업으로
삼지 말라고 하잖아요. 어떤 일이든 사명감, 책임감, 즐거움은 다 있는
것 같아요. 그런데 그 일을 하는 첫 번째 동기는 먹고 살기 위함이라고
봐요. 이 생업을 잘하려면 사명감을 가져야 하고, 좋은 발상을 해야
하고, 그리고 사회적으로 긍정적인 효과를 낳을 수 있는 메시지를
만들어야 하는 거예요. 생업이라는 말에는 그런 일들이 다 포함되어
있는 거죠.

오영식 생업도 결국은 삶에 대한 열정으로 이어진다고 봐요. 저는 언제
 일이 제일 잘 되냐면, 프로젝트 비용이 높을 때예요. 비용이 높으면
 높을수록 일도 잘 되고, 책임감도 커지고, 아이디어도 많이 나와요.
 그 이유는 생업이기 때문이죠.

박웅현 또 작업비가 낮다고 해도 나의 의견을 인정해주고 나에게 의지를
 해오면 동기가 올라가지요. 반면에 감 놔라 대추 놔라 하면 정말 하기
 싫을 거고. 돈을 많이 주면 동기 부여가 더 잘 된다는 말은 결국
 우리가 먹고 살기 위해 이 일을 하기 때문인 거죠. 나의 전문성을
 존중해주고, 나에게 의지를 많이 해도 동기 부여가 되는데, 그건 내가
 실력을 인정받는다고 느끼기 때문일 거라고 생각해요.

김신 그렇다면 다른 일로 생계가 해결이 되면, 그 생업을 그만둘 수도 있는
 걸까요? 그러니까 일의 동기가 먹고 살기 위해서라는 이유만 있는 게
 아니라 다른 어떤 이유도 있을 것 같거든요.

박웅현 그건 사람에 따라 다르겠지요. 예전에 저희 회사에 한 카피라이터가
 있었는데, 시를 쓰고 만화도 그리면서 다른 생업을 가질 수 있게
 되니까 '졸사卒社', 즉 회사를 졸업하겠다고 했거든요. 다른 창이 열렸고,
 그 창을 이쪽 창과 비교해보고 다른 창을 선택한 거예요.
 그 선택을 부러워한 사람도 있고, 물론 아닌 사람도 있었죠.

김신 갑자기 로또에 당첨되어서 충분히 먹고 살 수 있게 되었다든지, 아니면
 부모로부터 유산을 받아서 돈 걱정을 하지 않아도 살 수 있다든지,
 그런 사람들 중에서도 일이 좋아서 계속하는 사람들이 있을 겁니다.
 그럴 때는 일의 동기가 생업이기 때문만은 아니지 않을까요?

박웅현 그런 이들이 실제로는 별로 없을 것 같아요. 아까 신학자가 아무리
 창조적인 일이라도 지루함이 있다고 했잖아요. 지루함이 있을 수밖에

없고요. 내가 굳이 돈을 벌지 않아도 되는데 이 지루함을 견디고 클라이언트한테 다섯 번의 수정 요구를 들으면서 그 어려운 일을 할까요? 돈이 충분한데 회사 나와서 일하는 건 그야말로 취미일 것 같고요. 만약에 그렇게 회사를 다닌다면 그 사람은 절박함이 없기 때문에 업무 강도가 낮고 일에 몰입할 수 없을 거라고 생각해요. 이 일이 잘 안 되면 돈이 날아간다, 이런 절박함이 저를 몰입으로 몰아가는데, 만약에 '그까짓 거 푼돈이잖아.' 이런 생각이 들면 '대충하자.' 이렇게 될 가능성이 높거든요.

오영식　저도 선배님과 비슷한 생각입니다. 제가 만약 경제적으로 여유로워진다면 먼저 제가 없어도 사무실이 운영될 수 있도록 모든 세팅을 마치고 세컨드 라이프를 준비하려고 해요. 평균 수명이 길어진 만큼 두 가지 이상의 분야에서 전문가가 되기 위해 도전해볼 수 있을 것 같아요.

김신　오 대표님도 다른 창을 선택할 수 있다는 거군요. 구체적으로 어떤 일에 도전하실 계획이신가요?

오영식　그중에서 가장 관심 있는 게 음악이지만 생각이 계속 바뀌기도 해요. 세상이 급속도로 변하니 하고 싶은 것과 할 수 있는 것도 함께 달라지는 것 같아요. 음악도 좋은 곡들이 너무 많은데 계속 생성되고 있으니 더 어렵죠. 그래서 하고 싶은 일 중에 지금까지 좁혀진 것은, 제가 관심 있는 콘텐츠 중에서 저의 전문성으로 양질의 내용을 선별할 수 있는 에디팅 작업이에요. 좀 구체화했다고 할 수 있을 만한 것이 EDM 믹싱 작업인데, 수많은 전자음악 중에서 저만의 취향과 감각에 맞춰 시간과 공간에 따라 편집을 하는 작업이에요. 시간만 있으면 혼자 작업할 수 있다는 것도 제게는 큰 매력이고요.

　　　　　　　　　　　　　　　　　　　　　창작이라는 일

7 열정과 진정성의 의미

오늘을 진정성 있게 살았다면,
내일 후회한들 무슨 상관이 있으랴.

주제 사라마구
José Saramago

포르투갈 소설가

김신 기성세대가 흔히 강조하는 가치관이 열정입니다. 열정이 있어야 좋은
결과를 만들 수 있다고 하죠. 특히 회사의 CEO나 임원들이 직원들에게
열정과 노력을 요구하기도 하고요. 열정은 왜 필요한가요? 효과가 있나요?

오영식 저는 열정보다 효율적efficient이고 효과적effective으로 일하는 게 더
중요하다고 생각해요. 열정을 먼저 쏟아붓는 게 아니라 가장 짧은
시간을 투자해서 가장 좋은 효과를 내는 것, 하지 않아야 할 일은
안 하는 것도 중요하다고 보거든요. 효율적으로 일해서 최대치의
효과를 뽑아내는 게 가장 현명한 삶이라고 생각해요.

박웅현 더군다나 지금 세대에서 열정이라는 단어는 약간 오염되어 있어요.
그래서 지금 젊은 세대가 가진 열정이라는 단어에 대한 반감에 저는
공감해요. '열정 페이'라는 말이 그렇잖아요. 사회와 회사가 할 일은
동기 부여를 해주는 것까지고요. 열정은 스스로 올리는 거예요.
자발성을 가지고 해야 되는 거지 "열정 가지고 해봐."라고 강요한다면,
이건 폭력이 될 가능성이 높거든요.

오영식 요즘 시대는 열정만 있다고 해서 되는 것도 아니고, 뭐든지 열심히
한다고 해서 이루어진다는 것은 농업적 근면성의 시대에 걸맞은
표현이라고 생각해요. 이제 그런 시대는 끝난 것 같아요.

요즘 30~40대 중에서 금융, 온라인 관련 벤처 사업으로 일찍 성공한 사례가 많은 것을 보면 무조건 시간을 많이 들여서 노력하는 것은 덜 중요하지 않나 하는 생각도 들어요. 그보다는 시대 변화를 이해하면서 효율적이고 효과적으로 노력해야 하지 않을까요.

김신 열정이라는 말이 나쁜 건 아닌데, 언제부턴가 부정적 인식이 생겨났지요. 스스로 빠져들어서 열정적으로 해야 하는데, 동기 부여도 하지 않고 맹목적으로 열정을 강요하는 상황으로 인해 그런 인식이 팽배해진 것 같아요.

이제 조금 다른 질문으로 넘어가겠습니다. 열정도 중요하지만 열정을 갖게 만드는 환경도 중요하지요. 저는 그것을 행운이나 기회라고 보는데요. 말콤 글래드웰의 『아웃라이어』라는 책을 보면 일단 성공을 하려면 엄청나게 노력을 해야 하지만, 좋은 환경에서 미래의 성공으로 이어지는 기회를 잘 잡은 사람이 결국 성공을 거두게 된다고 주장합니다. 비슷한 재능이 있고, 비슷하게 노력을 해도 결국 운이 좋은 사람이 성공한다고 이야기해요. 한국에서는 '운칠기삼運七技三'이라는 말도 있고요. 운에 대해서는 어떻게 생각하시나요?

박웅현 '운칠기삼'이라는 말을 저는 잘 모르겠어요. 좋은 환경에서 태어나 좋은 기회를 잡은 사람이 성공한다고 하는데, 내가 태어난 시대와 내가 태어난 환경을 선택할 수 있는 건 아니잖아요. 그게 운에 의해 결정됐다기보다는, 그 시대와 환경에서 무엇이 중요한 가치인지를 보고 그때부터 노력해야 하는 거라고 봐요. 어떤 게 중요한 가치를 갖는지를 판단하는 건 노력이 필요하거든요. 그래서 저는 재주와 노력보다 운에 달려 있다는 '운칠기삼'이라는 말은 잘 모르겠어요. 제가 더 믿는 말은 게리 플레이어라는 골프 선수가 했다는 말, "The harder I practice, the luckier I get."이에요. 그러니까 더 노력할수록 더 운이 좋아진다는 말이 맞는 것 같아요.

창작이라는 일

오영식 실력을 갖춰야 하는 것은 당연하고, 준비가 되어 있어야지 운이 왔을 때
잡을 수 있다고 봐요. 실력이 갖춰져 있지 않으면 운이 와도 못 잡지요.
저는 운이 중요하다고 생각하는 편이에요. 그리고 대부분 사업을
하시는 분들, 심지어는 과학자들도 자신의 과학적 정의를 인정받는 데
시기적인 운이 필요하다고 합니다. 저 같은 경우는 현대카드 일을
하고부터 실력을 인정받기 시작했다고 생각해요. 그러면 제가
현대카드 일을 하기 전에는 디자인을 잘하지 못했느냐 하면 그건
아니거든요. 그 기회가 왔을 때 준비가 안 되어 있었다면, 좋은 결과를
만들 수도 없었을 것이고, 그 기회를 사업으로 연결하지도 못했겠지요.
현대카드 프로젝트와 좋은 클라이언트를 만났다는 게 저에게는
좋은 기회였다고 생각해요.

김신 그렇다면 기회가 온 것이 운이네요.

박웅현 그 운이 여러 사람한테 갈 거예요. 운은 누구한테나 와요. 누구한테나
오는데 준비된 사람은 낚아챌 수가 있고요. 준비가 안 된 사람은
운인지도 모르고 흘러가버리죠. 운이 없는 인생은 없을 거예요.

오영식 '카이로스Kairos'라는 기회의 신이 있는데, 앞머리는 길고 뒷머리가
없는 모습을 하고 있어요. 왔을 때 잡아야 하는데, 가고 나면 잡을 수가
없다는 거죠.

김신 요즘에 얘기하는 흙수저, 금수저 같은 건 어떻게 생각하시나요?
내가 흙수저로 태어나면 상대적으로 기회를 덜 갖게 된다고 하거든요.
똑같은 재능을 가졌어도 기회의 격차가 있다는 게 현실이지요.

박웅현 그건 문제라고 봅니다. 빈부격차가 기회의 격차까지 만드는 게
큰 문제지요. 이게 지금 전 세계적인 문제가 되고 있는 거잖아요.
그래서 요즘 젊은 사람들이 더 힘든 것 같고, 이걸 어떻게 바꿀 수

"'카이로스'라는 기회의 신이 있는데, 앞머리는 길고 뒷머리가 없는 모습을 하고 있어요. 왔을 때 잡아야 하는데, 가고 나면 잡을 수가 없다는 거죠."

있느냐에 대해서 사회 전체가 노력을 해야 하는 거죠.

김신 그렇다면 젊은 세대들에게는 어떤 말씀을 전하고 싶으신가요?

오영식 저는 한국인의 시민의식이 좀 더 성장해야 한다고 봐요. 한국은
 자발적으로 왕정을 종식시키지 못했고, 자발적으로 식민 지배를
 벗어나지 못했기 때문에 왕권 체제의 백성 개념과 민주주의 체제의
 시민 개념을 혼동하는 사람들이 아직도 꽤 많은 것 같아요. 그래서
 주체적인 시민의식을 성장시키기 어려웠다고 생각하고요. 시민으로서
 자신의 권리를 찾고 불합리한 것을 바꿔보려는 생각이 중요한 것
 같아요. 그래서 사회에 관심을 많이 갖고 교육제도나 투표권처럼 사회
 시스템에 속한 자신의 권리를 꼭 찾으라고 이야기해주고 싶어요.

박웅현 2016년 12월이 저한테는 매우 인상적이었어요. 촛불시위 때 정말
 짜릿했지요. 제도권이 헬조선을 만들었고, 시민들이 헬조선을 벗어나게
 했다고 생각해요. 수백만 명의 시민들이 모여 촛불시위를 하고 시위가
 끝난 후 쓰레기를 싹 걷어가면서 정권을 바꿔버렸거든요. 제 지인의
 남동생이 한국이 너무 싫다고 하와이로 이민을 갔는데, 국정 농단 사태가
 뉴스에 나오면서 굉장히 창피했대요. 그러다가 촛불시위로 시민들이
 나라를 바로잡았다는 뉴스가 나오자 그다음부터는 한국인이라는 게
 자랑스러워졌다는 거예요. 이 이야기를 제가 왜 하냐면, 헬조선이라고
 좌절감과 무력감에 빠질 것이 아니라 어떻게든 그걸 바꾸려고
 노력해야 한다는 거지요.

 제 목표는 좋은 어른이 되는 거예요. 주변에 좋은 어른을 많이
 만드는 것도 목표예요. 그렇게 될 때까지 아무것도 안 하고 있으면
 안 되겠죠. 그렇다고 모든 사람들이 사회운동을 할 수는 없는 것 같아요.
 그래서 그냥 내가 할 수 있는 일, 오늘 하루 가치를 만들었는가, 내가
 조금 더 성장을 했는가, 내가 좋은 사람을 만났는가, 오늘 하루를
 허비하지 않았나, 무력감에 빠져 있는 건 아닌가, 어떻게 하면 더 좋아질

"2016년 12월이 저한테는 매우 인상적이었어요. 촛불시위 때 정말 짜릿했지요. 제도권이 헬조선을 만들었고, 시민들이 헬조선을 벗어나게 했다고 생각해요. 수백만 명의 시민들이 모여 촛불시위를 하고 시위가 끝난 후 쓰레기를 싹 걷어가면서 정권을 바꿔버렸거든요."

수 있나, 이런 걸 끊임없이 생각하는 게 중요한 것 같아요. 이런 식의
작은 노력들, 저는 이게 젊은 세대한테 해주고 싶은 말이에요.

　　고故 박영석 대장이 히말라야의 안나푸르나 8000미터를 올라갈
때, 너무 힘드니까 등반하시는 분들이 눈썹마저 무겁다는 얘기를
한다잖아요. 그렇게 힘이 들고, 그때 안나푸르나를 올려다보면 엄두도
안 나고 무력감에 빠질 수밖에 없대요. 그럴 때 정상까지 올라가는
제일 좋은 방법은 1미터 앞만 보는 거라고 해요. 1미터만 더 가고
쉬자, 1미터만 더 가고 쉬자, 1미터만 더 가고 쉬자…, 저는 이 말이
감동적이었어요. 지금 젊은 친구들도 무력감과 좌절감에 빠지지 말고
하루에 1미터만 갔으면 좋겠어요.

오영식　　저는 군 복무 시절을 돌이켜보면, 군대 밖에 있는 친구들에 비해
속절없이 시간 가는 게 너무 억울했어요. 그래서 틈날 때마다
무작정 『성문종합영어』와 『Vocabulary 22000』을 정독했어요.
그렇게 매일같이 시간을 보냈더니 제대 후에도 영어 시험을 보면 늘
합격점은 넘겼던 것 같아요. 캐나다 이민 신청을 할 때도 영어 점수가
필요했는데, 특별한 준비 없이 한 번에 점수를 받을 수 있었어요.
영어를 아주 잘하는 건 아니지만 아마도 군 복무 시절에 꾸준히
공부한 결과가 아닐까 싶어요. 그리고 이런 경험이 단순히 이민
신청이 받아들여졌다는 기쁨을 넘어 저에게 큰 성취감과 자신감까지
가져다주더라고요. 사소해 보일 수도 있겠지만, 젊은 세대들도 좀 더
실질적인 노력을 기울이고 습관을 기른다면 언제 찾아올지 모르는
기회를 잡을 수 있을 거라고 봐요.

김신　　어느 시대에 태어났느냐에 따라, 또 어느 지역에서 태어났느냐에 따라,
또 어떤 가정환경에서 태어났느냐에 따라 분명 운이 다르고, 그것으로
인해 사람의 운명이 천차만별이 되는 건 인정하지 않을 수 없습니다.
그렇다고 열정과 노력이 필요 없는 건 아니겠지요. 어떤 열악한 상황
속에서도 기회가 찾아온다는 거겠죠. 그런 기회는 누구에게나 공평하게

찾아오고, 그 기회를 이용하려면 평소에 실력을 쌓아두어야 하고요.

끝으로 진정성에 대한 질문을 드리려고 합니다. 그동안 들려주신 말씀에서 진정성에 대한 이야기가 많이 나왔고, 또 진정성을 강조하셨는데요. 과연 선배들이 말하는 진정성의 가치를 후배들도 중요하다고 생각할까요? 어떤 사람들은 일을 할 때 진정성을 갖고 하기보다는, 일과 삶을 분리해서 일은 그저 생계를 위해 하는 것일 뿐이라고 생각할 수도 있거든요. 일에서 진정성보다 다른 가치를 더 중요하게 여길 수도 있고요. 그 진정성이라는 가치를 젊은 세대에게 어떻게 설득할 수 있을까요?

박웅현 저는 진정성이 설득 포인트가 아니라 생존 포인트라고 봐요. 만약 진정성이 중요하지 않다고 생각한다면 생존에 문제가 생길 거예요. 지금은 완전히 투명한 시대가 되어버렸지요. 그러니까 SNS를 이렇게 보시면 됩니다. 이제 모든 사람이 기자증을 가지고 있고, 내가 하는 모든 행동이 녹화되고 있고, 내가 하는 모든 말이 녹음되고 있어요. 그렇기 때문에 내가 어떤 행동을 할 때 진정으로 하지 않으면 하루아침에 무너져버릴 가능성이 높은 시대가 됐어요. 그러니 그 어느 시대보다 진정성을 가지고 접근해야 한다는 얘기를 할 수밖에 없습니다. 그건 젊은이들이 저보다 더 잘 알 거예요.

그리고 생계라는 말을 언급하셨는데, 내 직업이 생계를 위한 것이라는 게 창피한 일은 아니잖아요. 문제는 생계를 대하는 태도겠죠. "내가 하는 일은 생계, 즉 먹고 사는 것 때문에 하는 거고, 마지못해서 하는 거야." 이런 태도는 바람직하지 않은 것 같아요. 그리고 제 경험으로는 그렇게 해서는 절대로 잘될 수가 없어요. 생계를 진짜 생각한다면 최선을 다해야 합니다. 생계를 잘 챙기려면 일을 잘해야 한다는 거지요. 거짓말하지 않아야 하고, 진정성을 가져야 하고, 내가 좋은 사람이 되어야 하고, 내가 말한 것과 행동이 일치해야 합니다.

아울러 사회적으로 새로 나오는 어떤 가치 체계, 예를 들면 미투 운동 같은 것, 그런 것에 대해서 자신에게 더 엄혹한 잣대를 대야 해요.

창작이라는 일

요즘 느슨한 잣대로 판단하다가 벼랑으로 떨어진 정치인들, 연예인들, 스포츠 스타들 많이 나오잖아요. 그러니까 유일한 생존 방법이 진정성밖에 없는 시대가 된 거죠.

오영식 진정성을 갖고 해나가야지 비로소 성숙해지는 것 같아요. 물론 제가 그렇게 성숙한 사람은 아니지만, 어떤 사람이 진정성을 갖지 않고 일을 한다면 신뢰감이 생기지 않겠죠. 그리고 그 진정성은 몇 번 만나 이야기해보고 일하는 것만 봐도 쉽게 알 수 있어요. 다른 사람들도 그럴 거예요.

김신 진정성이라는 건 말이 아니라 태도에서 느껴지는 것 같습니다. 겉으로는 열심히 한다, 사회적 가치를 생각한다, 이렇게 말하면서 행동은 반대일 수 있는데, 과거와 달리 소셜 미디어가 발달한 오늘날에는 그게 금방 탄로가 난다는 거지요. 사회가 투명해져서 더욱 진정성 있는 태도와 행동이 빛을 발할 것이라는 말씀이 요즘 뉴스를 봤을 때 정말 와닿습니다. 그리고 생계에 최선을 다할 때 진정성이 발휘된다는 말씀 역시 마음에 새길 필요가 있겠습니다.

우리가 맞이한 변화에 대하여

지난해인 2019년에 대담을 마치고, 올해 초 책을 준비하는 과정에서 우리 사회, 아니 전 세계가 어쩌면 인류 역사에서 결정적이라고 볼 수 있는 엄청난 사건을 맞이했다. 코로나19 바이러스는 단지 거대한 유행병을 넘어 인류의 삶에 근본적인 변화를 일으키는 메시지를 던졌다. 이 바이러스가 불러온 변화와 새로운 현상으로부터 자유로울 수 있는 사람은 아무도 없다. 일하는 사람들의 현장도 마찬가지다. 뉴 노멀New Normal, 언택트Untact 등 새로운 용어가 등장했고, 변화된 가치관의 정립과 성찰 또한 요구하고 있다. 이에 한 번 더 이야기를 나누는 자리를 마련해 이번 코로나 시대를 바라보는 두 창작자의 생각을 들어보았다.

김신 그동안 어떻게 지내셨는지요. 작년에 대담을 진행한 이후, 지금에 이르기까지 여러 큰 사건들이 있었는데요. 예상치 못했던 코로나19 바이러스 문제를 비롯해 지금은 그야말로 변화의 소용돌이 속에서 살아가는 게 아닌가 싶습니다. 저희가 오늘 이 자리에 다시 모인 것은, 코로나로 인한 대전환의 시대를 맞이하면서 지난해에 미처 나누지 못했던 이야기들을 좀 더 나눠보는 시간을 가지기 위해서입니다. 먼저 코로나 이후 각자의 일터에서 어떤 변화들이 있었는지 이야기해보면 어떨까요.

박웅현 저희는 재택근무라는 걸 경험했지요. 팀장급 이상을 제외하고는 전 직원 재택근무를 하기도 하고 50퍼센트만 나오기도 했는데, 사무실이 썰렁하고 낯선 풍경이었죠. 마치 전쟁이 나서 전쟁터에 젊은 사람들을 내보내고 노인들만 앉아 있는 그런 분위기였어요.(웃음)

재택근무를 하다 보니 화상 회의를 해야 하는데, 이 방식에 대해서도 새로운 이야기들이 많이 나왔습니다. 업무 효율성이 떨어진다는 의견도 있고, 집에서 업무를 하는 게 생각보다 불가능하지 않다는 의견도 있고요. 회사에서 열 명 이상 모이는 회의는 하지 않도록 권고를 해서, 팀장 회의를 계속 못하고 있다가 화상 회의 시스템이 도입되면서 이제 온라인으로 미팅을 하고 있지요. 처음에는 이 '언택트'라고 하는 낯설고 새로운 환경에서 새로운 풍경이 펼쳐지는가 싶더니, 이제는 어쩔 수 없이 적응하게 되는 부분도 있는 것 같아요.

오영식 저희 회사는 규모가 크지 않고 직원들의 외부 활동이 많지 않아서 아직까지는 업무 환경에 큰 변화는 없어요. 직원 수가 열다섯 명 내외인데 미팅을 다 같이 하는 경우도 드물고요. 달라진 점이 있다면 출퇴근 시간을 조정해서 혼잡한 시간대를 피해 출퇴근하고 있어요.

김신 저는 대학교에서 강의를 해왔는데, 코로나 이후에 강의 방식이 완전히 달라졌습니다. 학부 교양 강의는 수강생이 100명 정도 되는데 50명 이상 수강하는 강의는 무조건 녹화를 해서 올려야 하거든요. 실시간 화상 수업을 진행하기도 하지만 그것보다는 녹화를 하는 경우가 많고, 원래 세 시간 동안 진행하던 강의는 한 시간 반 이상을 의무적으로 녹화해서 올리고 나머지는 과제로 대체하는 경우도 있습니다. 학기가 끝나고 학생들이 강의 평가한 내용을 살펴보니 학생들의 고충도 잘 알겠더라고요. 그리고 기존에 사이버 강의를 하시던 분들이 얼마나 뛰어난 강의력을 가진 사람들인지 증명됐다는 얘기도 있었고요.

박웅현 기원전과 기원후를 뜻하는 BC와 AD가 이제는 코로나 이전Before Corona과 이후After Disease를 의미하게 됐다는 말도 하더라고요. 코로나 바이러스가 창궐하면서 이제 세상은 코로나 이전과 이후로 나뉘게 된다는 거죠. 그만큼 완전히 새로운 세상의 패러다임이 들어온 게 아닌가 하는 생각이 들어요. 올해 초 2~3월만 해도 이러다 곧 지나가겠지, 언젠가 일상을

되찾겠지, 이렇게 생각했는데 지금은 시간이 지난다고 해도 예전의
삶으로 돌아갈 수 없을 것 같습니다. 해외 출장을 가는 일정도 다
없어졌고, 이런저런 행사들도 모두 취소할 수밖에 없고요. 이런 식으로
전혀 겪어보지 못한 일들이 벌어지고 있는 거죠.

오영식 최근 코로나뿐만 아니라 기후 변화로 인한 여러 재난, 재해가
일어났습니다. 저는 이러한 사건들을 보면서 이를 지구의 자체 정화
활동이라고 보는 이론이 꽤 설득력 있게 다가왔어요. 지구에 호모
사피엔스라는 종만 엄청나게 늘어나 큰 영향을 끼치고 있잖아요.
작년 대담 때 얘기한 것 같은데, 유발 하라리도 호모 사피엔스가
지구상에서 가장 치명적인 동물이라고 했고요. 지구 온난화 문제를
다룬 다큐멘터리를 봐도 인간이 지금처럼 활동을 이어간다면 100년
안에 지구가 멸망할 수 있다고 경고합니다. 저는 이런 이야기를 가볍게
넘겨서는 안 된다고 생각해요.

김신 코로나 이후 경제 상황도 많이 심각해졌습니다. 우리나라뿐만 아니라
세계 경제가 침체기에 진입했다고 하고요. 경제 상황이 전반적으로
나빠졌기 때문에 수주량이 줄어든다거나 하는 변화가 있을 것 같은데요.
두 분의 업계에서도 이런 변화를 체감하시나요? 어떻습니까?

박웅현 당연히 줄었지요. 그러니까 결산을 해보면 예전에 한 번도 보지
못한 숫자들이 나오는 거예요. 그건 광고나 디자인 업계뿐 아니라
공통적으로 그렇지 않겠어요? 몇몇 업종을 제외하고는 당연히 감소할
수밖에 없는 상황이지요. 광고업계라고 해서 어떤 특별한 변화가
있다기보다는 업무하는 패턴이 완전히 바뀌고 있기 때문에, 그런
거시적인 흐름 속에서는 광고나 디자인이라고 예외가 아닐 거라고
보는 거죠. 아까 말씀드렸지만 회의, 출장, 해외여행, 강의하는 방식 등
이런 삶의 패턴들이 완전히 달라져서, 그것만 해도 엄청난 파급 효과를
불러오거든요.

오영식 저희도 타격이 있지요. 기업 활동에 위기가 닥치면 마케팅 비용을 우선 검토하는데, 삭감하는 순서가 아마도 브랜딩, 디자인 비용이 먼저일 겁니다. 다행히 저희는 큰 프로젝트를 맡아서 상반기는 잘 넘겼습니다만 이런 통제 상황이 계속된다면 하반기, 내년 경기는 더 심각해질 것 같아요.

박웅현 집에서 지내는 동안 책을 한 권 읽었는데, 『코로나 사피엔스』라는 책이었습니다. CBS의 〈시사자키 정관용입니다〉라는 라디오 프로그램에서 코로나 이후의 시대에 대한 주제로 우리나라 석학들을 불러서 대담한 내용을 엮은 책이었어요. 생태학자 최재천 교수, 경제학자 장하준, 홍기빈 교수, 심리학자 김경일 교수, 또 정치사회교육 비평가인 김누리 교수, 서비스융합디자인을 연구하는 최재붕 교수, 이렇게 각 분야의 석학들이 코로나 사태와 관련해서 어떤 생각들을 하고 있는지를 들여다볼 수 있었는데, 그분들 이야기를 쭉 읽으면서 저도 생각을 좀 정리해보는 기회가 됐지요. 코로나에 대해서 제가 느낀 바를 조금 말씀드리면, 처음에는 코로나가 그냥 많은 질병 가운데 하나에 불과하다거나 독감과 비슷할 뿐이라는 얘기도 있었지만, 이제 코로나로 인해서 '애프터 디지즈'의 시대가 됐다는 표현이 저는 맞을 수밖에 없다고 보거든요.

인간이라는 생명체가 너무 급격하게 늘어난 거예요. 쉽게 이야기하면, 제가 대학 시절에 시위를 할 때 "삼천만 잠들었을 때 우리는 깨어"라는 노랫말의 민중가요를 불렀는데, 생각해보면 1980년대 초반에 이 땅의 인구가 3천만 명이었던 거죠. 그런데 지금 40년 만에 우리나라 인구가 5천만이 됐잖아요. 그리고 제가 고등학생이던 시절에 중국의 인구가 8~9억 정도라고 했는데 지금은 13억이 됐다고 하고, 전 세계 인구도 그 시절에 40억이었던 게 지금은 70억을 훨씬 넘어섰지요. 그러면서 인간이 최상위 포식자가 되어버렸고, 생태 환경에서도 인간의 손이 닿지 않은 곳이 점점 더 없어지고 있고요.

또 한편으로 드는 생각은, 오늘날 자본주의가 완전히 득세한

세상이 됐다는 점도 영향이 있을 거라는 말이죠. 공산주의, 사회주의라는 시스템이 대안으로 존재하다가, 불과 30년 전쯤 1990년대 들어 자본주의가 독식을 하게 됐는데, 이게 멈출 수 없는 욕망의 전차가 된 거예요. 사회주의는 이성의 지침을 따른다고 할 때, 자본주의는 욕망의 지침을 따르거든요. 사회주의가 '얼마만큼 개발을 해서 얼마큼씩 함께 나눠 먹고살 수 있다'라는 걸 계획할 때, 자본주의는 '보이지 않는 손'을 이야기하면서 계속 키워야 하는 거잖아요. 그러다 보니 효율성을 계속 따지기 시작한 거예요. 정말 무서운 점은, 자본주의가 득세하면서 40년 전만 해도 없던 현상들이 하나둘씩 나타났는데, 어떻게 해서든 비용을 줄이고 더 많은 인구가 소비하도록 부추겼다는 점을 들 수 있어요. 인구는 늘어났고, 전 세계에서 물동량이 증가했고, 교역량도 어마어마하게 늘었고, 하늘에는 비행기가 계속 떠다니지, 공해는 계속 나오고 있지…, 이런 것들이 다 맞물려 있는 것 같아요.

오영식 선배님이 우리나라 인구가 5천만이라고 하셨는데, 서울·경기 인구가 그중 50퍼센트를 차지한다고 해요. 우리나라 인구의 절반이 수도권에 몰려 있는 거죠.

박웅현 그러니까요. 그것도 문제가 되는 게, 도시화가 진행되면서 인구 밀집 현상이 생기고 환경적인 문제도 뒤따르고, 이런 것들이 다 맞물려 있는 거죠. 그래서 저는 욕망이라는 전차에 올라탄 자본주의를 인간이 멈추게 하지 못했기 때문에, 자연이 브레이크를 걸었다고 해석이 되더라고요. 돌아보면 이렇게 급격하게 망가지기 시작한 게 40~50년 전부터인 것 같아요. 사회주의는 힘을 잃었고, 자본주의는 계속 성장해야 한다는 욕망을 점점 키우면서 여기까지 굴러왔는데, 그걸 멈추게 하려고 자연이 브레이크를 건 거죠. 생각해봤더니 제가 사회생활을 시작한 이후로 내년 목표를 세울 때 단 한 번도 성장을 목표로 하지 않은 적이 없습니다. 단지 몇 퍼센트로 잡을 것이냐 하는 것만 다를 뿐, 매년 성장 목표를 세우는 것 자체가 너무나 당연했거든요.

오영식 맞아요. 너무 당연하죠. 그런데 우리에게는 성장이라고 볼 수 있지만
자연에게는 파괴가 될 수 있는 거고요. 한번은 집에서 TV를 보던 중에
'해상도가 높은 새 제품이 나왔다는데 나도 한번 바꿔볼까' 하는 생각이
들었어요. 그러면서 동시에 '그동안 내가 사용했던 전자제품들은
다 어디로 갔을까?'라는 생각이 드는 거예요. 플라스틱이 많아 불에
태울 수도 없을 텐데, 그것들 중 일부는 바다로 갔다는데, 도대체
얼마나 많은 쓰레기가 자연을 오염시켰을지 머릿속에 그려지면서
걱정이 많이 되더라고요.

 그리고 요즘은 쇼핑을 하러 나갈 수가 없어서 온라인 쇼핑몰을
자주 이용하고 있어요. 그런데 물건을 받고 나면 박스와 포장재가
엄청나게 나와요. 온라인을 통해 간편하게 쇼핑을 할 수 있게 되었지만
한편으로는 엄청난 양의 포장재 쓰레기들도 만들고 있었던 거죠.
그래도 나름 환경 보호에 관심이 있다고 생각해왔는데 제 의지와는
관계없이 또 다른 쓰레기를 만들어내고 있었다는 생각도 들었어요.

박웅현 앞으로 이런 식의 자각이 없으면 안 될 거예요. 그동안 인간의 욕망이
딱히 필요 없는 것을 더 가지고 싶어 하도록 점점 더 커져버린 거지요.
지금까지 그게 '노멀'이었다면, 이 노멀을 새로운 기준으로 고쳐서
적용하지 않으면 안 된다는 이야기들이 나오고 있어요. 그게 '뉴 노멀'
이고, 이 뉴 노멀에 맞게 가치관을 바꾸지 않으면 바이러스나 이상
기후 같은 사태가 반복될 거라고 해요.

김신 플라스틱 쓰레기를 말씀하시니 저도 생각나는 게 있는데, 예전에
크리스 조던Chris Jordan이라는 미국의 사진작가이자 다큐멘터리 감독이
만든 「앨버트로스」라는 다큐 영화를 본 적이 있어요. 북태평양에 있는
미드웨이 섬에 앨버트로스라는 새가 수만 마리 서식하고 있는데
그 새들이 어떻게 살아가는지를 보여주는 영화예요. 이 앨버트로스는
몇 달 동안 바다 위를 날아다니면서 먹이활동을 하다가 새끼들에게
먹이를 주려고 섬으로 돌아옵니다. 어미 새가 그동안 바다에서 먹은

것들을 토해서 새끼 새에게 전해주는데, 거기엔 플라스틱 조각들이
막 섞여 있어요. 바다 위에 떠다니는 플라스틱 쓰레기를 먹이인 줄 알고
먹었던 거죠. 새끼 새들은 어미 새가 전해주는 그걸 먹고 죽어가고,
또 살더라도 플라스틱을 많이 먹어서 몸이 무거워 날지 못하고 결국 죽게
됩니다. 그걸 보면 정말 냉정한 사람도 눈물이 날 정도로 슬퍼요.

　　　이처럼 곳곳에서 너무나 명백하게 인간의 잘못이 드러나고 있는
거죠. 지금까지 해왔던 삶의 방식을 잠시 멈추고 뭔가 재조정해야 하는
시대가 된 것 같아요. 이 엄청난 변화 앞에서 우리가 지구를 구할 수는
없더라도, 세상을 계몽시키겠다고 목소리를 높이고 나설 수는 없더라도,
각자의 위치에서 무엇을 해야 할까요? 또는 어떤 생각을 가져야 할까요?

박웅현　　제가 좋아하는 말 중에 루쉰魯迅의 "희망은 길이다."라는 말이 있어요.
한 사람이 가면 길이 아니고 두 사람이 가도 길이 아니지만, 백 명이
가면 길이 생기기 시작해서 만 명이 가면 비로소 길이 된다고 했거든요.
이렇게 거대한 시스템이 지배하고 있는 이 사회에서 우리가 선택할 수
있는 건 둘 중 하나예요. 포기할 것인가, 아니면 내가 할 수 있는 일을
할 것인가.

　　　저는 자기 자리에서 할 수 있는 건 해야 한다고 생각해요. 내가
환경부 장관이 될 수도 없고, 환경부 장관이 된다고 해서 세상을 확
바꿀 수 있는 것도 아니지만, 내 생활 속에서 할 수 있는 일은 분명
있거든요. 우리가 직면한 문제에 대해서 먼저 각성을 해야 하고, 그런
다음 제가 가지고 있는 사회적 영향력 같은 걸 다 써야 될 것 같아요.
그래서 제 주변의 더 많은 사람들이 각성할 수 있는 계기를 만들어주는
그런 게, 제가 유일하게 할 수 있는 노력이에요.

　　　'진분위귀'라는 말도 예전에 한 것 같은데, "자기 본분을 다하는
것이 곧 귀한 일이다."라는 이 말도 좋아합니다. 그런데 그 본분이
무엇인가 하면, 생태계를 살아가는 한 생명체로서의 본분이에요. 저는
인간도 동물의 하나라고 보는데, 뇌가 유난히 발달한 최상위 포식자가
된 동물이라고 보거든요. 그러면 다른 생명체와 같이 살아가는 것도

내 본분에 해당하는 거지요.

오영식　　저도 선배님 말씀처럼 사소하더라도 자기가 할 수 있는 일을 찾는 게
　　　　　중요한 것 같아요. 예를 들어 저희 회사는 종이컵을 사용하지 않고
　　　　　있어요. 그리고 이번에 큰 기업 프로젝트를 진행하면서 사내에
　　　　　종이컵을 없애고 머그컵을 만들어주자는 제안을 하기도 했고요.
　　　　　이렇게 먼저 제안을 하고 함께 실천할 수 있는 방안을 생각해보는 것도
　　　　　제가 할 수 있는 일이더라고요.

박웅현　　그럼요. 그런 것도 중요하지요.

김신　　　디자이너 빅터 파파넥은 일찍이 1970년대부터 자본주의의 파괴적인
　　　　　소비문화가 재앙을 불러일으킬 것이라고 경고한 바 있습니다. 여기에
　　　　　일조하는 디자이너와 광고인 들을 매섭게 비판했던 까닭에 디자이너들이
　　　　　가장 싫어하는 디자이너로도 이름을 떨쳤지요. '착한 디자인'을 주장한
　　　　　빅터 파파넥은 현실성 없는 이상주의자라고 조롱을 받았습니다. 하지만
　　　　　지금 바로 이 시간이야말로 그 이상주의자를 소환해야 하는 시점이
　　　　　아닌가 싶습니다. 굳이 빅터 파파넥을 언급하지 않더라도 창작자들 또한
　　　　　새로운 실천이 필요한 시기가 된 것 같고요. 다들 코로나 바이러스가
　　　　　종식되어서 다시 예전으로 돌아가길 희망하지만, 이제 영원히 코로나
　　　　　이전의 세상으로 돌아가기는 힘들겠지요. 아마도 예전으로 돌아간다면,
　　　　　그것은 재앙의 속도를 더 부추기는 결과가 될 것이라는 점에서도, 그것을
　　　　　희망이라고 할 수는 없을 것 같아요. 박웅현 대표님 말씀처럼 각 개인이
　　　　　새로운 삶의 태도를 가질 수밖에 없을 듯합니다. 어쨌든 세상은 앞으로
　　　　　더욱 창의적인 아이디어를 갈망하는 일을 멈추지 않을 테니까요.
　　　　　두 분 말씀 잘 들었습니다. 감사합니다.

후기

김신

디자인 전문지의 기자로, 편집장으로 나름 오랫동안 경력을 쌓았다고
자부하지만, 그렇다고 디자인이 실현되는 현장을 속속들이 알 수는
없다. 디자이너를 인터뷰하는 건 대개 한두 시간 정도 소요되는데,
그것은 사실 극도로 편집된 세계다. 그러니 한 번의 인터뷰란 장님이
코끼리를 만진 것과 비슷하고 빙산의 일각을 본 것일 뿐이다.

나는 이 책을 만드는 과정에서 광고와 디자인 분야의 뛰어난
크리에이터 두 분과 10회에 걸쳐 인터뷰를 진행했다. 특정인과 이렇게
장시간 인터뷰를 해본 것은 처음이다. 10회라는 인터뷰 횟수 역시
그들이 현업에서 보내온 장구한 기간과 비교하면 극히 일부다.
그들이 만났던 수많은 역경, 그것을 극복해가는 과정을 조금
들여다보기도 쉽지 않은 시간일 것이다.

그럼에도 말은 중요하다. 그 말이 그들의 경험을 전부 담아낼 수는
없다. 하지만 책을 만든다는 분명한 목적을 갖고 만나는 자리에서는
신중하게 선택된 말을 하게 마련이다. 당연히 창작 과정에서,
더 넓게는 삶의 과정에서 겪은 중요한 경험, 머릿속에 또렷하게 남아
있는 일과 사건과 만남들, 오랜 경험으로부터 얻은 깨달음과 통찰이
언급된다. 사석에서 만났다면 듣지 못했을 말들, 다른 자리였다면 굳이
하지 않아도 되는 말들을 영락없이 해야만 하는 인터뷰 자리에서
이 두 창작자를 만난 것은 나에게는 뜻깊은 경험이었다. 때로는 놀랍고

때로는 황홀하고 때로는 웃기고 때로는 고개를 끄덕이는 10회의
인터뷰 시간을 가진 건 정말 운이 좋았다고 말할 수밖에 없다.

박웅현 대표는 놀랍도록 논리적이었다. 책을 많이 읽고 또 책을 많이
쓴 사람이라고 해서 모두가 조리 있게 말하는 건 아니다. 박웅현 대표의
조리는 그의 일이 단지 카피를 만드는 것만이 아님을 대변해준다.
그가 만든 카피는 많은 사람들의 머릿속에 남아 있다. 하지만 광고에서
카피란 독립적으로 떨어져서 창조되는 것이 아니다. 그는 광고주의
말을 듣고, 회의를 통해 아이디어를 모으고, 다시 광고주를 설득하는
일을 한다. 아이디어란 늘 삶의 경험으로부터 얻어진다. 그러니 짧은
카피 하나는 시時만큼이나 많은 것들을 축적하고 있다. 마치 이번
책을 위한 대담의 말들처럼 말이다. 박웅현 대표는 팀원들의 경험을
이끌어내고 가장 적합한 단어들을 조합하여 카피를 완성하고 그것에
적절한 이야기를 구성한다. 물론 혼자 하는 일이 아니다. 그래서 더욱
어려운 작업일지도 모른다.

오영식 대표는 내가 만난 그 어떤 디자이너들보다 감각적이었다.
나는 문과 출신으로 사회에 나와 줄곧 기자로, 글을 쓰는 사람으로
살다 보니 언제나 디자인이 어떤 논리적인 과정을 통해 나오는지
궁금했고, 인터뷰를 할 때마다 그 부분을 집중적으로 질문했다.
하지만 이제야 비로소 그것이 먹물 출신의 한계라는 걸 깨달았다.

논리가 전혀 필요 없는 건 아니지만, 결정적인 것은 역시 디자이너의
감각인데, 그것은 말로 설명하기가 무척 힘들다. 어떤 디자이너가
그 과정을 대단히 논리적으로 말한다면, 그것은 그의 머리와 이성이
재구성한 것임에 틀림없다. 디자이너의 창작 과정은 어떤 순서에 따라
논리적으로 전개되는 이론처럼 설명하기는 어렵다. 하지만 분명한 건
디자이너가 평생 쌓은 기술, 그만이 가진 고유한 감각이 그 창작 과정의
결과로 나타난다는 사실이다. 오영식 대표는 분명 최고의 감각을 지닌
크리에이터였다.

생활에 성실하고 진실한 사람이 일에서도 좋은 성취를 이룬다는 것을
이번 대담을 통해서 알게 되었다. 그것이 논리적인 카피든, 감각적인
디자인이든 말이다. 이 사회에 대한 비판적인 인식을 갖되 밝은 면을
보려는 태도, 나아질 수 있다는 그 믿음의 태도로부터 다소 냉소적인
나를 반성하게 되었다. 깨달음을 준 두 분의 창작자들에게 깊은 감사의
마음을 전한다.

일하는 사람의 생각

광고인 박웅현과 디자이너 오영식의 창작에 관한 대화

1판 1쇄 펴냄 2020년 10월 19일
1판 5쇄 펴냄 2022년 8월 15일

지은이 박웅현 오영식
정리 김신

편집 신귀영 김지향 김수연 정예슬
디자인 위앤드(정승현)
사진 강희갑
미술 김낙훈 한나은 이민지 이미화
마케팅 정대용 허진호 김채훈 홍수현 이지원 이지혜 이호정
홍보 이시윤 박그림
저작권 남유선 김다정 송지영
제작 임지헌 김한수 임수아 권혁진
관리 박경희 김도희 김지현

펴낸이 박상준
펴낸곳 세미콜론
출판등록 1997. 3. 24. (제16-1444호)
 06027 서울특별시 강남구 도산대로1길 62

대표전화 515-2000 팩시밀리 515-2007
편집부 517-4263 팩시밀리 515-2329

ISBN 979-11-90403-23-8 03600

세미콜론은 민음사 출판그룹의
만화·예술·라이프스타일 브랜드입니다.
www.semicolon.co.kr

트위터 semicolon_books
인스타그램 semicolon.books
페이스북 SemicolonBooks
유튜브 세미콜론TV